高等院校动画专业核心系列教材
主编 王建华 马振龙 副主编 何小青

动画场景设计

叶 蓬 编著

中国建筑工业出版社

《高等院校动画专业核心系列教材》编委会

主　编　王建华　马振龙

副主编　何小青

编　委（按姓氏笔画排序）

王玉强　王执安　叶　蓬　刘宪辉　齐　骥　孙　峰
李东禧　肖常庆　时　萌　张云辉　张跃起　张　璇
邵　恒　周　天　顾　杰　徐　欣　高　星　唐　旭
彭　璐　蒋元翰　靳　晶　魏长增　魏　武

总序

动画产业作为文化创意产业的重要组成部分，除经济功能之外，在很大程度上承担着塑造和确立国家文化形象的历史使命。

近年来，随着国家政策的大力扶持，中国动画产业也得到了迅猛发展。在前进中总结历史，我们发现：中国动画经历了20世纪20年代的闪亮登场，60年代的辉煌成就，80年代中后期的徘徊衰落。进入新世纪，中国经济实力和文化影响力的增强带动了文化产业的兴起，中国动画开始了当代二次创业——重新突围。2010年，动画片产量达到22万分钟，首次超过美国、日本，成为世界第一。

在动画产业这种井喷式发展背景下，人才匮乏已经成为制约动画产业进一步做大做强的关键因素。动画产业的发展，专业人才的缺乏，推动了高等院校动画教育的迅速发展。中国动画教育尽管从20世纪50年代就已经开始，但直到2000年，设立动画专业的学校少、招生少、规模小。此后，从2000年到2006年5月，6年时间全国新增303所高等院校开设动画专业，平均一个星期就有一所大学开设动画专业。到2011年上半年，国内大约2400多所高校开设了动画或与动画相关的专业，这是自1978年恢复高考以来，除艺术设计专业之外，出现的第二个"大跃进"专业。

面对如此庞大的动画专业学生，如何培养，已经成为所有动画教育者面对的现实，因此必须解决三个问题：师资培养、课程设置、教材建设。目前在所有专业中，动画专业教材建设的空间是最大的，也是各高校最重视的专业发展措施。一个专业发展成熟与否，实际上从其教材建设的数量与质量上就可以体现出来。高校动画专业教材的建设现状主要体现在以下三方面：一是动画类教材数量多，精品少。近10年来，动画专业类教材出版数量与日俱增，从最初上架在美术类、影视类、电脑类专柜，到目前在各大书店、图书馆拥有自身的专柜，乃至成为一大品种、

门类。涵盖内容从动画概论到动画技法，可以说数量众多。与此同时，国内原创动画教材的精品很少，甚至一些优秀的动画教材仍需要依靠引进。二是操作技术类教材多，理论研究的教材少，而从文化学、传播学等学术角度系统研究动画艺术的教材可以说少之又少。三是选题视野狭窄，缺乏系统性、合理性、科学性。动画是一种综合性视听形式，它具有集技术、艺术和新媒介三种属性于一体的专业特点，要求教材建设既涉及技术、艺术，又涉及媒介，而目前的教材还很不理想。

基于以上现实，中国建筑工业出版社审时度势，邀请了国内较早且成熟开设动画专业的多家先进院校的学者、教授及业界专家，在总结国内外和自身教学经验的基础上，策划和编写了这套高等院校动画专业核心系列教材，以期改变目前此类教材市场之现状，更为满足动画学生之所需。

本系列教材在以下几方面力求有新的突破与特色：

选题跨学科性——扩大目前动画专业教学视野。动画本身就是一个跨学科专业，涉及艺术、技术，横跨美术学、传播学、影视学、文化学、经济学等，但传统的动画教材大多局限于动画本身，学科视野狭窄。本系列教材除了传统的动画理论、技法之外，增加研究动画文化、动画传播、动画产业等分册，力求使动画专业的学生能够适应多样的社会人才需求。

学科系统性——强调动画知识培养的系统性。目前国内动画专业教材建设，与其他学科相比，大多缺乏系统性、完整性。本系列教材力求构建动画专业的完整性、系统性，帮助学生系统地掌握动画各领域、各环节的主要内容。

层次兼顾性——兼顾本科和研究生教学层次。本系列教材既有针对本科低年级的动画概论、动画技法教材，也有针对本科高年级或研究生阶段的动画研究方法和动画文化理论。使其教学内容更加充实，同时深度上也有明显增加，力求培养本科低年级学生的动手能力和本科高年级及研究生的科研能力，适应目前不断发展的动画专业高层次教学要求。

内容前沿性——突出高层次制作、研究能力的培养。目前动画教材比较简略，

多停留在技法培养和知识传授上，本系列教材力求在动画制作能力培养的基础上，突出对动画深层次理论的讨论，注重对许多前沿和专题问题的研究、展望，让学生及时抓住学科发展的脉络，引导他们对前沿问题展开自己的思考与探索。

教学实用性——实用于教与学。教材是根据教学大纲编写、供教学使用和要求学生掌握的学习工具，它不同于学术论著、技法介绍或操作手册。因此，教材的编写与出版，必须在体现学科特点与教学规律的基础上，根据不同教学对象和教学大纲的要求，结合相应的教学方式进行编写，确保实用于教与学。同时，除文字教材外，视听教材也是不可缺少的。本系列教材正是出于这些考虑，特别在一些教材后面附配套教学光盘，以方便教师备课和学生的自我学习。

适用广泛性——国内院校动画专业能够普遍使用。打破地域和学校局限，邀请国内不同地区具有代表性的动画院校专家学者或骨干教师参与编写本系列教材，力求最大限度地体现不同院校、不同教师的教学思想与方法，达到本系列动画教材学术观念的广泛性、互补性。

"百花齐放，百家争鸣"是我国文化事业发展的方针，本系列教材的推出，进一步充实和完善了当下动画教材建设的百花园，也必将推进动画学科的进一步发展。我们相信，只要学界与业界合力前进，力戒急功近利的浮躁心态，采取切实可行的措施，就能不断向中国动画产业输送合格的专业人才，保持中国动画产业的健康、可持续发展，最终实现动画"中国学派"的伟大复兴。

丛书主编： 王建华 中国传媒大学新闻学院

　　　　　　　　　　 天津理工大学艺术学院

前言
PREFACE

回顾中国动画历史，如果说《大闹天宫》《哪吒闹海》《天书奇谈》为20世纪国产动画的巅峰作品，《宝莲灯》《魔比斯环》《风云诀》为新世纪国产动画的高峰之作，那么《熊出没》《中华小子》《侠岚》等就表现了近期新生代动画作品的行业标准。如果以20世纪60年代的《小蝌蚪找妈妈》《牧笛》等作品为中国动画业发展的开端，那么算起来中国动画业已经断断续续发展了半个多世纪。但是，当前的中国动画现况如何？回答这个问题之前，我们可以先问问自己，看过了多少部国产动画片？又有几部能让我们留下深刻的印象？就笔者而言，这个数字屈指可数。

不可否认，中国动画业的发展受到各种因素的影响，其内在问题错综复杂。例如，经常会有人比较国外动画和国内动画的制作和技术差距，认为这是造成国产动画市场表现差强人意的原因。可能部分对，但不是关键。20世纪30年代迪士尼的《白雪公主》，60年代的《大闹天宫》《铁臂阿童木》，70年代的《聪明一休》《国王与小鸟》，80年代的《变形金刚》《天空之城》这些经典之作并没有利用什么所谓的电脑CG技术，也没有现在动画中各种华丽的特效，但是它们带给观众的激动和梦幻时至今日也无法磨灭。如果就动画顶端技术而言，比如高仿真人物动画的制作，中国动画技术与国外相比有一定差距，但是，无数的事实证明：动画并不是技术的展现，而是艺术的表达。一部令人感动的作品，技术层面的东西始终是为故事情节服务的，而不是反过来替代故事本身的内核问题。

对于国产动画的问题，国产电影是一个可以拿来对比的好例子。近几年，一些经典电影不断被翻拍，例如《倩女幽魂》《白蛇传说》，它们不论从制作精美度上，或特效效果上都优于先前的版本，甚至也都取得了不错的票房收入，可是就笔者而言，这些电影如果从艺术的角度来分析实在是较为失败的作品：孱弱的故事内容，缺乏铺垫的故事转场，情节间逻辑关联的缺失，戏剧冲突的不足，以及各种苍白且令人笑场的对白。类似的例子还有很多，这里不一一列举。这些有着高品质的电影特效和华丽外衣包装的电影又一次证明了技术的展现不能代替艺术本身，技术始终是为艺术着色和服务的，而不是驾于艺术之上的尚方宝剑，至

少在电影和动画行业如此。

上面通过电影行业的例子来说明艺术和技术之间的关系，动画片的制作也必须遵循这个规律。如果抛开国产动画片与美、日动画片在顶端技术方面的差距问题，那么就艺术表现方面我们就没有差距吗？答案又是否定的。一部好的动画片只有在故事情节处理上、镜头语言运用上、角色和场景的设计上、音乐和音效的制作上等各个环节都比较优秀，才可能整合成一部高品质的动画片整体。如果仅仅寄予一两个环节出彩，例如，有个好故事情节，好的画面效果，而其他环节无法保证相同的制作水准，那么出来的成品也就很难令人满意。这就是木桶效应——决定木桶储水量大小的是最短的一块木板。动画片的制作如此，电影的制作也是如此。

纵观国产动画片，能符合上述标准的例子并不多见，虽然有《熊出没》、《喜羊羊与灰太狼》、《侠岚》等较为优秀的作品，但就中国动画的整体表现而言，并不如人意，要么故事情节幼稚，要么画面制作粗糙，要么缺乏基本的镜头表现能力……反观日本的动画作品，例如宫崎骏的动画系列，几乎部部精品，能让人惊叹的细节实在是极为丰富：《龙猫》中掩映在树影下的小木屋，《天空之城》中被飓风环绕的laputa城堡，《幽灵公主》中幽静奇幻的麒麟兽森林……一张张精美的图画伴着久石让那优美的旋律，让每个观众都沉浸在动画所营造的奇幻世界中，体验着触及心灵的感动。

一部优秀的动画片必然是由各环节的高品质构筑而成，其中场景设计的重要性不言而喻。场景设计是动画制作流程中的一个重要环节，它为故事中的角色提供一个活动的舞台，并起到烘托气氛、推动故事情节发展的作用。

市面上有关动画和游戏的场景设计书籍极其丰富，据笔者不完全统计，由各种出版社出版的相关场景设计的书籍有三十多本，大致分为三类：

（1）探讨场景设计的相关概念、分类、作用、制作以及场景设计的基本方法与流程。

（2）探讨场景设计的绘制技巧，例如场景的构图、透视、色彩、明暗、光线、比例以及场景中各元素等的画法。

（3）探讨在三维软件中制作场景的方法和技巧，例如用Maya或3D Max

等软件进行场景建模、贴图、灯光渲染等。

通过对这些书本内容的分析，我们可以获悉，这些有关动画和游戏的"场景设计书籍"不论在分类或内容上都非常雷同，重复性过高，对场景设计中最本质的各种造型背后的原型，各原型的组合和构成方法，各种造型背后相关的文化及背景，极少有人进行深入的研究和探索。

在这里我们也要了解一下原型的基本概念，所谓原型就是原始的类型或形体构型，其他类型或形体构型由它演化而来。影视动画中的很多场景不论其设定的世界观是神话的、魔幻的、基于历史的、现实的、科幻的，或几种风格的混合，场景设计都不是凭空的创造，很多时候是基于一定的原型素材，并在这些素材上通过适当的组合、变形、增减等构成方法，得到一个新的视觉形象。例如，《指环王》、《星球大战》，又或电子游戏《鬼武者》《战神》，虽然彼此之间题材不同、类型不同，场景中的造型和风格也完全不一样，但是我们都可以从其中的场景中找到其原型素材。例如，在电子游戏《鬼武者》系列中，游戏就是将真实历史与魔幻风格相结合，其中很多场景中的建筑、室内装饰、园林、景观小品或取材于真实存在的日本古建筑，像游戏中"本能寺"的场景我们就可以从日本古建筑——姬路城天守阁、法隆寺、伊势神宫等建筑中看到其原型；此外，游戏中还有很多其他场景，虽没有取材于真实的日本古建筑，但这些场景中的核心元素也还是来源于日本古建筑、古园林，如日本古建筑中的各种梁架结构、屋顶造型，室内装饰，建筑、园林的平面布局、空间组合和交通组织，甚至小到建筑中的门、窗，园林中的石灯、石幢等建筑和园林小品都被很好地抽取出来。通过将这些日本古建筑中的核心元素和素材进行重新组合，于是一个以日本战国时代为背景的亦真亦幻、虚构的魔幻世界就被创造出来了。

要想探索电影、动画、游戏中的场景设计，除了要了解电影、动画、游戏中场景设计的基本制作技巧和软件使用，我们更需要的是探究构成场景的各种造型后面的原型，以及如何将原型素材进行合理的组合、变形和运用，从而最终激发设计师的创造力和想象力。因此，笔者将会以不同的角度，通过建筑学、环境艺术方面的相关知识来探索电影、动画、游戏中的场景造型的原型及其背后的文化和渊源。

目 录
CONTENTS

总序
前言

001 上篇　西式场景设计

第1章　动画场景设计综述……………… 002
　1.1　动画场景设计流程……………… 002
　1.2　基于故事和世界观的场景设计…… 013
　1.3　场景设计中的时空逻辑………… 018
　1.4　场景设计中的原型和构成……… 020
　本章小结……………………………… 033

第2章　希腊、罗马式建筑的场景设计…… 034
　2.1　古希腊、罗马时期的神庙……… 036
　2.2　剧场………………………………… 049
　2.3　古罗马斗兽场…………………… 051
　2.4　竞技场（体育场、跑马场）…… 053
　2.5　古罗马的建筑结构语言………… 054
　2.6　宫殿………………………………… 061
　本章小结……………………………… 071

第3章　中世纪教堂的场景设计………… 073
　3.1　真实历史中的教堂演变和类型… 074
　3.2　早期基督教教堂………………… 075
　3.3　罗曼风格教堂…………………… 078
　3.4　哥特风格教堂…………………… 092
　3.5　拜占庭风格教堂………………… 103
　3.6　动画中的教堂原型和变形……… 108
　本章小结……………………………… 114

第4章　中世纪城堡的场景设计………… 115
　4.1　中世纪城堡的产生背景………… 115
　4.2　中世纪城堡的发展和演变……… 116
　4.3　中世纪的生活和商业对城堡发展的
　　　影响……………………………… 121
　4.4　城堡的防御系统………………… 123
　4.5　中世纪攻防战器械……………… 128
　4.6　动漫作品中的城堡……………… 135
　本章小结……………………………… 142

下篇 中式场景设计

第 5 章 中式场景中单体建筑的结构与色彩 … 144
 5.1 屋顶 … 145
 5.2 屋身梁架结构 … 153
 5.3 栏杆 … 159
 5.4 门、隔扇、窗 … 164
 5.5 斗栱、雀替 … 180
 5.6 建筑色彩和彩画 … 183
 本章小结 … 189

第 6 章 中式场景中群体建筑的组合与布局 … 190
 6.1 民居的组合与布局 … 191
 6.2 宫殿的组合与布局 … 197
 6.3 园林的组合与布局 … 201
 6.4 村镇聚落的组合与布局 … 211
 6.5 城市的组合与布局 … 227
 本章小结 … 243

第 7 章 中式场景中建筑的室内隔断 … 244
 7.1 罩 … 245
 7.2 碧纱橱 … 245
 7.3 屏风 … 246
 7.4 博古架 … 247
 7.5 太师壁 … 248
 本章小结 … 248

第 8 章 中式场景中的佛寺和塔 … 249
 8.1 佛寺的由来 … 249
 8.2 佛寺的建筑及布局 … 249
 8.3 佛寺内殿堂所供佛像和物品 … 254
 8.4 佛寺中的庄严与供具 … 257
 8.5 塔 … 258
 8.6 塔的构造 … 261
 本章小结 … 263

第 9 章 中式场景中的牌楼和牌坊 … 264
 9.1 柱出头式牌楼 … 264
 9.2 柱不出头式牌楼 … 266
 本章小结 … 267

本篇总结 … 268
参考文献 … 269
后　　记 … 270

上篇　西式场景设计

第 1 章 动画场景设计综述

1.1 动画场景设计流程

1.1.1 基于分镜头（故事板）的场景绘制

动画场景设计是动画制作流程中的一个重要环节，它为故事中的角色提供一个活动的舞台，并起到烘托气氛、推动故事情节发展的作用。场景向观众阐明故事发生的地点、时间以及环境的地理特征等。

不论是传统的二维动画还是数字三维动画，其中的场景设计都是基于分镜的要求来绘制的。分镜头脚本是动画制作的前期流程之一，其作用就好比建筑大厦的蓝图，是场景设计师创作的前提，剪辑师进行后期制作的依据，也是所有创作人员领会导演意图，理解剧本内容，进行再创作的基础（图 1-1 ～图 1-5）。

图 1-1 电影《撕裂的末日》分镜头脚本（一）
（资料来源：百度）

图 1-2 电影《撕裂的末日》分镜头脚本（二）
（资料来源：百度）

图 1-3 电影《撕裂的末日》分镜头脚本（三）
（资料来源：百度）

第 1 章　动画场景设计综述

动画中的分镜头不仅确定了镜头的景别和角度的问题，而且还确定了绘制的主题内容，但在具体的制作流程上，传统的二维动画和数字三维动画在场景的制作上会有一定的差别。传统二维动画在绘制之前，严格依据分镜中所确定的景别、角度进行绘制。此外，由于传统二维动画巨大的绘制工作量，因此在实际的制作工作中，可以通过各种绘制技巧来模拟真实镜头的不同拍摄效果。例如，绘制一张较大的图片，通过放大和缩小图片的方式来模拟镜头的推拉，以表现真实镜头中景别由近到远，或由远到近的变化；通过在一张图片上绘制出仰视角度到俯视角度的变化，来模拟真实镜头角度的变化效果；在某些镜头中需要表现跟随效果的长镜头时，通常是绘制一张较长的图片，通过镜头平移来表现。而对于景别、角度以及其他镜头表现方式等，在二维动画中所要注意的问题，在数字三维动画中已经没有了任何限制和约束，因为在三维软件中，场景中的镜头可以以任意一种方式进行展现。例如，在动画版《黑客帝国》中，可以轻松地实现画面360°的全角度变化，而这在二维动画中实现起来就有一定难度（图1-6～图1-11）。

图1-4　宫崎骏动画片中的分镜头脚本（一）
（资料来源：百度）

图1-5　宫崎骏动画片中的分镜头脚本（二）
（资料来源：百度）

图1-6　动画版《黑客帝国：超越极限》
（资料来源：百度）

黑客帝国动画版中的场景是由三维数字软件制作的，其镜头可以不受任何限制地进行表现。

图 1-7 动画片《天空之城》中的场景
（资料来源：百度）

图 1-8 动画片《天空之城》中的场景色彩稿对比

图 1-9 动画片《幽灵公主》中的场景
（资料来源：百度）

传统二维动画不能像数字三维动画那样可以任意移动镜头，为了表现仰视到平视的镜头效果，通过画出一张带有仰视和平视的透视图来模拟真实镜头从仰视到平视的逐渐过渡。如果是严格地按照焦点透视的绘图法，这样一张既包含仰视，又包含平视的画面是不存在的。

同上面的例子一样，这里也通过一张图片来模拟真实镜头从仰视到俯视的变化。

1.1.2 场景中的透视问题

传统二维动画片基于分镜的要求绘制出线框稿，一般而言，除了某些追求特殊风格的动画片对透视不作特别要求以外，例如《樱桃小丸子》和《蜡笔小新》这类Q版卡通造型，大多数的动画片对场景中透视的要求较为严格。

绘制场景透视图和绘制建筑透视图并无任何区别，其原理和方法也完全一样，但是相比动画场景的透视图绘制，建筑透视图的绘制更为严谨，例如，场景中建筑的尺度问题，门窗在建筑立面中的比例问题，或者像建筑与视点的距离与建筑在画面中高度的关系问题。这些问题在建筑透视图的绘制中是需要考虑的，而在动画的场景绘制中，这些问题可以被适当忽略。

了解透视（图1-12），首先要清楚透视中的一些基本术语：

①视点；②视角；③灭点；④视平线和视高；⑤画面。

1. 视点

所谓"视点"就是作画者作画时眼睛的位置（在电脑绘图中，指的就是照相机的位置）。"近大远小"这条最基本的透视规律就是相对视点来说的，这

图1-10 动画片《幽灵公主》中的场景色彩稿对比

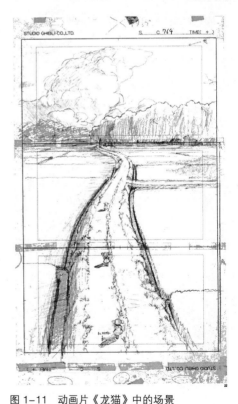

图1-11 动画片《龙猫》中的场景
（资料来源：百度）

同前面的例子一样，这里也通过一张图片来模拟真实镜头从平视到俯视的变化。

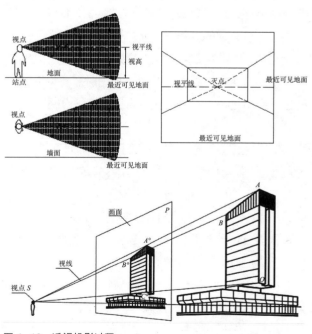

图1-12 透视投影过程
（资料来源：百度）

是绘制透视图的主要依据。在绘制任何一幅透视图之前，首先必须精心选择视点。一般来说，视点可以选择相当于普通人站立时眼睛的高度（为便于绘图，可设定为距地面1.5m或2m的高度，前者常用于室内，后者常用于室外），其优点之一是这样所获得的视图与人的日常经验相吻合，较为真实可靠；另一个优点则是为确定人物、车辆、树木等有确定高度值的物体在识图各个位置的大小和高度提供了十分便利可靠的标尺。当然，作图者也可以选择高于或低于人眼的视点位置，所产生的效果各不相同。对表现建筑而言，视点低可使对象显得更加高大；对室内表现图来说，较低的视点可以模拟坐着观察的情况；对表现一定的场景范围来说，视点稍高一些，比如10～20m，画面内容也许会更加丰富，甚至还可以表现出屋顶的细部。

2. 视角

人在目不转睛地盯着某一物体注视的时候，对于该物体周围其他事物的形状的辨别程度是有区别的，实际上只有在这个物体周围较小一个范围内的事物的形状能够为我们所辨识，超出这个范围，我们对事物的辨识力就将大打折扣，无法分清，直至看不见。我们通常用"视角"这一概念来表示这种视力范围。透视图也存在这个现象，当然，在图纸上我们不可能去画"无法分辨的"线条，而是体现为"变形"——靠近画面中央的物体基本上不变形，离画面中央越远，变形就越大。这也是绘制透视图时需要特别注意的主要事项之一，本书会在后面加以特别说明。

3. 灭点

在一般的透视图中，我们设定任何与画面平行的面在画面中都将保持原有形状，只有大小会发生变化，其中的任何一组平行线都将在画面中继续保持平行，其中平行于水平面的线将保持水平，而垂直于水平面的直线将保持垂直。相反，任何不与画面平行的面在画面中都将发生透视变形，其中的任何一组平行线都将在画面内或画面外的某一点汇聚，形成所谓"灭点"。

4. 视平线和视高

我们通常将视点即眼睛所在的水平面称为视平面，体现在透视图上就是一条水平线，即视平线。而视高则是指视平面与地面之间的距离。有一条透视图中重要的法则与这几个概念有关，这就是：在实际位置中高度等于视高的物体的上缘，不论远近，在画面中始终位于视平线上；在实际位置中高度低于视高的物体，不论远近，在画面中始终低于视平线；在实际位置中高度高于视高的物体，不论远近，在画面中始终高于视平线。此外，在透视图中任何与水平面相平行而不平行于画面的直线，它的灭点必定在视平线上。

5. 画面

在透视图中，画面就相当于一个静止、透明、二维的，并且放置在作画者正前方并与作画者视线垂直的"取景框"。在实际观察中，不借助其他工具，任何人都无法在注视前方时，又能同时看见自己的脚或头顶，或左右肩膀，更不可能看见自己后方，人所能看到的最近的地面只能是在自己前方一定距离的地面。反映在透视图中，就是图中所画出的地面上任何一点的实际位置都必然是位于作画者的站立点前方一定距离的地方。换句话说，假如我们站在某一间房子里作画，我们是绝对不可能画出这间房子的全部地面的。这是绘制室内透视图时必须加以考虑的重要因素（图1-13）。

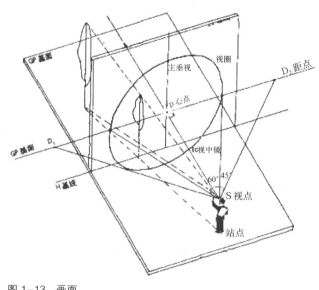

图1-13 画面
（资料来源：百度）

透视类型一般分为三种：①一点透视；②两点透视；③三点透视。但在实际的绘图中还存在多点透视的情况，例如，场景中各个建筑的排列方式并不是与画面平行或垂直，以及像自然山水之类的表现。

1. 一点透视（图1-14）

物体上的主要立面（长度和高度方向）与画面平行，宽度方向的直线垂直于画面，所作的透视图只有一个灭点，并且这个灭点消失在视平线上，称为一点透视。

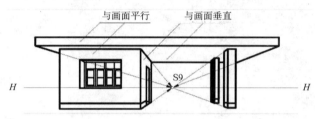

图1-14　一点透视
（资料来源：百度）

2. 两点透视（图1-15）

物体上的主要表面与画面倾斜，但其上的铅垂线与画面平行，所作的透视图有两个灭点，并且这两个灭点都消失在视平线上，称为两点透视。

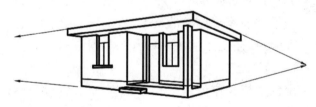

图1-15　两点透视
（资料来源：百度）

3. 三点透视（图1-16）

物体上长、宽、高三个方向与画面均不平行时，所作的透视图有三个灭点，其中两个灭点消失在视平线上，另外一个灭点消失于经过心点的垂线之上，称为三点透视。

在动画中如何绘制正确的场景透视图，有兴趣的同学可以研究任何一本有关建筑透视的书籍，这个问题在本书中不作深入的讲解。在动画的场景设计中，很多时候所涉及的透视不是简单的一点透视、两点透视、三点透视，而是比较复杂的多点透视问题。例如，场景中有多个建筑处于随意的排列方式，

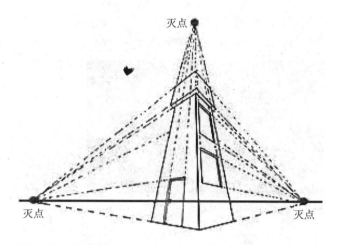

图1-16　三点透视
（资料来源：百度）

或者树木和山石的透视灭点等，这些情况就属于多点透视。但是，即便是多点透视，其原理也是基于一点透视、两点透视、三点透视的透视原理，熟练掌握这些透视知识，是画好场景透视图的关键。

4. 几种透视类型的实例欣赏

1）一点透视范例（图1-17、图1-18）

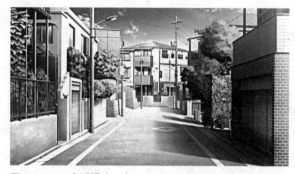

图1-17　一点透视（一）
（资料来源：百度）

图1-18　一点透视（二）
（资料来源：百度）

2）两点透视范例（图1-19～图1-21）

3）三点透视范例（图1-22、图1-23）

图1-19 两点透视（一）
（资料来源：百度）

图1-20 两点透视（二）
（资料来源：百度）

图1-21 两点透视（三）
（资料来源：百度）

图1-22 三点透视（一）
（资料来源：百度）

图1-23 三点透视（二）
（资料来源：百度）

1.1.3 场景绘制中的色彩与光影

有大量的理论书籍和论文探讨了如何在电影和动画中运用色彩和光影的技巧，相关的理论和研究也已经非常成熟，本书对电影和动画中的相关问题并没有更突破的研究成果，只是借鉴已有的理论知识，进行重复性的介绍和阐述。

1.1.3.1 色彩

色彩构成作为艺术类专业的一门基础课程对于色彩的作用做了充分的总结。一般而言，色彩在电影和动画中的作用有以下几点。

1. 真实地再现环境的氛围

色彩具有纪实的功能，它能够通过镜头表现符合现实，被观众所熟知的真实环境，再现环境的氛围。

2. 色彩营造基调

色彩基调是指色彩在画面中表现出来的全片总的色彩倾向和风格。整部作品往往以一种或几种相近的颜色作为影片的主导色彩，在视觉形象上营造出一种整体的气氛、风格和情调。

3. 色彩的情绪因素

人类在长期的生活实践中，对不同的色彩积累了不同的生活感受和心理感受，也就会产生不

同的联想，譬如，太阳、火焰、鲜血都是红色，红色给人以温暖、热烈、刺激的心理感受；而黑色往往与黑暗、深洞、枯井相关联，让人感到沉闷、压抑、不祥、恐怖等。不同的色彩与不同的生理和心理感受连接在一起，而一旦被有意识地运用到造型艺术范畴内，则会发挥很大的作用。

4. 运用特定色彩的象征意义隐喻某种观念或态度

不同色彩具有不同的象征意义。导演通常会使用不同的颜色来表现他们自己的思想感情和作品主题，或表现作品的诗意和浪漫，形成影片独特的风格和韵味（图1-24～图1-26）。

1.1.3.2 光影

电影和动画创作中主要有六个重要的造型元素，分别是：光线、运动、构图、色彩、景别、角度，其中光线是电影和动画中的不可缺少的造型元素和手段之一。场景中光线的气氛效果决定全片的

图1-24 动画片《大力神》中的奥林匹斯（一）
片中用高饱和度的冷暖色块来表现希腊神话中众神所住的奥林匹斯神山，营造出缥缈、祥和的神话世界。大量暖色的应用也暗示着众神神性中的善良和仁慈。

图1-25 动画片《大力神》中的奥林匹斯（二）
用深沉、灰暗的冷色块营造出一个荒凉、恐怖的不毛之地，暗示着地狱之主哈迪斯本性中的嗜血和邪恶。

图1-26 动画片《大力神》中的哈迪斯神殿

效果，场景中的光影可以推动叙事主题和情节向前发展，从某种程度上讲，全片叙事的形象是由场景光线的气氛效果决定的。

灯光的风格有很多种，而且往往与电影和动画的主题、气氛及类型有关，比如喜剧和歌舞片，灯光的风格就较趋明亮，阴影较少布局，常用高调风格。悲剧和通俗剧常用高反差灯光风格。亮光处特别明亮，而黑暗处也相当有戏剧性。一般而言，悬疑片、惊悚片和黑帮片则较趋低调风格，阴影均采用投射式，亮光也带有气氛。每种灯光只有一种风格，而某些影像包含不同的灯光风格，例如背景的灯光是低调，而前景中灯光却有些高反差。

灯光既有写实也有表现色彩。现实主义的人喜欢用自然光，尤其是表现室外景的时候。形式主义的导演则较偏向象征性的暗示灯光。他们常常以扭曲自然光源的方式强调灯光的象征性，例如，从演员脸部下方打的光，即使演员脸上没有表情，也会使他显得阴暗邪恶。同样地，任何位于强光前面的人或物都有些恐惧的暗示，因为观众总会将光与"安全"相联，任何阻挡此光源者，都威胁了这种安全性。

但从另一方面来说，如果这种背轮廓光的效果是表现外景，反而会带有浪漫柔和的效果。如果光源从脸部上方罩下，则会造成天使般的效果，因为这种光源暗示神的光泽降临。这种"神迹"般的灯效常会变得老套。至于背光，会使影像柔和优雅。爱情场面以光晕效果拍摄恋人的头部会有浪漫的效果。至于聚光灯能使明暗产生激烈对比，形式主义的导演运用这种强烈的对比，营造出心理及主体上的效果。创作者也可模拟曝光过度的效果，使画面的表面充满苍白的光，梦魇和幻想的段落可常见这种处理方法。

为了营造各种不同的场景气氛效果，电影和动画中常用如下几种布光方式。

1. 伦勃朗布光

伦勃朗布光是一种有意形成明暗对比的布光技巧。这种布光技巧一般以聚光灯为光源，照亮动作区域，而让其他区域消隐在阴影中。一般认为伦勃朗布光可以获得更强的戏剧性或更强的生活真实感。

2. 电视布光

电视布光，尤其是情景喜剧布光，通常亮、平，并且无阴影。

3. 烛光

烛光有一些重要的属性，它可以修饰脸部、柔化皮肤，并形成暖调；它可以烘托浪漫、喜庆、和谐的气氛。

4. 有源光

有源光是指画面所表现的世界中存在光源的光。光源可能是一个灯柱，把光打在一对情侣身上，但光源并不出现在场景中，也可能光源就是画面里的一盏灯。

5. 无源光

光线常被用来表示人心善良或邪恶的符号，例如，《这个杀手不太冷》中，当被追杀的小女孩终于敲开了杀手莱昂的房门时，女孩便沐浴在亮光之中。这光源从逻辑上无法解释，使这个场景几乎具有宗教感。联系到倾泻而入的无从解释的光线，尤其是它的强度，观众会在道德上对杀手莱昂进行重新定位。

6. 运动光

运动光可以通过若干种方法实现。《大都会》中，人物提着油灯；《外星人》中，人物则拿着手电筒。当光源被人物携带时，就具有不可预期的特点。通过这个方法，可以暗示从无序到疯狂的任何事物。由于运动光可以暗示主角与反面主角之间距离的缩短，我们的恐惧感也逐渐被加强。

运动光也可以代表安全。手电筒和油灯可以用于救人，电灯则可以平息我们对黑暗的恐惧。无论如何，当光线无序地运动时，我们自然会害怕（图1-27～图1-30）。①

1.1.4 数字三维动画的场景制作

不论是传统二维动画还是数字三维动画，其前期的流程完全一样，动画导演在确定剧本之后，开始分镜头（也称故事板）的制作，分镜头有两种：一种是没有画面的文字分镜头脚本，一种是有画面

图1-27 动画片《鬼神转》（一）
灯光从和尚脸部的下方打来，暗示了这个看似善良的人物内心隐藏着秘密和邪恶。

① 詹妮弗·范茜秋著. 电影化叙事 [M]. 王旭锋译. 南宁：广西师范大学出版社，2009. 作者探讨了光线的叙事作用，总结了电影中的几种布光技巧：①伦勃朗布光；②电视布光；③烛光；④有源光；⑤无源光；⑥运动光。

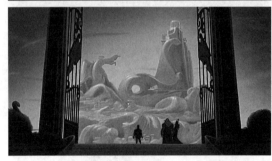

图1-28　动画片《鬼神转》（二）

场景中表现了自然环境中的真实光线，画面光线柔和、明亮，营造出祥和、舒缓的气氛。

图1-30　动画片《大力神》

上图：赫拉克勒斯身上散射出如太阳般的光辉，象征着他由人向神的转变。

中、下图：奥林匹斯神山上散发出光芒，暗示着重要的时刻即将到来。

图1-29　动画片《埃及王子》

运用伦勃朗布光技巧，以聚光灯为光源，照亮动作区域，让其他区域消隐在阴影中，这种布光可以获得更强的戏剧性，更加突出了法老丧子的悲伤。

的分镜头脚本，画面分镜头脚本是以文字分镜头脚本为基础的视觉化再现，也是场景设计稿绘制的依据。在传统二维动画中，将绘制好的场景设计稿经过上色、电脑修正获得最终效果，而在数字三维动画的制作中，场景建模师根据已经设计好的场景设计稿在三维数字软件中（例如Maya、3D Max、Softimage等软件）进行数字建模、贴图、布光、渲染等流程，获得最终数字三维化的模型场景。

　　由于计算机不可能计算无限的数据，而有些复杂的场景却包含着大量的三维模型、贴图、灯光等占用计算机资源的数据，因此，很多复杂的场景就会采用分层渲染的技术，将场景中的前、中、远景分别进行渲染，将最终渲染而成的前、中、

远景视频数据用一些后期合成软件合成在一个场景中（图1-31～图1-37）。

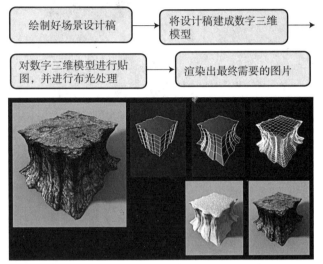

图1-31 场景设计的基本流程（一）
（资料来源：百度）

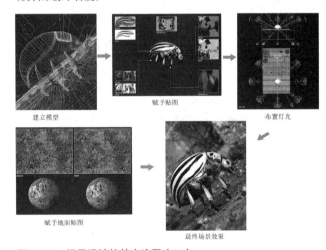

图1-32 场景设计的基本流程（二）
（资料来源：百度）

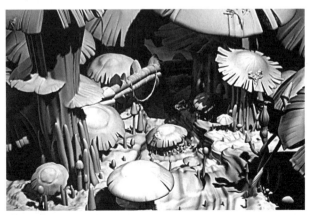

图1-33 动画片《魔比斯环》中的数字三维模型场景

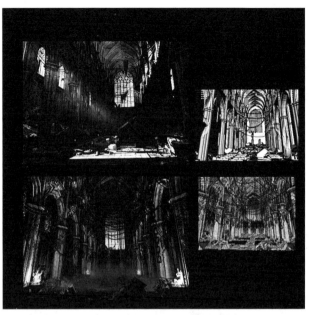

图1-34 《暗黑破坏神3》中的教堂模型、贴图、灯光和最终渲染效果
（资料来源：百度）

图1-35 动画场景图（一）
（资料来源：百度）
图中的场景都不是由相机实拍的照片，而是由三维软件生成的数字三维图片。

图 1-36 动画场景图（二）
（资料来源：百度）
图中的场景都不是由相机实拍的照片，而是由三维软件生成的数字三维图片。

图 1-37 动画场景图（三）
（资料来源：百度）
图中的场景都不是由相机实拍的照片，而是由三维软件生成的数字三维图片。

1.2 基于故事和世界观的场景设计

1.2.1 制约场景设计内容的故事和世界观

任何一个故事都是由情节、人物、环境三个要素构成的。故事中的环境决定故事发生的地点，地点决定了场景设计的内容。故事的地点可以是医院、办公室、火车站、马路、商场，也可以是湖边、河边、海边、公园、森林、深山、沙漠、月球、火星、外太空殖民地、宇宙飞船……故事的地点可以是我们所能想象到的任何一个地方。此外，即便是同样

内容的故事，其情节可以设置在古代的、现代的、科幻的、神话的或魔幻的不同世界中。但是，我们是否就可以得出结论：即便故事设定的时空不同，故事中的地点也可以进行任意地安排？答案是否定的。这是因为即使同样内容的故事，当它所设定的时空不同时，例如，一个有关战争与和平的故事，如果时空设定发生在古代某个国家中和发生在现代某个国家中，它们之间的场景环境会有很大的不同。当一个故事设定了一个时空时，这个故事背后的世界观（也称世界架构）就会对故事发生的地点产生影响，同时也对场景设计的内容产生很大的限定。

对于上面的问题我们可以用更精确的例子来说明。我们比较一下动画片《剑风传奇》、《飞天红猪侠》和《机动战士高达》，这三部动画片都表现过战争场面，《剑风传奇》的背景设定的是中世纪，《飞天红猪侠》设定的是一战后的某个模糊时间，《机动战士高达》设定的是未来某个年代，这三部动画片在场景设定上有着很明显的不同。《剑风传奇》中的战争表现的是以城堡为核心的冷兵器攻防战，战场上的作战和防守方大多由身披铠甲的骑士和雇佣军等职业军人所构成。进攻方的攻城武器有：破城槌、攻城车、大型床弩、抛石机等。此外，战争中攻守双方使用各种徽章和旗帜作为识别彼此的重要信号，并按照一定的布阵进行战斗。《飞天红猪侠》表现的是真正意义上的现代战争。战争双方使用了各种枪械、火炮、飞机、大型舰船等武器，表现了现代化的三维空间作战体系。《机动战士高达》系列表现的是未来的空间战争，包括翱翔于宇宙中的太空殖民地、太空航母、太空战舰、空战机器人等未来战争的表现主题。这三部动画片都表现了战争的场景，但是很显然，这三部动画片所要设定的场景内容完全不一样。即便没受过任何专业训练的普通观众都不会认为在《剑风传奇》这样一部以中世纪为背景，表现城堡攻城战的动画片中，会出现飞机或者火炮这样的现代战争武器，原因很简单，中世纪不会有这种武器出现。

除了像《大话西游》这类无厘头式的、乱炖、荒诞类型的影视作品，电影和动画的场景设计从来不是天马行空的任意想象，场景设计始终处在

故事所设定的世界观之中，故事和世界观始终是制约场景设计内容的限定要素。

那么什么是世界观呢？对于这个问题北京大学数字艺术系的王凌轩老师有过比较好的分析和定义。哲学上定义的世界观是人们对自身所处的世界以及人与世界关系的总体看法和根本观点。传统哲学意义的世界观概念更多地反映的是人们对于已经存在的真实世界的被动接受的结果。无论是正确的，还是歪曲的，它所承担的都是人们对于已经存在的现实世界的解释。在影视、动画、游戏的创造中，为了情节的需要，制作者往往需要虚构一个并不真实存在却能够令人信服的世界作为故事发生的场所。这样的世界要反映作者的构思，也要为观众所接受，此时作者从框架到细节事无巨细地创作整个世界的面貌和模样。

任何虚构的故事情节都规定了一个与现实世界平行的虚构世界，即该故事在虚构世界中发生。在某些作品中这个虚构世界是现实世界的真实反映，尽管现实世界的复杂为艺术家提供了广阔的创造空间，但这一类创造都带有很大的限制，因为这些情节不能突破既有真实世界的束缚。艺术家需要时刻注意情节的走向是否超越了现实对于虚构的容忍能力，一旦突破了观众的常识性判断，则虚构的作品就会变得荒诞。

大部分现实主义题材的作品都是将故事发生的时空定位在现实世界的细节当中，这一类作品贯穿故事情节的大部分事件，都不能与观众对现实的感受和经验相矛盾，否则，观众就会提出明显的质疑和否定，从而导致观众对影片的负面体验。如果设计的故事不是基于现实世界，而是完全架空的一个世界，例如，神话、魔幻、科幻等题材，其虚构的世界也必须有一个合乎情理的逻辑。观众肯定不希望一个以纯粹希腊神话为题材的电影中出现宙斯和蜘蛛侠斗法的场景。当然，一切规则都可以被打破，像电影《复仇者联盟》中就将各种不同世界的英雄人物混搭在一起，北欧神话中的雷神托尔和科幻世界中的钢铁侠出现在同一片天空下，本不属于同一范畴的角色出现在同一个世界中。这种类型的故事中，就需要设置一个可以合理解释的逻辑联系。此外，一些纯粹的荒诞剧也可以跳出这个规则范畴，因为这一类型的电影或动画可以推翻任何常识性的判断，可以将任何不可能或不应该出现的元素放在一个故事当中。

因此，故事和世界观对场景设计内容的限定会出现表1-1所列情况。

场景设计内容同限定因素关系表　　表1-1

限定因素 场景设计内容	故事	世界观
现实主义题材	完全的制约	完全的制约
非现实主义题材	完全的制约	部分的制约
荒诞题材	完全的制约	不制约

通过表1-1可以看出不论电影或动画片为何题材，故事始终左右场景设计的内容，这是由于故事表现的情节始终处在一个设定的环境中（或时空中），即便是最荒诞的电影和动画，也需要一个表演的舞台，因此场景始终存在。而世界观仅对现实主义题材的场景设计内容有较大的限定，对非现实主义题材的场景设计内容有一定的限定，而对荒诞题材的电影和动画片没有太多或完全没有限定。

1.2.2 世界观下的逻辑关系

前面提到，在影视、动画、游戏的创作中，为了情节的需要，创作者往往需要虚构一个并不真实存在却能够令人信服的世界作为故事发生的场所。即便影片表现的是一个非现实主义的神话或魔幻题材，这样的世界也必须有着一定的合理的内在逻辑，要为观众所接受。这种内在的逻辑性，既可以是故事情节的内在逻辑性，也可以是世界构成的内在逻辑性。由于本书谈论的是动画场景设计方面的问题，因此，有关故事情节的内在逻辑性我们就不在这里进行讨论。

如何理解世界构成的内在逻辑性（也就是世界观的合理性），我们可以举出很多的例子来解释这一问题。如果我们给动画片《王者天下》中的角色设计他们的住宅，人物分别为：奴隶，赵信；

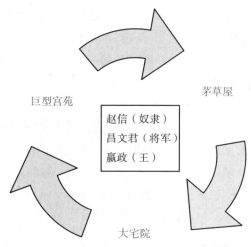

图 1-38 《王者天下》中角色的住宅设计

将军，昌文君；王，嬴政。见图1-38。

如果你们是场景设计师会如何做出选择和设计？答案应该是显而易见的。作为奴隶的赵信对应它身份的应该是间茅草屋，对应将军昌文君身份的应该是有着大宅院的将军府，而秦王嬴政就只有王宫符合其身份和地位。这里面的内在逻辑关系由这三个不同规模和等级的建筑形式得以体现。如果现在将这三个人物所对应的住宅关系倒置过来：奴隶赵信住王宫，秦王嬴政住将军府，将军昌文君住茅草屋。这样的处理就产生了逻辑的混乱，让观众直接提出质疑和否定。要设计一个合乎情理的虚构世界，就必须建立一个合理的内在逻辑。世界观的作用之一就是建立这种内在逻辑关系。

上面的例子非常直观，可以很容易进行判断，但是在实际的运用中，有些例子的错误并不明显，没有一定的专业知识较难看出问题。在电子游戏《古剑奇谭》的动画中出现了荷兰的风车、欧洲中世纪的世俗民居、日本的古神社，以及欧洲中世纪的城堡大门。这些造型如果出现在《帝国时代》这样跨文明的游戏中不会有任何问题，但是《古剑奇谭》是以中国古代神话为背景的，这种世界观的设定就直接决定了这些造型不应该出现在游戏的场景中。同样还是以动画片《王者天下》作为反面的例子来说明，片中出现了日本忍者的形象以及各种忍者武器，如果了解一下历史，我们就应该知道，"忍者"这一词最早出现在日本江户时代，相当于中国

的明朝时期。动画片《王者天下》设定的时空背景是秦朝统一六国之前的时间段，因此从历史的逻辑来看，忍者的形象是不可能出现在秦朝的。类似的错误还出现在某部描写西汉帝王的影片中。影片中的场景出现了佛像和佛殿，而历史上的佛教进入中国的官方记录是东汉六十七年的汉明帝时期，佛像和佛殿更是在若干代以后才出现的。

以上的错误可能对大多数观众并不会产生多大的影响，但的确会让一部分观众产生质疑和否定。这些错误的出现可能并不会影响故事情节的发展和观众的观影体验，可是，为什么不能尽量避免这些问题的存在呢？也有很多优秀的动画和游戏在结构的逻辑上做得非常优秀，例如，《鬼武者》系列、《最终幻想》系列等。

在《鬼武者》系列中，游戏背景设定为日本战国末期。游戏中的建筑、装饰、武器装备、民俗文化、服装、饮食……很多细节都很好地反映了当时的时代所具有的特征。像《鬼武者》系列这样的魔幻题材游戏，由于融合了真实的历史背景，因此比起完全架空的虚构世界更容易建立一个合理的内在逻辑，因为真实历史已经提供了非常严谨的世界框架，以及在这个框架下各种事物之间的内在联系。

世界观下的逻辑关系或直接或间接地影响和决定着场景设计的内容，认识这种逻辑关系可让场景设计师把握场景设计中的基本方向，并保证在设计中不会失去基本的判断能力。

1.2.3 世界观的构成

虽然电影和动画构筑了一个虚拟的世界，但这个虚拟的世界却是真实世界的反映。既然电影和动画中的虚拟世界是真实世界的数字化反映，那么反过来我们也可以从真实的人类社会结构中去分析和总结从而建立虚拟的世界架构。要想构筑出一个富有文化内涵并将各种元素逻辑性地联系在一起的虚拟的影视动画世界，我们就必须研究人类社会结构自身。

人类社会结构隶属于人类学这个大范畴之中，人类学研究的核心概念是"文化"。泰勒指出："文

化或文明,就其广泛的民族学意义来讲,是一个复合的整体,包括知识、信仰、艺术、道德、法律、习俗以及作为一个社会成员的人所习得的其他一切能力和习惯。"后来的学者在此基础上对文化定义进行了总结,认为"文化包含着行为、感性与物质三个方面。行为的要素指人们如何行动,尤其是那些与人们之间的相互作用有关的行动。感性包括人们的世界观,以及人类通过学习而获得的一切行为方式与准则。物质则是指人类所生产的物质产品。"综上所述,可以将文化概念归纳为三个层次,分别为:物质文化、制度文化、精神文化(表1-2)。

第一个层次即物质文化,这实质上是人类为了处理与自然的关系而发明的一系列技术系统。为了适应自然,所有的人群都产生了一套有效的技术系统,只是复杂的程度不同而已。

第二个层次即制度文化,这实质上是为了处理人与他者的关系而产生的社会系统。我们所有的人都生活在群体之中,每个人都在不同的群体中扮演着不同的角色,而制度就是用来规范每个人和组织的行为的。当然,社会复杂化程度不同,制度的复杂程度也不一样,当代法律体系就是制度复杂化的一例。

第三个层次是精神文化,即观念系统,这是人调节心理,处理人与自我、权威与价值等精神方面的问题的系统。

文化概念的三个层次构成了人类社会结构的各个方面,而这种社会结构也为我们设定影视动画中的世界观提供了现实的参考。

在反映现实题材的影视动画作品中,艺术家只需要建立情节合理的故事内容,创造角色的戏剧冲突。至于这个故事背后的世界观已经无须由艺术家来设定,因为已有现实的世界作为参考。对于非现实题材的影视动画作品,例如,神话、奇幻、科幻等,艺术家不仅需要建立情节合理的故事内容,创造角色的戏剧冲突,还要创造合理的世界观。实际上,绝大多数非现实主义题材的世界观的建立都是以真实世界作为参考或在其基础上稍加改变。例如,我们所熟知的希腊神话,其十二主神及各类旁支神祇所构成的等级秩序和人类社会的等级秩序并无二异,只不过希腊神话故事以非现实主义形式进行表现。

由电影、动画或电子游戏所构建的虚拟世界中,无须展现整个人类的社会结构,只需要根据故事的需要展现人类社会结构的某个局部。为了更好地阐述世界观的构成内容,在这里我们通过实例来说明。

实例:动画片《剑风传奇》

《剑风传奇》是以中世纪为背景的一个架空的魔幻题材动画,它里面的世界观很好地参考了人类的社会结构,例如,构成这个世界的社会系统、技术系统、等级秩序、社会组织等。通过模拟真实人类的社会结构,就可以建立一个系统的且具有合理逻辑的虚构世界。

在《剑风传奇》构建的这个非现实的虚拟世界中,模拟了人类社会系统的多个方面,首先是群体类别以及等级群体。在中世纪时期,人类社会依据等级划分为:教会、贵族、农民,其中国王和教皇又属于这三个群体等级中的最高等级。而在《剑风传奇》的群体类别中新增加了四个现实世界中不存在的群体:神之手(使徒)、魔怪、妖精、魔法师。

像《剑风传奇》这类魔幻题材的动画片中,依据真实世界的社会结构进行虚构群体类别的例

文化的层次系统表[①]　　　表1-2

物质文化 技术系统 文化适应的结果	工具:①调节温度(居所、衣服);②供应食物(采集、渔猎);③交通(物体的运输);④通信(消息的传递) 技术:①运用能量的技术;②获食技术;③医疗技术;④器具的制作技术(编制、冶金、制陶)
制度文化 社会系统:政治制度 社会制度 亲属制度 文化适应的机制	人的类别:社会、亲属、性别、年龄、职业等角色 群体的类别:居住群体、亲属群体、等级群体 社会组织
精神文化 观念系统 文化适应的策略	信念系统:宇宙观、权威观、财产观、文化内涵 价值系统:估价、道德、审美、文化精神宗教系统

[①] (法)让·卡泽纳弗著. 社会学十大概念[M]. 杨捷译. 上海:上海人民出版社,2003.

子非常普遍，像《伊苏》、《罗德岛战记》、《钢之炼金术》、《十二国记》等都有神、魔、妖精、魔法师等不同的群体类别，而且，这种群体类别在魔幻类动画中，尤其是日本魔幻类动画中已经形成了一个模式化的社会系统，这种既定成形的社会系统虽是完全虚构的，但也是对人类社会结构的高度模拟（图1-39～图1-42）。

通过上面的图表，我们可以较清晰地了解动画片《剑风传奇》中世界观的局部构成要素。通过构建一个逻辑合理的世界观，就为影视动画和电子游戏的场景设计提供了某种限定和方向，例如，如果我们要为一个以中世纪为背景的魔幻题材的动画片设计场景，那么符合国王角色的活动场所应该是皇宫和城堡，符合教皇角色的活动场所应该是修道院和教堂，符合农民角色的活动场所应该是田地和茅草屋，符合妖精的活动场所应该是森林和河泽山川，符合神怪的活动场所应该是一个虚空的异世界……当然，以上的举例只是为场景设计提供了一个一般性的思路，并不是绝对原则，因为场景设计除了受到世界观的限定外，

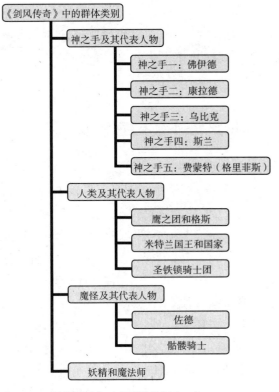

图1-41 《剑风传奇》中的群体类别（二）

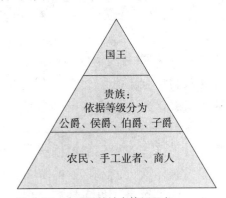

图1-39 中世纪的社会等级图表

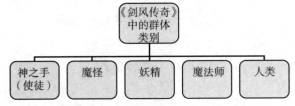

图1-40 《剑风传奇》中的群体类别（一）

通过动画片《剑风传奇》中的群体类别同中世纪的人类社会等级图的比较，可以看出，《剑风传奇》中创造了现实世界中不曾存在的其他四个群体类别：神之手、魔怪、妖精、魔法师，而且这四个群体在以力量为参考的等级划分中列出了高低的差别。

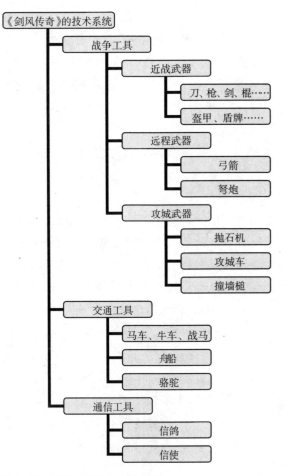

图1-42 《剑风传奇》的技术系统

还受到故事情节的影响，因此场景设计的内容始终是在世界观和故事两个因素的制约下进行，在一定的限定下自由想象的。

1.3 场景设计中的时空逻辑

不论是小说、戏剧、电影、动画（电子游戏也归为动画范畴），虽然它们是不同的叙事媒介，但所展现的故事其人物始终处于某个时空之中，这个时空我们称之为角色活动的环境或场景。不同的叙事媒介，因其自身的媒介特点在场景呈现上存在差异，例如，小说中的场景需要由作者用娴熟的文字技巧进行描绘，不然读者无法在脑海中构建出角色所处的时空环境，而电影相比小说这种单一媒介，场景始终处在镜头之中。相比于电影受拍摄实景的限制，动画中的场景可以由设计师根据故事的需要，创造出现实世界中不存在的世界，它既可以是宫崎骏《天空之城》中的空中城堡，也可以是《机动战士高达》中的太空殖民地。

在这里我们不对场景的概念进行学术上的严谨定义，而只是对它进行一个通俗的解释。"动画中的场景是角色活动的舞台，它根据所要表现的故事，并在故事所构筑的世界观的限定下呈现特定的时空环境。"场景设计是为了描绘事件情节及中心角色服务的，场景设计中营造的时空环境可以基于现实的世界，也可以出于天马行空的幻想，可以是摩登的都市、古代的皇城，也可以是神话的瑶池和科幻的星球。但不论是哪种题材，其场景设计始终要基于特定的世界观下来创作。将一个虚拟的世界以合乎逻辑的结构创作出来并非易事，大到历史背景、社会环境、自然景观，小到单体建筑的结构、装饰、布局、陈设等都属于场景设计的内容。场景设计需要通盘考虑，其设计始终是为所要展现的故事以及故事中的人物服务的，因此任何细节上的不合理都可能影响观众的审美体验。

场景设计受到故事和世界观的限定，同时绝大多数故事在既定的世界观下也都不能脱离某个设定的时空，尤其是当某部电影或动画片以真实历史时代为背景时，这个历史时代的特征就需要通过各种方式体现出来，例如这个时代应有的建筑特征、人物服装或其他一些可以体现这个时代的小道具等。很多人认为金庸的武侠小说比古龙的武侠小说更具厚重感，笔者也很赞同这个观点。个人认为金庸将真实的历史糅合在其虚构的故事当中，令其创造的武侠世界更容易让观众产生历史带入感，这种历史带入感会让读者或观众更容易产生某种情感共鸣并将自己同武侠世界中的人物产生某种自我的映射。当然，也有一些电影和动画片设定的是一个模糊的时代背景，例如，古装武侠电影《江山美人》没有定格一个具体的时代，而是设定了一个架空的时代背景，即便如此，场景中的建筑也没有将历史上不同时期的建筑风格跨时代地混搭在一起，而是将时代限定在一个相对宽泛的跨度之中。

很多优秀的电影已经证明了场景设计的历史还原度的高低在某些情况下对观众的带入感的确会产生很大的影响，例如，灾难片《泰坦尼克号》不仅有着优秀的故事情节，而且电影为了真实地还原历史环境作了极其细致的调研。《泰坦尼克号》电影的艺术指导 Peter Lamont 带领的设计小组，专门收集了1912年左右的物件，包括船的内部装潢，而且这些物件全部必须处于全新或者至少看上去全新的状态，几乎很少有一部电影对于道具细致到这个程度——衣服、箱子、碗碟、内部装潢和沉没的过程全部非常仔细地按照原样或者实际发生过程组织。通过艺术家们的努力，一个维多利亚时期的历史场景被真实地还原出来。任何一个看过这部电影的观众即便没有被电影中凄美的爱情故事所感动，也会被电影所营造的历史时代所吸引。

很多反面的例子也比比皆是，例如，日本动画片《王者天下》是一部基于历史史实改编的魔幻题材动画，故事设计的时代背景是秦始皇即位后的这段历史。虽然动画片可以天马行空地幻想，场景的塑造可以是非现实的架空世界，但是如果选择的题材是基于某个历史片段，那么我们

在场景的设计上就要考虑到能体现当时那个历史时期特点的各种要素，例如，人物服装、建筑特色、艺术形式、生活方式、农业工具、军事战略、经济文化……这并不是说我们要完全还原这段历史时期的原貌，但是如果完全抛弃构成这个历史时期的各种要素，那么我们所讲述的这个故事就偏离了我们先前设定的时代背景。在《王者天下》这部动画片中，场景的设计，尤其是场景中的建筑设计明显缺乏历史的严谨，里面的秦咸阳皇宫殿，不论是建筑结构、装饰还是室内建筑装潢和陈设都明显是中国明清时期的建筑特点。这种基于真实历史时代的背景故事由于其场景设计的泛模式化（例如在古装片中，不论表现的是哪个朝代，其场景建筑和相关道具无法体现所设定的时代背景，而是模糊其具体的时代特征），会对已形成既定认知模式的观众在潜在心理判断上产生冲突，从而造成剧情剥离感。

另外一个相关的例子是，在某部描写西汉帝王的影片中竟然出现了佛像、佛殿以及佛教相关物品的场景，如果一个观众有基本的历史常识都会意识到，这里的场景设计有着明显的错误。这是因为，佛教在中国的出现，根据史料记载是东汉时期，更确切的是公元67年东汉明帝时期才有佛教进入中国的记录。至于佛像和佛殿的出现那是若干朝代以后的事情。可能有一些观众认为：电影是来讲述故事的，可以进行艺术的夸张，不必基于历史的真实。这种论调在某种情境下可能并没有什么问题，但是如果观众在看电影《泰坦尼克号》时，发现画面上男主角拿着iPhone手机向女主角倾诉相思之苦，难道不觉得这部电影有种异样的感觉吗？

由于大部分观众在看动画片（或电影）前已经有所期待，其对某个时代或某个类型的经验已经使其期待一组可能的变量，例如，大部分西部片的背景都是19世纪末美国开拓时代的西部，观众从书本、电视和其他西部片中已经有了对拓荒时代的环境和当时建筑的基本认识，当场景的营造同我们已熟悉的经验模式相冲突时，观众就会产生否定和疑问，认为它不合理或者完全错误。在这里笔者不一一举例说明这个问题，读者可以通过自己分析得出一个结论。

至于电影或动画片需不需要严谨地还原历史真实的问题这个要依情况而定，相对而言，历史题材或某个以历史片段为背景的故事片对场景的时代还原度要求较高，而像神话、魔幻、科幻题材或混搭题材，场景设计中对历史真实的还原相对而言不需要太过严谨。归根结底，场景设计是服务于故事的需要，提高艺术表现的手段。但是反过来，更注重历史和文化脉络的场景设计会增添整部电影和动画片的艺术表现力（图1-43～图1-46）。

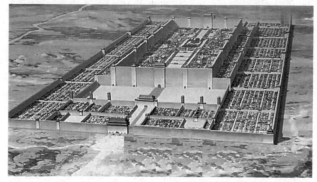

图1-43 动画片《王者天下》中的秦咸阳皇宫全景
中国古代城市的理想布局是以周王城的布局形式作为参考的：前朝后寝、三朝五门，王者居中等核心思想。当然，在动画片中不必遵循这个原则，但是动画片《王者天下》中秦咸阳皇宫，无论从布局或从单体建筑中都无法看到秦朝时期的建筑符号语言，更多地表现的是明清时期的建筑风格，这同这个动画片所设定的时代有一定的逻辑矛盾，会让观众产生剧情剥离感。

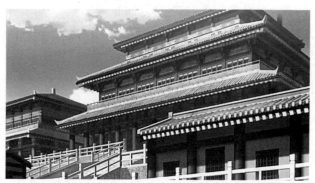

图1-44 动画片《王者天下》中的秦咸阳皇宫外景
透过屋顶造型，建筑的色彩运用，斗栱的结构特征，彩画的表现，以及栏杆等建筑符号特征，可以看出动画片《王者天下》中秦咸阳皇宫所营造的场景环境是典型的明清建筑风格。

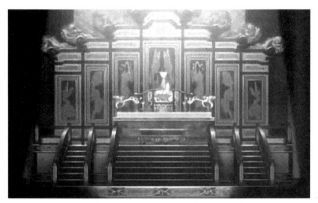

图1-45 动画片《王者天下》中的秦咸阳皇宫内景（一）
御座的造型明显来自于紫禁城太和殿的御座。明清时期的室内装饰同秦朝时期的室内装饰有很大的差异。

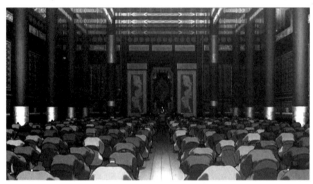

图1-46 动画片《王者天下》中的秦咸阳皇宫内景（二）
从图中的槅扇、装饰图案、建筑色彩、建筑彩画可以看出这是一个典型的明清建筑风格的室内。而动画片《王者天下》设定的背景是秦咸阳皇宫，因此在造型、装饰的选择上应该区别于明清时期的建筑风格。

1.4 场景设计中的原型和构成

所谓原型就是原始的类型或形体构型，其他类型或形体构型由它演化而来。影视动画中的很多场景不论其设定的世界观是神话的、魔幻的、基于历史的、现实的、科幻的，或几种风格的混合，场景设计都不是凭空的创造，很多时候是基于一定的原型素材，并在这些素材上通过适当的组合、变形、增减等构成方法，得到一个新的视觉形象，例如，在电子游戏《鬼武者》系列中，游戏背景设定为日本战国末期，为了营造一个基于真实历史的魔幻世界，场景中很多的建筑、园林、景观小品就取材于真实存在的日本古建筑，像游戏中"本能寺"的场景我们就可以从日本古建筑——姬路城天守阁、法隆寺、伊势神宫等建筑中看到其原型；此外，游戏中还有很多其他场景虽没有取材于真实的日本古建筑，但这些场景中的核心元素也还是来源于日本古建筑、古园林中，如日本古建筑中的各种梁架结构、屋顶造型，室内装饰，建筑、园林的平面布局、空间组合和交通组织，甚至小到建筑中的门、窗，园林中的石灯、石幢等建筑和园林小品都被很好地抽取出来，通过将这些日本古建筑中的核心元素和素材进行重新组合和变形，于是一个以日本战国时代为背景的亦真亦幻、虚构的魔幻世界就被创造出来了。但是，也有很多影视动画作品中的场景并没有运用任何已知的历史符号来创作，而是用非历史符号来创造，例如，电影《阿凡达》中潘多拉星球上丛林中的奇异植物就借鉴了地球上的各种自然植物的原型进行创造，同样的例子还有动画片《但丁的地狱之旅》中的地狱世界，很多恐怖的地狱丛林也借鉴了现实世界中的各种形状奇特的树木原型进行创作；又如，动画片《变形金刚》中汽车人的家园赛博坦星球的设计就借鉴大量的机械造型获得的灵感。

原型可以是来自历史的、自然的、几何形体的、机械的或人类世界中创造的任何一个可以感知的形态，这种形态可大可小，大到可以是一座我们熟知的历史建筑，小到可以是一个细胞的结构构造。为了便于我们归纳和分类，在这里将原型分为四类，见图1-47。

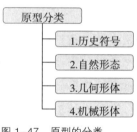

图1-47 原型的分类

1.4.1 原型中的历史符号

影视动画作品中，不论是现实主义题材或非现实主义题材，都会将不同时期的历史素材，尤其是现实历史上的各种建筑及其符号元素，例如，古希腊、罗马式建筑、哥特式建筑、古埃及建筑、古波斯建筑等，通过一定的组织方式来重新塑造，从而创造一个亦真亦幻的虚拟世界，典型的案例有《鬼武者》、《剑风传奇》、《鬼神转》等。

在影视动画的场景设计中，经常会将各种历史词条加以拼贴，并通过设计师重新整合，因此

一些作品表现出既"传统"又"现代",既"真实"又"虚幻"的种种特性,例如,用现代材料表现历史文脉;运用古典柱式符号创造现实中不曾存在的建筑造型;在场景中表现各种历史性主题……为了达到上述目的,场景设计师通常采用以下手法(图1-48～图1-50)。

1.4.1.1 抽象约简

这种手法是对传统形式的整体或局部进行艺术加工提炼与抽象简化,其原则是可失传统之形而不失传统之韵,使传统在结合现代的功能与技术的基础上,得到延续与发展。

1.4.1.2 符号拼贴

符号拼贴其特点是将人们所熟悉的传统构件加以抽象、裂解或变形,使之成为某些具有典型意义或象征意义的符号,并在建筑作品中拼贴运用,从而使新建筑与传统建筑带有某种联系。这种手法与传统的装饰运用有所不同,即更强调夸张、变形,使之符合人们约定俗成的隐喻象征习惯,例如,电子游戏《战神》系列就常将希腊、罗马建筑中的柱式、拱券结构、装饰元素进行重新变形或抽象化,从而塑造了大量现实中不存在的希腊神话世界;又如日本建筑设计师所设计的松尾

图1-48 电子游戏《波斯王子4》
(资料来源:百度)

《波斯王子4》中的很多场景,运用了伊斯兰建筑中的符号语言,例如葱形拱顶、葱形和尖形拱券、几何形透雕窗棂格、挂毯,以及邦克楼等语言符号。设计师将这些历史符号通过各种设计手法的运用,从而能创造出一个基于现实但在现实世界中不存在的奇幻世界。

图1-49 电子游戏《斗战神》
(资料来源:百度)

电子游戏《斗战神》中将中国古建筑中特有的屋顶造型,例如庑殿顶、歇山顶,以及中国古建筑中独有的结构和装饰部件——斗栱,和中国古建筑的屋架结构体系等历史符号运用在场景中,结合骷髅、人骨、魑魅般的枯树、残破的墙垣、家具等创造了一个阴暗、压抑、恐怖的场景环境。

图 1-50 电子游戏《鬼武者3》
电子游戏《鬼武者》系列将很多古代日本建筑中的元素和符号进行了合理的利用和再现。

神社作品，便借用了东西方传统建筑与现代建筑的各种要素，如经过简化的多立克柱廊，万神庙井口天花状的拱壳，铺设铜盖瓦的日本传统神社外形，密斯式精巧的构件细部等，均用拼贴的手法构筑在一起。

1.4.1.3 移植与嫁接

对各种历史文化进行移植嫁接，使之成为一种新的艺术形象。在设计中，有时借用不同建筑文化中的某些要素共处一体；有时利用轴线、空间布局或环境色彩使各种文化相互掺揉；有时广泛采集古今建筑文化遗产中的各种要素相互嫁接，从而创造一种新的借鉴传统的创造手法。

1.4.1.4 多元重构

其特点是打破狭窄的传统文化概念，认为只要有利于表现主题，就可以广泛选择古、今及世界的各种建筑造型素材，运用并置、对比、交错、渗透等多种手法，先行打散后再加以重构，以获得意想不到的效果。现实建筑案例中美国洛杉矶现代艺术博物馆设计中就很好地利用了多元重构的手法。这个建筑中的金字塔、立方体、圆柱体与其他形式构成鲜明对比；黄金分割的比例组合；凹凸对峙，交错穿插，从而反映出多元并置之美。[①]

1.4.2 原型中的自然形态

自然形态可以是动物形态也可以是植物形态。让任何一个场景设计师仅通过凭空想象进行创造，都是一件非常困难的事情，因此古今中外的设计师都曾效法自然，并师从自然，不论是古埃及、古希腊、古罗马，柱式中的柱头装饰，如爱奥尼柱式上的巨大涡旋、科林斯柱头上的茛苕叶装饰，或中世纪哥特建筑中繁密如树枝状的拱肋装饰，又或中国古代建筑屋顶的巨大鸱尾等都模仿了自然中的植物或动物形态进行创造。不仅古代各个文明时期的建筑、雕塑、装饰等都学习自然、模仿自然，而且现代艺术史上，例如，艺术设计史上的"新艺术运动"更是将这种自然形态的造型设计推进到一个新的高度。"新艺术运动"设计上的口号是"回归自然"，新艺术运动主张运用高度程序化的自然元素，使用其作为创作灵感和扩充"自然"元素的资源，以植物、花卉和昆虫等自然事物作为装饰图案的素材，但又不完全写实，多以象征有机形态的抽象曲线作为装饰纹样，呈现出曲线错综复杂、富于动感韵律、细腻而优雅的审美情趣。

对自然形态的造型处理也可以采用像历史符号所使用的设计手法：①抽象约简；②符号拼贴；③移植与嫁接；④多元重构。以自然形态作为原型，结合上述的设计构思手法，能给场景设计师提供无尽的创作灵感和创作思路（图1-51～图1-55）。

① 彭一刚.建筑空间组合论[M].北京：中国建筑工业出版社，1998.作者在书中将前人的研究成果进行总结，将设计思维法归纳为：①抽象约简；②符号拼贴；③移植与嫁接；④多元重构。本文借用这种分类方法。

图 1-51 电子游戏《星际争霸》
(资料来源：百度)
电子游戏《星际争霸》中的这些场景运用了自然形态为原型进行创作。上图由螃蟹或昆虫的双钳作为原型构筑了一个虫族的巢穴。下图由类似蝙蝠翅膀结构的动物为原型作为场景设计的灵感源泉。

图 1-52 电子游戏《神秘岛》(一)
(资料来源：百度)
电子游戏《神秘岛》中将悬挑的花朵设计成一个梦幻的房间，将树叶设计成一个可以蜷缩的吊桥，将待开的花骨朵设计成一个可以开启的吊灯，这种将自然形态作为创作的源泉的手法，使整个场景构思巧妙，极富梦幻色彩。

图 1-53 电子游戏《神秘岛》(二)
(资料来源：百度)
电子游戏《神秘岛》中的很多场景其创意都借鉴了自然形态，例如各种外形曲折的虬枝、藤蔓、奇异的花朵、树叶、昆虫以及树状的枝杈等形态。

图 1-54 电影《爱丽丝漫游仙境》
(资料来源：百度)
电影《爱丽丝漫游仙境》中的这个奇幻花园以现实花园作为创作原型，将现实世界中不存在的巨型蘑菇、拟人化的花朵、树木以及拟人化的各种动物等元素融合在一起，这种将自然形态作为原型的创作手法在这里得到充分的运用。

图 1-55 电影《阿凡达》
电影《阿凡达》所创造的奇异森林中的各种植物其原型来源于现实中的各种植物造型。以某个植物形态或动物形态作为一个构思的起点，在某个原型基础上通过各种构思手法，例如，抽象约简法、移植与嫁接法、多元重构法，将不同的素材融合成一个全新的造型。电影《阿凡达》中所设定的潘多拉星球虽然是虚构的，但其创意源泉始终是我们的现实世界。观察自然，并从自然中获取灵感，是人类不同文明自古到今的一种手段。

1.4.3 原型中的几何形体

几何形体是现代构成学所研究的主要对象，而构成艺术是现代艺术设计的基础，一般可分为平面构成、色彩构成、立体构成。几何形体的构成学主要研究形和体在平面和空间上如何以多种造型元素按照一定的秩序与法规进行分解、组合的规律，以及几何形体的运动变化及其表现形式。几何形体的构成法不仅是现代艺术设计的基础，更是当代建筑学重点探索的领域。当代各种建筑思潮的发展和变化无不以形态构成艺术作为基础，也直接或间接对现代建筑的造型产生影响。

动画中的场景，特别是表现现代都市或未来城市的场景，以几何形体为原型构筑场景的案例非常普遍，但是，如果故事设定的是现代文明之前的某个时代，如中世纪，这种由几何形体作为原型构筑的场景就不太常见，这是因为每个历史时期都有其相对应的历史符号，例如，表现中世纪的欧洲，大教堂和城堡是这个时期最具代表性的历史符号，如果将一个几何形体构筑成的现代建筑或超现实造型放入中世纪的场景中，就会显得格格不入。但是，在科幻题材、奇幻题材或时空设定模糊的题材中，这种由几何形体作为原型构筑的造型就比较容易融入场景之中。例如，在动画片《勇者的故事》中（图1-56），场景中的这个巨大的立方体教堂的原型，就是利用各种大小不同的立方体以积聚的方式构筑而成。在《死神:地狱篇》（图1-57）中的地狱世界，其地狱第一层就是由无数大小不同的立方体通过一定间距的排列方式构筑而成。同样是以立方体作为原型构筑场景，由于空间组织的方式不同，从而形成两种完全不同的视觉效果。

以几何形体作为原型构筑的场景，由于几何形体本身的抽象特性，使其不带任何历史符号和某类文明的特征（例如图1-58，即便场景表现的不是哥特式教堂，但由于尖拱窗这个哥特符号元素的运用，使其具有了某种历史符号的特征），因此当故事为科幻题材、奇幻题材或设定的时空较为模糊的时候，这种不具任何明显时代标志和文

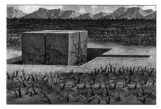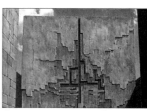

图1-56 动画片《勇者的故事》荒野中的教堂

图1-57 动画片《死神：地狱篇》
动画片《死神：地狱篇》中的地狱入口，是利用各种大小不同的立方体以积聚的方式构筑而成的场景。

明特征的造型更容易融入一个定义模糊的时空背景，并且可以增添场景独特、神秘的气氛和效果。

在实际的影视动画场景设计中，场景设计师对作为原型的几何形体的综合使用同当代建筑设计师一样，使用多种方法进行处理，创造出千变万化的造型形态。

几何形体的构成方式，可以分为如下三种：
(1) 几何形体自身的变化；
(2) 二元几何形体的组合方式；

第 1 章 动画场景设计综述

图 1-58 动画场景图片
(资料来源：百度)

（3）多元几何形体的组合方式。①

1.4.3.1 几何形体自身的变化（图 1-59）

在几何形体自身的变化中，切割和变异是最常用的两种造型方法。

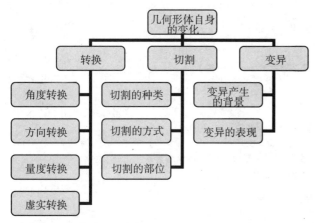

图 1-59 几何形体自身的变化

① 刘海波. 建筑形态与构成 [M]. 北京：中国建筑工业出版社，2008. 作者总结了形体的各种构成方式以及形体自身的变化规律。

切割是形体自身变化的一种，它是指不破坏形体的边、角和整体轮廓的情况下，即使其体量中有些部分被去掉，其形体仍然保留其形式特性。切割包括：分割、削减、穿孔、分裂（图 1-60～图 1-62）

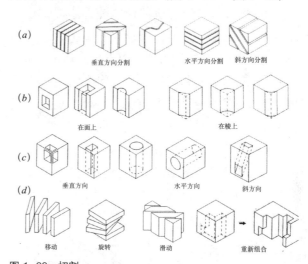

图 1-60 切割
(a) 分割；(b) 削减；(c) 穿孔；(d) 分裂
(资料来源：刘海波. 建筑形态与构成 [M]. 北京：中国建筑工业出版社，2008)

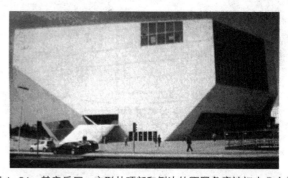

图 1-61 某音乐厅，方形从顶部和侧边的不同角度被切去几个斜面，形体变得生动有趣
(资料来源：刘海波. 建筑形态与构成 [M]. 北京：中国建筑工业出版社，2008)

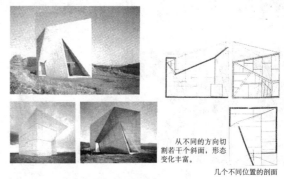

图 1-62 西班牙某教堂形体的切割
(资料来源：刘海波. 建筑形态与构成 [M]. 北京：中国建筑工业出版社，2008)

变异可理解为非常规的变化，对基本形态的线、面、体进行卷曲、扭曲、旋转、折叠、挤压、膨胀、收缩等各种操纵，使形态发生变化，在视觉上产生紧张感。形体的变异使传统的几何形体弱化或消解，自由和有机的形体使形态表现出弹性、塑性和张力，多维、流动、不定型，单一的几何形态转变为以变量为主导的不定形态。

在当代建筑领域，传统的建筑形态产生了多元化发展的趋势，使用变异手法设计的建筑越来越多，纯正、单一、明确、典雅正被多元、含混、不确定、通俗所取代，在建筑形态操纵中引入斜、折、曲等线、面、体要素，甚至破碎断裂的形态。变异的构成法在影视动画的场景设计中也经常被运用（图1-63～图1-65）。

澳大利亚某建筑
仿佛被侧面来的力推了一下，形体发生了有趣的变化。

德国某电影中心
支离破碎的片状与块状材料堆砌在一起，表达了不定与无向度，室内空间亦零散不规则。

图1-63 形体的变异（一）
（资料来源：刘海波. 建筑形态与构成[M]. 北京：中国建筑工业出版社，2008）

澳大利亚某建筑（2000年）　加拿大某大学建筑（2000年）
墙面的分割打破了规整的常规，显得散漫而随意。

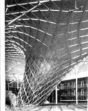

仿佛一缕轻烟，又像一段柔软的飘带，丰富的想象赋予钢筋混凝土建成的建筑以柔美的形态。

像阵龙卷风，又像正在流淌的液体，钢和玻璃竟能表达出如此柔软的形态。

像林间川流的溪水，跳跃着向下游奔去。

图1-64 形体的变异（二）
（资料来源：刘海波. 建筑形态与构成[M]. 北京：中国建筑工业出版社，2008）

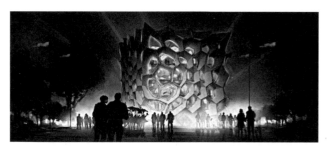

图1-65 形体的变异（三）：《钢铁侠2》（斯塔克博览会）
（资料来源：百度）

原型为正立方体的建筑其外立面由蜂窝形的结构构成，使得整个形体变得通透和轻巧。《钢铁侠2》中的这个博览会的造型既模仿了蜂窝状的自然形态，也运用了几何形体的构成方法，在影视动画场景的造型设计中，设计的方法不会仅仅局限于一种或两种，常常是各种方法的综合运用。

1.4.3.2 二元几何形体的组合方式[①]（图1-66、图1-67）

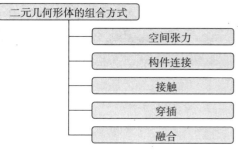

图1-66 二元几何形体的组合方式

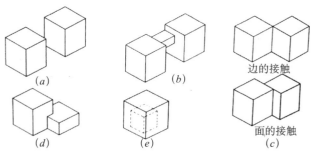

图1-67 二元几何形体的组合方式图示
(a) 空间张力；(b) 构件连接；(c) 接触；(d) 穿插；(e) 融合
（资料来源：刘海波. 建筑形态与构成[M]. 北京：中国建筑工业出版社，2008）

① 刘海波. 建筑形态与构成[M]. 北京：中国建筑工业出版社，2008. 二元形体的组合方式是立体构成中的研究重点之一，也是动画场景设计中常用的一种构成组合法。

1.4.3.3 多元几何形体组合的方式[①]（图1-68、图1-69）

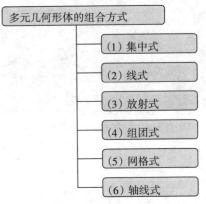

图1-68 多元几何形体的组合方式

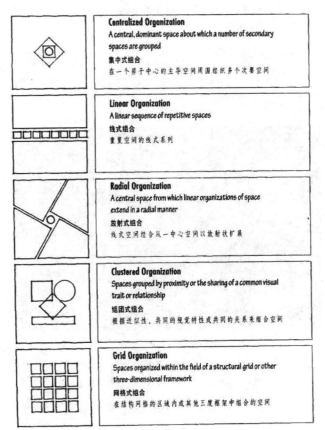

图1-69 多元几何形体的组合方式图示
（资料来源：建筑：形式、空间和秩序[M]. 天津：天津大学出版社，2008）

[①] 程大锦. 建筑：形式、空间和秩序[M]. 天津：天津大学出版社，2008. 作者将多元形体的组合方式归纳为：①集中式；②线式；③放射式；④组团式；⑤网络式。多元形体的组合方式在建筑、景观布局中，或动画场景设计中应用得非常普遍。

1. 集中式组合

集中式组合是一种稳定的向心式的构图，它由一定数量的次要空间围绕一个大的占主导地位的中心空间构成。在这种组合中，居于中心地位的统一空间一般是规则的形式，并且尺寸要足够大，以使许多次要空间集结在其周边（图1-70～图1-77）。

图1-70 集中式组合——电子游戏《上古卷轴：湮没》

图1-71 集中式组合——电影《雷神Thor》概念设计稿（一）
（资料来源：百度）

图1-72 集中式组合——电影《雷神Thor》概念设计稿（二）
（资料来源：百度）

图1-73 集中式组合——电子游戏《塞伯利亚》

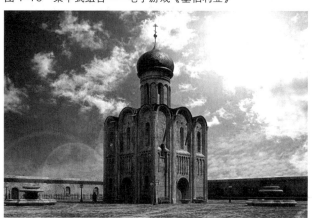

图1-74 集中式组合（一）
（资料来源：百度）

图1-75 集中式组合（二）
（资料来源：百度）

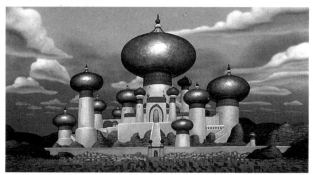

图1-76 集中式组合——动画片《阿拉丁》

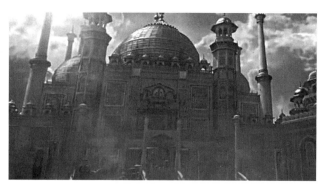

图1-77 集中式组合——电影《波斯王子》

2. 线式组合

线式组合实际上包含一个空间系列。这些空间既可直接地逐个连接，也可由一个单独的不同的线式空间来联系。线式空间组合通常由尺寸、形式和功能都相同的空间重复出现而成，也可是一连串尺寸、形式或功能不同的空间，用一个独立的线式空间沿其长度方向将那些空间组合起来。在这两种情况下，序列上的每个空间都朝向外面（图1-78）。

图1-78 线式组合——动画片《冰冻星球》

3. 放射式组合

这种组合集中了线式组合与集中式组合的要素。这类组合包含一个居于中心的主导空间，多个线式组合从这里呈放射状向外延伸：集中式组合则是向内的图案，向内聚焦于中央空间；而放射式组合则是外向型平面，向外伸展到其环境中。通过其线式的臂膀，放射式组合能向外伸展。同集中式组合一样，放射式组合的中心空间，通常也是规则的形式。以中央空间为核心的线式臂膀

可能在形式和长度上彼此相近,并保持着这类组合总体形式的规整性(图1-79~图1-82)。

图1-79　放射式组合——动画片《银发少年阿基多》

图1-80　放射式组合——动画片《功夫熊猫2》

图1-81　放射式组合——动画片《薄暮传说》

图1-82　放射式组合——动画片《冰冻星球》

4. 组团式组合(积聚)

组团式组合通过紧密连接来使各个空间之间互相联系,通常包括重复的、细胞状的空间,这些空间具有类似的功能并在形状和朝向方面具有共同的视觉特征。组团式空间组合也可以在它的构图中包容尺寸、形式和功能不同的空间,但这些空间要通过紧密连接,或者诸如对称、轴线等视觉秩序化手段来建立联系。因为组团式组合的图案,并不来源于某个固定的几何概念,因此它灵活可变,可随时增加和变换而不影响其特点。

由于组团式组合的图形中没有固定的重要位置,因此必须通过图形中的尺寸、形式或者朝向,才能清楚地表现出某个空间所具有的重要意义(图1-83~图1-88)。

　(a)　　　　(b)　　　　(c)　　　　(d)

图1-83　组团式组合(一)
(a)一个附加形体的积聚;(b)多个附加形体的积聚;(c)重复体的积聚;(d)对比形的积聚
(资料来源:刘海波.建筑形态与构成[M].北京:中国建筑工业出版社,2008)

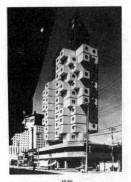 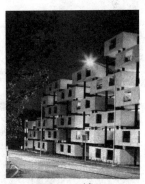

接触
日本东京银舱体楼(日本.黑川纪章)
面与面接触的一个个单元盒子像搭积木一样,在一定的规律下排列,局部盒子的摆放灵活自由。

分离
某住宅单元
利用纤细支柱支撑的单元盒子保持分离的状态,在视觉上显得灵巧轻快。

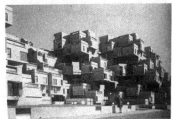

185个小盒子前后错落、互相咬合地连接在一起,以新的结构方式打破"面"的界限,改变住宅形态的单一性。
穿插
"蒙特利尔——67"住宅(加拿大,赛夫迪,1967年)

图1-84　组团式组合(二)
(资料来源:刘海波.建筑形态与构成[M].北京:中国建筑工业出版社,2008)

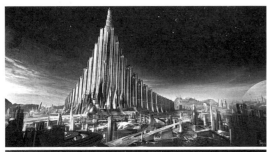

图 1-85　组团式组合——电影《雷神 Thor》概念设计稿
（资料来源：百度）

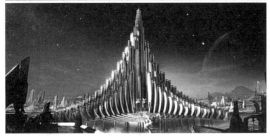

图 1-86　组团式组合——电影《钢铁侠 2》概念设计稿
（资料来源：百度）

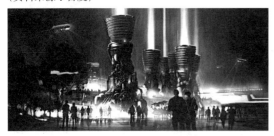

图 1-87　组团式组合——电子游戏《暗黑破坏神 3》
（资料来源：百度）

图 1-88　组团式组合——动画片《薄暮传说》

5. 网格式组合

网格式组合由这样的形式和空间所组成：它们的空间位置和相互关系受控于一个三度网格图案或三度网格区域。网格来自于两套平行线相交，这两套平行线通常是垂直的，在它们的交点处形成一个由点构成的图案。网格图案投影到第三量度，就变成一系列重复的模数化的空间单元。

网格的组合力来自于图形的规整性和连续性，它们渗透在所有的组合要素中。由空间中的参考点和线形成的图形建立起一种稳定的位置或稳定的区域。通过这种图形，网格式空间组合享有了共同的关系，尽管其中要素的尺寸、形式或功能不同（图 1-89～图 1-92）。

6. 中轴线布局

中轴线布局也是线式组合的一种。中轴线的概念就是空间中两点暗示它们之间存在一条无形连线，即轴线，而且两点也可以在视觉上暗示与此轴线相垂直的一条轴线，轴线是建筑上最基本

图 1-89　网格式组合——动画片《死神：地狱版》

图 1-90　网格式组合——电子游戏《大话西游》

第 1 章 动画场景设计综述

图 1-91 网格式组合——动画片《银发少年阿基多》(一)

图 1-92 网格式组合——动画片《银发少年阿基多》(二)

的组织建筑空间单元体的秩序方法。轴线表达的是建筑及其环境要素在空间中的对位关系,它决定了空间秩序的三个内容:平衡、位置、方向。

中国古建筑群体空间布局尤以轴线对称为常见。中国古代的重要建筑,如皇宫、坛庙、陵寝、官府、王府、宅邸、寺院等大多采用中轴线的布局方式。在中轴线上布置主要的建筑物,在轴线的两旁布置陪衬的建筑物。这种布局主次分明,左右对称(图 1-93 ~ 图 1-96)。

图 1-93 中轴线布局——动画片《功夫熊猫》(一)

图 1-94 中轴线布局——动画片《功夫熊猫》(二)

图 1-95 中轴线布局——动画片《王者天下》

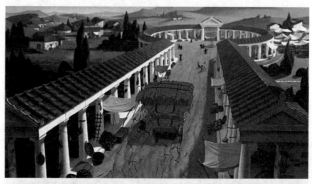

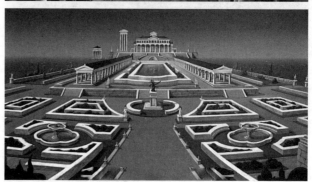

图 1-96 中轴线布局——动画片《大力神》

1.4.4 原型中的机械形体

机械是指机器与机构的总称。机械就是能帮助人们降低工作难度或省力的工具装置。机械是

一种人为的实物构件的组合。机械的种类很多，例如，农业机械：拖拉机、播种机、收割机；工程机械：叉车、铲土运输机械；基础机械：轴承、液压件、密封件、工业链条、齿轮、磨具……机械作为一种人造的装置，本身有着自身的内在系统和逻辑关系，而反映这种系统和逻辑的各种零件本身就具有一种机械之美。在影视动画的场景设计中，以机械形体作为原型来进行创作的例子也很普遍，例如，电子游戏《变形金刚》中的赛博坦星球和各种机械城堡，《哈尔的移动城堡》中的移动城堡，电子游戏《机械迷城》中荒芜的机械世界等。很多场景设计师和角色设计师通过对机械的工作原理、结构、运动方式、力和能量的传递方式、各个零件的材料和形状尺寸等的认识和了解获取设计灵感，将现实中的机械原型作为构思的起点，通过组合、拼接、变形、多元重构等方法创造一个全新的造型（图1-97～图1-102）。

图1-99　动画片《哈尔的移动城堡》
这个造型由机械、炮塔、烟囱、吊臂、飞船、飞翼等各种原型组件通过拼装的方式构成了一个移动城堡。

图1-97　由各种飞船和机械形体构成的太空垃圾站——动画片《冰冻星球》

图1-100　电子游戏《机械迷城》（一）

图1-98　机械构成的星球内景——动画片《冰冻星球》

图1-101　电子游戏《机械迷城》（二）

图1-102 电子游戏《机械迷城》（三）

本章小结

场景设计师在进行场景设计时并不像各种理论书上所列举的采用繁琐的理论方法，更多的是一种直觉性思维，当然这种直觉性思维归根结底都可以被归纳为：①抽象约简法；②符号拼贴法；③移植与嫁接法；④多元重构法。即便如此，任何一个设计师，不论他从事的是场景设计、角色设计、怪物设计、道具设计，还是机械设计，他都很难凭空创造出一个拥有各种丰富细节的、形象生动的造型，因此，素材的收集、整理、归纳、分类就成了一个设计师必须做的工作。对于设计师，任何一个素材都可以作为设计的原型，设计师可以在这个原型的基础上进行发散性思维，从而实现最终的创意作品。仅有完善的素材数据库并不一定能创作出优秀的作品，因此，设计师良好的思维习惯往往会带来更多的设计灵感，例如，将普通的房屋用各种机械零件进行重新组合会得到一个什么效果？如果用自然中的各种水果重新组合又会是一个什么效果？如果设计师能将自己的思维无限扩展，那么同样的原型素材可能会组合出无限种结果。建立完善的素材数据库，培养良好的思维习惯，对任何一个设计师都是设计灵感的源泉。

第 2 章　希腊、罗马式建筑的场景设计

在电影、动画片和电子游戏中有很多反映希腊罗马文化的场景环境，即便是没有受过任何专业教育或者从来没有深入研究过希腊罗马文化的普通观众，都很容易从电影、动画片、电子游戏中所营造的场景来判断这个故事是否以希腊或罗马的某一个历史片段为背景，或是以希腊神话为其故事载体进行展开的。为什么会出现这种情况？这是因为我们的观众从各种媒介中已经对希腊、罗马文化的大致模样形成了潜移默化的认知，他们可以从电影、动画片、电子游戏的场景中认出体现这些文化的语言符号，而恰恰是这些已成既定模式的语言符号让我们能区别出一种文明和另一种文明的不同。如果一部动画片中出现了一个类似中国北京故宫太和殿的重檐庑殿顶楼阁，观众基本上可以推测这部动画片所展现的故事是以中国古代某个真实或架空的历史为背景，而不会认为这个故事是讲述罗马角斗士的悲壮人生。

但作为一个要搭建故事舞台的场景设计师，仅仅粗略地了解某个文化的语言符号还远远不够，他需要熟知某个文化的所有构成细节。假如，我们也来参与这个以希腊神话为背景的电子游戏《战神》的场景设计，那么我们就要对构成希腊文化，尤其是其建筑文化的语言符号深入研究，这样我们的设计才不会偏离方向，也才有可能设计出让观众产生共鸣的场景环境。

什么是希腊文明？什么又是罗马文明？两者很相似，但却有很多不同的地方，由于这不是一本以历史研究为目的的书，也不用完全地还原历史的真实，因此，我们尽量从构成两者的语言符号来着手，并通过将各种反映希腊、罗马文化的动画实例进行对比分析，从而认识希腊、罗马的建筑和相关的符号元素。

人类文明是一个渐进发展的过程，任何一个文明的进步都不是一蹴而就的，建筑类型的多样与否也始终同人类自身的发展紧密联系。如果我们身处一个古代希腊世界，我们会发现，当时的建筑类型远不如现代都市那样类型多样和丰富。在虚构的世界中，例如，动画片或游戏里，我们所要创造的世界不是毫无限制地任意发挥，而是也要基于某种既定的框架进行设计。像电子游戏《战神》系列，其游戏故事以希腊神话为背景，游戏中的很多场景也都较好地将希腊的建筑特点体现出来，例如各种柱式所构成的神庙和神殿。在动画片或游戏的场景设计中，特别是基于某种历史背景的故事，其场景设计就需要考虑某个历史时期所特有的建筑特点或其他的一些能突出其时代特征的符号或元素。这并不是说，我们的设计必须完全地基于真实历史，而是说我们的设计必须在某种既定的限定下去发挥。如果某个导演要拍电影《角斗士》（拉塞尔·克劳主演），但他将巴黎圣母院作为电影拍摄的场景，那么稍有历史常识的人都知道，罗马时期是没有哥特大教堂这种建筑类型的。这种明显的错误直接让观众对电影的逻辑性产生怀疑。

既然我们要在既定的框架下来构思动画片或游戏中的场景，那么我们首先要了解一下真实历史中希腊和罗马时期有哪些建筑类型。

古希腊被认为是西方文明的摇篮，早期的欧洲以古希腊发展得最为先进，以古希腊的文明最为发达。由于各国建筑深受希腊文明的影响，所以要研究西方各时代和地区的建筑，也必以希腊建筑作为开端。

希腊本土及诸岛的建筑大发展并取得巨大的成就是在古希腊时期。此时，在长期的发展中，希腊已经形成了比较统一的宗教信仰，各城邦也已经大体趋于团结和统一，有了统一的语言和文化，而相关的建筑文化水平、建筑材料、建筑技术也相对发展成熟。

希腊建筑最重要的贡献就是柱式以及以柱式为

第 2 章　希腊、罗马式建筑的场景设计

基础模数并以此为建筑造型的基本元素，来决定建筑形制和风格。从古希腊以后，柱式成为千百年来建筑中最具影响力的组成元素，虽然人们一直试图突破柱式的局限，但也只是在对柱式的不断修改中摸索前进，并没有真正意义上脱离柱式的影响。

希腊人发展的建筑柱式有三种：①多立克柱式；②爱奥尼柱式；③科林斯柱式。这三种柱式在长期发展中形成了比较固定的比例和形象，人们依据不同的柱式特色将其应用于各种不同类型的建筑之中。

罗马继承了高度发达的古希腊文明，在此基础上又向前迈进了一大步。例如，古罗马在古希腊柱式的基础上又发明了两种柱式：①塔斯干柱式；②混合柱式。此外，拱券结构被广泛地应用于各种建筑中，这也是古罗马时期重要的建筑特色之一。新的建筑材料——混凝土的广泛使用也使古罗马的建筑类型大大多于古希腊时期。古罗马拱券中柱式已经不具有承重作用，而成为拱券的装饰，正如同拱券上的装饰性石材贴面一样，因此柱子也多采用壁柱的形式。

自此，古希腊文明和古罗马文明成为欧洲文明发展的主干，从这个主干上又不断伸展出各个时期和各个地区的不同文明，欧洲文明之树从此繁荣不熄（图2-1～图2-4）。

图 2-3　背负神殿的泰坦巨人——电子游戏《战神》

图 2-1　神庙——动画片《大力神》

图 2-2　神殿——电子游戏《战神3》

希腊、罗马的建筑类型
- 1.神庙（希腊、罗马时期都有）
- 2.剧场（希腊、罗马时期都有）
- 3.斗兽场（罗马时期）
- 4.竞技场（又称体育场、跑马场）
- 5.陵墓（希腊、罗马时期都有）
- 6.柱廊（希腊、罗马时期都有）
- 7.宫殿
- 8.住宅（希腊、罗马时期都有）
- 9.议事厅（希腊、罗马时期都有）
- 10.浴场（罗马时期特有）
- 11.凯旋门（罗马时期特有）
- 12.门道及拱道（罗马时期特有）
- 13.得胜柱（罗马时期特有）
- 14.水道和桥梁（罗马时期特有）
- 15.巴西利卡（罗马时期特有）
- 16.广场（希腊、罗马时期都有）

图 2-4　希腊、罗马的建筑类型

2.1 古希腊、罗马时期的神庙

古希腊最重要的建筑是神庙,它集最好的建材、最丰富的装饰以及最复杂的结构于一身。神庙并非人们祈祷敬拜的场所,而是其所属神祇的象征性居所,是神像安设之处。早期的神庙中,祭坛和祭桌的位置与青铜时代中央大厅里面的壁炉和饭桌的位置一致,在后期的神庙中,宰杀牲口的祭坛放在了神庙之外,靠近神像。而神像本身则替代了祭祀用的摆设,占据了建筑的核心。

神庙是由各种柱式构成的,此外,神庙的平面和立面布局在希腊和罗马时期也有着不同的变化(图2-5、图2-6)。

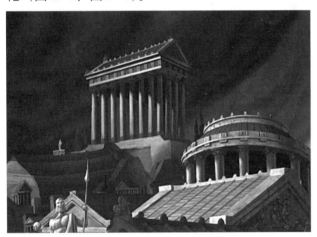

图2-5 神庙——动画片《大力神》

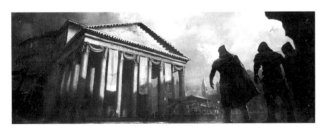

图2-6 科林斯柱式(万神庙)——电子游戏《刺客信条:兄弟会》

2.1.1 柱式

柱式:柱式是指一整套古典建筑立面形式生成的原则。基本原理就是以柱径为一个单位,按照一定的比例原则,计算出包括柱础(Base)、柱身(Shaft)和柱头(Capital)的整个柱子的尺寸,更进一步计算出包括基座(Stylobate)和山花(Pediment)的建筑各部分尺寸。柱式并不单单指柱子本身,还包括构建神庙或其他类型建筑主立面的一系列形式。柱式决定了立面的方方面面——形状、排列以及各个细部之间的比例。

古希腊有三种主要柱式:多立克柱式(Doric)、爱奥尼柱式(Ionic)、科林斯柱式(Corinthian)。到了罗马时期,柱式被发展到了五种,另外包括将爱奥尼柱头的水平涡卷和科林斯式柱头的草叶题材进行叠加的混合柱式,以及简洁的近似多立克柱式但是柱身没有凹槽的塔斯干柱式。

古希腊的建筑从公元前7世纪末开始,除屋架之外,均采用石材建造。神庙是古希腊城市最主要的大型建筑,其典型形制是围廊式。由于石材的力学特性是抗压不抗拉,造成其结构特点是密柱短跨,柱子、额枋和檐部的艺术处理基本上决定了神庙的外立面形式。古希腊建筑艺术的种种改进,也都集中在这些构件的形式、比例和相互组合上。公元前6世纪,这些形式已经相当稳定,有了成套定型的做法,即以后古罗马人所称的"柱式"(图2-7、图2-8)。[①]

2.1.1.1 多立克柱式(希腊、罗马)

对于神庙的立面来说,式样相对单一。早期似乎只有两种理想的形式类型:多立克柱式和爱奥尼柱式;科林斯柱式则是后者的变体。

希腊多立克柱式(Doric Order)的特点是比较粗大雄壮,没有柱础,柱身有20条凹槽,柱头没有装饰,多立克柱又被称为男性柱。著名的雅

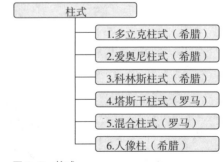

图2-7 柱式

① (美)马文·特拉亨伯格,伊莎贝尔·海曼.西方建筑史:从远古到后现代[M].北京:机械工业出版社,2011.

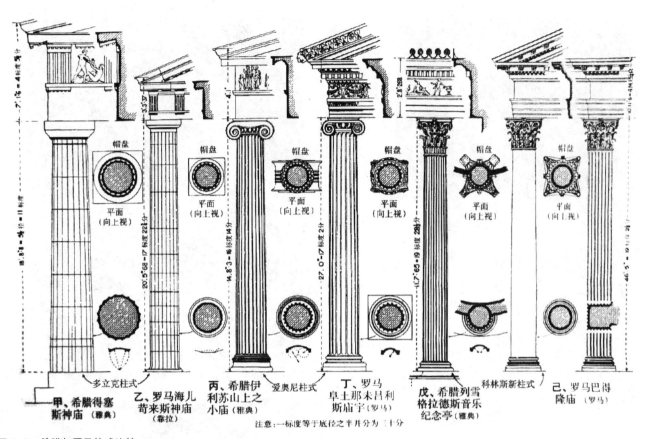

图 2-8 希腊与罗马柱式比较
(资料来源：沈理源编译.西洋建筑史[M].北京：知识产权出版社，2008)

典卫城的帕提农神庙（Parthenon）即采用的是多立克柱式。

多立克柱式的柱头实现了从圆形的柱身到上部方形构件之间的平缓过渡。柱头由整块石头雕出，包括三个元素：柱顶石、柱帽和柱颈。柱顶石为方形，承载着檐部及其出挑部分。柱帽则是圆形，高度与柱顶石一致，将屋顶荷载通过柱颈传送到柱身之上。柱颈表面由三道环形槽叠加而成，使得柱头与柱身之间的过渡更加完美。再往下几英寸，柱身上还刻有一道或好几道环形凹槽。

多立克柱顶额枋是一条简单的石质横梁，跨于相邻两根柱子的圆心之间。额枋上的中楣是该柱式最统一、最具特色之处。多立克柱式上很多其余的细部都能够在别的柱式上找到，唯有其中楣与众不同；这个细部为垂直的槽形（三陇板，triglyph）构件，位于近乎为方形的柱间壁（metope）之间。中楣之下有条狭长平整的装饰线条，称为束带饰；其下悬饰着一些石条（称作方嵌条），石条之下是锥形的楔子（锥形饰）。额枋之上为檐口，它最基础的构件是围绕整个神庙的檐顶；首要功能是构建出整个建筑上层的边线，由此划出明显而又出挑的边缘，在阴暗之上以明快的线条为柱式构件封顶。多立克柱式檐顶最底部为垂直的线脚，整个构件由此回旋延展开来。方形的石条（檐下托板，mutule）出挑于檐顶之下，而石条之上是 18 个锥形饰，分三层排列，每层六个；这与中楣上的锥形饰排列如出一辙。在水平的檐口之上，叠加着轻巧简单、形状为等腰三角形的檐口，构成庙顶的边缘；檐口的框架之内，是一个深凹的三角内饰墙（tympanum），这个三角形的上层构件称作山墙（pediment）（图 2-9 ~ 图 2-16）。①

① （美）马文·特拉亨伯格，伊莎贝尔·海曼.西方建筑史：从远古到后现代[M].北京：机械工业出版社，2011.

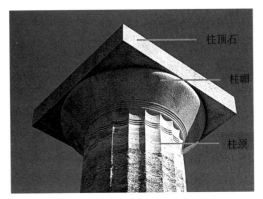

图 2-9 多立克式柱头：柱顶石、柱帽、柱颈

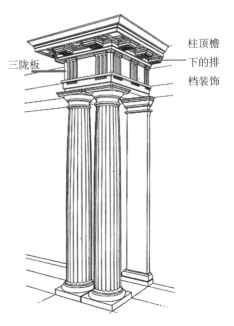

图 2-10 多立克柱式结构
（资料来源：百度）

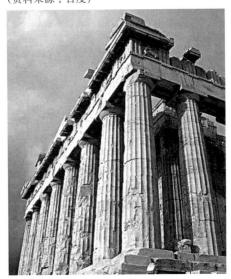

图 2-11 帕提农神庙——多立克柱式

图 2-12 多立克柱式神庙——动画片《圣斗士星矢：冥王神话篇》（一）

图 2-13 多立克柱式神庙——动画片《圣斗士星矢：冥王神话篇》（二）

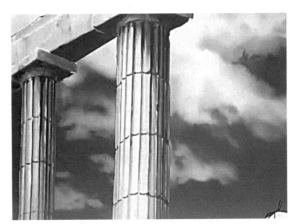

图 2-14 多立克柱式——动画片《圣斗士星矢：冥界篇》

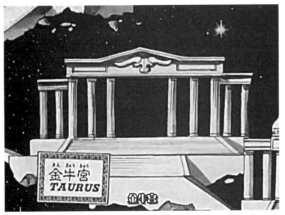

图 2-15 多立克柱式（金牛宫）——动画片《圣斗士星矢》

图 2-16 多立克柱式——电子游戏《战神 3》

2.1.1.2 爱奥尼柱式（希腊、罗马）

顾名思义，爱奥尼柱式源于爱奥尼海的爱琴海沿岸。

希腊爱奥尼柱式（Ionic Order）的特点是比较纤细秀美，柱身有 24 条凹槽，柱头有一对向下的涡卷装饰，爱奥尼柱又被称为女性柱。爱奥尼柱由于其优雅高贵的气质，广泛出现在古希腊的大量建筑中，如雅典卫城的胜利女神神庙（Temple of Athena Nike）和伊瑞克提翁神庙（Temple of Erechtheum）。

爱奥尼柱式并不如多立克柱式那样严谨，但依然可以描述"理想的"爱奥尼柱式。它的每个细部都不是纯粹和确定的——较之于多立克柱式，它显得更加柔和、丰富和独特。爱奥尼柱式的柱基之下也有柱座，但并非像多立克柱式那样严格地分为三层。

爱奥尼柱式的柱身并不是直接地立于基座之上，而是带有一个垫衬的柱基；柱基的形式多变，但总体而言，它主要包括三个部分：位于最底部的圆柱形（后来改为方形）柱基；1~2 个旋状或多个凹形构件组成的凹弧线脚；以及位于最上层，带有凸形线条的圆盘线脚（线脚上有各种装饰，最常见的是环形槽）。

和多立克柱式一样，爱奥尼柱式的柱身上带有柱槽（柱槽之间为平整的条带，而非菱条）；它与基底直径的比例为 9∶1 或是 10∶1，与多立克柱式 4.5∶1 和 5.5∶1 的比例相差很大。不过，由于爱奥尼柱式更为纤细和收缩，一般都不会呈现出收分形弧线。

柱头是爱奥尼柱式最具特点的构件。柱帽和柱顶石都被保留下来，但它们在柱头上都屈居次要位置；柱头最主要的部分是涡卷，及双涡线脚。它位于柱帽之上、柱顶石和檐部之下，外形为类似弹簧的物件。涡卷是辨认爱奥尼柱式的关键（图 2-17 ~ 图 2-21）。[1]

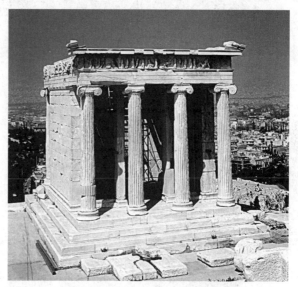

图 2-17 爱奥尼柱式（雅典娜胜利女神庙）

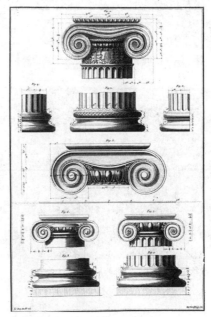

图 2-18 爱奥尼柱式结构图
（资料来源：百度）

[1]（美）马文·特拉亨伯格，伊莎贝尔·海曼. 西方建筑史：从远古到后现代 [M]. 北京：机械工业出版社，2011.

图2-19 爱奥尼柱式——动画片《大力神》

图2-20 爱奥尼柱式——动画片《圣斗士星矢：冥界篇》

图2-21 爱奥尼柱式的柱廊——动画片《大力神》

2.1.1.3 科林斯柱式（希腊、罗马）

科林斯柱式实际上是爱奥尼柱式的变体，它保留了爱奥尼柱式的大部分特征，只是在柱头上有所创新。多立克式和爱奥尼式的柱头都由各个细部叠加而成，但科林斯式柱头是由内外两层同轴的构件组成的。

在"标准"的科林斯柱式中，柱头的内层主要包括早期柱式中的基本元素：檐部被托在圆盘状的柱顶石上，柱帽则承载着柱式内部构件的压力。但柱顶石边缘被磨得平整，并用波形线条装饰起来，四边向内凹进，使得四角更为出挑。在它之下，是一个倒钟形的花瓶果篮饰，相当于其他柱式上的柱帽。科林斯柱头以两圈苕茛叶饰为基础；这些叶饰安置在外层的对角之上，向外翻出。在苕茛叶饰之后，柱头四角设置着四对茎梗饰，其尖上带有花萼饰。茎梗饰向外卷曲，似乎是在撑起柱顶石的边缘。同时，小小的螺旋饰也从茎梗饰中伸出，向柱顶石的中心靠拢；螺旋饰之上为花形的装饰，一般为园花饰，但也有可能是花形平纹。

上述的特点只是一种理想化的模式。事实上，很少有神庙的柱式完全与之相符。在早期实例中（如巴赛和德尔菲神庙的例子），叶饰比较粗短，而梗茎的涡旋较细。但很快，到了公元前4世纪，科林斯柱式变得更为华丽，其形式更为成熟和饱满（图2-22～图2-28）。[①]

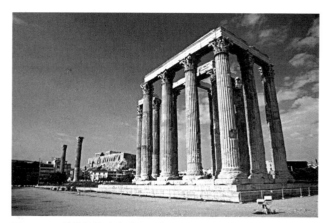

图2-22 科林斯柱式（雅典的宙斯神庙）

① （美）马文·特拉亨伯格，伊莎贝尔·海曼. 西方建筑史：从远古到后现代[M]. 北京：机械工业出版社，2011.

第 2 章　希腊、罗马式建筑的场景设计

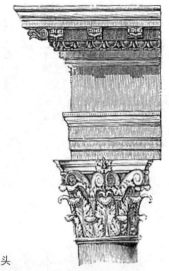

图 2-23　科林斯柱头

图 2-26　科林斯柱式——电子游戏《战神 3》

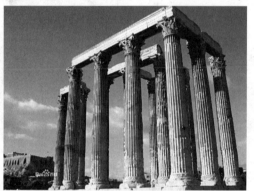

图 2-27　科林斯柱式——动画片《大力神》

图 2-24　科林斯柱式（宙斯神庙）

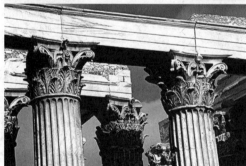

图 2-25　科林斯柱式——动画片《圣斗士星矢：冥界篇》

图 2-28　科林斯柱式——电子游戏《刺客信条：兄弟会》

2.1.1.4　塔斯干柱式（罗马）

塔斯干柱式是罗马最早的建筑形式，它是多立克柱式的一种更粗短的变体。塔斯干柱子表面无凹槽。柱身高与柱径比：塔斯干柱式为 6∶1，

多立克柱式为 7 : 1。

也有人认为，塔斯干柱式是希腊柱式的基础。但是，罗马建筑最典型的特征是使用非结构柱式，经常是将柱子全部或部分埋入墙中，称为附墙柱或半身柱，有的柱子被做成扁平状，这时人们就称其为壁柱（图 2-29～图 2-33）。

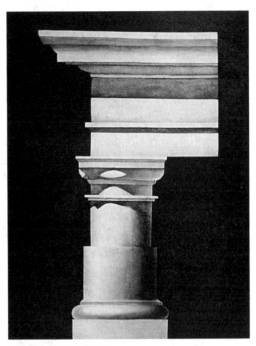

图 2-29　塔斯干柱式

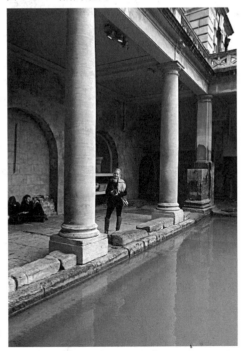

图 2-30　塔斯干柱式——英国巴斯镇古罗马浴场（一）

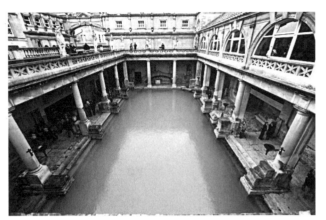

图 2-31　塔斯干柱式——英国巴斯镇古罗马浴场（二）

图 2-32　塔斯干柱式——动画片《大力神》（一）

图 2-33　塔斯干柱式——动画片《大力神》（二）

2.1.1.5　混合柱式（罗马）

混合柱式是将科林斯柱式的顶端与爱奥尼柱式的涡旋相结合，使形状显得更为复杂、华丽。柱高与柱径的比例是 10 : 1，显得纤细秀美（图 2-34）。

2.1.1.6　人像柱（希腊）

希腊主流文化的精神是以人为本，尊重人、赞美人，柱式在人文主义文化影响下发展和定型，

第 2 章　希腊、罗马式建筑的场景设计

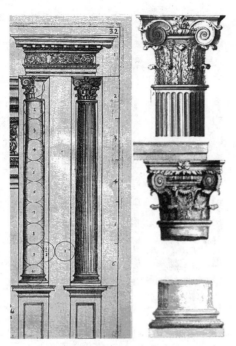

图 2-34　混合柱式

并被赋予了人的形体。把人体艺术同建筑艺术融合为一体是希腊建筑师的伟大创造之一，这一时期颇为盛行的人像柱和人像柱廊更是别出心裁，体现了古希腊建筑师对人体艺术的崇拜和绝妙表现力。

具有代表性的人像柱是伊瑞克提翁神庙的女像柱廊（图 2-35～图 2-37）。

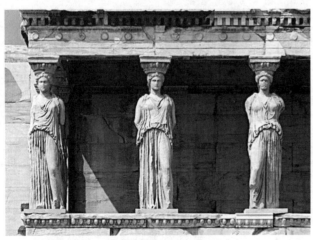

图 2-35　伊瑞克提翁神庙女像柱

图 2-36　人像柱（原型源于伊瑞克提翁神庙女像柱）——动画片《大力神》（一）

图 2-37　人像柱（原型源于伊瑞克提翁神庙女像柱）——动画片《大力神》（二）

2.1.2　神庙平面

如果从真实的考古来看，古希腊、罗马的神庙外表虽然相似，但也有着不同的地方。罗马神庙为伊特鲁尼亚与希腊风格之混合，其最显著的特征是伪围柱式。罗马神庙的围廊两旁之圆柱，以附着墙身的半圆柱所代替，正面为柱廊，其入口处台阶两旁有矮墙，即为基座两旁墙身的延长，常支撑悬立的雕像。希腊神庙其长度为宽度的两倍，而罗马神庙则长度与宽度的比例较小。罗马神庙内殿常为储藏室，或为希腊雕像的陈列室，占据神庙的全部宽度。[①]罗马神庙的柱间距离较希腊神庙的柱间距离更大。罗马神庙的屋顶既有用平顶，也有用拱顶的。

不论希腊、罗马神庙有哪些不同点，其平面形状一般可以归为下面几类：

①矩形平面；②圆形平面；③不规则形平面（图 2-38、图 2-39）。

① 沈理源编译. 西洋建筑史[M]. 北京：知识产权出版社，2008.

图2-38 古希腊、罗马神庙平面

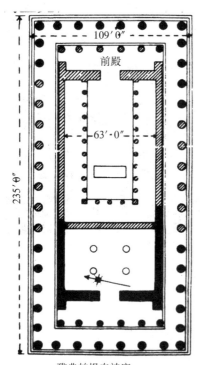

图2-39 帕提农神庙平面
(资料来源：沈理源编译．西洋建筑史[M]．北京：知识产权出版社，2008)

2.1.2.1 矩形平面神庙（图2-40～图2-53）

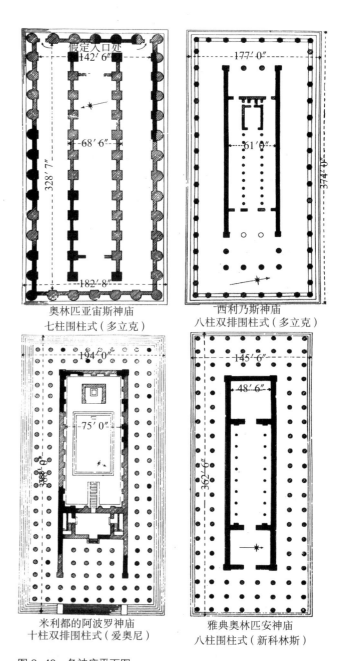

图2-40 各神庙平面图
(资料来源：沈理源编译．西洋建筑史[M]．北京：知识产权出版社，2008)

图2-41 波塞冬神庙平面、立面图（多立克柱式）
(资料来源：沈理源编译．西洋建筑史[M]．北京：知识产权出版社，2008)

第 2 章 希腊、罗马式建筑的场景设计

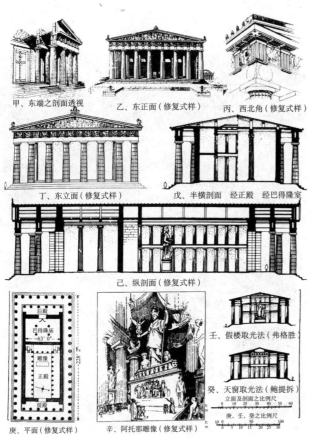

图 2-42 帕提农神庙平面、立面、透视图（多立克柱式）
(资料来源：沈理源编译. 西洋建筑史[M]. 北京：知识产权出版社，2008)

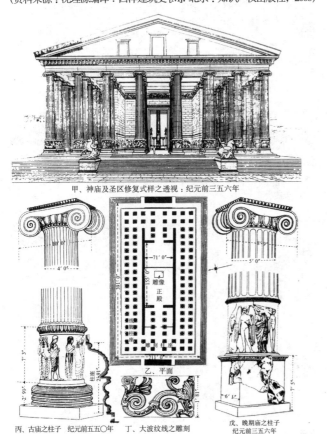

图 2-43 阿尔芯密斯（月亮女神）神庙平面、立面、透视图（爱奥尼柱式）
(资料来源：沈理源编译. 西洋建筑史[M]. 北京：知识产权出版社，2008)

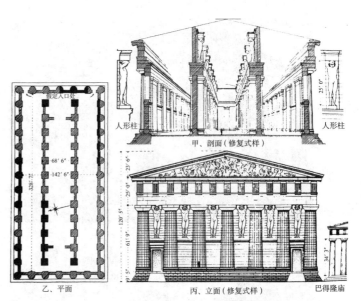

图 2-44 奥林匹亚宙斯神庙平面、立面、剖视图（多立克柱式）
(资料来源：沈理源编译. 西洋建筑史[M]. 北京：知识产权出版社，2008)

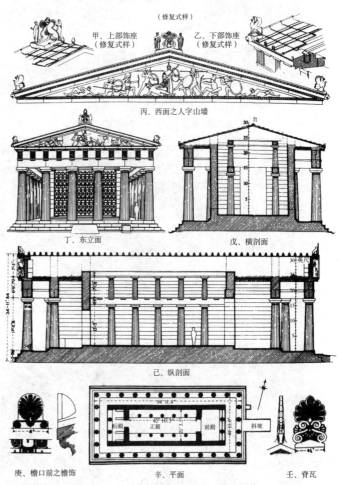

图 2-45 阿夫亚神庙平面、立面、剖视图（多立克柱式）
(资料来源：沈理源编译. 西洋建筑史[M]. 北京：知识产权出版社，2008)

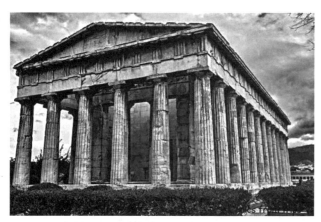

图 2-46 雅典 Agora 广场火神神庙

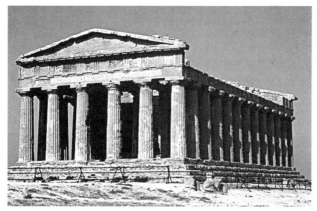

图 2-47 西西里岛的阿格瑞根托协和神庙

图 2-48 矩形神庙（多立克柱式）——动画片《大力神》（一）

图 2-49 矩形神庙（多立克柱式）——动画片《大力神》（二）

图 2-50 矩形神庙（多立克柱式）——动画片《大力神》（三）

图 2-51 矩形神庙（爱奥尼柱式）——动画片《大力神》

图 2-52 矩形神庙（多立克柱式）——动画片《圣斗士星矢：冥王神话篇》

图 2-53 矩形神庙（多立克柱式）——动画片《圣斗士星矢：极乐净土篇》

2.1.2.2 圆形平面神庙（图2-54～图2-61）

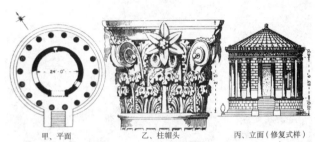

图2-54 灶神神庙平面、立面图（科林斯柱式）
(资料来源：沈理源编译．西洋建筑史[M]．北京：知识产权出版社，2008)

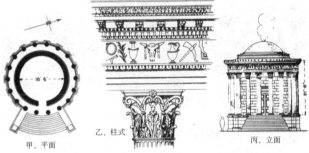

图2-55 灶神神庙：罗马平面、立面图（科林斯柱式）
(资料来源：沈理源编译．西洋建筑史[M]．北京：知识产权出版社，2008)

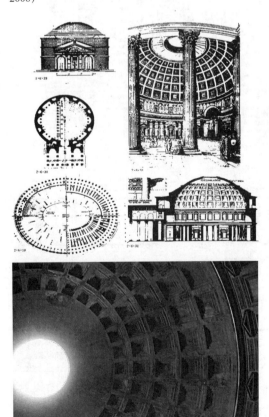

图2-56 古罗马万神庙平面、立面、透视图（科林斯柱式）
(资料来源：沈理源编译．西洋建筑史[M]．北京：知识产权出版社，2008)

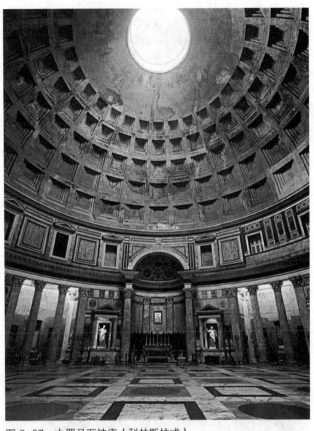

图2-57 古罗马万神庙（科林斯柱式）

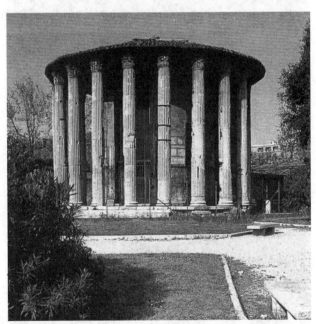

图2-58 灶神庙（科林斯柱式）：罗马

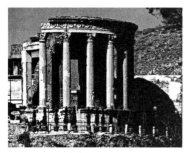

图 2-60 意大利蒂沃利——灶神神庙（科林斯柱式）

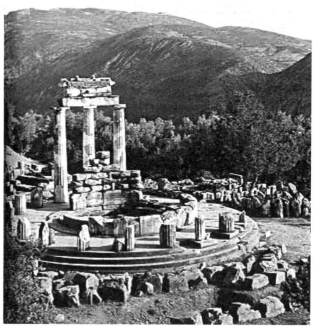

图 2-59 德尔斐的阿波罗圆形神庙（多立克柱式）

2.1.2.3 不规则形平面神庙（图 2-62、图 2-63）

图 2-61 圆形神庙（爱奥尼柱式）——动画片《大力神》

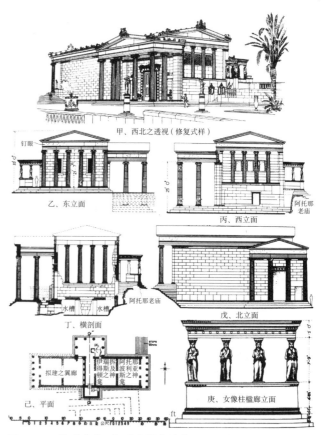

图 2-62 希腊雅典：伊瑞克提翁神庙 平面、立面、透视图（爱奥尼柱式，人像柱）
（资料来源：沈理源编译．西洋建筑史[M]．北京：知识产权出版社，2008）

第 2 章　希腊、罗马式建筑的场景设计

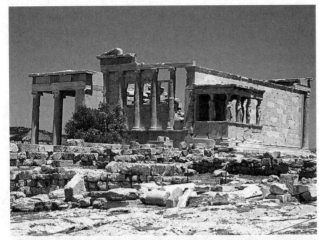

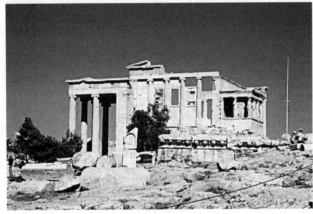

图 2-63　希腊雅典：伊瑞克提翁神庙

2.2　剧场

在古希腊时期，人们的生活就已经超越了物质的满足，它更多地体现在精神上的追求。戏剧，在古希腊不仅是一种娱乐和消遣，还是城邦深邃的宗教和生活理念的重要活动；它极富诗意和乐感，所有公民都会参与进来。

最早的剧场只需要一面山坡供演出之用。古希腊剧场的座位都是从岩石中开凿出来的，类似于台阶。它坐落在一座绿树环绕的山坡上，一排排大理石座位，依着环形的山势，次第升高，像一把巨大的展开的折扇。古希腊剧院的规模通常很大，能够容纳 1.5 万名观众。这些剧场通常是开放式的，观众可以清楚地看到周围的其他人，包括演员和歌队以及剧场四旁的风光。

古希腊剧场有四个部分：布景台以及放置道具的后台；布景台入口（布景台前低矮的一层结构，仅作为背景）；表演区（一个环形区域，用于合唱、舞蹈以及戏剧活动）；观众席，是环绕山坡的半圆形（图 2-64 ~ 图 2-67）。

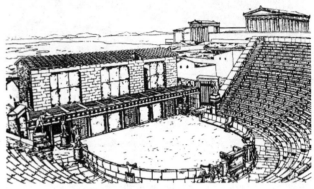

图 2-64　古希腊普里安尼剧场复原图
(资料来源：(美) 马文·特拉亨伯格，伊莎贝尔·海曼著. 西方建筑史：从远古到后现代 [M]. 北京：机械工业出版社，2011)

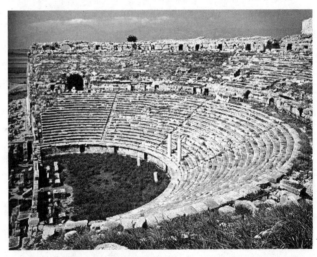

图 2-65　古希腊埃皮道鲁斯剧场（一）

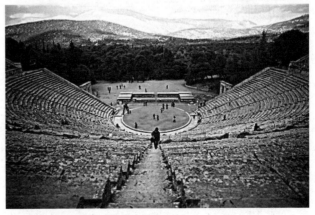

图 2-66　古希腊埃皮道鲁斯剧场（二）

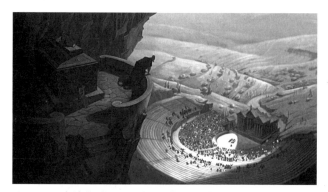

图 2-67 古希腊剧场——动画片《大力神》

古希腊时期剧场同古罗马时期剧场有着很大的不同，古希腊剧场多建在山坡上，而古罗马剧场大多建于城市中央，为独立建筑。这是由于古希腊人没有解决建筑的支撑问题，因而古希腊人只能依山就势建造剧场，即充分利用山体的自然斜面修建观众席，因此，古希腊剧场与自然山体环境常常紧密相连，难以分离。古罗马人由于比较好地解决了建筑的支撑问题，摆脱了对地形的依赖，因而他们可以将剧场建造在空旷平坦的城市里，由此，古罗马剧场虽然仍保持了诸多古希腊剧场的某些特征，但在许多方面，古罗马剧场还是较古希腊剧场有了重大的改进和创造。古罗马人将整个剧场或半圆形观众席用层层石拱支撑起来，这样不仅显示了建筑工程技术上的极高成就，而且使得剧场有了更多的墙面供建筑师来进行各种美化装饰，剧场在城市中的位置更加自由，剧场周围的空间常常被规划建设为花园，使之成为供观众休憩的景观绿地，剧场内外景观互补，建筑更呈自由灵活之美。

古希腊剧场由于受地形的限制，故大多是半圆形的或是三分之二圆形的。古罗马剧场由于其独特的拱券结构，建筑可以采用多层拱券形成一个小型半圆形场地，故其建筑形制较多，可以是半圆形的、也可以是圆形的，如马采鲁斯剧场（The Theatre of Marcellus）和奥郎日剧场（The Theatre of Orange）为半圆形剧场，庞贝剧场和特里尔剧场（The Theatre of Trierer）为圆形剧场。

由于古罗马人的生活方式不同于古希腊人，因此古罗马时代的剧场常常具有多种用途，尤其是圆形剧场，除上演戏剧外，有时还可供角斗使用，故又名"角斗场"，著名的罗马哥罗赛姆大剧场（Colosseum in Rome）便归此列。此类圆形剧场，曾充分利用剧场台场和各种设备，有比普通剧场更具观赏效果的演出。

柱和梁是解决建筑物支撑和获得空间不容回避的问题。随着拱券技术的成熟与应用，以及混凝土建筑材料的发明，柱在古罗马建筑中的支撑功能逐渐减弱，装饰功能和修饰功能逐渐加强。古罗马人从古希腊人那里学习、继承了柱式建筑形制后，古罗马人将这种柱式同自己的拱券技术相结合，以拱券作为建筑物的支撑结构，而柱子朝着装饰美化建筑物的方向发展。柱子逐步成为建筑的装饰与装潢镶嵌在建筑物或承重墙的表面。柱子凸出墙面大约 3/4 个柱身，贴在了墙壁上，在古罗马建筑中，人们更多看到的是柱式与拱券的结合，形成了古罗马特有的"拱柱式"建筑风格。

古罗马剧场的柱式建筑形式是多种多样的。建筑实践中，有的剧场采用从上到下的"巨柱式"装饰，但最为典型的是所谓的"叠柱式"，即将古希腊人那里继承来的各种柱式叠加在一起，常常是几层建筑就有几层柱式，而且每一层柱式的风格都不相同（图 2-68、图 2-69）。

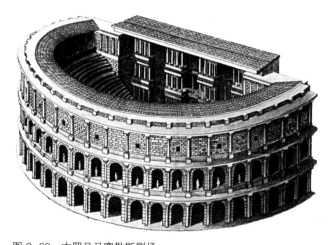

图 2-68 古罗马马塞勒斯剧场
（资料来源：王其钧．西方建筑图解词典 [M]．北京：机械工业出版社，2006）

第 2 章　希腊、罗马式建筑的场景设计

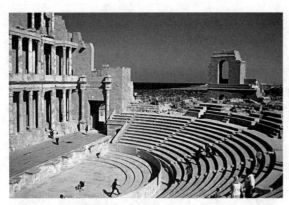

图 2-69　古罗马剧场

2.3　古罗马斗兽场

不论是电影、动画片，还是电子游戏，要想表现罗马帝国时期人们的文化生活，斗兽场都是必须去还原的一个场景。

罗马斗兽场（Colosseum），全名为：科洛西姆斗兽场，亦译作罗马大角斗场、罗马竞技场、罗马圆形竞技场、科洛西姆、哥罗塞姆，原名弗莱文圆形剧场（Amphitheatrum Flavium），位于今天的意大利罗马市中心，是古罗马时期最大的圆形角斗场，建于公元 72～82 年间，由 4 万名战俘用 8 年时间建造完成，现仅存遗迹。

斗兽场这种建筑形态起源于古希腊时期的剧场，当时的剧场都傍山而建，呈半圆形，观众席就在山坡上层层升起。但是到了古罗马时期，例如，埃庇道努剧场（Theater at Epidauros，约公元前 330 年，设计师：皮力克雷托斯），人们开始利用拱券结构将观众席架起来，并将两个半圆形的剧场对接起来，因此形成了所谓的圆形剧场，并且不再需要靠山而建了。

斗兽场专为野蛮的奴隶主和流氓们看角斗而造。斗兽场平面是长圆形的，相当于两个古罗马剧场的观众席相对合一。斗兽场长轴 188m，短轴 156m，中央的"表演区"长轴 86m，短轴 54m。观众席大约有 60 排座位，逐排升起，分为五区。前面一区是荣誉席，最后两区是下层群众的席位，中间是骑士等地位比较高的公民坐的。荣誉席比"表演区"高 5m 多，下层观众席位和骑士席位之间也有 6m 多的高差，社会上层的安全措施很严密。最上一层观众席背靠着外立面的墙。观众席总的升起坡度接近 62%，观览条件很好（图 2-70、图 2-71）。

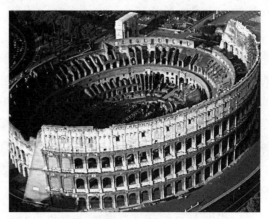

图 2-70　古罗马斗兽场：意大利（一）

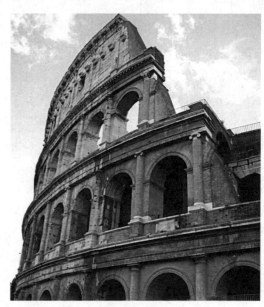

图 2-71　古罗马斗兽场：意大利（二）

从外部看，这座罗马斗兽场由一系列 3 层的环形拱廊组成，最高的第 4 层是顶阁。这 3 层拱廊中的石柱根据经典的标准分别设计（由地面开始，多立克柱式、爱奥尼柱式和科林斯柱式）。在第 4 层的房檐下面排列着 240 个中空的突出部分，它们是用来安插木棍以支撑"Velarium"的，Velarium 是露天剧场的遮阳帆布，皇家舰队的水兵们负责把它撑起以帮助观众避暑、避雨和防寒，这样一来大斗兽场便成为一座 1 世纪的透明圆顶竞技场。罗马斗兽场能容纳的观众大约 5 万人。共有 3 层座位：下层、中层及上层，顶层还有一个只能站着的看台，这是

给地位最低下的社会成员准备的：女人，奴隶和穷人。但即使在其他层，座位也是按照社会地位和职业状况安排的：皇室成员和守望圣火的贞女们拥有、特殊的包厢；身着白色红边长袍的元老们坐在同一层的"唱诗席"中；然后依次是武士和平民。不同职业的人也有特殊的席位，例如士兵、作家、学者和教师，以及国外的高僧等。观众们从第一层的80个拱门入口处进入罗马斗兽场，另有160个出口遍布于每一层的各级座位，被称为吐口，观众可以通过它们涌进和涌出，混乱和失控的人群因此能够被快速地疏散（据说这里只需十分钟就可以被清空）。

斗兽场的看台建在三层混凝土制的筒形拱上，每层80个拱，形成三圈不同高度的环形券廊（即拱券支撑起来的走廊），最上层则是50m高的实墙。看台逐层向后退，形成阶梯式坡度。每层的80个拱形成了80个开口，最上面两层则有80个窗洞，观众们入场时就按照自己座位的编号，首先找到自己应从哪个底层拱门入场，然后再沿着楼梯找到自己所在的区域，最后找到自己的位子。整个斗兽场最多可容纳9万人，却因入场设计周到而不会出现拥堵混乱，这种入场的设计即使是今天的大型体育场依然沿用。斗兽场表演区的底下隐藏着很多洞口和管道，这里可以储存道具和牲畜，以及角斗士，表演开始时再将他们吊起到地面上。斗兽场甚至可以利用输水道引水。公元248年在斗兽场就曾这样将水引入表演区，形成一个湖，表演海战的场面，来庆祝罗马建城1000年（图2-72～图2-78）。①

图2-73 古罗马斗兽场——电影《角斗士》（二）
电影《角斗士》中，很好地再现了古罗马斗兽场的结构、布局，同时也非常真实地反映了罗马帝国时期上至帝王、下至普通民众的生活方式。

图2-72 古罗马斗兽场——电影《角斗士》（一）

① 百度百科上对古罗马斗兽场的渊源、历史、现状进行了全面的介绍。

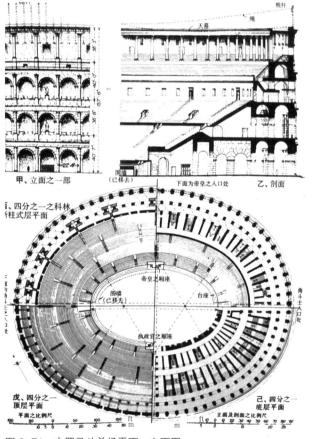

图2-74 古罗马斗兽场平面、立面图
（资料来源：沈理源编译．西洋建筑史[M]．北京：知识产权出版社，2008）

第 2 章　希腊、罗马式建筑的场景设计　053

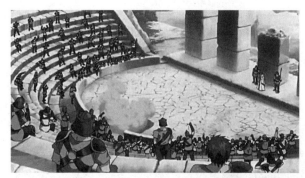

图 2-75　竞技场——动画片《圣斗士星矢：冥王神话篇》

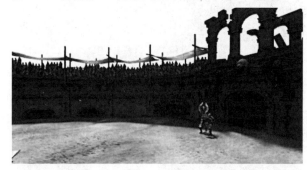

图 2-76　斗兽场——电子游戏《角斗士之剑》（一）

图 2-77　斗兽场——电子游戏《角斗士之剑》（二）

图 2-78　斗兽场——电子游戏《角斗士之剑》（三）

2.4　竞技场（体育场、跑马场）

竞技场或称体育场建筑是从古希腊时期延续下来的建筑形式，主要用于进行各种体育比赛。竞技场平面长而窄，两边为半圆形，一边为出入口，另一边则为起跑点。由于马车竞赛运动在罗马颇受欢迎，因此竞技场又称为跑马场。

马车比赛（希腊赛跑的罗马式版本）的流行程度不亚于角斗竞技。为了给这种残酷紧张的比赛提供场地，罗马人建立了赛马场（即体育场）。赛马场的一边为直线排列的马栏，出入口明亮，马车在比赛开始之时由此进场。赛场中间由一堵低墙（脊墙）隔开，构成迂回的赛道，比赛沿着墙面进行；拐弯处有椎体的柱子作为提示。赛道的中途会有方尖碑或其他装饰作为提示。在条件允许的情况下，赛道会设在山脚下，或者更好的是在两个斜坡之间，以方便观众。如若不然，就必须修建看台，这些看台最先开始是木质的，后来到了奥古斯都时期改作石质。

几乎在每一个重要城市都会有一个竞技场、剧院和圆形露天剧场（还有广场，长方形大巴西利卡、浴场和其他公共建筑）。罗马集合了很多体育场，最古老、尺度也最大的马克西姆赛马场建在帕拉丁山和阿芬丁山之间的山谷处。从 1～3 世纪，它几经重建，其中有一次甚至是奥古斯都主持的，他当政时，它还被当作竞技场使用，长约 2000ft，宽 650ft，据说可以容纳 25 万名观众。从结构和形式上看，观众席与建筑外部带有横梁式样的剧院和竞技场都相似（图 2-79、图 2-80）。

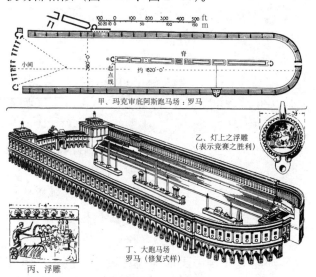

图 2-79　古罗马大竞技场平面、透视图
（资料来源：沈理源编译. 西洋建筑史[M]. 北京：知识产权出版社，2008）

图2-80 竞技场——动画片《大力神》

2.5 古罗马的建筑结构语言

在动画片、电子游戏中，以希腊、罗马历史或以希腊神话为背景的场景，大量地运用了能体现古希腊或古罗马建筑元素的符号语言，这种符号语言通过各种建筑结构，或装饰性结构来表现。不论这些场景是以原型再现的方式，或原型变形的方式出现，也不论场景表现的是神殿，或是角斗场等不同功能的建筑，场景设计师都可以运用这些特定的符号语言，根据故事的需要，充分发挥自身的想象力，创造一个不同于现实但又合情合理的想象世界。

古希腊时期，建筑的结构是梁柱体系，而这种结构就必然形成了其建筑的造型和所表现的符号语言。罗马结构中的拱、券和混凝土（混凝土是建筑材料，帮助塑造建筑结构）都是在希腊梁柱结构上的一种创新。虽然这些元素埃及人、美索不达米亚人和希腊人都曾单独使用，例如，埃及人和美索不达米亚人都用过原始的拱形结构，希腊人也尝试过拱形和混凝土，但最早将这些元素结合起来并将它们发挥到极致的则是罗马人。

拱从结构上讲远比基本的抬梁结构和横梁结构复杂，这种体系构成了罗马早期建筑的基础。随着混凝土的出现，人们利用这种新材料建造出了大跨度的拱券和拱顶，也逐步代替了石块在建筑中的运用。随着拱券、穹隆这些新技术的出现，设计师能更加自由灵活地进行设计，设计出跨度更大的空间结构，这是古希腊建筑中的梁柱结构所不能比拟的。

拱券结构在古罗马时期得到发展并最终定型，古罗马时期的拱券主要有三种形式：筒形拱、交叉拱、穹隆，其中交叉拱又可分为一字交叉拱和十字交叉拱。

拱券的施工问题在古罗马时期得到解决，在随后的历史进程中古罗马人对拱券进行了各方面的研究，在这个过程中产生了古罗马特有的全新的券柱式结构，还包括连续券、巨柱式、叠柱式这些创新的建筑形式和建筑符号语言。此外，罗马人还将古希腊的梁柱结构同拱券相结合，形成了梁券柱式，在古罗马的标志性建筑中，都能发现这些经典结构。例如哈德良离宫的水池柱廊（图2-81）。

图2-81 梁券柱式——古罗马哈德良离宫的水池柱廊
古罗马建筑师在一系列伟大的建筑中，如万神庙、凯旋门、角斗场、浴场等均采用了大量的拱券结构，而这些建筑符号语言也大量地被用在动画或游戏的场景设计之中。

2.5.1 拱券

拱券是一种建筑结构，它是由块状料（砖、石、土坯）砌成的跨空砌体。拱券是利用块料之间的侧向压力建成跨空的承重结构的砌筑方法，简称拱，或券，又称券洞、法圈、法券。它除了竖向荷重时具有良好的承重特性外，还起着装饰美化的作用。其外形为圆弧状，由于各种建筑类型的不同，拱券的形式略有变化。半圆形的拱券为古罗马建筑的重要特征，尖形的拱券则为哥特式建筑的明显特征，而伊斯兰建筑的拱券则有尖形、马蹄形、弓形、三叶形、复叶形和钟乳形等多种。拱券结构是罗马最大的成就之一（图2-82～图2-99）。

第 2 章　希腊、罗马式建筑的场景设计

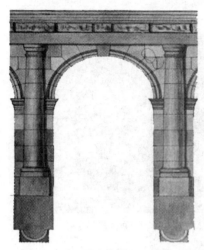

图 2-82　古罗马拱券和塔斯干壁柱
（资料来源：王其钧．西方建筑图解词典 [M]．北京：机械工业出版社，2006）

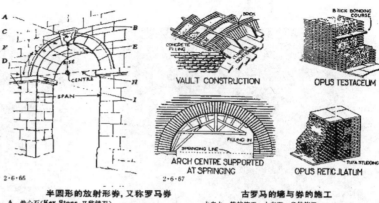

图 2-83　古罗马拱券结构以及拱券的制作方法
（资料来源：百度）

图 2-84　拱券（古罗马浴场）

图 2-85　拱券图片（古罗马输水道）

图 2-86　拱券画面（古罗马输水道）
（资料来源：百度）

图 2-87　拱券——电子游戏《角斗士之剑》

图 2-88　拱券结构——电子游戏《战神 3》（一）

图 2-92　突堞（连续拱券结构：罗曼式风格）——电子游戏《刺客信条》

图 2-89　拱券结构——电子游戏《战神 3》（二）

图 2-93　拱券门道——电子游戏《刺客信条》

图 2-90　拱券结构——电子游戏《战神 3》（三）

图 2-94　拱券结构——动画片《圣斗士星矢》（一）

图 2-91　拱券装饰（罗曼式风格）——电子游戏《战神 2》

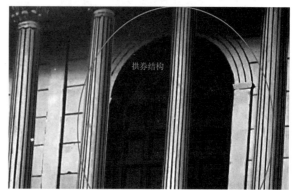

图 2-95　拱券结构——动画片《圣斗士星矢》（二）

2.5.2 筒拱

覆盖平面为长方形的内部空间的弧形拱顶被称为筒拱。与其走向平行的两侧墙为承重墙。筒拱是拱顶的雏形，在埃及、美索不达米亚以及古希腊比较少见。就这种拱而言，罗马人第一个探索这种形式，并广泛使用，还赋予其纪念意义。筒形拱顶相对来说比较容易搭建，因为拱顶仅是拱形结构的延伸。实际使用中，这些拱顶非常有用，它们可以通过简单的改良，来改变整个设计；也可以沿着弯曲的轴线形成环形的拱顶，或是整个轴线可以呈现斜状，从而形成搭建在螺旋梯上的倾斜拱顶。

筒形拱顶虽然有用，但有着自身的限制。因为它施加了一个连续的重量，所以需要一个连续的支撑力。除了拱顶的两端之外，很难照亮拱顶下的空间。尽管拱顶赋予了自己无限的长度，但拱顶的宽度却是根据拱顶的厚度以及其支撑力来决定的。在任何情况下，无论长宽的比例是多少，它只有一个轴线，这可以达到想要的某些建筑效果，却也限制了其他的可能性（图2-100～图2-109）。

图2-96　拱券窗——动画片《圣斗士星矢：冥王神话篇》

图2-97　拱券门洞——动画片《圣斗士星矢：冥王神话篇》

图2-98　连续的拱券柱廊和拱券窗洞——动画片《圣斗士星矢：冥王神话篇》

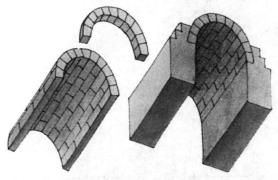

图2-100　古罗马筒拱结构
（资料来源：王其钧．西方建筑图解词典[M]．北京：机械工业出版社，2006）

图2-99　连续的拱券柱廊——动画片《圣斗士星矢：冥王神话篇》

图2-101　筒拱大门——电子游戏《角斗士对决》

图 2-102 筒拱

图 2-103 筒拱顶：古罗马卡拉卡拉浴场

图 2-104 筒拱门道——动画片《圣斗士星矢：冥王神话篇》

图 2-105 筒拱门道——动画片《圣斗士星矢：极乐净土篇》

图 2-106 筒拱门道——电子游戏《战神2》

图 2-107 筒拱门道——电子游戏《刺客信条》

图 2-108 筒拱门道——奇幻类设计作品（一）
（资料来源：百度）

第 2 章　希腊、罗马式建筑的场景设计

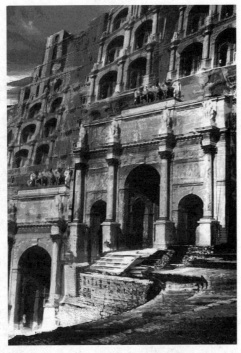

图 2-109　筒拱门道——奇幻类设计作品（二）
（资料来源：百度）

图 2-106、图 2-107 的建筑造型都是以古罗马门道作为设计原型的，在此基础上进行了艺术家自己的创作。古罗马门道是进入城市的入口，由拱券结构和装饰性壁柱构成，它也是后期凯旋门设计的原型。

2.5.3　交叉拱

交叉拱则是两个筒形拱相交叉。两个长度、形状相同的拱顶相交形成十字拱，长度不等的两个拱相交则形成一字拱，交叉拱也称为棱拱，交叉拱的重量由四角的墩子承担，取代了罗马建筑中承重墙的作用，使空间形式有了更多的变换（图 2-110～图 2-116）。

筒拱　　　交叉拱（一字拱）　　十字拱（半径不同）　十字拱（半径相同）

图 2-110　筒拱到十字拱的演变
（资料来源：百度）

图 2-111　交叉拱（一字拱）

图 2-112　交叉拱顶（十字拱）

图 2-113　交叉拱顶——电子游戏《战神 3》

图 2-114　交叉拱顶——电子游戏《战神 2》

图 2-115 十字交叉拱顶柱廊——电子游戏《刺客信条》

图 2-116 交叉拱顶——电子游戏《上古卷轴：湮没》（Bethesda 出品）

2.5.4 穹隆

虽然在古罗马建筑中，特别是在所有的纪念性建筑中，都大规模地使用交叉拱顶结构，然而，这种最为宏大的拱顶还有另一种结构：穹隆。穹隆顶就是穹隆式的屋顶，一般从外形来看为球形或多边形的屋顶形式。如古罗马万神庙的大圆顶，或伊斯兰教清真寺中的天房，室内顶部呈半圆形，就可以叫作"穹隆顶"。

在古罗马时期，由于技术上的不成熟，圆形穹隆顶不像十字交叉拱顶那样可以建在四个墩柱上，而更多的是将穹隆顶建在平面为圆形的墩座上，例如，万神庙和灶神庙。或将筒形拱顶在八角平面上交叉，形成一个八边形的穹隆，通常将之称为回廊穹隆。但是这种结构在中世纪普遍，而在罗马时期却比较罕见（图 2-117 ～ 图 2-124）。

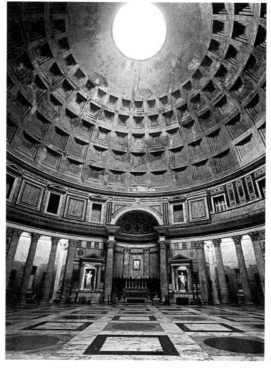

图 2-117 穹隆顶：古罗马万神庙

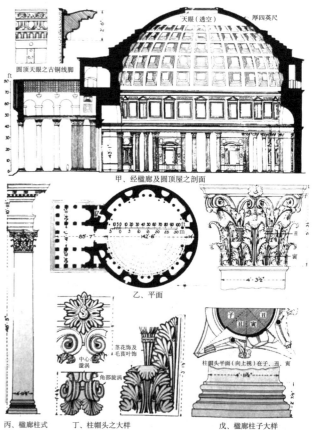

图 2-118 古罗马万神庙平面、立面图
（资料来源：沈理源编译．西洋建筑史[M]．北京：知识产权出版社，2008）

第 2 章　希腊、罗马式建筑的场景设计

图 2-119　穹隆顶——动画片《大力神》

图 2-120　穹隆顶——动画片《圣斗士星矢：冥王篇》

图 2-121　冥王哈迪斯宫穹隆顶——动画片《圣斗士星矢：冥王篇》

图 2-122　白羊宫穹隆顶——动画片《圣斗士星矢》

图 2-123　八边形穹隆顶——电子游戏《战神3》

图 2-124　半圆形穹隆顶——电子游戏《战神3》

2.6　宫殿

在很多以希腊或罗马历史或神话为背景的动画片、电子游戏和电影中，有不少场景表现的是帝王所居住的宫殿，例如动画片《大力神》、《圣斗士星矢》，电子游戏《战神》，以及电影《特洛伊》、《斯巴达三百勇士》、《角斗士》等。在这些影片中，对宫殿场景的表现有多大程度反映了历史的真实？如果从已有的考古实例来看，答案是很少或几乎没有。为什么会出现这种情况？这可以归结为几个原因：

一方面，经过几千年的风雨侵袭，那些希腊、罗马时期帝王所居住的宫殿早已消失或仅留下了一些残垣断壁。即便是最优秀的考古专家也无法通过这些不完整的信息去还原当时宫殿的原貌，以及当时宫廷的生活方式。

另一方面，古希腊时期有无数城邦国家，以及各种不同的种族和信仰。而且，即便同一个种族和国家，在其不同的历史时期，构成宫殿的布局、技术结构、装饰、材料也会有很大的不同。罗马虽然继承了古希腊的各种文化，最终建立了横跨欧亚非的帝国，但在其不同历史时期，帝王的宫殿也没有形成一个统一的标准和模式。对于表现故事的动画片和电影要精确再现当时宫殿的场景环境是一个不可能完成的任务。

最后，对于动画片、电影，它们的目的是表现故事，背景的选择也是为了服务和加强故事的表现。因此，即便动画片或电影的故事背景以希腊、罗马时期的某一个真实的历史片段为依据，其场景的表现也不必，也不可能完全遵照历史的真实。对于表现古希腊或古罗马历史和神话的故事题材，场景设计师（或舞台美术设计师）会根据故事的需要，结合部分的真实历史进行某种程度的夸张和艺术再创造。

2.6.1 希腊克里特岛的米诺斯王宫

真实历史上的克里特岛的米诺斯王宫大约建于公元前1700年至公元前1400年之间，依山而建，规模很大。中央是一东西27.4m、南北51.8m的长方形院子，周围分布着各种房间。院子东南侧是国王起居部分，有正殿（也叫"双斧殿"，双斧是米诺斯王的象征）、王后寝室、卧室、浴室、库房与大小天井等；西面有一列狭长的仓库；北面有露天剧场；东南角有阶梯，直抵山下。后来罗马人将其用作宫殿与兵营。由于米诺斯拥有强大的海军，足以防御克里特岛沿岸，因此其宫殿未设太多防卫性建筑。米诺斯王宫现在仅保留下了一个大型庭院周围的多层建筑群遗迹，而且二楼以上的结构已经不存在。在已存遗迹中，有壁画、石柱和彩色灰平顶，并有压橄榄油机和大油罐。此外，宫殿存在由沟渠构成的排水系统，排水系统中的管道由陶塑所做。这座近乎神话的奇异宫殿，反映了古代文化及当时人们的生活习惯。

米诺斯王宫不仅仅是皇家寝宫，还是宗教中心和行政中心（克里特岛的国王兼任最高祭司）。

2.6.1.1 米诺斯王宫的平面、立面布局

米诺斯王宫的平面布局并不看重东方纪念性建筑的中轴对称和抽象象征等传统，其结构采取自由的、随意的、以功能为依据的独特形式。宫殿并非按预先设定好的轮廓修建，而是由里向外逐渐修建起来，而这也造成了某些殿正面的不规则性，1300多个客房都有不同的规模、方向，奇异地错落在各个层面，然后用台阶和走廊来连接这些散落在各个层面的建筑群体。宫殿有些房间建在采光很好的位置，有些则陷于半明半暗之间。而光照的不均衡更增加了宫殿的神秘性效果。

由于米诺斯王宫宫内楼层密接，梯道走廊曲折复杂，厅堂错落，天井众多，布置不对称，外人难觅其布局，因此古希腊神话传说将其称为"迷宫"。在米诺斯宫殿西北角还有剧场，附近还有皇家别墅和陵寝的遗迹（图2-125、图2-126）。

2.6.1.2 米诺斯王宫的柱式

米诺斯王宫中的柱子比较粗壮，而且都采用的是与后世柱式相反的倒收分形式，即柱头粗大，越向柱脚处越细，而且都是以整根圆木抹灰和石柱两种形式。柱子的比例都为1∶5或1∶6。柱身没有凹槽，但多采用矩形且出现了垫板的结构和无底座的基底（图2-127）。

图2-125 米诺斯宫殿复原图
（资料来源：百度）

第 2 章　希腊、罗马式建筑的场景设计

一个浴室，但没有找到排水的地方。后来他又认为这里是 3000 多年前米诺斯王的议事厅，最后又从其浓厚的宗教意味联想到它是"地下世界的恐怖法庭"（米诺斯是传说中的冥界判官之一）。它的真正用途是什么，恐怕到现在也无人得知（图 2-128）。

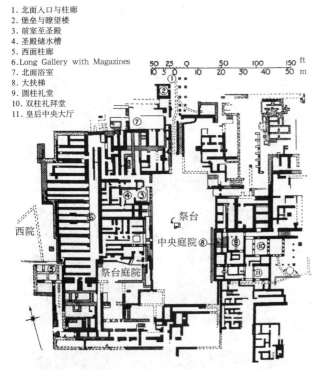

1. 北面入口与柱廊
2. 堡垒与瞭望楼
3. 前室至圣殿
4. 圣殿储水槽
5. 西面柱廊
6. Long Gallery with Magazines
7. 北面浴室
8. 大扶梯
9. 圆柱礼堂
10. 双柱礼拜堂
11. 皇后中央大厅

图 2-126　米诺斯王宫平面图
（资料来源：沈理源编译．西洋建筑史[M]．北京：知识产权出版社，2008）

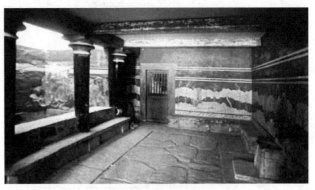

图 2-128　米诺斯王宫中的"御座之室"

2.6.1.4　米诺斯王宫的"大阶梯"

"大阶梯"不仅是通向东面王室居所的唯一通道，而且在建筑群中起着举足轻重的作用。它与附近的好几堵墙相连，墙上绘有壁画。阶梯的另一面安置有低矮的栏杆，栏杆上竖着上粗下细的柱子，支撑阶梯上的数个平台（图 2-129）。

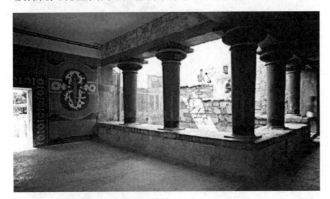

图 2-127　米诺斯王宫的石柱

2.6.1.3　米诺斯王宫中的"御座之室"

米诺斯王宫中的"御座之室"位于中央庭院西面，分为前后两部分，前室面向中心庭院，内有一个长方形地穴；后室较大，里面放着一个石制的宝座。宝座高高的靠背用雪花石膏制成，放在一个正方形的基脚上，座位下有奇异的卷叶式凸雕。御座的样子同今天我们通常坐的高背靠椅相差无几，远不如中国古代帝王的御座那样考究。地板染成红色，一面墙上画着两只躺着的鹰头狮身蛇尾的怪兽。考古学家伊文思刚开始认为这是

图 2-129　米诺斯王宫的"大阶梯"遗址

2.6.1.5 米诺斯王宫的装饰

米诺斯王宫大量采用以日常生活或自然本身为题材的壁画来装饰宫殿的墙壁。这些壁画所使用的颜料都是从植物、矿物以及骨螺（一种海生贝类）中提炼的，色彩自然、鲜艳。例如，觐见室壁画表现的是三只卧伏在芦苇丛中的鹰头狮身、带有翅膀和蛇尾的怪兽。据说这种怪兽的头、身和尾分别代表天上、地面和地下的神灵。又如西宫北侧壁画间里有一幅描写科诺索斯王的宗教活动中的竞技活动，三名青年男女"斗牛"的巨幅壁画（图2-130）。

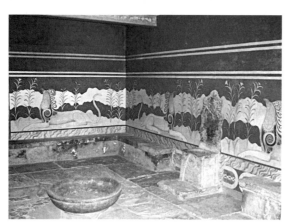

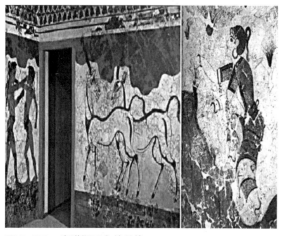

图2-130 米诺斯王宫的装饰

2.6.1.6 米诺斯王宫的供水排水系统

据考古发现，当时的米诺斯王宫宫殿群中各种设施已经相当完备，不仅有流动的水系、供水系统、露天看台，在房间内还设有可供冲水的洗手间、浴室等。在东宫王后寝宫旁边的盥洗室里的排水管道是由一节节两头小、中间大的橄榄状陶土烧制的圆筒衔接起来的。当污水通过管道排到外面时，根据水力学原理，水流随着管道口径的变化产生冲力，达到避免堵塞排水系统的目的（图2-131～图2-133）。

图2-131 米诺斯王宫的排水管

图2-132 米诺斯王宫的锯齿集水渠（一）

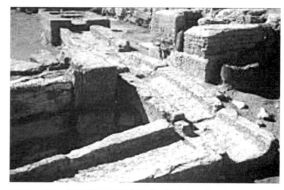

图2-133 米诺斯王宫的锯齿集水渠（二）

2.6.2 罗马帕拉丁丘历代皇帝宫殿

在罗马帕拉丁丘上修建有历代皇帝的宫殿遗迹，最初为奥古斯都所建，后由历代皇帝在其基础上加建而成。宫殿主要由以下几个功能区构成：

①拱廊；②公共厅堂（也称御殿）；③家神庙；④巴西利卡（即法庭）；⑤花园；⑥宴会厅；⑦庭院；⑧侍从住所。

宫殿中主要的柱廊和柱子都是由大理石所作，由柱廊可通向公共厅堂，即御殿。其一边为家神庙，另一边为"巴西利卡"，即法庭，其建筑设计的目的是树立在宗教和法律两者之间。御殿后由围廊构成一方形的花园。花园之后通往宴会厅，内有三方卧食椅，供贵宾之用。走出宴会厅可移至庭院，园中有两个荷花池，并有流水和喷水池点缀其中。其他有些较小的房间为皇家随从的睡卧之用。虽然房屋设计之初是按照轴线展开，但因逐渐地加建，因此有些房屋室内平面形状不规则。房屋地面用象征性或图画式的碎锦石铺地。墙上安置突出的大理石石柱，并以各种壁画进行装饰，而且墙面上会设有壁龛以便安置从希腊运来的精细雕像（图2-134、图2-135）。[①]

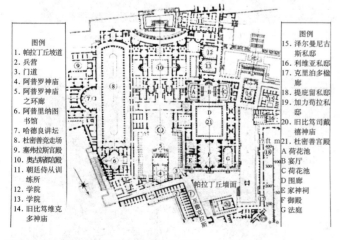

图2-134 帕拉丁丘历代皇帝宫殿平面图
（资料来源：沈理源编译.西洋建筑史[M].北京：知识产权出版社，2008）

① 沈理源.西洋建筑史[M].北京：知识产权出版社，2008.

甲、杜密善宫殿之北面　　乙、大厅（修复式样）

丙、法庭（修复式样）　　丁、宴厅（修复式样）

图2-135 帕拉丁丘历代皇帝宫殿
（资料来源：沈理源编译.西洋建筑史[M].北京：知识产权出版社，2008）

2.6.3 罗马戴克利先宫殿

罗马戴克利先宫是戴克利先皇帝于公元300年在今克罗地亚的斯普利特修建的，宫殿形式上更接近于威严的军营要塞。城墙高大宽阔，有封闭的防守塔楼；城墙围成的平面接近于正方形，四角端都有一个方形塔楼。在东西北三面的中心，分别有铜质、铁质、金质门道，两旁为八角形塔楼门道，其角端之间有辅助塔楼。整座建筑横跨长度710ft，靠海一面的宽度595ft，另一方面的宽度则为575ft。沿海一边有一条华丽的走廊，这条走廊只在与码头相接的一端开有一个小门，而另外三边的中部则各设有一座双塔门楼，由此成了宫殿平面的横轴和纵轴。这两条轴线将这座军营式的宫殿分为四个区域；朝南的两个片区又被一条东西走向的轴线分为四块：接近宫殿中央的两块为纪念性区域，其中东区建有一座八角形陵墓，西区则建有一座神庙和两座圆形大厅；居住区本身则位于最南边，由此可以欣赏到海景。宫殿内的通道两边都设有柱列，其纵轴道伸入南区的建筑群中，与宫殿的大门连接起来；通道两旁的柱列则是罗马晚期希腊柱式的主要例证之一。这里的柱式没有承载檐部，取而代之的是一般应

由壁柱支撑的圆拱结构。这种圆拱柱列的混合结构在罗马及文艺复兴时期（以及）后期流行（图2-136、图2-137）。

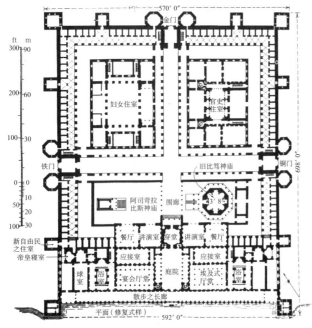

图2-136 罗马戴克利先宫殿平面
（资料来源：沈理源编译．西洋建筑史[M]．北京：知识产权出版社，2008）

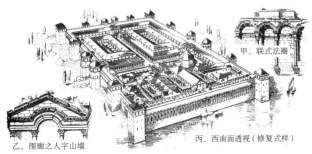

图2-137 戴克利先宫殿：斯帕拉托
（资料来源：沈理源编译．西洋建筑史[M]．北京：知识产权出版社，2008）

2.6.4 动画中的希腊、罗马风格宫殿

我们前面提到"对于动画片、电影，它们的目的是表现故事，背景的选择也是为了服务和加强故事的表现。因此，即便动画片或电影的故事背景以希腊、罗马时期的某一个真实的历史片段为依据，其场景的表现也不必、也不可能完全遵照历史的真实。对于表现古希腊或古罗马历史和神话的故事题材，场景设计师（或舞台美术设计师）会根据故事的需要，结合部分的真实历史进行某种程度的夸张和艺术再创造。"

动画片、电影或电子游戏中也有一些以希腊或罗马风格的宫殿作为其角色活动的舞台，通过实例的收集与分析比较，我们可以看到，没有一部动画片完全再现上述列举的三个真实存在的宫殿实例，而是将体现希腊或罗马建筑的符号语言进行提炼，并在此基础上根据故事的需要，由场景设计师进行重新创造和组合。

下面我们就通过几个实例来对此加以分析。

实例一：动画片《圣斗士星矢：极乐净土篇》（图2-138～图2-141）

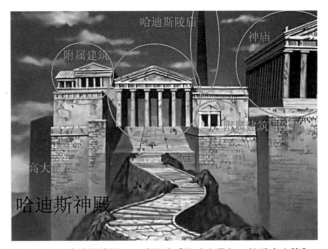

图2-138 哈迪斯神殿——动画片《圣斗士星矢：极乐净土篇》

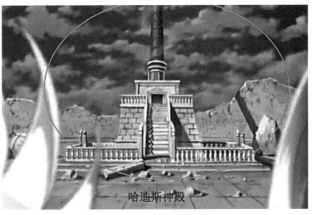

图2-139 哈迪斯神殿中的哈迪斯陵庙——动画片《圣斗士星矢：极乐净土篇》

第 2 章　希腊、罗马式建筑的场景设计

图 2-140　哈迪斯神殿中的柱廊——动画片《圣斗士星矢：极乐净土篇》

图 2-141　哈迪斯陵庙——动画片《圣斗士星矢：极乐净土篇》

在动画片《圣斗士星矢：极乐净土篇》中的冥王哈迪斯神殿是一座由多组单体建筑构成的建筑群组，从动画片的镜头中可以看到的建筑类型包含有：①山门；②神庙；③陵庙；④配殿；⑤柱廊等。从设计思路上借鉴了雅典卫城的布局形式（图 2-142、图 2-143）。

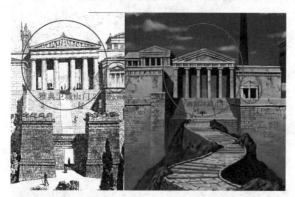

图 2-142　《圣斗士星矢：极乐净土篇》中冥王哈迪斯神殿与雅典卫城的比较（一）

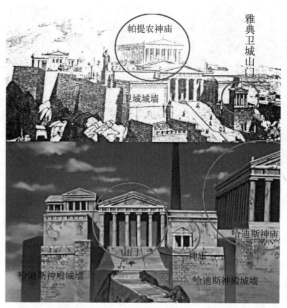

图 2-143　《圣斗士星矢：极乐净土篇》中冥王哈迪斯神殿与雅典卫城的比较（二）

从动画片《圣斗士星矢：极乐净土篇》中的冥王哈迪斯神殿的场景设计，我们可以很轻易地看到其设计原型参考了雅典卫城的布局和设计。例如，其中的山门取材于雅典卫城的山门，造型为多立克双六柱式立面大厅通廊。右侧的哈迪斯神庙造型取材于帕提农神庙。后面的哈迪斯陵庙其造型原型是古罗马时期的纪功柱，只是在底层加了一层回廊和台阶。柱廊也是典型的希腊式，由柱子和横楣构成。其他一些小的附属神庙也基本上按照雅典卫城的布局进行安排。在其他的一些例子中，这种能一眼看出设计原型的例子并不多见，而是将体现希腊或罗马建筑的符号语言进行提炼，并在此基础上根据故事的需要，由场景设计师进行重新创造和组合。

实例二：动画片《大力神》

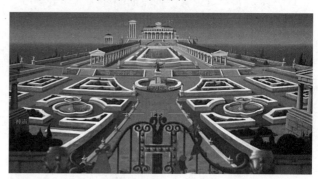

图 2-144　海格力斯宫殿（外景）——动画片《大力神》

图2-145　海格力斯宫殿大门——动画片《大力神》

图2-144中的海格力斯宫殿也是由各种单体建筑和景观小品构成的一个建筑群组，其设计原型参考了意大利台地园的思路，通过错落高低的地形，以一定的轴线分别布置轴线前后的建筑和景观小品。场景中的单体建筑和景观小品分别有：

①花园（前景）；②神庙（左右对称设置）（前景）；③左右喷泉（前景）；④海格力斯雕像（前景）；⑤对称的柱廊（中景）；⑥水池（中间有喷水雕像）（中景）；⑦主殿（远景）；⑧神庙（远景）；⑨雕像（分设在各处）。

在这个场景中的海格力斯宫殿大门显然不是典型的希腊或罗马时期的宫殿大门风格，而再现的是19世纪末"新艺术运动"时期铁艺大门的风格（图2-145）。这种将各种不同时期的风格进行混搭的情况在动画或游戏设计中也属常态。

图2-146表现的是海格力斯宫殿宴会厅的内景，也运用了希腊、罗马建筑语言的标准符号。首先是宴会厅入口：一个典型的希腊神庙立面，只不过，将希腊神庙中独立的柱式结构以罗马壁柱的方式加以表现。这种将神庙立面（壁柱，柱上的楣梁，楣梁上的三角形山花）的造型作为一种表现语言的做法在罗马时期和文艺复兴及以后时期的建筑中非常常见。

其次，井口形天花也是罗马时期屋顶造型的重要体现，例如万神庙的天顶。再就是表现墙面的装饰性壁画，以及地面的大理石铺地，这些在罗马建筑中都是常见的元素。在海格力斯宴会厅中唯一例外的，也是最重要的一个体现希腊、罗马特色的符号语言——柱式，却显得不那么典型。这些支撑屋顶天花的大理石石柱，既不属于希腊三柱式范畴，也不属于罗马五柱式范畴，很显然

图2-146　海格力斯宫殿宴会厅（内景）——动画片《大力神》

这种柱子的造型要么是场景设计师创造性的设计（这种不遵循典型标准的创造性设计在动画和电子游戏中非常常见），要么就是场景设计师从后期的某个建筑实例中抽取出来的柱子造型。

场景中还有其他一些非建筑的元素，像家具中的躺椅、桌子，以及生活用具，如陶罐、瓶子等都很好地再现了罗马时期的一种生活习惯和生活方式。

实例三：动画片——《圣斗士星矢：黄金十二宫篇》

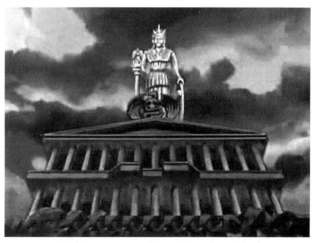

图2-147　教皇宫——动画片《圣斗士星矢》

第 2 章 希腊、罗马式建筑的场景设计

图 2-148 教皇宫内景——动画片《圣斗士星矢》

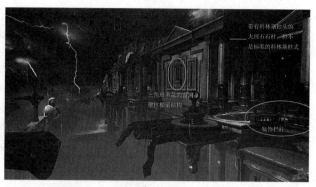

图 2-150 神殿——电子游戏《战神 3》(二)

图 2-147、图 2-148 描绘的是教皇宫的内外景,其设计原型很显然是来自希腊神庙的造型。典型的希腊神庙是由绕柱、楣梁、三角形山花构成的单层建筑,而这里的教皇宫是在神庙原型的基础上进行变形的,将其设计成两层,并且在第二层加设了一个挑台。此外,在三角形山花顶加设了一个飞鹰的雕塑造型,这个飞鹰造型原是罗马军团的标志,在这里用在了教皇宫的屋顶之上。

教皇宫内景运用的罗马的塔斯干柱式,不过在希腊神庙中的柱式一般不会放在柱座之上,而是直接安置在地面上。此外,教皇宫内部布局同希腊神庙内部布局一致,只是在希腊神庙中,会在山墙端安置各种神祇的雕像,而在教皇宫柱廊山墙端,放置的是教皇宝座。可以看出,这里的教皇宫设计原型来自希腊的罗马神庙,但在其基础上作了一定程度的变形和修改,以符合动画片的需要。

实例四:电子游戏——《战神 3》

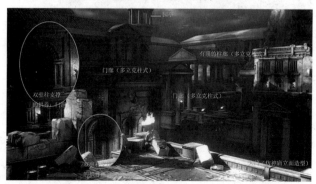

图 2-149 神殿——电子游戏《战神 3》(一)

电子游戏《战神》系列以希腊神话为故事背景,里面的很多场景都很好地运用了希腊时期的建筑符号,例如,如图 2-149 所示,是由各种柱式构成的门廊、柱廊、走廊、园亭、门道等,以及图 2-150 体现的是罗马建筑元素的拱券结构,如窗洞、门洞等。虽然里面的很多场景都运用了代表希腊和罗马风格的符号语言,但是,也有很多场景的设计并没有严格遵循这种符号模式,而是在其符号原型的基础上进行大量的变形,甚至很多场景完全属于非希腊、罗马风格的符号语言,而是由设计师独创的一种造型语言。例如,图 2-151 中,将《战神 3》中的一个圆形柱廊场景同古罗马哈德良离宫中的雕塑池塘进行比较。如果不进行仔细的分析,这两个造型之间似乎并没有相似性。实际上,这两个造型都属于梁柱体系(柱上架梁),只是《战神 3》中的这个圆形廊柱的柱子造型不属于希腊、罗马柱式中的任何一种,柱上的楣梁也没有希腊、罗马楣梁上那种典型的线脚雕刻。即便如此,我们还是可以看出,《战神 3》中的这个圆形柱廊实际上只是在希腊式柱廊的基础上进行了设计师自身的创造而已。

图 2-152 所示为,《战神 3》神殿中的柱子、栏杆,以及中景处的屋顶造型也都不是典型的希腊、罗马风格,而是设计师独具匠心的创造设计。像这种依附于希腊神话的故事题材,但造型风格又游离于希腊、罗马的符号语言的设计,在《战神》系列游戏中非常普遍。

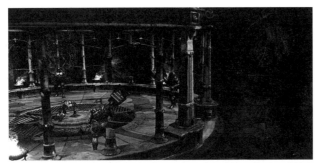
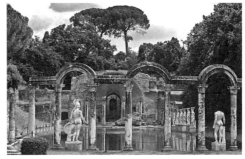

图2-151 圆形柱廊：《战神3》（左）和雕塑池塘：古罗马哈德良离宫（右）

图2-152 神殿——电子游戏《战神3》

实例五：《地海战记》

动画片《地海战记》设定的是一个模糊的历史背景，场景中的各种建筑元素和符号，既糅合了古罗马时期的符号语言，也大量运用了罗曼时期的各种符号语言，还加入了一些拜占庭时期的建筑元素（罗曼风格是指古罗马灭亡后，从9世纪到13世纪初的建筑风格，因采用古罗马式的券、拱而得名，又叫罗马式）（图2-153～图2-162）。

图2-154 古罗马多立克柱式柱廊——动画片《地海战记》

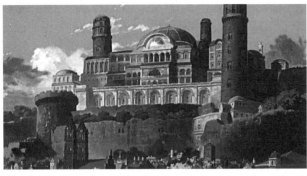

图2-153 动画片《地海战记》中的宫殿

从动画片《地海战记》中的宫殿场景中的各种建筑符号来看，罗曼式风格元素和符号的应用占据了相当大的比例。罗曼风格采用了古罗马建筑的一些传统做法，如半圆拱券、十字拱等，有时也用简化的古典柱式和细部装饰。

由于古罗马文明的覆灭而造成技艺的失传，致使早期的罗曼风格建筑无论是技艺还是工艺都显得粗糙和厚重，因此建筑上表现为厚实的墙壁，平衡沉重拱顶的扶壁，连续半圆形拱券的墙面装饰，层层退凹的门洞或窗洞。此外，由于没有像罗马时期的统一国家，中世纪的欧洲四分五裂，国家与国家之间长期处于战争状态，致使无论是城堡建筑还是教堂建筑或城市本身都建有厚重的城墙和高大的塔楼进行对外的防御。

图2-155 科林斯柱式柱廊——动画片《地海战记》

图2-156 古罗马风格的瓶式栏杆——动画片《地海战记》

第 2 章 希腊、罗马式建筑的场景设计

图 2-157 马赛克墙面装饰画（罗马时期常用马赛克装饰墙面）——动画片《地海战记》

图 2-161 罗曼风格的巨大扶壁——动画片《地海战记》

图 2-158 站立在柱墩上的人像廊以及井口天花（罗马时期常用的符号）——动画片《地海战记》

图 2-162 罗曼风格的巨大方形构柱和十字交叉拱顶——动画片《地海战记》

图 2-159 原型来自罗马科斯美汀圣母教堂"真理之口"造型的喷泉——动画片《地海战记》

通过以上五个实例的分析和阐述，我们可以看到，在动画片或电子游戏中，有关希腊、罗马风格的宫殿场景，场景设计师并没有完全遵照已知的希腊、罗马时期的宫殿建筑进行设计，而是更多地将能体现希腊、罗马风格的建筑符号语言或原型造型，根据故事的要求将素材元素进行合理的排列、组合、变形，从而创造一个让人熟悉但又完全不同的想象世界。

本章小结

历史题材电影《埃及艳后》、《斯巴达克斯》，神话故事《诸神之战》、《特洛伊》，动画片《大力神》、《圣斗士星矢》，电子游戏《战神》、《泰坦之旅》等都是非常经典的作品。它们都以希腊、罗马时期的历史或神话故事作为其故事题材，因此这些电影、动画、电子游戏中的场景有着相似的符号语言。前面的章节我们提到"最能体现影片

图 2-160 罗曼风格的退凹线脚大门和塔楼——动画片《地海战记》

所设定的时代背景的就是建筑元素"，当我们要再现一个希腊、罗马时期的历史环境或神话世界时，我们就必须将最能反映希腊、罗马风格的符号语言提炼出来。这些具有代表性的符号语言是什么？简单地归纳就是：柱式和拱券结构。希腊、罗马时期的建筑类型非常多样，但是不论建筑平面或立面如何复杂，无非在几种柱式之间进行变化组合，并通过拱券结构进行内部结构的支撑或作为附属性的装饰。

柱式是指一整套古典建筑立面形式生成的原则。柱式并不单单指柱子本身，还包括构建神庙或其他类型建筑主立面的一系列形式。柱式决定了立面的方方面面——形状、排列以及各个细部之间的比例。希腊建筑最重要的贡献就是柱式以及以柱式为基础模数并以此为建筑造型的基本元素，来决定建筑形制和风格。希腊人发展的建筑柱式有三种：①多立克柱式；②爱奥尼柱式；③科林斯柱式。这三种柱式在长期发展中形成了比较固定的比例和形象，人们依据不同的柱式特色将其应用于各种不同类型的建筑之中。

罗马继承了高度发达的古希腊文明，在此基础上又向前迈进了一大步。例如，古罗马在古希腊柱式的基础上又发明了两种柱式：①塔斯干柱式；②混合柱式。此外，拱券结构被广泛地应用于各种建筑中，这也是古罗马时期重要的建筑特色之一。古罗马拱券中柱式已经不具有承重作用，而成为拱券的装饰，正如同拱券上的装饰性石材贴面一样，因此柱子也多采用壁柱的形式。

熟识了柱式和拱券结构等符号语言，场景设计师就可以创造一个基于现实又高于现实的想象世界，例如，《战神》系列中的奥林匹斯神殿，又或《圣斗士星矢》中的希腊圣域。作为场景设计师丰富的想象力是最基本的素质，但是如果仅有天马行空的想象还远远不够，了解所设计题材背后的文化知识也需要场景设计师花费多年的时间进行相关知识的积累。

第 3 章　中世纪教堂的场景设计

如果动画片或电影要反映中世纪的世俗生活，什么建筑类型具有代表性呢？毫无疑问是大教堂。中世纪的欧洲人的生活与基督教密不可分，各阶层的人，上到国王、领主，下到低级骑士和普通百姓都受到基督教的影响。可以说人生的一切重大事件都被基督教的宗教仪式所包容，从出生到婚配，一直到死都有专门的宗教仪式。人的一生都在宗教的制约之下。各种习俗都打上深刻的宗教烙印，几乎所有习俗都带着浓厚的宗教色彩。例如，仲夏节是为了纪念施洗者约翰，圣诞节是为了纪念耶稣的诞生，万圣节是为了纪念所有死去的圣徒。由于宗教是欧洲人生活中的一个重要的部分，因此教堂遍布城乡各地，成为城市的重要组成部分，而且也成为反映中世纪世俗生活的典型代表。

图 3-1　哥特式教堂（以巴黎圣母院为原型）——动画片《钟楼怪人》（一）

动画片《钟楼怪人》就是以中世纪为时代背景，讲述了一个感人的美女与野兽的爱情故事。其中的教堂场景就是以巴黎圣母院为设计原型。动画片或电子游戏中有很多以教堂为环境的场景，有些教堂场景基本以现实教堂为原型，如《钟楼怪人》、《恶魔城》；有些是在现实教堂的原型基础上进行了创造性的设计，如电子游戏《上古卷轴：湮没》、《鬼泣》和动画短片《大教堂》等。不论是基于现实教堂为原型素材或在原型素材上进行夸张和变形，这些教堂的场景设计都离不开教堂的原型符号语言，通过这些原型符号语言的重新组合和变形，我们就可以设计出基于现实又远远超出现实的场景环境（图 3-1～图 3-5）。

图 3-2　哥特式教堂（以巴黎圣母院为原型）——动画片《钟楼怪人》（二）

图 3-3　哥特式教堂（以巴黎圣母院为原型）——动画片《钟楼怪人》（三）

3.1 真实历史中的教堂演变和类型

教堂是基督教（天主教、东正教、新教等）举行弥撒礼拜等宗教事宜的地方，因此，要了解教堂的演变和类型就必须了解基督教的演变和发展。

基督教承源于犹太教，最早期的基督教只有一个教会，但在基督教的历史进程中却分化为许多派别，1054年，经过色路拉里乌斯分裂，基督教分化为天主教和东正教。天主教以罗马教廷为中心，权力集中于教宗身上；东正教以君士坦丁堡为中心，教会最高权力属于东罗马帝国的皇帝。16世纪，德国、瑞士、荷兰、北欧和英国等地发生了宗教改革运动，它产生出脱离天主教会的基督教新教教会。领导人物是马丁·路德、加尔文等人，他们建立了新教和圣公会，脱离了罗马天主教。中国所称的"基督教"，基本上都是这个时候产生的新教。

公元330年罗马皇帝君士坦丁一世在古希腊城市拜占庭建城，作为罗马帝国的陪都，并改名为君士坦丁堡（现土耳其的城市伊斯坦布尔）。公元395年庞大的罗马帝国饱受各路蛮族侵扰，为便于管辖而将帝国一分为二，东部帝国即以君士坦丁堡为首府，因此东罗马帝国又称为拜占庭帝国。随着西罗马帝国于公元476年灭亡，原先的西罗马帝国分裂成无数的城邦小国，历史上将西罗马帝国灭亡到文艺复兴的这一千多年称之为"中世纪"。西欧的中世纪文明和东方的拜占庭帝国几乎是平行发展的，其基督教的发展在其后也产生了分裂。西欧的中世纪以罗马教廷为中心的天主教教堂和以君士坦丁堡为中心的东正教教堂，也因为在文化意识和功能上的差异造成了教堂平面布局、结构、装饰、立面的多方差异。因此，我们可以根据西欧中世纪和拜占庭帝国（东罗马帝国）的发展将基督教的教堂大致分为四种风格：

（1）早期基督教教堂；
（2）罗曼风格教堂；
（3）哥特风格教堂；
（4）拜占庭风格教堂。

图3-4 哥特式风格教堂——电子游戏《上古卷轴：湮没》

图3-5 哥特式风格教堂——动画片《圣斗士星矢：冥王神话篇》

如果是从专业的学术研究来看，这种划分方式还相当不严谨，因为，即便是同一历史时期，由于不同的国家、地区、地理位置、气候环境、意识形态等都造成建筑造型有很大的差异，建筑的发展也存在着不平衡，在这里既不可能，也不必要寻求完全真实的历史，我们所要做的是去尽量寻求各种不同时期教堂风格的共性之处，以便做出较为合理的总结和归类。

动画片或电子游戏不需要像历史纪录片或考古研究那样需要严谨地展现历史的真实和历史的前后逻辑关系，例如电子游戏《恶魔城》、《鬼泣》、《上古卷轴》等场景中的教堂造型就融合了中世纪不同时期的教堂原型，而且对这些原型素材进行了多方面的变形和重新设计。但是不论这些动画片或电子游戏中最终的教堂造型如何，我们都可以从中找到历史上各时期教堂造型的原型。通过研究真实历史上的教堂演变和发展，就可以帮助我们更好地去分析同类型的设计作品，也有助于我们更好地设计动画或电子游戏中的场景环境。

3.2 早期基督教教堂

公元313年罗马皇帝君士坦丁颁布"米兰敕令"，宣布基督教为合法宗教，公元391年罗马皇帝狄奥多西一世（Theodosius I）宣布它为国教，这时基督教得到了民众的宣扬和传播。从此之后，不仅基督教的壁画、浮雕等艺术品得到了很大的发展，基督教建筑也开始在各地大肆兴建。

最早的基督教建筑是由私人住宅改造而成，其中的一面或两面墙被去除后形成一个大一些的聚会场所。也有可能是一个从浴室转化而来的洗礼厅，而其他房间则被用于储存祭品，或者用于管理事务。随着基督教的教众人数逐渐增多，最迫切的需要是给宗教膜拜提供新的场所，以便让越来越多的人参与宗教仪式。造成古希腊、罗马神庙不能成为基督教教堂的原因有两方面：

一方面，早期教会人士激进地反对任何异教的东西；另一方面，古希腊、罗马的神庙很难满足基督教的要求。古希腊、罗马神庙的室内空间从来都不是为了举行仪式和大众崇拜者聚集所准备的。祭祀仪式都在神庙前的室外祭坛上举行。神庙既是外向型的也拒绝公众的自由进入，它主要作为保护神像的地方。到了4世纪，基督教的仪式随着发展越来越复杂，用于宗教崇拜的建筑必须提供一条供教职人员列队进入和退出的路径，一个圣坛供教职人员向大众布道，相应的空间来分隔行进中或圣餐礼中的神职人员与信众，以及一个特定的区域用于在仪式的部分时段区分虔诚的信徒与正在向基督教转化的新入门者。

为了满足基督教仪式功能的需要，古罗马时期的巴西利卡（Basilica）就被利用来作为早期的基督教教堂。巴西利卡是古罗马的一种公共建筑形式，其特点是平面呈长方形，外侧有一圈柱廊，主入口在长边，短边有耳室，采用条形拱券作屋顶。后来的教堂建筑即源于巴西利卡，但是主入口改在了短边。巴西利卡这个词来源于希腊语，原意是"王者之厅"，拉丁语的全名是 basilica domus。本来是大都市里作为法庭或者大商场的豪华建筑。

巴西利卡的主体是一个长方形的大厅，内部由两排柱子纵分为三部分。中间部分宽且高，叫中厅（也称中殿）(Nave)。两翼部分窄而且矮，叫侧廊(Aisle)。所以，厅堂的横截面就呈"山"字形。在大厅的两头或者一头，有一个半圆形的龛(Apse)。厅堂在基督教时代之前主要用作法庭、市场或者会场，龛就是安置法官或者会议主持人的座位的地方。和万神庙以及浴场不同，厅堂里面没有造价昂贵的穹隆或者精巧的十字拱，而是采用了简单的梁柱结构——标准的科林斯柱式加木屋顶（图3-6～图3-9）。[①]

① （美）马文·特拉亨伯格，伊莎贝尔·海曼著. 西方建筑史：从远古到后现代[M]. 北京：机械工业出版社，2011.

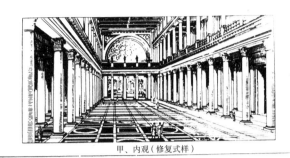

图 3-6 古罗马的巴西利卡——图拉真法庭
(资料来源：沈理源编译. 西洋建筑史[M]. 北京：知识产权出版社，2008)

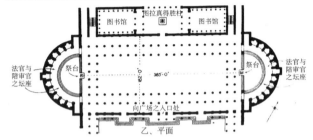

图 3-7 古罗马的巴西利卡——君士坦丁法庭
(资料来源：沈理源编译. 西洋建筑史[M]. 北京：知识产权出版社，2008)

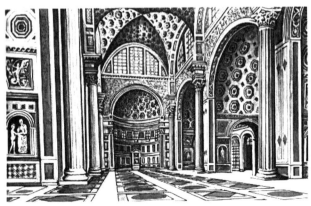

图 3-8 古罗马的巴西利卡——君士坦丁法庭（筒拱、交叉拱、半圆形穹隆结构）
(资料来源：王其钧. 西方建筑图解词典[M]. 北京：机械工业出版社，2006)

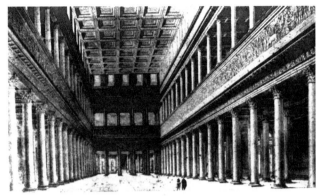

图 3-9 古罗马的巴西利卡（梁柱结构和井口山花平顶）
(资料来源：沈理源编译. 西洋建筑史[M]. 北京：知识产权出版社，2008)

由于巴西利卡内部宽敞的空间又正好符合基督徒聚众传教的需要，所以早期的基督教堂就是直接在巴西利卡的基础上改建而来的。巴西利卡长方形的大厅被几排柱子纵向分割成几个长条形空间，后来一般大多为三条或五条，中厅比两边的侧廊高且宽，便于在中央大厅上空屋顶下两侧开高侧窗采光。于是原来法官坐的地方现在就成了主教的位子。从而，巴西利卡的形制就决定了后世教堂的形制。后世教堂的中厅——有一排排长椅让信徒们在一起听道、祈祷的地方，两侧总是各有一排排撑起整个大厅的柱子，柱子再往外就是窄而低的侧廊。这样的布局明显受到巴西利卡的影响。

这种由巴西利卡变化而来的早期基督教教堂，入口朝西，祭坛在东边。入口立面有内柱廊式院子，中央有洗礼池（后发展为洗礼堂）（图 3-10～图 3-13）。

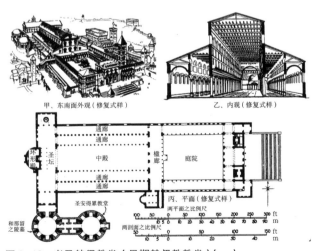

图 3-10 老圣彼得教堂（早期基督教教堂）（一）
(资料来源：沈理源编译. 西洋建筑史[M]. 北京：知识产权出版社，2008)

第 3 章 中世纪教堂的场景设计

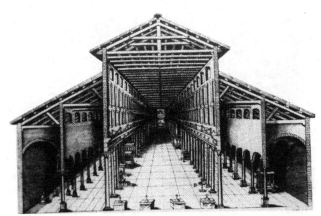

图 3-11 老圣彼得教堂（早期基督教教堂）（二）
（资料来源：（美）马文·特拉亨伯格，伊莎贝尔·海曼著. 西方建筑史：从远古到后现代 [M]. 北京：机械工业出版社，2011）

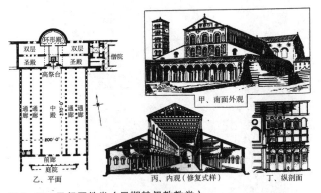

图 3-12 圣保罗教堂（早期基督教教堂）
（资料来源：沈理源编译. 西洋建筑史 [M]. 北京：知识产权出版社，2008）

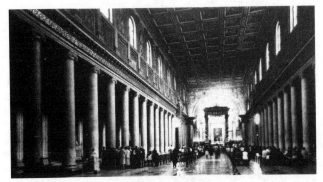

图 3-13 圣母大教堂（早期基督教教堂）
（资料来源：（美）马文·特拉亨伯格，伊莎贝尔·海曼著. 西方建筑史：从远古到后现代 [M]. 北京：机械工业出版社，2011）

早期的基督教堂有一个宽阔的中心正厅（也称中殿），两侧是窄一些的侧廊（也称通廊），它们通过列柱与正厅分隔开，每个侧廊自身也被连拱分成两半。正厅的屋顶升起于侧廊的屋顶之上，靠内侧廊的屋顶也高于靠外侧廊。通过这种方式，正厅两侧形成了高侧窗，每一个开间上都开有一个很大的窗户。侧廊上也有次一级的侧窗，侧廊外墙上则开有小一些的窗户。教堂西端头开有三扇通向正厅的门，正厅的另一端头是一个很大的半圆形后殿。靠内侧廊端头只是简单的墙壁，但靠外侧廊则通向尽端的两个长方形房间。屋顶则覆盖着简单的木桁架屋顶。

早期基督教教堂的这个布局形式逻辑功能非常清晰：进入教堂时，主教（bishop）与其他神职人员组成的庄严序列沿着长长的正厅进入，大量教众则聚集在两边侧廊中观看。然后，教士们安坐在正厅尽头的后殿中，将他们与大众分开的是带有拱上横楣构造的立柱隔断。所有信徒都在外廊尽头的房间中供上献金。在随后的仪式中，虔诚的信徒们聚集在圣坛附近，而那些新入教者则退到用帘子隔开的外廊中（图 3-14～图 3-16）。

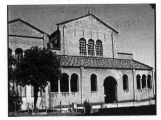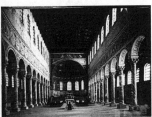

图 3-14 圣阿波利奈尔教堂外景和内景（早期基督教教堂）

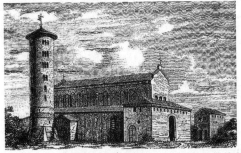

图 3-15 圣阿波利奈尔教堂外景（早期基督教教堂）
（资料来源：百度）

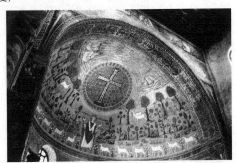

图 3-16 圣阿波利奈尔教堂圣坛半球穹顶（早期基督教教堂）

3.3 罗曼风格教堂

罗曼式，又叫罗马式，是从9世纪到12世纪初欧洲基督教流行地区的一种建筑风格，因采用古罗马式的券、拱而得名。罗曼式建筑并非是单纯的古罗马建筑风格的延续，而是从古罗马、拜占庭等已形成的建筑形式中汲取其中的精华之处，形成的一种新的建筑风格。罗曼式建筑没有继承从古希腊沿袭来的柱式使用规范或古罗马繁复的装饰手法，而是只汲取了最具价值的拱券与拱肋结构。柱子的五种基本柱式被摒弃，取而代之的是糅合了拜占庭和各地区特色的柱子形象，柱身不再有规定数目的凹槽，柱头被更加随心所欲地雕刻，因此不可避免地出现了一些略显笨重的形象。[1]

罗曼式建筑以教堂为主。主要特征是厚实的砖石墙、窄小的窗口、半圆形的拱券、逐层挑出的门框装饰（也称透视门）和高大的塔楼。罗曼式教堂给人以雄浑庄重的印象。沃尔姆斯大教堂是罗曼式建筑的一个典型范例（图3-17、图3-18）。

罗曼建筑承袭初期基督教建筑，采用古罗马建筑的一些传统做法如半圆拱、十字拱等，有时也用简化的古典柱式和细部装饰。经过长期的演变，逐渐用拱顶取代了初期基督教堂的木结构屋顶。对罗马拱券技术不断进行试验和发展，采用扶壁以平衡沉重拱顶的侧推力，后来又逐渐用骨架券代替厚拱顶。平面仍为拉丁十字。出于对圣像、圣物膜拜的需要，在东端增设若干小礼拜室，平面形式渐趋复杂（图3-19）。

罗曼建筑的典型特征如下：

3.3.1 平面

早年的基督教教堂为"巴西利卡"的平面布局，而在此时期有了发展。巴西利卡长方形的大厅此时在靠近东端增加了一个横向的横厅，圣殿或圣坛也伸长了，从而使建筑平面成为显著的拉丁十字形（东西长，南北短），如圣米歇尔教堂。横厅的宽度与中厅的宽度相等，而中厅的宽度为

[1] 王其钧. 西方建筑图解词典[M]. 北京：机械工业出版社，2006.

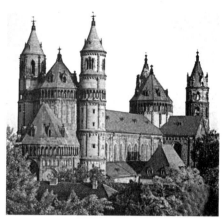

图3-17 德国沃尔姆斯大教堂（罗曼式风格）（一）

图3-18 德国沃尔姆斯大教堂（罗曼式风格）（二）

图3-19 罗曼式风格教堂——电子游戏《中世纪2：全面战争》
《中世纪2：全面战争》中这个场景的教堂是典型的罗曼式风格教堂造型。①一方面教堂的平面已经由早期基督教教堂的长厅式平面，变成了拉丁十字平面。②教堂的墙面由于技术上的限制还应用扶壁柱这种建筑结构。③教堂西立面的双塔造型也是罗曼式风格教堂的典型应用。④在十字交叉区域的塔楼成了整个建筑的中心，统治了翼殿、半圆后殿。

侧廊的两倍。歌坛较中厅地面要高，筑于带拱顶的地窖之上。地窖为当时埋葬殉教徒和圣僧的地方，如佛罗伦萨的圣米尼亚多教堂。在后来，教堂内的侧廊常环绕圣坛而成一回廊。塔楼有正方

形、八角形和圆形多种类型，一般设置在东西两端，或在中厅与横厅相交的中间，如科隆的圣徒教堂，塔楼较高，分多层，每层有窗。

早期的基督教类型有着低矮的、长条形的空间单元，通常这些空间与教堂的长向平行，有时其中一个空间与另一个空间相互咬合形成翼殿（也称横厅）或前厅，并与突出的半圆后殿形成半圆形附属空间。教堂外部的形体上并没有什么特点，而只是单纯地反映室内空间的几何形状（图3-20～图3-23）。①

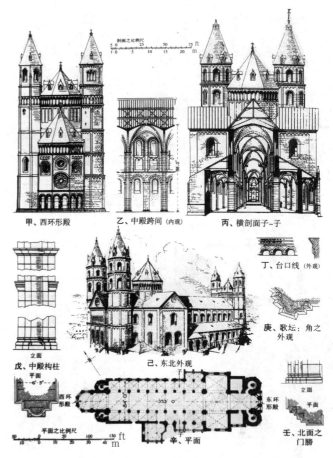

图3-20 圣里奇埃教堂（早期罗曼风格）
（资料来源:(美)马文·特拉亨伯格，伊莎贝尔·海曼著.西方建筑史：从远古到后现代[M].北京：机械工业出版社，2011）
圣里奇埃教堂属于早期罗曼风格教堂。在圣里奇埃教堂，这种庄重但颇为平淡的类型发展成为更复杂、更具动态的建筑。它由相对独立的组团构成，每个组团都位于教堂的一端，两端之间由三廊道的中殿连接。在传统翼殿与半圆后殿的基础上，圣里奇埃的东部组团向外和向上伸展，表明了新出现的十字交叉区域。从外部看，这个灯塔统治了翼殿、半圆后殿，以及一对楼梯角楼。

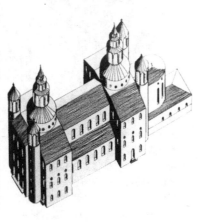

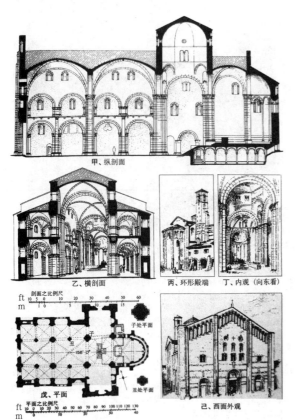

图3-21 沃尔姆斯大教堂（罗曼式风格）（上）
（资料来源：沈理源编译.西洋建筑史[M].北京：知识产权出版社，2008）
沃尔姆斯大教堂为标准的日耳曼（德国）罗曼时期教堂造型。其平面东西两端都有环形殿，东西为八角形。每个中厅的跨间相当于侧廊的两个跨间，而且都覆盖十字交叉拱顶。在东西环形殿两旁，为两个大小一样的圆形塔楼，塔楼内安置楼梯。在中厅和翼殿的十字交叉中间建有一个八角形塔楼，塔楼上覆盖尖形顶。入口在侧廊，这种做法在英国和德国的教堂中常见。

图3-22 圣米开赉教堂（左）
（资料来源:沈理源编译.西洋建筑史[M].北京：知识产权出版社，2008）
圣米开赉教堂是意大利罗曼风格教堂，平面为拉丁十字形，有翼殿。在十字交叉处的歌坛被抬高，歌坛下为墓窖。侧廊（也称通廊）为方形跨间，有两层，上覆盖十字交叉拱顶。西立面没有双塔，墙面平直，较少地表现阴影效果。墙面上有三个退凹形门道，和四个扶壁柱由地面至山墙。山墙下为斜坡形的半圆形联系拱券柱廊作为装饰。

① 王瑞珠.世界建筑史：罗曼卷[M].北京：中国建筑工业出版社，2007.

甲、中殿之跨间（里面）　乙、中殿之跨间（外面）　丙、半横剖面子-子

丁、平面

己、内观（向东看）　　戊　丑处构柱之平面　　庚、西北外观

图3-23　阿培乌兆姆教堂
（资料来源：沈理源编译．西洋建筑史[M]．北京：知识产权出版社，2008）
阿培乌兆姆教堂为法兰西罗曼风格教堂，其平面为拉丁十字形，在13世纪被改成哥特风格。其西立面有两个方形塔楼，上盖八角形尖阁，其四角的塔尖是13世纪加盖的。每层有连续的半圆拱券，其四角用平滑的扶壁柱加强。西立面两个方形塔楼原为尖顶，现改为平顶。中厅和侧廊的墙面有微凸的扶壁柱支撑。在中厅和翼殿的十字交叉处设置方形塔楼。内部中厅使用六分拱顶，有横肋料、对角肋料与墙肋料，但彼此高度不一样。侧廊使用十字交叉拱顶。教堂在建筑上的显著成分是尖顶，一共九个，已显示出哥特建筑的特征。

3.3.2　墙垣

公元476年西罗马灭亡后，欧洲进入了荒蛮的中世纪，此时古罗马时期的建筑工艺和建筑技术已经失传，因此，中世纪罗曼时期的墙垣建筑甚是粗劣，外墙以扶壁代替壁柱，墙顶雕刻有简单的平线脚，或用连续的拱券置于挑头之上。依附在墙身上的柱子以粗糙的柱帽头支撑半圆形拱券而形成装饰（图3-24～图3-29）。

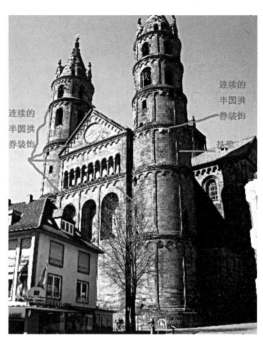

图3-24　德国沃尔姆斯大教堂（罗曼式风格）
罗曼式建筑以扶壁增加对墙体的支撑力，由于其墙体庞大的性质，扶壁并未像在哥特式建筑中那样成为一种非常显著的特色。罗曼式建筑的扶壁通常断面呈浅的方形，突出墙体并不多。在那些有侧廊的教堂例子中，覆盖侧廊的筒形拱顶或者半个筒形拱顶中的扶壁协助支撑中厅（如果设有拱顶）。

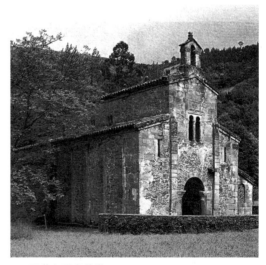

图3-25　圣萨尔瓦多教堂
圣萨尔瓦多教堂兴建于9世纪末期，是一座朴素、含蓄的中世纪罗曼建筑。教堂外部墙体用大块砖石垒砌，涂以石灰，并采用扶壁结构进行加固。灰色的外观显得朴素温和，平易近人。教堂在细节部分突出体现了阿斯图里亚斯艺术的特色，是中世纪阿斯图里亚斯教堂建筑的代表作品。建筑包括一个筒形拱状的中央正厅，非常高阔。内部采用连续拱券划分空间，并在两旁分隔出走廊。划分走廊的立柱柱头为方正无雕饰的正方体，显得粗壮有力，而在连接不同区域的立柱柱头则作精美的雕琢，表现出根据立柱的不同位置而进行不同程度的修饰手法是阿斯图里亚斯艺术的典型特征。外伸的礼拜堂的窗户的拱顶上有铰链状的花纹勾边，更体现了伊斯兰艺术对中世纪的阿斯图里亚斯建筑的影响。

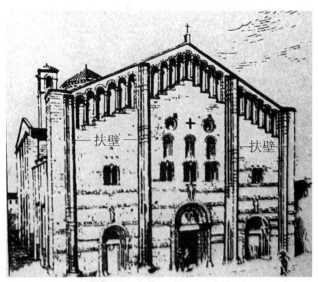

图 3-26　圣米开奘教堂
(资料来源：沈理源编译．西洋建筑史[M]．北京：知识产权出版社，2008)

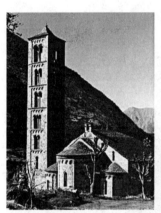 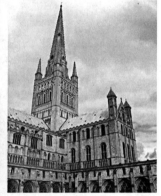

图 3-27　罗曼式建筑的扶壁和连续半圆拱券装饰

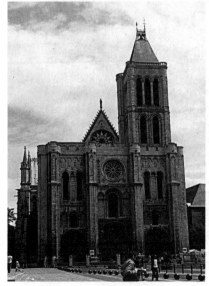

图 3-28　圣但尼教堂（罗曼式晚期）

圣但尼教堂建立于 7 世纪，由达戈贝尔特一世建立。教堂是法国国王朝拜的地方，同时也是国王的坟墓。从 10 世纪到 18 世纪的国王几乎都埋葬在这个教堂里。在 12 世纪，圣但尼教堂部分被重建，采用了新颖的结构和装饰。中心广场为哥特式风格，为法国、英国和其他国家的教堂提供了一个新的建筑风格。

圣但尼教堂是建筑里的里程碑，因为它的结构对后来哥特式建筑风格产生了深远的影响。无论在平面上还是在结构上，圣但尼教堂预示着罗曼式建筑向哥特式建筑的转变。在"哥特式建筑"这个名词广泛使用之前，被称之为"法式建筑风格"。

图 3-29　电子游戏《真实幻境》中的罗曼风格教堂设计稿

这张教堂设计稿中，很好地运用了罗曼建筑中的扶壁柱和连续半圆拱券装饰这两个建筑语言。其次，西部的正立面虽然将罗曼建筑中的双塔简化了，但还是能看出双塔的造型原型的影响。立面中的中间部分运用了退凹式的线脚装饰，而这也是罗曼建筑中常用的装饰手法。

3.3.3　门窗

门窗从平面看为退凹形线脚，其圆形的柱身之上设置连续的帽盘，上面半圆形拱券为同心环的退凹形，随下面退凹形线脚的变化而变化。西面正门上常设置玫瑰窗，或车轮式窗，如维罗纳和南意大利的各教堂（图 3-30～图 3-39）。

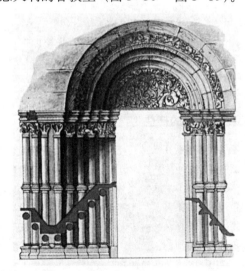

图 3-30　罗曼式大门
(资料来源：王其钧．西方建筑图解词典[M]．北京：机械工业出版社，2006)

这座大门中的柱子采用层层退后的形式，柱子上部的拱券也随之产生剥离的效果，使大门整体显得极为厚重，形成了与古罗马、拜占庭时期建筑均不相同的风格特征。

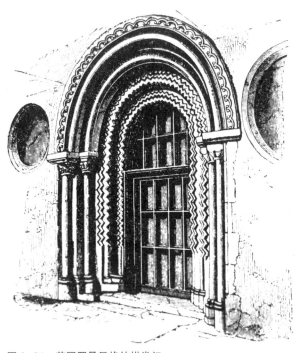

图 3-31 英国罗曼风格的拱券门
(资料来源：(美) K. 斯特古斯. 国外古典建筑图谱[M]. 中光译.
北京：世界图书出版公司，1995)
通过多条并列的装饰带来夸大拱券的面积，是一种有效的装饰手法，而且每层装饰带的图案也有所不同。

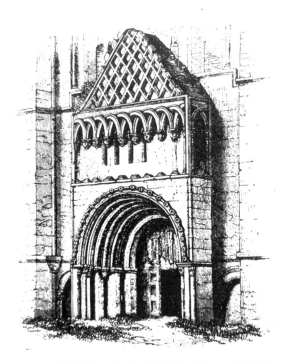

图 3-33 英国的罗曼式门廊(英国苏格兰的凯尔索修道院，1160 年)
(资料来源：(美) K. 斯特古斯. 国外古典建筑图谱[M]. 中光译.
北京：世界图书出版公司，1995)
门廊底部的入口和上部的窗都采用了连续拱券的形式，但因为排列方式的不同而产生了不同的效果，底部前后排列突出厚重感，上部左右排列增加立面的变化。

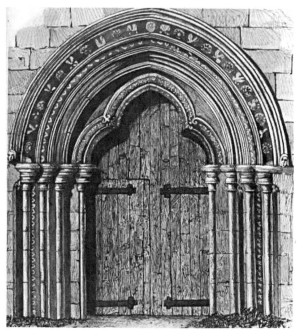

图 3-32 英国早期罗曼风的拱券门
(资料来源：(美) K. 斯特古斯. 国外古典建筑图谱[M]. 中光译.
北京：世界图书出版公司，1995)
这种由多层门柱与拱券组成的大门已经采用了尖拱。最里面一层大门还出现了三个不完整拱券相结合的方式，这种拱券形式在哥特建筑中非常普遍，被称之为三叶草图形。建筑形态上的变化必然导致新结构的出现，这种尖拱券和三叶草图形的出现，也预示着哥特时代的来临。

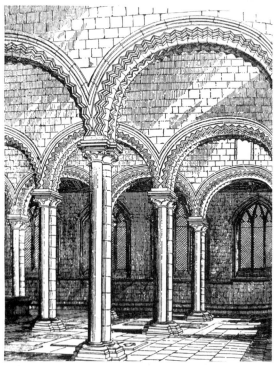

图 3-34 罗曼式"Z"形曲线线脚
(资料来源：(美) K. 斯特古斯. 国外古典建筑图谱[M]. 中光译.
北京：世界图书出版公司，1995)
折线形或称锯齿形线脚可以根据线条粗细、折线角度大小和雕刻深浅的不同而呈现多种效果，还可以在折线中设置各种纹饰。

第 3 章　中世纪教堂的场景设计

图 3-35　编结交织拱券
（迪沃兹圣约翰教堂）
（资料来源：（美）K. 斯特古斯. 国外古典建筑图谱 [M]. 中光译.
北京：世界图书出版公司，1995）
交织如编织物的拱券是表现的重点，因此底部支柱的柱身和柱头都相当简洁，弧形的拱券与折线形的装饰也有一定的中和作用，避免了曲线产生的繁乱感。

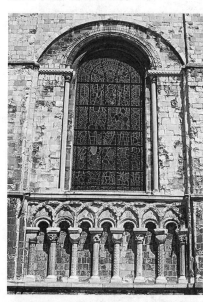

图 3-36　坎特伯雷主教座堂窗下的盲连拱（罗曼式风格）
坎特伯雷主教座堂窗下的盲连拱由重叠的拱形成点状，这在英格兰的罗曼式建筑中为普遍的装饰特色。

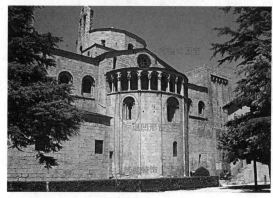

图 3-37　罗曼式建筑中的窗

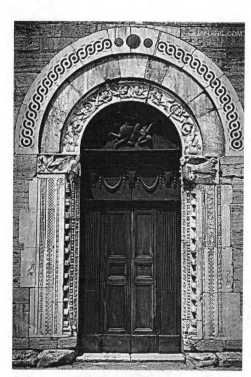

图 3-38　圣米歇尔教堂中的门

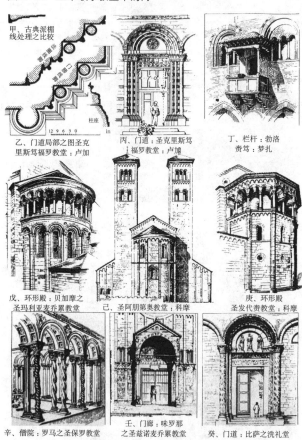

图 3-39　罗曼式建筑中的门、窗、柱以及拱券装饰
（资料来源：沈理源编译. 西洋建筑史 [M]. 北京：知识产权出版社，2008）

3.3.4 屋顶

到了 11 世纪，中厅既有简单的木质平顶，也有拱顶，但侧廊为了防火，常用拱顶。大约在公元 1100 年，拱顶开始应用无线脚的肋料，后来这些肋料中加入了简单的线脚。如果平面跨间是正方形，屋顶常用交叉拱顶，但是如果平面跨间是长方形，由于技术的困难，往往是通过将半圆形的拱券底端升高来解决交叉拱顶的问题。在中厅与翼殿（横厅）相交之处的四边上安置突角拱，并在其上常设置八角形圆顶。罗曼时期的建筑师已经开始在侧廊的屋顶之下用飞扶壁，以平衡中厅拱顶的推力（图 3-40～图 3-44）。

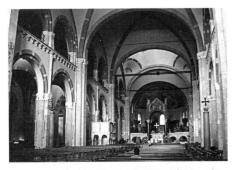

图 3-40 十字交叉拱顶加无线脚肋料（意大利米兰圣安姆布洛乔教堂内景）

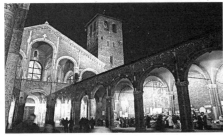

图 3-41 十字交叉拱顶加无线脚肋料（意大利米兰圣安姆布洛乔教堂走廊）

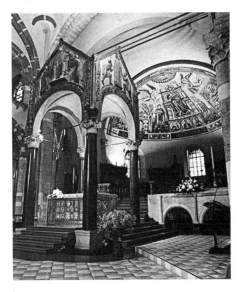

图 3-42 十字交叉拱顶和半圆穹顶（意大利米兰圣安姆布洛乔教堂内景）

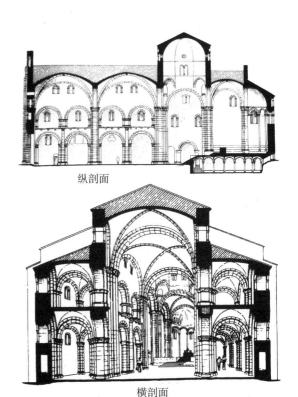

图 3-43 十字交叉拱顶加无线脚肋料（圣米开赛教堂：巴费亚）
（资料来源：沈理源编译. 西洋建筑史 [M]. 北京：知识产权出版社，2008）

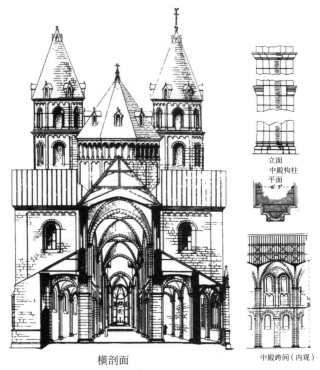

图 3-44 中厅和侧廊都使用了十字交叉拱顶加无线脚肋料（德国沃尔姆斯大教堂）
（资料来源：沈理源编译. 西洋建筑史 [M]. 北京：知识产权出版社，2008）

3.3.5 柱子

罗曼时期的柱子通常为粗壮的长方体、正方体或圆柱体，柱式装饰多样，有的有垂直的凹槽，或格子或螺旋形，有时有雕刻。有时会直接将古罗马时期废弃的建筑石柱（例如古罗马时期的各种柱式）用于教堂或其他建筑中。罗曼时期没有古希腊、罗马时期那种严格的柱式标准，因此各种变形的柱式和柱头非常常见（图3-45）。

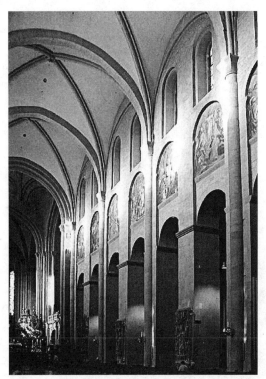

图3-46 德国的美因茨大教堂中的墩柱

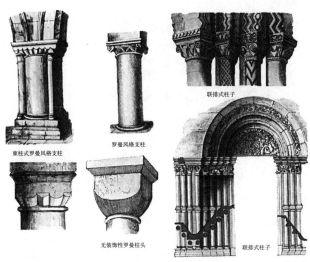

图3-45 罗曼风格的各种柱子及其结构
（资料来源：王其钧. 西方建筑图解词典[M]. 北京：机械工业出版社，2006）

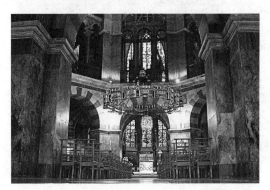

图3-47 德国亚琛主教座堂中的帕拉丁礼拜堂中的墩柱

3.3.5.1 墩柱

在罗曼式建筑中的拱常常使用墩柱作为支撑。它们用砖石砌筑，剖面呈正方形或矩形，通常会在拱的起脚处以水平线脚表现柱头。有时墩柱上会附有垂直的柱身，在底座层上也可能会有水平线脚。

虽然柱墩基本上为矩形，但是常常可以呈现极复杂的形式，如在内壁上设支撑拱的大空心半柱，或由直达拱线脚处的小柱身组成束状。

出现在两个大拱相交处的墩柱通常呈十字形，例如在正厅和翼廊（或称耳堂）的交叉点之下，每个拱由各自的矩形墩柱支撑，并互成垂直的角度（图3-46～图3-48）。

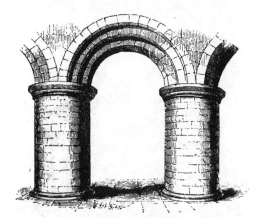

图3-48 罗曼式巨型墩柱和拱（左图）；壁柱式支柱（右图）
（资料来源：（美）K. 斯特古斯. 国外古典建筑图谱[M]. 中光译. 北京：世界图书出版公司，1995）

3.3.5.2 柱子

柱子是罗曼式建筑结构上一个重要的特色，细长柱和附柱也会应用在结构和装饰上。在意大利经常使用由单块石料凿成的整体柱，就像在罗马和早期基督教建筑中那样。它们也会，特别是在德国，于更巨大的墩柱间交替使用。由多个单块石料凿成的拱廊柱也常用于不需要承受较大砖石重量的结构，例如在回廊中，并有时采用双柱（图3-49～图3-51）。

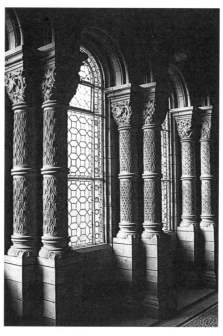

图3-51 英国自然历史博物馆门廊上的双柱
柱子给人一种几何形雕刻的印象，其设计与那些在杜勒姆主教座堂中的相似。然而，那些雕刻式样却来源于棕榈树树干、苏铁以及热带蕨类，其中也有很多动物母题，包括稀有和珍奇的物种。

3.3.5.3 回收的柱子

罗曼时期在意大利，数量众多的古罗马时期的柱子被回收并再利用于教堂的内部和柱廊上。在这些柱子中大理石质地并有横向基石的最为耐久，但大部分为竖向基石并有时会呈现各式各样的颜色。它们可能保留了最初的罗马柱头，一般来说是科林斯或罗马混合式（图3-52）。

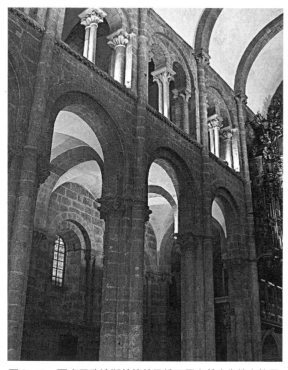

图3-49 西班牙孔波斯特拉的圣地亚哥主教座堂的大柱子
圣地亚哥主教座堂有以石鼓建造的大柱子，采用束柱柱身，一些建筑可能以大柱头放在短柱上、小柱头放在长柱上这种奇怪的柱子搭配来取得高度的均等。

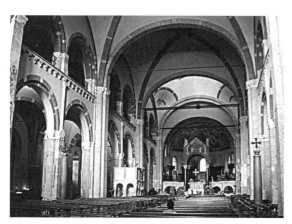

图3-50 意大利米兰圣安姆布洛乔教堂中的束柱

图3-52 罗马圣克里蒙教堂中庭中的混合柱式
罗马圣克里蒙教堂的中庭。这种建筑上的柱子材料回收自多座建筑，在法国这种回收的柱子也在较小程度上得以利用。

第3章 中世纪教堂的场景设计

的、多样的粗加工特色，有时加以叶饰以模仿原作，但常常形象化。在北欧，相对于古典的源出处来说，带有叶饰的柱头通常与纷繁复杂的手抄本插图更加相像。在法国的一部分和意大利则与拜占庭建筑中雕空的柱头有着深刻的联系。正是在形象化的柱头上表现出了最佳的独创性。一些以描绘圣经场景、或是野兽与妖怪的手抄本插图为依托，而其他生动的场景则与本地圣徒的传说相关。

在保持圆底方顶形式的同时，这些柱头常常被压缩成与膨起的垫状差不多，其实例尤其见于大型的砖石柱，或者像在杜勒姆那样的大柱子与墙墩交替出现的地方（图3-54）。

图3-53 英格兰的达勒姆主教座堂中的鼓柱以及束柱

3.3.5.4 鼓柱

在欧洲，大部分地区的罗曼式柱子体形巨大，因为它们支撑着厚实而开窗小的上部墙体，有时会有沉重的拱顶。在结构上最为常见的方法是以称为鼓柱的圆形石柱建造，就像在施派尔主教座堂的地下室中那样（图3-53）。

3.3.5.5 柱头形式

带有叶饰的科林斯风格为很多罗曼式柱头提供了灵感，它们所雕刻的准确性很大程度上取决于原作范例的取得程度，那些位于意大利和法国南部教堂（如比萨主教座堂）中的柱头会相对于英格兰更为接近古典样式。

科林斯柱头基本上为置放在圆柱上的底部呈圆形，而支撑墙体或拱券的顶部呈方形。罗曼式柱头仍然保持了此种柱头形式常规的比例和轮廓，而实现它的最简单的方法是，切割立方体并将底部的四角按照某个角度收进，以使其顶部呈方形而底部呈矩形，例如可以在希尔德斯海姆圣米迦勒教堂中见到。

像在杜拉（在西班牙，临近塞普尔韦达）的这种双柱形式是西班牙、意大利和法国南部的罗曼式回廊的一种特色。这种形状为其增添了广泛

图3-54 带有各种人物塑像的罗曼式柱头
（资料来源：（美）K.斯特古斯.国外古典建筑图谱[M].中光译.北京：世界图书出版公司，1995）

3.3.6 装饰

3.3.6.1 建筑装饰

在罗曼式建筑中，连拱饰是唯一的意义最为重要的装饰特色。它呈现有不同的形式，从称为伦巴带的看上去像是支撑屋顶线或者某一层的一列小拱，到常常作为英国建筑特色、在伊利主教堂上所见的种类繁多的装饰性连拱饰带，再到在施派尔主教座堂中所创、并在意大利广泛采用的开敞的矮楼廊（就像同在比萨主教座堂和它著名的斜塔中那样）。无论是内和外，拱廊的使用都可以起到重大的作用，可以以在阿雷佐的圣玛利亚教堂作为例证（图3-55、图3-56）。

的室内之一（图 3-57 ~ 图 3-59）。①

图 3-55 奥地利的施安格瑞伯恩教堂檐下连续的装饰性连拱饰带

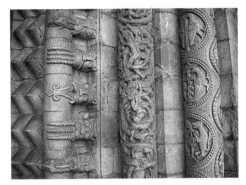

图 3-57 林肯教堂入口线脚
在林肯主教座堂入口周围的那些大部分被修复的线脚上有正式的锯齿饰、伸着舌头的怪兽、葡萄、人物以及巴洛克风格的不对称图形。

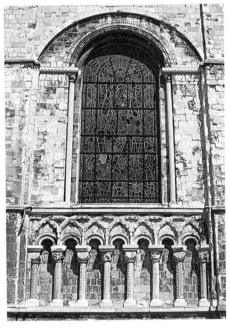

图 3-56 坎特伯雷主教座堂窗下的装饰性连拱饰带
坎特伯雷主教座堂窗下的装饰性连拱饰带由重叠的拱形成点状，这在英格兰的罗曼式建筑中为普遍的装饰特色。

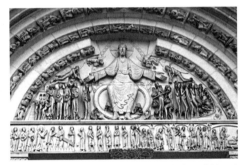

图 3-58 法国布吕尼韦兹莱修道院的山墙的三角面
主要的象征性的装饰尤以主教座堂和教堂的入口周围多见，装饰山墙的三角面、门楣、侧壁以及中央间柱。典型的山墙的三角面饰有直接汲取自中世纪福音书烫金封面的庄严基督圣像（或称环以光轮的基督圣像）群像以及四福音书作者（即马太、马可、路加、约翰）的象征，这一入口风格在很多地区出现并延续至哥特时期。

3.3.6.2 雕刻装饰

罗曼式时期产生了极为丰富的建筑装饰，它最为频繁地采用纯几何形式并尤为适用于线脚——拱上的那些直线形和曲线形的线脚。例如，在韦兹莱的圣马德莱娜教堂，拱顶上彩色的肋架均以窄的透空石片饰边。相似的装饰出现在中厅拱的周围或沿着分隔连拱廊和高侧墙的水平层，它们与柱头的透雕一起为建筑内部带来了一种精致和优雅。

在英格兰，这样的装饰可以是不连续的，就像在赫里福德和彼得伯勒主教座堂那样，或者像在杜勒姆那样有一种巨大的力量感，在那里拱顶对角线上的肋架均以锯齿纹装饰轮廓，中厅拱廊上的线脚雕刻有同样的多层，巨大的柱子上深雕以各种几何纹样，创造出一种沿某一方向运动的感觉。这些特色结合起来，形成了罗曼式时期最丰富和最有活力

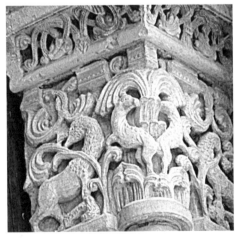

图 3-59 西班牙莱里达塞乌维拉大教堂上的一个柱头，展示了螺旋形和成对的母题
罗曼式在设计中一个重要的母题是螺旋形，这种形式在雕刻中既适应于植物母题又适应于织物，其用于表现织物的一个杰出实例是在韦兹莱的圣马德莱娜教堂上位于中心的耶稣形象。

① （美）马文·特拉亨伯格，伊莎贝尔·海曼. 西方建筑史：从远古到后现代 [M]. 北京：机械工业出版社，2011.

3.3.6.3 壁画

在罗曼式时期，大块的墙面和简单的曲线形拱顶适合于壁画装饰。不幸的是，这些早期的壁画其中很多毁于潮湿或者是墙面的重新抹灰和上色。在英格兰、法国和荷兰，因爆发的宗教改革反对偶像崇拜，此类绘画遭到了系统性的破坏，在其他国家它们承受了战争、忽视和改变的时尚。

对于采用全涂装饰的一座教堂说，来源于常常采用马赛克的早期实例的一个经典方案是，以庄严的基督圣像或者有椭圆形圣光的救世主基督升座作为壁龛半圆形穹顶的焦点，并以代表四福音书作者的有翼的四活物（分别是马太和牛、马可和狮子、路加和鹰、约翰和天使）框起，可直接与这一时期来自福音书的烫金封面或插图上的例子相比较。如果教堂是献给圣母玛利亚的，这里可能会以她来取代基督。在壁龛墙的下面则是圣人和使徒，也许会含有叙事性的场景，如关于教堂所要献与的圣人。在圣殿的拱上是使徒、先知或者二十四长老的形象，望向在拱顶部的耶稣半身像或者他的象征——羔羊。中厅北墙上会含有一些来自旧约中的叙事性场景，而南墙上的则会来自新约。在后面的西墙上则会是末日审判，其顶部有已升座和正在裁决的基督（图3-60、图3-61）。

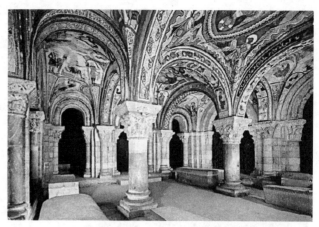

图3-61 西班牙莱昂的圣伊西多皇家万神殿中绘画的地下室

3.3.6.4 彩色玻璃

已知最早的中世纪绘画彩色玻璃碎片似乎始于10世纪，最早的完整形象则是在奥格斯堡的五个绘有先知的窗户，始于11世纪晚期。这些形象虽然呆板和形式化，但在设计上显示了相当高的熟练程度，同时具有图像化和玻璃的实用性，表明它们的制作者已习惯于此种方法。在坎特伯雷和沙特尔的主教座堂，一些12世纪的镶板遗存下来，包括在坎特伯雷的一处亚当正在挖掘的形象，和另一处一系列基督祖先中的亚当儿子赛特的形象。亚当的形象展示了高度的写实和生动的描绘，而赛特中袍服的使用达到了极好的装饰效果，和这一时期最好的石雕相类似。

大多数华丽的彩色玻璃在法国，包括著名的沙特尔教堂的窗户中运用，始于13世纪。保存完好的12世纪的大型窗户很少，一处这样的是在波瓦第尔的耶稣受难像，这份非凡的作品贯穿三层，其四叶形的底层绘以圣彼得的殉道，最大的中央层以耶稣受难像占主导，上层则展示了有椭圆形圣光的基督升天。被钉在十字架上的耶稣形象已在展示哥特式的曲线，此处的窗户被乔治·塞顿描述为一处"令人难忘的美"（图3-62）。

由于各地风格不同，因此装饰也呈现差异。但总体上来讲，装饰风格以写意的植物和动物纹样居多，而且雕功粗糙。内部装饰壁画以碎锦石居多，彩色玻璃比较少见（图3-63）。

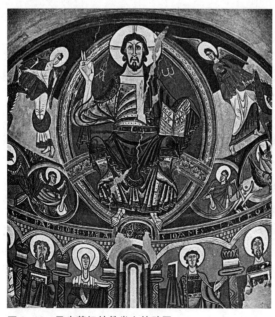

图3-60 圣克莱门特教堂上的壁画

图 3-62 彩色玻璃（来自奥格斯堡主教座堂的先知丹尼尔）

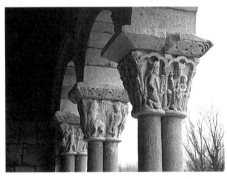

图 3-63 杜拉的双柱柱头雕刻

3.3.7 塔楼

塔楼（或称塔形钟楼）是罗曼式教堂的一个重要特色，为数众多的塔楼挺立至今。它们有各种各样的形式——正方形、圆形和八边形，尖顶和平顶，在不同的国家它们与教堂有不同的位置关系。在法国北部，两座大型的塔楼成为任何大规模的修道院或教堂的正面所不可或缺的部分，如同在卡昂那样。在法国中部和南部则更加多变，大型教堂可能只有一座塔楼或者一座中心塔楼。西班牙和葡萄牙的大型教堂通常会有两座。

很多法国的修道院就像在克吕尼那样，有不同形式的多座塔楼。这在德国也很普遍，就像在沃尔姆斯大教堂那样，壁龛有时会架设圆形的塔楼，交叉部则会用八边形的塔楼覆盖。正方形平面的大型双塔也会出现在翼殿（或称横厅）的尽端，就像在比利时的图尔奈大教堂那样。在德国四座塔楼频繁出现的地区，它们常常会有四边或八边的塔尖，或者是在林堡和施派尔主教座堂中所见的与众不同的莱茵头盔形。

在英格兰，大型修道院和主教座堂倾向于设三座塔楼，以中心塔楼最高。这常常因为建造过程的缓慢而没有完成，在很多例子中（如在杜勒姆和林肯），塔楼上面的部分直到几个世纪后才得以完工。大型的罗曼式塔楼存在于杜勒姆、埃克斯特、绍斯维尔和诺里奇的教堂。

在王家瓜达露佩圣母修道院，塔楼每层的窗户尺寸不断增大，这在意大利和德国的塔楼中也很常见及典型。

在意大利的塔楼几乎常常呈独立式，其位置常常受所在地的地形影响，而不是美学。几乎所有意大利大大小小的教堂都是这种情况，除了在西西里，一些由诺曼统治者修建的教堂在外观上更接近法国式。

作为一条普遍的原则，大型的罗曼式塔楼为角部设薄断面扶壁的正方形，升高并穿过不同的楼层而不会有所收进。塔楼通常以水平层明确地标示为几段。随着塔楼的升高，其上所开设的窗洞数量和尺寸也会增加，就像在图尔奈大教堂翼殿右边的塔楼上所见的那样，从顶部起的第四层上仅为两条狭缝，然后到一个、两个直到最顶层的三个窗户。这种布置方式在意大利的那些以砖砌筑、可能没有其他装饰的教堂上尤其引人注目，两个不错的例子出现在卢卡的圣弗雷迪亚诺圣殿和卢卡教座，同样见于西班牙。

在意大利，有许多大体量的独立式塔楼呈圆形，其中最著名的是比萨斜塔。在其他出现圆形

塔楼的国家，例如德国，它们常常成对地置于壁龛两侧。圆形塔楼在英格兰并不普遍，但是在中世纪早期曾遍及爱尔兰。

八边形的塔楼常常用于交叉部并出现在法国、德国、西班牙和意大利，一个因其高度而非比寻常的例子在皮亚琴察，建于1140年的圣安东尼奥教堂交叉部。设于交叉部的多边形塔楼是12世纪在西班牙的特色，它们有精细地加以装饰的肋架拱顶，例如在萨拉曼卡老主教座堂的"公鸡塔"（图3-64～图3-69）。

图3-66　法国孔克的圣福瓦修道院塔楼（罗曼式教堂）

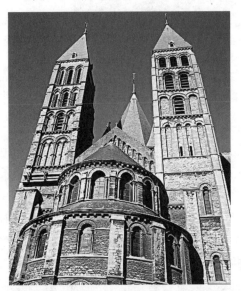

图3-64　比利时图尔奈教堂的成对塔楼（罗曼式教堂）

图3-67　诺里奇主教座堂塔楼（罗曼式教堂）

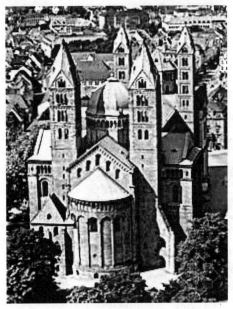

图3-65　德国施派尔教堂塔楼（罗曼式教堂）

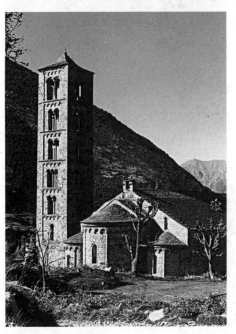

图3-68　修道院塔楼

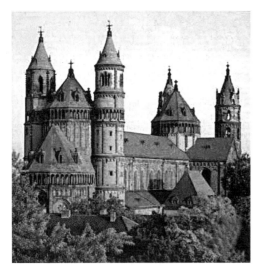

图 3-69　德国沃尔姆斯大教堂塔楼

3.4　哥特风格教堂

哥特式建筑（Gothic architecture），又译作歌德式建筑，它由罗曼式建筑发展而来，为文艺复兴建筑所继承。哥特式建筑主要用于教堂，在中世纪高峰和晚期盛行于欧洲，发源于11世纪的法国，持续至16世纪（图3-70～图3-72）。

图 3-70　哥特式教堂——动画片《勇者的故事》（一）

图 3-71　哥特式教堂——动画片《勇者的故事》（二）

图 3-72　哥特式教堂（以巴黎圣母院为原型）——动画片《钟楼怪人》

3.4.1　哥特式建筑的典型特点

哥特式建筑的特点是尖塔高耸、尖形拱门、大窗户及绘有圣经故事的花窗玻璃。在设计中利用尖肋拱顶、飞扶壁、修长的束柱，营造出轻盈修长的飞天感。新的框架结构以增加支撑顶部的力量，使整个建筑形成直升的线条、雄伟的外观和教堂内空阔的空间，常结合镶着彩色玻璃的长窗，使教堂内产生一种浓厚的宗教气氛（图3-73～图3-76）。

哥特式教堂最著名，也是最易区别于其他风格教堂的几个特点如下：

①尖拱；②飞扶壁；③拱肋；④束柱。

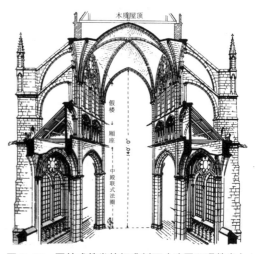

图 3-73　哥特式教堂的标准剖面（法国亚眠教堂）
（资料来源：沈理源编译. 西洋建筑史[M]. 北京：知识产权出版社，2008）

第3章 中世纪教堂的场景设计

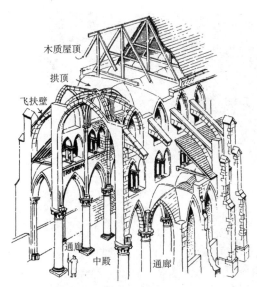

图 3-74 哥特式教堂的构造原理
(资料来源：沈理源编译.西洋建筑史[M].北京：知识产权出版社，2008)

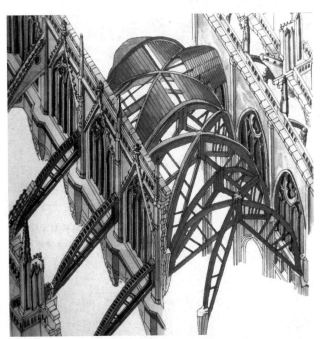

图 3-75 哥特式教堂墩柱、肋拱及飞扶壁结构示意图
(资料来源：王其钧.西方建筑图解词典[M].北京：机械工业出版社，2006)

哥特式建筑结构虽然仍然采用了拱券结构，但与古罗马时期的拱券结构已经有很大的不同，顶部增加了肋拱结构，底部两侧还增添了新的飞扶壁结构。

哥特风格最早诞生在法国巴黎附近地区，其主要建筑特点为：有着高大的尖拱券和暴露在外的飞扶壁结构，尽管这些建筑特征在之前的建筑风格中就已经存在，但是哥特建筑风格最大的创新在于将其结合并发展出了新的建筑结构，将以往厚重的墙体弱化，改变了以往建筑内部空间狭小的状况，而大面积的开窗也给室内带来了更多的采光。

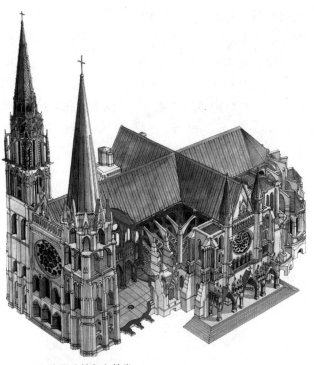

图 3-76 法国沙特尔大教堂
(资料来源：王其钧.西方建筑图解词典[M].北京：机械工业出版社，2006)

沙特尔大教堂平面为拉丁十字形，是法国著名的四大建筑之一。雕刻精美的玫瑰窗是这座建筑上的主要装饰，像这样的玫瑰窗在法国巴黎圣母院的正立面上也有应用，其雕刻十分精美。

现在人们看到的沙特尔大教堂始建于1194～1260年，但断续的尖塔修建工作一直到1507年才得以全部完成，由于这期间经历了哥特式建筑的几个发展阶段，所以教堂的建筑风格也比较丰富，不过总体而言仍是早期哥特风格占主导地位。在这个教堂建筑中，使用了比巴黎圣母院更为简化的结构，飞扶壁在这里的运用也更趋完善，起到了更好的支撑作用，可见教堂的建筑结构得到了进一步的发展。

3.4.1.1 尖拱

哥特式建筑使用尖拱，这是与古罗马以及罗曼式建筑所使用的圆筒的最大区别。拱顶普遍改为尖肋拱顶（Pointed Arch，或者干脆称为Gothic Arch），推力作用于四个拱顶石上，这样拱顶的高度和跨度不再受限制，可以建得又大又高。并且尖肋拱顶也具有"向上"的视觉暗示。

为什么哥特式建筑从连续的半圆拱转向了尖拱呢？这是因为：

（1）一个尖拱比同样跨度的半圆拱产生更少的侧推力，这样就不必使用厚重的墙壁和扶壁来抵消拱顶向下产生的侧推力。这也间接地造成哥特式建筑会比其他建筑更高大。

（2）尖拱还解决了肋拱拱顶中一个内在的建造

几何难题。例如，在方形跨间中，方形的边长与对角线不相同；而在长方形跨间中，两个边长以及对角线都不相同（这样就出现了三种长度）。如果在方形跨间和长方形跨间使用圆拱来建造，不仅由于各边之间以及各边和对角线的圆弧半径不同带来建造的麻烦，而且圆拱造成的侧推力也需要相应厚重的墙壁和扶壁来支撑。如果用尖拱在方形跨间和长方形跨间上建拱顶，那么只需要调整尖拱的"尖"的程度，就可以从任意基础上上升到任意高度（图3-77～图3-82）。

图3-80　尖拱：双尖拱角窗——动画片《钟楼怪人》

图3-81　尖拱：三叶拱走廊——动画片《钟楼怪人》

图3-77　半圆拱券（一）
（资料来源：百度）

图3-78　半圆拱券（二）
（资料来源：百度）

图3-77所示是半圆拱券，图3-78所示是尖拱券。半圆拱券在罗马建筑和罗曼式建筑中属于最主要的结构体系，尖拱是哥特式建筑中的主要结构体系。

图3-82　教堂中的尖拱——电子游戏《暗黑破坏神3》

3.4.1.2　飞扶壁

飞扶壁，也称扶拱垛，是一种用来分担主墙压力的辅助设施，在罗曼式建筑中已得到大量运用。但哥特式建筑把原本实心的、被屋顶遮盖起来的扶壁，都露在外面，称为飞扶壁。由于对教堂的高度有了进一步的要求，扶壁的作用和外观也被大大增强了。亚眠大教堂的扶拱垛有两道拱壁，以支撑来自推力点上方和下方的推力。沙特尔大教堂用横向小连拱廊增加其抗力，博韦大教堂则以双进拱桥增加扶拱垛的承受力。有的在扶拱垛上又加装了尖塔，以改善平衡。扶拱垛上往往有繁复的装饰雕刻，轻盈美观，高耸峭拔。

为什么飞扶壁会是哥特式建筑的典型特征呢？这是结构力学的原理造成的结果。由于哥特式建筑

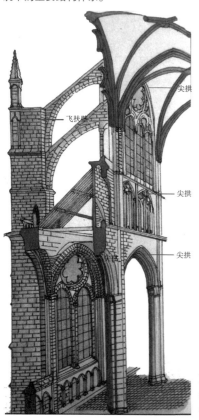

图3-79　哥特式教堂中的尖拱券
（资料来源：王其钧. 西方建筑图解词典[M]. 北京：机械工业出版社，2006）

中的拱肋的作用是将整个拱顶的重量和推力集中在每个开间的角落里，从而得到减弱的、更加集中的承重，使更细的支柱成为可能，因此可以在中厅墙面上开设更大的窗洞，只要有足够的扶壁支撑抵抗侧向推力即可。由于推力集中而且固定在很小的区域上，因此只需要在这些区域添加反向推力，而不是像以前一样需要在很大的区域中产生作用。飞扶壁体系将原来所要求的扶壁支撑从中厅墙面转移到侧廊或者回廊外部区域。原来的扶壁支撑墙体严重限制了开窗，同时也要求下部有笨重的支撑结构，而新的飞扶壁墩柱则基本上不影响中厅或唱诗班的内部，这从根本上解放了整个建筑的平面规划（图3-83～图3-90）。

图3-83 巴黎圣母院飞扶壁

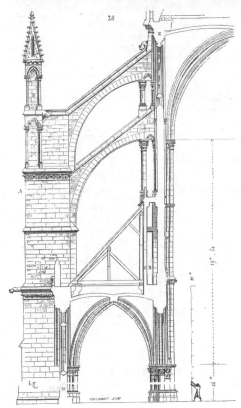

图3-84 法国亚眠教堂飞扶壁
（资料来源：百度）

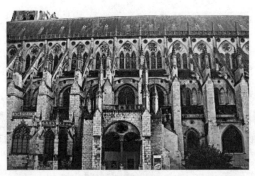

图3-85 布日尔教堂南面飞扶壁

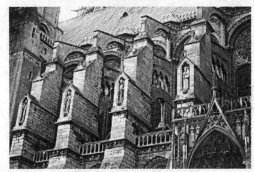

图3-86 法国沙特尔大教堂飞扶壁（一）

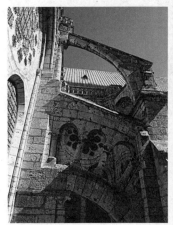

图3-87 法国沙特尔大教堂飞扶壁（二）

图3-88 法国沙特尔大教堂飞扶壁（三）

图3-89 教堂外的扶壁和飞扶壁——电子游戏《暗黑破坏神3》

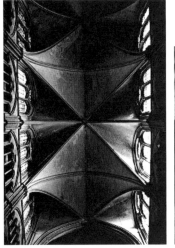
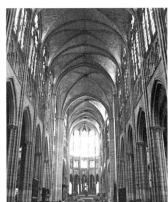

图 3-91　教堂顶的拱肋结构（四分拱顶）

图 3-90　教堂外的飞扶壁——电子游戏《上古卷轴：湮没》

3.4.1.3　拱肋

拱肋的构造一般来说其基本单元是在一个正方形或矩形平面四角的柱子上做双圆心骨架尖券，四边和对角线上各一道，屋面石板架在券上，形成拱顶。采用这种方式，可以在不同跨度上做出矢高相同的券，拱顶重量轻，交线分明，减少了券脚的推力，简化了施工。

拱肋所承受的穹顶压力在矩形的各个角上被内部的细圆柱承受。侧向推力被外面看得见的斜向飞扶壁承受，它们又把压力传到飞扶壁支墩上。这样，整个穹顶的力都集中在拱角上，墙壁减轻了负荷，从而可以在整个拱的宽度上用窗户来代替墙（图 3-91～图 3-106）。

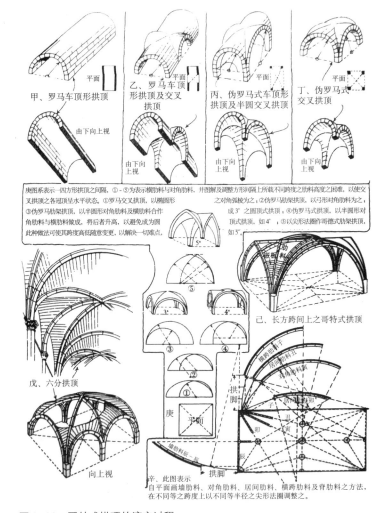

图 3-92　哥特式拱顶的演变过程
（资料来源：沈理源编译．西洋建筑史[M]．北京：知识产权出版社，2008）

第 3 章 中世纪教堂的场景设计

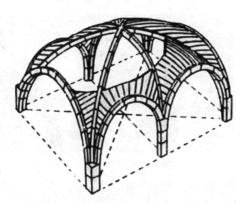

图 3-93 哥特式建筑中的六分尖拱肋（资料来源：百度）

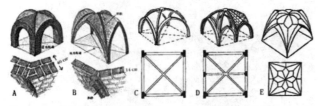

图 3-94 拱肋与十字拱的比较（A、B），拱肋的类型（C、D、E）（资料来源：百度）

图中 A 和 B 所示为，骨架券与普通十字拱的区别。A：原先的十字交叉拱的砌法；B：尖拱的常见砌法，先砌拱肋，然后再在拱肋上砌石板，这种拱肋又称为骨架，这种技术的难度明显增大，但石板的厚度可以显著减小，从而减轻结构的重量；C：四分尖拱肋；D：六分尖拱肋；E：星状尖拱肋示意图，分叉的拱肋向下汇合成束柱。

图 3-96 六分尖拱肋、拱顶（法国巴黎圣母院）

图 3-97 星状拱肋（德国科隆大教堂）

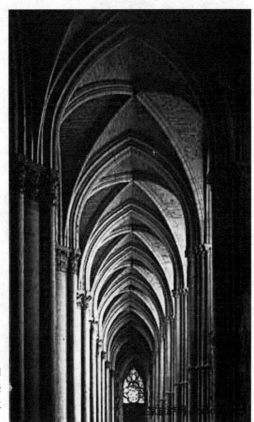

图 3-95 四分尖拱肋（法国沙特尔大教堂）

图 3-98 扇面拱肋、拱顶（英国格洛斯特教堂）

图 3-99 钟乳石状扇形装饰拱肋（威斯敏斯特亨利七世礼拜）

图 3-100 四分尖拱肋、拱顶（指环王插画）

图 3-101 四分尖拱肋、拱顶——动画片《钟楼怪人》（一）

图 3-102 四分尖拱肋、拱顶——动画片《钟楼怪人》（二）

图 3-103 四分尖拱肋、拱顶——电子游戏《上古卷轴：湮没》

图 3-104 四分尖拱肋、拱顶——电子游戏《恶魔城：暗影之王》（一）

图 3-105 四分尖拱肋、拱顶——电子游戏《恶魔城：暗影之王》（二）

图 3-106 四分尖拱肋、拱顶——电子游戏《恶魔城：暗影之王》（三）

3.4.2 哥特式建筑中的彩绘玻璃窗

哥特式教堂的玻璃窗其自身的空间效果和宗教象征意义，满足了基督教精神崇拜的需要，是宗教信仰的实现手段和表现载体。中世纪教堂宣扬着基督教的唯灵主义，所以特殊的气氛要求其神圣感绝不能被外部一目了然，因而通过彩色玻璃窗所营造的目眩的色彩，产生神秘且超乎尘世之感。哥特式教堂的彩色玻璃窗主要以红、蓝两色为主。蓝色象征天国，红色象征基督的鲜血。彩色窗不仅改变了罗曼式建筑采光不足的沉闷压抑的感觉，而且还通过彩色玻璃窗上的圣经故事起到了向民众宣传教义的作用（图3-107～图3-114）。

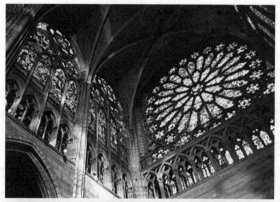

图3-107 哥特式建筑的彩色玻璃窗（一）

图3-109 法国斯特拉斯堡大教堂的玫瑰窗

图3-110 彩色玻璃窗——动画片《钟楼怪人》

图3-108 哥特式建筑的彩色玻璃窗（二）

图3-111 彩色玻璃窗——动画片《勇者的故事》（一）

图 3-112　彩色玻璃窗——动画片《勇者的故事》(二)

图 3-113　彩色玻璃——电子游戏《恶魔城:暗影之王》(KONAMI 出品)

图 3-114　彩色玻璃——电子游戏《暗黑破坏神 3》

3.4.2.1　彩色玻璃窗的成因

1. 基督教思想传播的要求

哥特式教堂作为基督教的主要建筑形式承载着传播宗教教义以及感化教徒大众等重要的精神意义。中世纪时期的教徒大多数是文盲，没法通过阅读《圣经》去了解教义，因此牧师通过讲道来传教。但是比起枯燥的说教，以在玻璃窗上描绘圣经的故事来传教更具直观性。玻璃窗上的图画大多以《新约》故事为内容，包括圣物移送、最后的晚餐、出埃及记、以赛亚，内容非常世俗化，不识字的信徒们以此诉诸感官的手段来救赎灵魂，寄托了他们对生活的期望。

在这些色彩斑斓的镶嵌玻璃窗上，哥特时期的艺术家们运用最灿烂的色彩——深红色、蓝色、紫色和红宝石色向教堂内的信徒们讲述从创世纪到末日审判，从受胎告知到最后的晚餐的救赎历史。教徒们可以通过彩色玻璃窗户上的画面沉浸在对宗教的沉思之中（图 3-115 ～图 3-119）。

图 3-115　德国科隆大教堂的彩色玻璃窗（一）

图 3-116　德国科隆大教堂的彩色玻璃窗（二）

第 3 章　中世纪教堂的场景设计

图 3-117　德国科隆大教堂的彩色玻璃窗（三）

图 3-118　德国科隆大教堂的彩色玻璃窗（四）

图 3-119　德国科隆大教堂的彩色玻璃窗（五）

2. 哥特式建筑结构的进步

彩色玻璃窗作为一种极具创造性的艺术，其形成是依托于建筑结构体系的演变。哥特式教堂的肋拱券减轻了拱顶的重量，从而拱肋所承受的穹顶压力在矩形的各个角上被内部的细圆柱承受。侧向推力被外面看得见的飞扶壁承受，它们又把压力传到飞扶壁支墩上。这样，整个穹顶的力都集中在拱角上，墙壁减轻了负荷，所有这些因素使大面积开窗得以实现，从而可以在整个拱的宽度上用窗户来代替墙（图 3-120）。

3. 玻璃制作技术的进步

12 世纪、13 世纪时期的欧洲玻璃工艺还无法制造出纯净透明的大块玻璃，而只能制造出面积较小、透明度很低、色彩偏暗的各种杂色玻璃。这种玻璃如果直接装在窗子上，会显得斑驳、杂乱。受到拜占庭教堂的玻璃马赛克的启发，聪慧的工匠们用彩色玻璃在整个窗子上镶嵌上一幅幅图画。到了 13 世纪末以后，彩色玻璃的烧制工艺有了更进一步的发展，玻璃片的面积增大了，更加透明了，色彩也更加鲜艳起来。在后来的染色玻璃中，白色便成了极为重要的色彩。玻璃制作工艺的传承与进步是哥特式教堂彩色玻璃窗得以产生并不断发展变化的重要条件（图 3-121）。

图3-120 巴黎圣母院的彩色玻璃窗（一）

图3-121 巴黎圣母院的彩色玻璃窗（二）

4. 视觉美学思想的影响

在13世纪，流行着一种可以被称作摄入理论的视觉观点，这种摄入模式与接受性认知的视觉概念不仅大大改变了当时艺术家们的观看方式，而且还改变了他们创造形象以及人们看待这些形象的方式。在早期基督教和罗曼式风格时期，教堂内的光源主要是依靠烛光，但是哥特式风格却是通过采进阳光这一过程，使室内呈现灿烂的景象。在所有建筑艺术类型中，只有哥特式教堂中巨大的彩色玻璃画其接受的光线是直接的，这也是其他艺术媒介不能达到的光线效果，它的艺术魅力使所有教徒都能立刻感受到来自天国的神秘（图3-122）。

图3-122 彩色玻璃窗

3.4.2.2 彩色玻璃窗的发展

彩色玻璃窗的发展和玻璃的发展是息息相关的。早期巴西利卡和拜占庭教堂只是偶尔使用花窗，但直到在圣丹尼斯修道院，彩色玻璃才第一次在装饰和结构上占据了重要的位置。玻璃冶炼技术的高峰时期同时也是教堂发展的高峰时期。这种成正比的对照关系对彩色玻璃的制作工艺产生了深远的影响。

13世纪中叶以前，由于只会生产小块玻璃，

所以分格小，每格里的图画式情节性的内容复杂，形象多，因而整个大窗子的色彩特别丰富，并且便于色调的统一。13世纪末由于生产工艺的提高，能够生产大块玻璃窗，窗上分格趋向疏阔，因而图画内容简略，以个别圣像代替了故事，且用着色弥补彩色玻璃的不足，大面积的色调统一就难维持了，同时也就削弱了装饰性，削弱了建筑的协调。14世纪，玻璃的色彩更多样，也更透明，因此窗上的图画就失去了浓重的质感。由于常用几层不同颜色的玻璃重叠，色调的变化更多，统一性就难维持了。到15世纪，玻璃生产工艺进一步提高，玻璃片更大了，也更透明了，于是不再用作镶嵌，而是在玻璃上绘画，装饰性就更差了。

彩色玻璃窗的制作工艺大致可分为以下四个阶段：

（1）11世纪，需先在木板上标出长和宽，之后在其范围内画上图案，切割玻璃，嵌在铅条中组成图案，并在两面焊接。

（2）12～14世纪，先用铁棍把窗子分成格子，用工字形截面的铅条在格子里盘成图画，彩色玻璃就镶在铅条中间。

（3）15世纪，随着玻璃彩绘的发展，铅条越来越不受重视，玻璃多为白玻璃重油彩。

（4）18世纪，混色玻璃发展并大众化，广泛应用于家居与教堂。在此过程中，铜箔渐渐取代了铅条，从教堂外部可以清晰地辨认出黑线条和光线组成的网格。

随着制作工艺的发展，彩色玻璃窗的色彩也大致分为三个演变阶段：

（1）11世纪，玻璃片面积小，透明度低，整体色调统一而沉稳。这个时期更重视描述某种思想而不是实际的形象。

（2）13世纪，随着烧制玻璃技术的进步，玻璃块分格变得疏阔，图画内容也尽量简略，色调也不统一，削弱了其装饰性。

（3）15世纪，因为银着色剂的发明，能够描绘黄色头发和金色服饰，这个时期便直接在玻璃上绘画，更重视图案而不是气氛的营造。

如此演变下来，虽然整体的艺术风格由恍惚走向明确肯定，但是对图案的重视超过了气氛的营造。这也说明了艺术与技术并不同步发展的现象。①

3.5 拜占庭风格教堂

西欧的中世纪以罗马教廷为中心的天主教教堂和以拜占庭首都君士坦丁堡为中心的东正教教堂，由于在文化意识和功能上的差异造成了教堂平面布局、结构、装饰、立面等存在多方面的差异。

西欧天主教教堂继承了古罗马巴西利卡的风格，而东罗马拜占庭的东正教以集中式建筑风格为主。从历史发展的角度来看，拜占庭建筑是在继承古罗马建筑文化的基础上发展起来的，同时，由于地理关系，它又汲取了波斯、两河流域、叙利亚等东方文化，形成了自己的建筑风格，并对后来的俄罗斯的教堂建筑、伊斯兰教的清真寺建筑都产生了积极的影响。

尽管没有两个拜占庭教堂是完全一样的，但是仍然可以提出这种风格的一个理想模型。除了结构、光线和装饰等重要方面之外，拜占庭建筑的特点，主要有三个方面：

（1）帆拱的发明与应用。拜占庭的工匠解决了方形底部与圆形穹顶的衔接问题，并发明了帆拱（也称三角拱、穹隅）结构。把穹顶支承在独立方柱上的结构方法和与之相应的集中式建筑形制。其典型做法是在方形平面的四边发券，在四个券之间砌筑以对角线为直径的穹顶，仿佛一个完整的穹顶在四边被发券切割而成，它的重量完全由四个券承担，从而使内部空间获得了极大的自由。

（2）屋顶造型普遍使用穹隆顶。

（3）建筑平面以集中式构图为主。在一般的拜占庭建筑中，建筑构图的中心，往往十分突出，那体量既高又大的圆穹顶，往往成为整座建筑的构图中心，围绕这一中心部件，周围又常常有序地设置一些与之协调的小部件（图3-123、图3-124）。

① 赵迎．哥特教堂彩色玻璃窗之探究[J]．山西建筑，2007，33（29）．

图3-123 拜占庭教堂（以圣索菲亚大教堂为原型）——电子游戏《帝国文明》

威尼斯圣马可教堂（拜占庭风格）

拜占庭风格教堂（圣马可教堂原型）——电子游戏《刺客信条》

图3-124 《刺客信条》中的教堂与圣马可教堂的比较

3.5.1 拜占庭建筑的帆拱与穹隆顶

3.5.1.1 帆拱

在古罗马建筑中，拱顶的平面几乎毫无例外地对应于支撑墙的平面，因此一个长方形平面的建筑倾向于使用筒形拱顶或者是方形的交叉拱顶。穹隆通常处于圆柱形形体之上，例如万神庙。但有时罗马人也将穹隆置于多边形甚至是正方形基座之上，这就带来了一个特别的结构问题，例如，如何调和正方形基座带尖角的平面与其上穹隆的圆形平面。这可以通过三种方式来实现：

（1）如果基座的墙足够厚，它可以包容圆形的弧度，但是，除了在最小建筑中，这种方式意味着非常厚的墙壁，因此需要寻求更具实践意义的方式。

（2）另一种是内角拱（squinch）——斜跨角部的桥形结构，用以支撑圆屋顶悬空的部分。内角拱自身可能是拱形的或者是由简单的粗重横楣构成。

（3）更精确地解决在正方形平面上设置圆形穹顶的方式是帆拱——一个凹进的、球面形的三角。它从角上逐渐延伸出来，区别于内角拱的转折性连接，帆拱使圆形穹隆与正方形平面完美地结合在一起。

帆拱为在方形平面上放置圆形构筑物的问题提供了更为精妙的解决方案。罗马人发明了帆拱、穹顶，但在实际中很少使用，但在拜占庭的建筑中穹隆却是最受人喜爱的一种建筑造型（图3-125～图3-127）。[①]

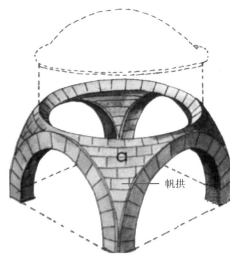

图3-125 帆拱的结构
（资料来源：王其钧.西方建筑图解词典[M].北京：机械工业出版社，2006）

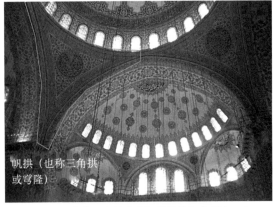

图3-126 圣索菲亚大教堂内部的帆拱和穹顶（一）

① （美）马文·特拉亨伯格，伊莎贝尔·海曼.西方建筑史：从远古到后现代[M].北京：机械工业出版社，2011.

第 3 章 中世纪教堂的场景设计

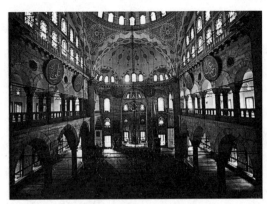

图3-127 圣索菲亚大教堂内部的帆拱和穹顶（二）

3.5.1.2 拜占庭穹隆顶的类型

拜占庭的穹隆顶有以下三种类型。

1. 简式穹隆顶

简式穹隆顶本身与帆拱为同一球体之部分，若以半个球体切去四边，每边作为直角，那么就形成了简式穹隆的样子。这时四面切去的边为四个半圆拱券，顶端为圆顶，其间三角形就是帆拱。

2. 复式穹隆顶

复式穹隆顶本身与帆拱不为同一球体之部分，其顶部高度较高（图3-128、图3-129）。复式穹隆顶又分为两种：

（1）圆顶升高于同一球体的帆拱之上。

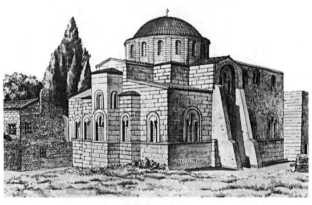

图3-128 拜占庭教堂：复式穹顶
（资料来源：王其钧. 西方建筑图解词典[M]. 北京：机械工业出版社，2006）

希腊受拜占庭风格影响的教堂，以达夫尼地区的修道院为主。从外观看，小教堂具有明显的希腊十字平面形式，它与圣索菲亚教堂一样，正中也设置一个穹顶，但不同的是，穹顶上覆盖波形瓦，而且除中部的穹顶外，其他各部分屋顶全部是采用木架构坡屋顶的形式，除了附属建筑支撑结构以外，建筑外部同时也采用了扶壁墙的形式，这种扶壁的设置在以后的哥特式建筑中被广泛应用。小教堂的穹顶鼓座较为挺拔，其上也开有侧窗，侧窗为高拱形，起到为室内照明与通风的作用。

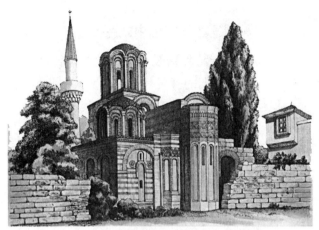

图3-129 赛萨洛尼卡圣徒教堂（拜占庭风格）：高鼓座复式穹顶
（资料来源：王其钧. 西方建筑图解词典[M]. 北京：机械工业出版社，2006）

这座小教堂也采用了类似圣索菲亚大教堂集中式的平面构图，由中部穹顶统领周围四个小穹顶构成。五个穹顶都采用高鼓座的形式，并围绕鼓座开高侧窗，形成了起伏的檐部形式。而且由于穹顶距离较近，从空中俯瞰，整个教堂顶部还形成了独特的梅花状平面。教堂外部入口处还设有一个U形的门厅。

（2）在帆拱上设置鼓座，在鼓座之上再放置圆顶。

3. 瓜式穹隆顶

瓜式穹隆顶由弯曲凹槽组成，无帆拱，如圣迪奥多理教堂及圣塞旧斯教堂（图3-130）。①

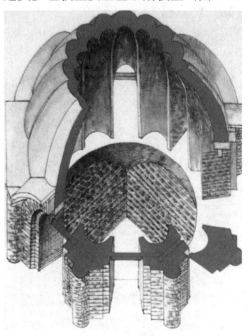

图3-130 南瓜式穹顶
（资料来源：王其钧. 西方建筑图解词典[M]. 北京：机械工业出版社，2006）

南瓜式穹顶是拜占庭时期极具特色的穹顶形式，也是向圣索菲亚大教堂成熟的穹顶形象过渡的穹顶形式，因穹顶的形状像南瓜而得名。

① 沈理源编译. 西洋建筑史[M]. 北京：知识产权出版社，2008.

3.5.2 拜占庭建筑的集中式平面

绝大多数沿水平轴线组织的建筑，比如，罗马巴西利卡或早期的基督教教堂、罗曼时期教堂，都会促使参观者有一个向前的透视聚焦。而拜占庭教堂总体采用四边相等的希腊十字形平面结构，顶部由一大穹顶统领，在其四周分布几个附属的小穹顶。拜占庭教堂这种集中式布局的建筑中，轴线是向上升的并远离观众。人们除了站在中心轴线周围以外，没有什么其他的可能来体验轴线上的空间。对于任何中心集中的建筑来说这一点都是同样的，但是其完整效果取决于中心高潮的具体形态。在绝大多数拜占庭教堂中，建筑的中心核都是正方形的（或者是基于正方形的）。在上面升起的立方体空间提供了功能上的清晰性：其中一面是圣坛，圣坛的对面是主要入口，另外两面的空间提供给会众。

这种集中式教堂的代表就是圣索菲亚大教堂。圣索菲亚大教堂采用的是集中式的建筑结构，其内部大厅与东西两侧相连通，但南北两侧则由列柱和拱券隔开，从而增加了教堂内部的纵深感。大穹顶周围的小穹顶也为教堂内部提供了更多的复合空间，但所有小房间都以大穹顶为中心分布，使内部充分变化而不显凌乱。

受圣索菲亚教堂的影响，各地都纷纷仿照它修建起具有地方风格的教堂建筑。在希腊地区，新型的八边形穹顶、希腊式十字八边形等新的建筑形制都极为盛行。此外，一种被称为梅花式的集中十字形建筑式样，也因其清晰连贯的结构，发展成为受人喜爱的建筑式样（图3-131～图3-133）。

3.5.3 拜占庭建筑的柱式特点和装饰图案

3.5.3.1 柱式特点

拜占庭时期的建筑除了在穹顶结构上具有很大的突破外，在柱式的形象和运用上，也与古罗马时期有很大的不同。古希腊时期的爱奥尼柱式、科林斯柱式，古罗马时期新出现的塔斯干柱式及

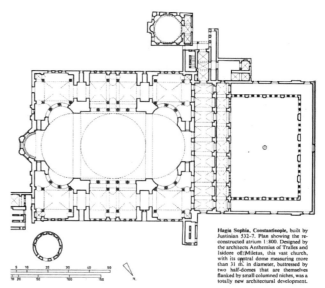

图3-131 圣索菲亚大教堂的集中式平面
（资料来源：百度）

图3-132 圣索菲亚大教堂结构示意图
（资料来源：王其钧．西方建筑图解词典[M]．北京：机械工业出版社，2006）

圣索菲亚大教堂平面约呈正方形，东西与南北的边长度仅差五六米，中部有一个通敞、完整的正方形空间，这就是大穹顶所形成的空间。教堂内部空间的处理也是整座建筑的精华之处。穹顶下的大空间并非独立的，它与东西两侧的空间统一在一起，而与南北两侧的空间，则以柱廊分开，形成既分又合的空间结构。这种闭合式空间的处理，是圣索菲亚大教堂的又一个杰出创造，同时也代表着拜占庭建筑在结构处理上的进步。

各种混合柱式，在使用时均具有一定的比例限制。而到了拜占庭时期，已不再讲究柱式比例，而是设置比较随意，柱头装饰图案的雕刻也更加灵活自由，达到了比古罗马风格柱头更突出的装饰效果。

第 3 章　中世纪教堂的场景设计

图 3-133　圣索菲亚大教堂：拜占庭风格

拜占庭时期的柱式尤其是柱头的变化最大。这一时期的柱头雕刻纹样，起初继承了古罗马风格，仍然以茛苕叶和涡旋为装饰主题。不过，这时的茛苕叶形状已表现得相当夸张，在雕刻时表现得更加玲珑剔透，雕刻手法更加细碎深刻，柱头形象也变得更加精细。而涡旋形则不像早期爱奥尼柱式那样，作为柱子头的主要部分，而是转变成一种非常淡薄、轻巧的涡旋装饰元素与各式精美的雕刻纹样组合使用。

拜占庭时期的柱头雕刻，还有一种较为独特的手法，那就是有东方的纺织物中得到的灵感，将柱头雕刻得如绣出的花纹一样，整体纤细、通透，具有强烈的凹凸对比。

此外，拜占庭柱头还有一个突出的特点，那就是开始由古罗马时期较为规则的柱头形状，通过加工使柱头变成三角形，也有的底部为方形，逐渐过渡成圆形，也有的向不规则的样式转变。另外，由于受东方纺织纹的影响，柱头上雕刻的图案也不再是单纯的茛苕叶，而是形成一些绶带饰的套环式的雕刻，还有一些相对简练的人物和动物形象，并带有浓重

的、丰富多彩的变化。这种多样化的柱头形体和变化的图案色彩，可以产生不同的装饰效果，也使它大大不同于希腊罗马式的柱式形象（图 3-134）。[①]

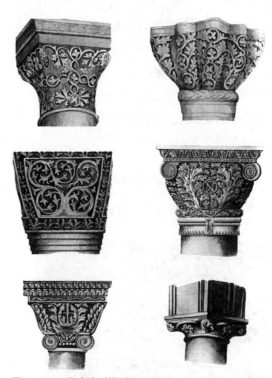

图 3-134　拜占庭时期的柱头雕刻
（资料来源：王其钧 . 西方建筑图解词典 [M]. 北京：机械工业出版社，2006）

3.5.3.2　装饰及图案

拜占庭教堂的室内装饰非常富丽，内部墙面以大理石贴面，并镶嵌各种图案于拱顶及墙面之上，装饰以大面积的、色彩饱满的、精细的马赛克镶嵌画著称。

拜占庭教堂的地面用各种色彩的大理石和碎锦石铺砌出各种不同的图案，其颜色的搭配，不论在地面、墙面、拱券和拱顶都非常富丽堂皇。

拜占庭建筑的装饰与古希腊、罗马的装饰区别明显，为平刻的，非深刻的，其轮廓连续不断，例如，司底吕斯的圣洛格教堂内圣坛前的隔屏，其立方形的柱帽头与连续不断的绳结饰，为拜占庭教堂器具的典型例子。这种装饰风格的形成可能是因为希腊教堂不盛行偶像崇拜，因此教堂中不准立雕像，所以拜占庭的装饰为平面的图画，而无深刻的人像。

① 王其钧 . 西方建筑图解词典 [M]. 北京：机械工业出版社，2006.

3.6 动画中的教堂原型和变形

前面提到，在动画片中或电子游戏中有很多以教堂为环境的场景，有些是基于现实教堂为原型，有些是在原型素材上进行了夸张和变形。还有些场景并不一定表现的是教堂环境背景，但是却将我们所熟知的各时期的教堂元素进行了重新整合，以营造一个基于现实又远远超出现实的场景环境。

为了更好地认识场景设计的原理和方法，在这里我们通过实例的方式来加以分析和阐述。

3.6.1 案例一：《暗黑破坏神》

从图3-135、图3-136的外景和内景可以看出：这个场景所反映的是一个标准的哥特式教堂造型。原因有以下几点：

（1）这个场景中的教堂由中厅、侧廊和翼殿（也称横厅）构成了一个典型的拉丁十字的平面布局，而这在哥特式教堂中是一个标准的平面布局形式。

（2）教堂中的中厅拱廊和立面上的门窗都使用的尖拱结构。而尖拱结构是哥特式教堂的最显著特征，从而将它同其他风格类型的教堂区分开来。

（3）教堂的侧廊外墙使用了飞扶壁结构，这也是哥特式教堂的一个重要特征（虽然历史上罗曼式教堂也有使用飞扶壁的例子，但是并不普遍）。

（4）教堂中彩色玻璃窗的窗棂是典型的法国哥特式建筑中的辐射风格。

（5）教堂中的中厅拱顶使用的是哥特式教堂中的四分拱肋结构。而拱肋是区别哥特式建筑和其他风格建筑的一个显著特征。

（6）教堂中厅外立面使用了标准的轮辐式玫瑰窗，这也是哥特式教堂早期的一个显著特征。

图3-135 哥特式教堂——电子游戏《暗黑破坏神3》

图3-136 哥特式教堂内景——电子游戏《暗黑破坏神3》

图3-137 《暗黑破坏神2》的游戏截图（一）

第3章 中世纪教堂的场景设计

图3-138 《暗黑破坏神2》的游戏截图（二）

图3-137、图3-138所示是《暗黑破坏神2》中的游戏截图。图片中的场景将哥特教堂中的各种符号元素抽离出来，用来营造一个恐怖和神秘的地下世界。在动画片和电子游戏中，这种将各种不同建筑风格的符号元素抽离出来重新进行组合和再创造的例子非常普遍。

这个场景中所运用的哥特式教堂的符号元素有：

（1）哥特式教堂中的彩色玻璃窗和玫瑰窗的窗棂结构的表现。

（2）哥特式建筑中的尖拱结构的表现。

（3）飞扶壁结构的表现。

（4）尖塔和塔上雕刻的运用。

图3-139中的场景表现的是一个屹立在悬崖边的

图3-139 《暗黑破坏神3》中的视屏截图

城市。很显然这个城市从造型语言上不属于任何一种历史上存在的风格，而是一个非现实的、奇幻世界中才有的建筑。但可以很明显地看出其设计原型：由中世纪的哥特式教堂元素+中世纪城堡元素构成。

这个场景中的城市从山下到山顶可以分六层。城市的最底层由大量的次要建筑围绕。从第二层开始，最外层的城墙将核心的城堡围绕起来。城墙的外墙面由连续的尖拱拱券进行装饰，并由连续的扶壁柱分割墙面。城墙由外到内共由五层城墙构成，每层城墙上相隔一定距离设置一个塔楼，最高一层是城堡的核堡，这同中世纪的城堡的设计思路完全一样，层层外堡围绕核堡，起到层层防御的作用。

城堡两边高高的塔楼很显然借鉴了哥特式建筑的尖塔造型。此外，城堡的最上层的建筑屋顶是一个尖拱顶造型，这也很显然的是将哥特式建筑中的尖拱元素加以了重新塑造。

3.6.2 案例二：《钟楼怪人》

巴黎圣母院平面呈拉丁十字形，坐东朝西，正面风格独特，结构严谨。巴黎圣母院正面高69m，被三条横向装饰带划分为三层：底层有3个尖形门洞，门上于中世纪完成的塑像和雕刻品大多被修整过。中央的拱门描述的是耶稣在天庭的"最后审判"。教堂最古老的雕像（1165～1175年）则位于右边的拱门旁，描述的是圣安娜（St. Anne）的故事，以及大主教许里（Bishop Sully）为路易七世（Louis Ⅶ，于12世纪下令兴建圣母院）受洗的情形。左边是圣母门，描绘圣母受难复活、被圣者和天使围绕的情形（图3-140）。

拱门上方为众王廊（Galerie des Rois），陈列旧约时期28位君王的雕像。"长廊"上面第二层两侧为两个巨大的石质中棂窗子，中间是彩色玻璃窗。装饰中又以彩色玻璃窗的设计最吸引人，有长有圆有长方，但以其中一个圆形为最，它的直径约10m，俗称"玫瑰玻璃窗"（图3-141）。巴黎圣母院建于1220年～1225年，这富丽堂皇的彩色玻璃刻画着一个个的圣经故事，以前的神职人员借由这些图像来作传道之用。中

图3-140 动画片《钟楼怪人》中的教堂同法国巴黎圣母院的对比
动画片《钟楼怪人》中的教堂就是以法国巴黎圣母院为原型的。

图3-141 巴黎圣母院的玫瑰窗和众王廊

央供奉着圣母圣婴,两边立着天使的塑像。两侧立的是亚当和夏娃的塑像。

第三层是一排细长的雕花拱形石栏杆。在这里的设计中,瓦雷里·勒·迪克充分发挥了自己的想象力:他在那些石栏杆上,塑造了一个由众多神魔精灵组成的虚幻世界,这些怪物面目神情怪异而冷峻,俯视着脚下迷蒙的城市;还有一些精灵如鸟状,但又带着奇怪的翅膀,出现在教堂顶端的各个角落里。它们或在尖顶后面,或在栏杆边缘,若隐若现,这些石雕的小精灵们几百年来一直就这样静静地蹲在这里,思索它们脚下那群巴黎城里的人们的命运。

左右两侧顶上的就是塔楼,是后来竣工的,没有塔尖。其中一座塔楼悬挂着一口大钟,也就是《巴黎圣母院》一书中,卡西莫多敲打的那口大钟。主体部分平面呈十字形,像所有的哥特式建筑一样,两翼较短,中轴较长,中庭的上方有一个高达90m的尖塔,塔顶是一个细长的十字架。

3.6.3 案例三:动画短片《大教堂》

艺术设计史上的"新艺术运动"其宗旨是"学习自然",其广泛地使用有机形式、曲线,特别是花卉或植物等。这种风格中最重要的特性就是充满有活力、波浪形和流动的线条,表现植物生长的形式。"新艺术运动"的产生直接受到了19世纪60年代英国工艺美术运动的影响,新艺术运动延续和发展了工艺美术运动的自然植物造型,许多新艺术的艺术家也是工艺美术运动的参与者。在欧洲传播的东方文化也是新艺术风格产生的灵感来源之一。

"新艺术运动"的作品不像古典时期有着较为严格的建筑语言,例如各种柱式和装饰手法。"新艺术运动"更多的只是一种设计思潮,但这种思维下所创作的作品的确有其相似点,那就是自然的形态和曲线的应用。

动画短片《大教堂》中的场景表现的是一个由攀爬的藤蔓植物所构成的标准的哥特式教堂造型。整个教堂好像是一个由植物藤蔓构成的生命体,营造出充满诡异且压抑的气氛(图3-142~图3-146)。

图3-142 动画短片《大教堂》(一)

图3-143 动画短片《大教堂》（二）

图3-144 动画短片《大教堂》（三）

图3-145 动画短片《大教堂》（四）

图3-146 动画短片《大教堂》（五）

《大教堂》中的场景表现了哥特式教堂的如下几个重要特点：

(1) 尖拱结构的表现，例如尖拱的彩色玻璃窗的结构轮廓在这里得到运用。

(2) 扶壁柱和飞扶壁的结构表现。

(3) 立面三段式构图的表现（这在法国哥特式教堂中较为普遍地得到运用，例如巴黎圣母院、亚眠大教堂、沙特尔大教堂等）。立面三段式构图是指：垂直方向和水平方向都划分为三大部分，例如巴黎圣母院正面纵向被三条横向装饰带划分三层，横向被扶壁柱划分为两边的双塔和中央部分。

(4) 玫瑰窗和尖拱彩色玻璃窗的装饰表现。

(5) 教堂内部尖拱肋结构和束柱结构的表现。

3.6.4 案例四：电子游戏《恶魔城：黑暗领主》

电子游戏《恶魔城：黑暗领主》的故事以中世纪美丽的南部欧洲为舞台，主角加布里埃尔的妻子被黑暗领主的暗黑力量杀害，灵魂被禁锢。于是主角为了寻求谋杀、牺牲和背叛的真正含义而踏上征途。游戏场景中有大量的哥特式城堡和非现实的场景建筑。

图3-147～图3-150所示场景中，大量的哥特风格的建筑语言被使用，例如，图3-147场景中的建筑运用了哥特式教堂常用的尖塔造型和尖拱窗结构。图3-148所示是一个典型的哥特式教堂内景，中厅和侧廊运用了哥特式建筑中常用的束柱和四分尖拱拱顶，拱顶中的肋拱结构也是哥特式建筑的语言特征之一。图3-149中巨大的穹隆空间也很好地将哥特式建筑中的装饰性肋拱结构表现得淋漓尽致。图3-150所示为，仅仅将哥特式建筑中的束柱和尖拱顶结构以及一些装饰图案和雕塑进行了巨大化夸张，从而就创造了一个现实中不可能存在的地下世界。

但是在《恶魔城：黑暗领主》的游戏中，也有很多场景，并没有应用哥特式建筑中的典型符号元素和装饰元素，而是设计师根据游戏的需要进行的创造性设计。例如，图3-151中，将东方的折扇元素设计成一个游戏中的机关，像这种非真实历史的反映在这类奇幻类游戏中也普遍存在。

图 3-147　电子游戏《恶魔城：黑暗领主》(一)

图 3-148　电子游戏《恶魔城：黑暗领主》(二)

图 3-149　电子游戏《恶魔城：黑暗领主》(三)

图 3-150　电子游戏《恶魔城：黑暗领主》(四)

图 3-151　电子游戏《恶魔城：黑暗领主》(五)

3.6.5　案例五：佚名作品

图 3-152、图 3-153 中的构思很巧妙，树和建筑相互融合在一起，营造了一个奇异的世界。树的造型来源于南方比较常见的榕树，繁茂的枝蔓和茎干极富表现效果。包裹在树中的建筑其原型来自于哥特风格教堂中的尖拱窗棂结构以及教堂塔楼上的尖阁等建筑元素。

图 3-154 ~ 图 3-156 中所示的各种怪兽造型也大多取材于哥特式建筑中的滴水造型。在场景设计中，这种将各种不同的素材元素以一定的方式组合在一个环境中的方式，通常能打破我们思维上的定式，从而创造出一种全新的世界。

图 3-152　佚名作品（一）　　图 3-153　佚名作品（二）
（资料来源：百度）　　　　　（资料来源：百度）

图 3-154　沙特尔大教堂的滴水　图 3-155　巴黎圣母院的滴水雕塑
雕塑

第 3 章 中世纪教堂的场景设计

图 3-156 巴黎圣母院栏杆上的雕塑

图 3-158 动画场景图（二）
（资料来源：百度）

图 3-157 中的场景只是将哥特式建筑中的尖拱、肋拱以及滴水雕塑等元素符号抽离出来进行重新组合和组织，从而营造出了这个阴暗、神秘、恐怖的室内空间，其原型元素很容易地被辨别出来。

图 3-159 中，设计师构思了一个山中城堡的场景。这种将山体同建筑融合的构思比较常见，并不新奇。山体中的建筑并不是典型的哥特式建筑风格，只是在局部将哥特式教堂中的尖拱窗棂元素和尖拱大门元素在适度变形的基础上融入在这个建筑立面中。纵向上，两层线脚将建筑立面分割成三份，横向上，由壁柱（非典型的罗马标准壁柱造型）将立面分割成三份。

图 3-157 动画场景图（一）
（资料来源：百度）

图 3-159 动画场景图（三）
（资料来源：百度）

图 3-158 所示极具视觉震撼效果，在瀑布形成的悬崖边上屹立着一个典型的哥特式教堂，连接教堂两边的是古罗马半圆拱券连拱桥梁。在这个场景中，设计师将一个在现实中几乎不可能出现的情况安置在这种险象环生的环境中，从而创造了一个高度的视觉对比。

图 3-160 所示的场景是一个比较典型的罗曼式风格的教堂景象。半圆形拱和束柱构成的支撑结构及窗台下的半圆形连续拱券装饰都在这个场景中轻易地得到辨认。此外，退凹形窗以及以三个拱券为一组的窗子造型也是罗曼式建筑符号的一个显著特征。

图 3-160
（资料来源：百度）

图 3-161 所示的场景中左上角的建筑造型明显取材于拜占庭建筑风格的圣索菲亚大教堂，而场景正中间屹立在悬崖边的建筑是一个比较明显的哥特时期教堂中的左右两边的塔楼造型。图中，近景和远景中的飞船暗示着这个架空的世界有着高度发达的文明。设计师将各种不同风格的建筑和元素混搭在一起，创造了一个与众不同的奇幻世界。

图 3-161
（资料来源：百度）

本章小结

中世纪的世界是基督教统治的世界，反映在世俗生活上就是各地出现的大量教堂建筑。中世纪的欧洲人的生活与基督教密不可分，各阶层的人都受到基督教的影响，人生的一切重大事件都被基督教的宗教仪式所包容，人的一生都在宗教的制约之下。由于宗教是欧洲人生活中的一个重要部分，因此教堂遍布城乡各地，成为城市的重要组成部分，而且也成为反映中世纪世俗生活的典型代表。

电影、动画、电子游戏经常有表现哥特式教堂的场景，但是，如果我们学习历史，我们就知道哥特式教堂只是产生于欧洲中世纪晚期的一种教堂风格，整个中世纪不仅有哥特式风格，还有早期基督教教堂风格、罗曼式风格，以及平行于欧洲中世纪历史的拜占庭教堂风格。如果我们的作品表现的是拜占庭帝国时期的一个故事，而场景中出现的是哥特式教堂，那么我们所设定的环境就出现了不合理的地方（当然，特殊情况除外）。这是因为拜占庭帝国有着与欧洲中世纪不太相同的建筑风格，其典型的代表应该是圣索菲亚大教堂，而它同哥特式教堂的区别非常明显。

只有了解了中世纪的历史、文化、建筑符号语言，场景设计师才有可能使自己的设计方案同故事所设定的时空背景不相背离，否则，就有可能产生基本的常识性错误。此外，不论是以现实教堂为原型进行创作或基于原型的夸张和变形，这些教堂的场景设计都离不开教堂的原型符号语言，通过这些原型符号语言的重新组合和变形，我们就可以设计出基于现实又远远超出现实的场景环境。

第 4 章 中世纪城堡的场景设计

动画片中反映中世纪战争的场景特别常见，例如《剑风传奇》、《罗德岛战记》就以架空的中世纪为背景。在这些动画片中，城堡始终是最能体现中世纪战争文化的一个重要元素。城堡产生的原因以及城堡的布局和构成将要在这一章中进行重点讨论和分析（图 4-1 ~ 图 4-3）。

图 4-1　城堡外景和内景——动画片《剑风传奇：霸王之卵》（一）

图 4-2　城堡外景和内景——动画片《剑风传奇：霸王之卵》（二）

图 4-3　城堡外景和内景——动画片《剑风传奇：霸王之卵》（三）

4.1　中世纪城堡的产生背景

城堡是中世纪欧洲和中东地区的一种武装建筑，一般特指作为领主和贵族私人住所的武装建筑，而非作为一个城镇公共防御设施的要塞。由于建筑时期和地点的不同，城堡有很多不同的形式及特征，但一般来说都建有城墙和垛口等防御性工事。

城堡最初起源于 9 ~ 10 世纪的欧洲，当时的加洛林王朝倒台导致其领土分属于不同的领主和亲王。城堡被他们用来控制周围邻近的土地，作为发动袭击和对敌防御的基地，因此同时是攻击性和防御性的建筑。除了其军事用途外，城堡还作为行政管理的中心和权利的象征而存在。城镇中的城堡常常用于控制当地百姓及重要的通行路线，而乡下的城堡则常常位于对周边群落的生活十分关键的自然或建筑设施附近，例如磨坊和肥沃的土地。

4.1.1　政治因素

在欧洲中世纪的封建社会里，国王、贵族和骑士等大大小小的封建主构成了金字塔般的等级制度。当时欧洲实行采邑制，这相当于中国古代的分封制，即自国王开始领土被逐级分封给诸侯，受封的领主则要向授予他土地的上级贵族领主服兵役。但是欧洲的采邑制同中国的分封制有很大的不同，从属关系上差别较大。先秦的分封制是层层从属，从礼制上讲，诸侯效忠于天子，大夫效忠于诸侯，如此大夫也效忠于天子，即效忠于上级的上级直至天子。而欧洲各级封建主之间只效忠于直接上级，隔级之间无效忠关系，这也正

是欧洲很多国王国土广阔却无法调动国内的骑士的原因，这种复杂的等级关系使得欧洲封建国家长期处在割据状态，因此，各个大大小小的封建领主为了维护自己的统治和安全，大量地修建城堡。另外，中世纪的战争技术和战争观念也决定了中世纪的战争是防御性战争，当时，城堡是最可靠的防御方式，足以抵挡骑兵的快速攻击，将突袭式的速决战转化为消耗战。于是，领主们广修城堡，以确保自己的庄园和财产不受侵犯。

同样是以城堡文化见长的日本，日式城堡诞生到繁盛时期的政治环境，也有相同的地方。战国时代和江户时代的日本，由于幕藩体制的实行，土地和军队集中在幕府和各大名、藩主的手中，政治上也是比较混乱，不管是处于谋求自身最大利益的进攻还是处于保护自己既得利益的防御等原因，诸侯纷纷构筑起防守坚固的城堡，作为对其领地统治的中心和军事据点。

4.1.2 经济因素

中世纪的欧洲，社会经济很不发达，政治上的四分五裂导致其处于封建割据状态，生产力呈现倒退趋势，而且3～9世纪这段时间整个欧洲主要以游牧经济为主，并不需要坚固的城堡来保卫他们的财产。当时的建筑不论是施工技术还是规模都远远不及古代的罗马，相应的结构技术和艺术经验也逐渐失传了。古罗马，不管是实际上还是精神上都已经成为一片废墟。[①]

通常，确切意义上的中世纪城堡并不包括古罗马的防御工事，一般指9世纪出现的土岗—城郭式城堡，以及以后一直到14世纪的砖石结构城堡。之所以城堡在这个时间出现，主要是因为欧洲经济当时从游牧经济向农耕经济转变，人们的财产、住所固定了下来，所以需要坚固的城堡来保护他们的生命和财产安全。

4.2 中世纪城堡的发展和演变

通常，确切意义上的中世纪城堡并不包括古罗马的防御工事，一般指9世纪出现的"土岗—城郭式城堡"，以及以后一直到14世纪的砖石结构城堡（图4-4、图4-5）。

图4-4　公元100年凯尔特工事（非中世纪城堡）
(资料来源：百度，《复杂的中世纪攻城武器与十八般攻城武艺》)

图4-5　公元150年凯尔特工事（非中世纪城堡）
(资料来源：百度，《复杂的中世纪攻城武器与十八般攻城武艺》)

早期城堡的类型被称作"土岗—城郭式"。土岗是以泥土筑成的土堤，具有一定的阔度和高度，一般有50ft高。土堆上面可以建筑大型的木制箭塔，土堆下面以木板围起，称为板筑，用来防护粮仓、作家畜围栏和居住的小屋。土堆与板筑就像一个小岛，被挖掘出来并注满水的壕沟所围绕，

① （美）玛丽莲·斯托克斯塔德. 中世纪的城堡[M]. 林盛译. 上海：上海社会科学院出版社，2013. 作者较为全面地论述了城堡的起源，影响城堡发展的政治因素、经济因素，城堡类型，以及城堡的攻城防御战等各个方面。

由一道桥梁和狭小陡峭的小径来互相连接。在危险的时候，如果守不住板筑的防御，防卫的武力会撤退到箭塔里面（图4-6～图4-17）。

图4-6　土岗—城郭式城堡（一）
（资料来源：百度，《中世纪欧洲城防设施与攻城战术及设备》）

图4-6所示是11世纪的科尔迪茨堡，当时的领主堡垒已用木材作为主要建筑材料，堡垒由木制围墙保护，围墙每隔一段都有木结构的瞭望塔。内部的建筑也比后期来得简单得多，大致有领主的军械库、工匠铺、厨房餐厅、独立的水源等附属建筑，围绕着领主的居所堡垒（最后防线），这座堡垒的地下室是食物仓库，被围困时可以依靠这些储备支撑一段时间。领主一家及其卫队居住于此。

图4-7　土岗—城郭式城堡（二）
（资料来源：百度，《中世纪欧洲城防设施与攻城战术及设备》）

图4-8　土岗—城郭式城堡（三）

图4-9　土岗—城郭式城堡的修建
（资料来源：百度，《中世纪欧洲城防设施与攻城战术及设备》）

图4-10　土岗—城郭式城堡（四）
（资料来源：王瑞珠编著．世界建筑史：罗曼卷[M]．北京：中国建筑工业出版社，2007）

图4-11　土岗—城郭式城堡（五）
（资料来源：百度，《中世纪欧洲城防设施与攻城战术及设备》）

图4-12 土岗—城郭式城堡（六）
（资料来源：百度，《中世纪欧洲城防设施与攻城战术及设备》）

图4-13 土岗—城郭式城堡——动画片《幽灵公主》（一）

图4-14 土岗—城郭式城堡——动画片《幽灵公主》（二）

图4-15 土岗—城郭式城堡——动画片《幽灵公主》（三）

图4-16 土岗—城郭式城堡——动画片《幽灵公主》（四）

图4-17 土岗—城郭式城堡——动画片《幽灵公主》（五）

土岗—城郭式城堡对建筑技术和花费上的要求比较低，对地形的选择也没有什么要求，但是缺点也很明显，就是坚固度达不到要求，只能防御小规模的进攻，建筑规模也比较小。11世纪左右，随着战争技术的发展和城镇的复兴，土岗—城郭式城堡已经越来越无法满足防御上的要求，所以此时石制城堡开始流行起来。

在11世纪，开始以石头代替泥土和木材来建筑城堡。建设在土堤上面的木制箭塔，改由大块的石头建造，这种防御工事被称为空壳要塞，后来发展为箭塔或要塞。一堵石墙会包围旧的板筑和要塞，并改由壕沟或护城河所环绕，另外再设置吊桥和闸门来防护城堡唯一的城门。最著名的基本要塞型城堡，是由征服者威廉所建造的伦敦塔。它最初是一幢方形的建筑，并被涂成白色以吸引注意，后来的国王们就以今天所看到的城墙和改良后的建筑来加强它的规模（图4-18）。

第一次十字军东征对石制城堡在欧洲大陆的流行起了非常大的促进作用。由于大面积的征服土地

第4章　中世纪城堡的场景设计

图4-18　石制城堡——伦敦塔

只能由少数的留守骑士来驻守，城堡的坚固度被异常强调。骑士们受到拜占庭帝国高大城墙和坚固要塞的启发，利用石块修筑了更大、更坚固、更复杂的石块城堡，这些城堡建筑模式也被归来的骑士带到了西欧，由此在西欧被迅速传播开来。石制城堡一般是利用石制幕墙代替原先围住城郭的木质尖板条栅栏，幕墙由切割成块的石头逐层砌成，在幕墙的顶端会有间隔地留下空隙，形成带枪眼的城垛。沿着幕墙每隔二三十米有一正方形的防御塔楼，方便弓箭手射箭保卫城堡（图4-19、图4-20）。

十字军东征后，带回新的防御技术和攻城工程师，使城堡的设计得到改进。同心的城堡从中心点扩展，由两堵或更多的环形城墙所包围。最初以方形的箭塔来加强城墙的防御力，后来则改为圆形的箭塔。由于方形的塔楼有明显的弊端，就是其四角的承受力不够，极易被破坏。所以在12世纪，借鉴拜占庭人和阿拉伯人的技术建造更易于防御的圆形或半圆形塔楼。城堡主塔由于拥有领主住所和最后阵地的双重特性使得对于其设计变得异常讲究，一般早期的石块城堡通常为长方形，这样做是出于内部布局和舒适性的考虑。但是它作为最后的防线同样有四角承受力不够的缺点，所以后期的城堡主楼建设倾向于外部呈圆形或多角形，内部为方形的城堡主塔。也有的更加简便的设计，只在方形城堡的主塔外面再围上一圈近距离的高墙，称之为"罩墙"。外圆内方的设计不给敌人展现任何平面，受力点分散，更易于防御，而内部利用穹顶和扶墙精心设计出高大空旷的空间，便于居住，华丽且壮观（图4-21～图4-26）。

图4-19　石制城堡——Cathar城堡（方形塔楼）

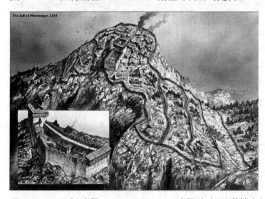

图4-20　石制城堡——Montsegur城堡（方形塔楼）（1244年）
（资料来源：百度，《复杂的中世纪攻城武器与十八般攻城武艺》）

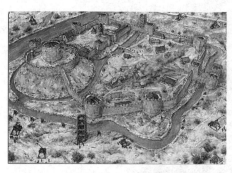

图4-21　城堡最外围的防线是护城河。可以有效组织攻城塔等近接工程武器靠近。石制的塔楼拥有强大的火力，塔楼和主要建筑物的顶部由铅板保护（防火）。这样的复合防御城堡通常拥有几道防线，即使前几道防线被突破还有坚固的内城

图4-22　中世纪英国几种常见的城堡设计。城堡通常建在险要的地方，例如，悬崖、高地等位置。若无险峻地势可守，则需加建护城河、塔楼（箭塔）、核堡（内城）
（资料来源：百度，《中世纪欧洲城防设施与攻城战术及设备》）

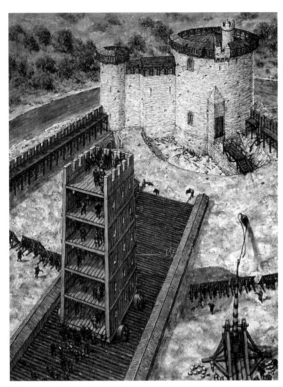

图 4-23 博斯威尔城堡
(资料来源：百度，《中世纪欧洲城防设施与攻城战术及设备》)
爱德华一世攻击博斯威尔城堡，攻城部队已经突破城堡的外围和内部几道防线，剩下最后的领主堡垒没有攻破。图中攻城方面使用了攻城塔和投石机。

图 4-24 Logada 要塞
(资料来源：百度，《中世纪欧洲城防设施与攻城战术及设备》)
石制海湾防御要塞。要塞里有各种生活设施和东正教堂。

图 4-25 罗切斯特城堡
(资料来源：百度，《中世纪欧洲城防设施与攻城战术及设备》)
1215 年罗切斯特城堡攻城战。牛车为投石机送来石弹，投石机在城堡箭塔射程外投掷石弹。攻城一方甚至通过挖掘隧道来使得城堡的一部分结构坍塌，最后进攻方发起总冲锋，夺取城堡。

图 4-26 西班牙的 Avila 城堡

13 世纪后开始出现石制城堡的加强型，英国天才建筑师——圣乔治的"詹姆士"设计出了有史以来最为坚固的城堡，这种建筑样式被称为"轴心环形城堡"。城堡具有两堵为同心圆的城堡护墙，对外墙进行加固，内墙远高于外墙，为的是让内墙上的弓箭手有更大的视野和射击范围，从而形成内外墙上的交叉火力。在内圈的四个角各建一

座圆形塔楼,这样城堡主塔的重要性变得不重要,以致后来完全省略主塔,因为设计精密的塔楼和门房即使在敌人进攻内墙时也能独立坚持。城堡四周还会挖掘一个巨大的湖环绕城堡作为护城河,河水引自别的江湖。一般"轴心环形城堡"都是在原来老城的基础上扩建(图4-27)。

图4-27 两层外堡城墙
(资料来源:王瑞珠编著. 世界建筑史:罗曼卷[M]. 北京:中国建筑工业出版社,2007)

虽然火炮出现于14世纪初期的欧洲,但是直到15世纪中期以前,并没有使用到有战力的攻城大炮。随着火炮威力的提升,人们也开始改变城堡的设计作为回应。以往高危险陡的城墙被低矮倾斜的城墙所代替。15世纪后,大口径火炮的出现,使城堡的军事地位迅速消亡,军事性城堡逐渐被废弃。另一方面,由于贸易自由化,大航海时代到来,辖区人口迁移,从贵族到贫民都开始追求更开放、更舒适的生活,不愿龟缩在狭小的城堡中,城堡变得不再那么重要了。

还有一个造成城堡发展衰落的原因,11世纪时,征服者威廉宣称拥有英国所有的城堡,并从贵族的手上把它们收回。到了13世纪,城堡的建造或强化必须得到国王的同意。其目的就是为了废除城堡,让它们不能作为叛乱的依靠。到了15世纪中期,由于王权的扩张,城堡开始出现衰落。

虽然进入16世纪以后人们仍然兴建城堡,但是为了对抗强大的大炮火力所采用的技术使得城堡不再适宜居住。因此,真正的城堡开始逐渐消亡,并被没有行政管理功能的火炮要塞和不具备防御功能的乡间别墅所代替。18世纪以后,作为浪漫主义的哥特式建筑复兴的一部分,人们开始重新对于城堡感兴趣,并开始建造仿城堡的建筑,但是这些建筑已经不再具有军事用途。

城堡被废置,有四分之一仍然为贵族所保存,其他则沦为废墟。由于财富的生产从农村转到城市,防御设施强化的城镇反而变得更为重要(图4-28)。

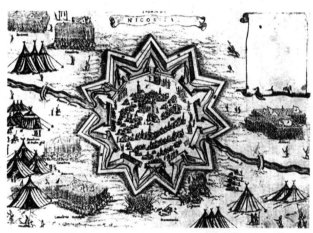

图4-28 尼科西亚要塞
(资料来源:百度,《复杂的中世纪攻城武器与十八般攻城武艺》)
尼科西亚,塞浦路斯的首府,是欧洲第一个完全实现几何优化菱堡体系防护的城市。这个城市的防御系统达到了文艺复兴军事工程师脑海中教科书式的理想程度。但是在土耳其人的压倒性攻势下,由于守备兵力不足,只坚持了7个星期。然而,它的一系列后继者,尤其是在1537年的威尼斯科孚岛和1565年的马耳他岛围攻战中,成功抵抗了更为庞大的土耳其军事力量,将角堡防御的理念价值的巨大优势尽显无疑。

4.3 中世纪的生活和商业对城堡发展的影响

城堡既为它的领主提供坚实的防御,也是他们生活的地方。除了领主之外,还有家臣和大量的仆人来维持城堡的日常运转,当然还有军队驻扎在内。农民或佃户则散居在城堡周围的庄园内,挤在狭小简陋、阴暗潮湿的茅屋里,只有当战争来临的时候,才和他们的牛群及动产一起挤在城堡里。

十字军的东征为欧洲的大小贵族带来了奢靡的东方享乐主义文化,描绘了一幅"人间天堂"似的美丽憧憬。这种对于追求物质生活的理想强烈地激起了贵族和骑士对美丽生活的向往,当然

这些建立在对广大农民的残酷剥削上。体现在城堡的建设上，就是逐渐变得精美而艺术化，从实用化向艺术化过渡。统治者们不恤民力，恣意享受。有的统治者拿城堡当作享乐的行宫，专门选择风光秀丽，便于鸟瞰的高处修建（当然，高处修建城堡更多是出于防御的要求）。例如，日耳曼裔的东罗马帝国皇帝西奥多希厄斯二世，他曾为此精心择址，把宫殿建在海边的山顶上，借以眺望周围的风景和大海的壮观。虽然这些贵族的享乐加剧了农民的困苦，也增加了两者的阶级矛盾，但是这也间接地促进了城堡艺术风格的形成。

城堡的建筑风格一直被其防御职能和住宅职能所左右，正如前述城堡主楼采用外圆内方的设计也是两种建筑目的相互妥协的结果一样。在城堡发展的早期，在不损害城堡的坚固度的前提下，其城主总是想方设法地让它住起来更加舒适一些，如，内部利用穹顶和扶墙精心设计出高大空旷的空间，即便如此，领主的生活还是相当原始。一直到 14 世纪末城堡的防御职能逐渐失去以后，城堡才完全以艺术、生活为发展目标，不再以坚固度要求它。这个时代的城堡总体呈现精美、奢华的样子（图 4-29 ～图 4-34）。

城堡里领主和其仆从的生活的正常运转，对服务和商业都有巨大的要求，一般除了领主居住的主楼以外，城墙内还有马厩、灶房、储藏室、库房、面包房、洗衣房、教堂，以及仆人们的木屋。贵族们逐渐加剧的对奢靡生活的向往，对商业提出了更高的要求。城堡开始通过这样的步骤——

图 4-30　伦敦白塔

图 4-31　蓝顿城堡

图 4-32　布朗城堡：吸血鬼城堡

图 4-29　德国新天鹅堡

第4章 中世纪城堡的场景设计

图4-33 法国皮耶枫城堡

图4-34 爱丁堡

聚集人群、发展聚落、形成城市，渐渐围绕着城堡逐渐发展起来。德语中地名以"－burg"为后缀结尾的城市，都是由一座中心城堡发展而来的。例如，坐落在易北河上的德国第一大港、第二大城市汉堡（Hamburg）；坐落在莱茵河上的欧洲最大的内河港口，德国首屈一指的钢铁工业基地杜伊斯堡（Duisburg）；萨克森—安哈而特州的首府马格德堡（Magdeburg）等，都是赫赫有名的大城市。中小城市更是不计其数。市民一词(burgess)也是由此而来。此外，城堡大都建在交通便利的地方和河道口（出于防御性的考虑，这些地方有防守的价值），非常便于商业、贸易的发展。随着贸易的发展，这些城堡逐渐结成贸易链或贸易网，加速了其周边城市的形成。特别是河道沿岸的城堡发展得特别快，这是因为中世纪的交通以河道交通最为便捷。例如，莱茵河、多瑙河、美茵河沿岸。

4.4 城堡的防御系统

城堡的防御系统主要由：护城河、壕沟、吊桥、大门、外堡、城墙、城垛、箭塔、突廊、主堡（核堡）等组成，作为一个整体运作，组成城堡的防御系统。

4.4.1 壕沟、护城河和吊桥

为了突出城墙的高大优势，城墙底部会挖掘出一道壕沟，环绕整个城堡，并尽可能在这道壕沟内注满流水以形成护城河。壕沟和护城河让直接攻击城墙的难度增加。如果穿戴装甲的士兵掉到水里面，即使水深较浅，也会很容易被淹死。护城河的存在也增加了敌人在城堡底下挖掘地道的困难度，因为地道如果在挖掘期间坍下，挖掘者就很容易被护城河的河水淹溺。在某些攻城的案例中，攻城者会在攻击之前，设法将护城河的水排走，然后填平干涸的护城沟，再用攻城塔或云梯来攻上城墙。

吊桥可横跨护城河或壕沟，让城堡的居民方便在需要的时候进出。遇到危急时刻，吊桥会被吊起，以恢复壕沟的作用并紧闭城墙。吊桥由城堡内的机械吊起，免于攻城者的进袭（图4-35～图4-39）。

图4-35 护城河和吊桥——动画片《薄暮传说》（一）

图4-36 护城河和吊桥——动画片《薄暮传说》（二）

图 4-37 护城河和吊桥——动画片《薄暮传说》(三)

图 4-38 城堡的吊桥——动画片《剑风传奇：霸王之卵》

图 4-39 城垛和吊桥——电子游戏《刺客信条：兄弟会》

4.4.2 闸门

闸门是坚固的栅栏，位于城门的通道上，必要时可以落下以堵住门口。城堡的城门是一个有内部空间的门房，乃防卫城堡的坚固据点。人们可以透过一条隧道从城门的通道到达门房。在隧道的中间或两端，会有一层或多层的闸门。滚动的机械作用可在门房的上方吊起或落下闸门作扎实的防护。闸门本身通常为沉重的木制或铁制栏栅，防卫者和攻城者则在闸门的两边射击或刺戳（图 4-40、图 4-41）。

4.4.3 外堡

坚固的城堡会有外城门和内城门，而两道城门之间的开放区域就被称作外堡。它由城墙包围，

图 4-40 闸门——动画片《剑风传奇：霸王之卵》

图 4-41 闸门——电子游戏《中世纪2：全面战争》

设计的目的是用来让穿越外城门的入侵者落入陷阱。攻城者一旦到了外堡，就只能从外城门撤退或向内城门继续攻击；此时，往往沦为弓箭和其他投射武器的攻击目标（图 4-42、图 4-43）。

图 4-42 外堡——动画片《剑风传奇：霸王之卵》

图 4-43 一层外堡、两层外堡、核堡构成的三道防御体系
（资料来源：王瑞珠编著.世界建筑史：罗曼卷[M].北京：中国建筑工业出版社，2007）

4.4.4 城墙

石墙具有防火以及抵挡弓箭和其他投射武器攻击的功能,令敌军无法在没有装备例如云梯和攻城塔的情况下,爬上陡峭的城墙。而城墙顶端的防卫者则可以向下射箭或投掷物件对攻城者施袭。攻城者因而全然暴露在开放的空间之中,相较于防卫者坐拥有坚强的防护和往下射击的优势,攻城者在向上射击时显得相当不利。如果城墙建筑在悬崖或其他高峭的地方,其效力和防御价值将大为提高。城墙上的城门和出入口会尽量地缩小,以提供更大的防御度(图4-44~图4-47)。

4.4.5 塔楼(也称箭塔)

塔楼建在城角或城墙上,依固定间隔而设,

1. 高6.1m、宽3.65m的实心护墙,内部由水泥浇筑,外部外砖。
2. 该墙在实心护墙的基础内部开设拱形通道。
3. 该护墙在图2的基础上整体加高,中间拱顶走廊改为开放式,顶部放置弩炮。

图4-46 古罗马城墙(一)
(资料来源:百度,《复杂的中世纪攻城武器与十八般攻城武艺》)

1. 城门为双跨拱门,两侧盖有突出城墙的半圆形塔楼,大门上部与塔楼设有多个射击孔,并配有弩炮,顶部与墙体平行。
2. 在图1的基础上墙体加高24m,厚度为13m,两边塔楼高出城墙,第二层与墙平行。

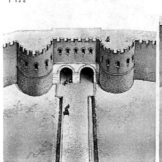
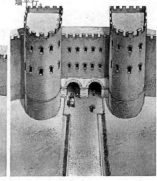

3. 在图2的基础上城门改为单跨拱门,两侧塔楼高出城墙部分仍为半圆形,但下部改为方形结构。城门与墙楼底部为白色大理石结构。
4. 在图3的基础上塔楼高出城墙部分加高一层。

图4-47 古罗马城墙(二)
(资料来源:百度,《复杂的中世纪攻城武器与十八般攻城武艺》)

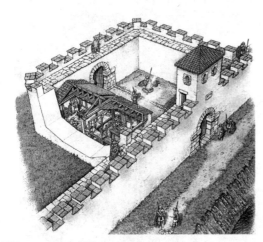

图4-44 城墙——哈德良长城(一)
(资料来源:百度,《复杂的中世纪攻城武器与十八般攻城武艺》)

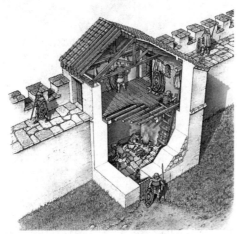

图4-45 城墙——哈德良长城(二)
(资料来源:百度,《复杂的中世纪攻城武器与十八般攻城武艺》)

作为坚固的据点。塔楼会从平整的城墙中突出,让身在塔楼的防卫者可以沿着城墙面对的方向对外射击。而城角的塔楼,则可让防卫者扩大攻击

的面，向不同的角度做出射击。塔楼可以让守城人从各个方向保卫城门。最初的城堡一开始时只有一个简单的塔楼，逐渐扩建成更大，具有城墙、内部要塞和附加塔楼的复合城堡。

一个专为防御而建的城堡，它的塔楼基本都是平顶，这样可以放置弩炮在顶上。但欧洲很多城堡并不是专门作为要塞而建，而是作为领主的居所，因此这些城堡为了美观，建造了尖顶塔楼。通常塔楼上不会开大窗，这是为了塔楼的坚固考虑，以免该位置被敌人的投石击中而垮塌。由于在箭塔上只开小窗，因此大型投射器就很难发挥作用，这也就是为什么弩炮基本都放在开阔的建筑顶上、城墙上和城内，而不是依窗射击的原因（图4-48～图4-52）。

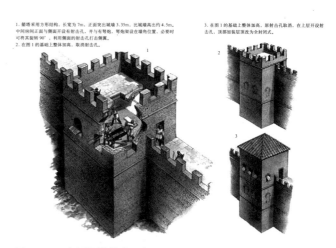

图4-51 古罗马塔楼（一）
（资料来源：百度，《复杂的中世纪攻城武器与十八般攻城武艺》）

图4-48 塔楼——动画片《剑风传奇：霸王之卵》（一）

图4-49 塔楼——动画片《剑风传奇：霸王之卵》（二）

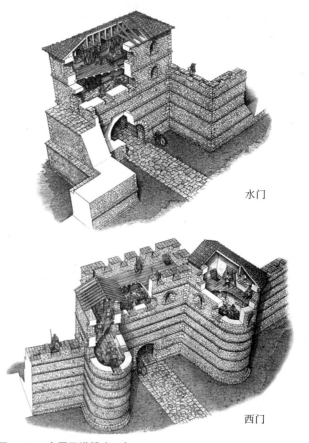

图4-52 古罗马塔楼（二）
（资料来源：百度，《复杂的中世纪攻城武器与十八般攻城武艺》）

4.4.6 城垛

城墙和箭塔会不断地被强化，以提供防卫者更大的防护。在城墙顶端后面的平台，可以让防卫者站立作战。在城墙上方所设置的隘口，可以

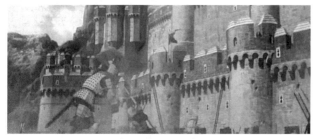

图4-50 塔楼——动画片《剑风传奇：霸王之卵》（三）

让防卫者向外射击，或在作战时，得到部分的掩盖。这些隘口可以加上木制的活门作额外的防护。狭小的射击口可以设置在城墙里，让弓兵在射击时受到完全的保护。在攻击期间，木制平台会从在城墙或箭塔的顶端伸出，让防卫者可以直接射击墙外的敌人，如果敌人有备而来，防卫者可往他们投下石头或沸腾的液体。隐藏在上方的木制平台会保持湿润来防火，与它具有相似功能的石制拱石被称为堞口，会设置在城门的上方或其他重要的据点（图4-53、图4-54）。

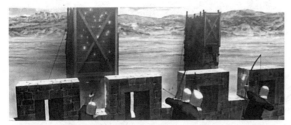

图4-53　城垛——动画片《剑风传奇：霸王之卵》

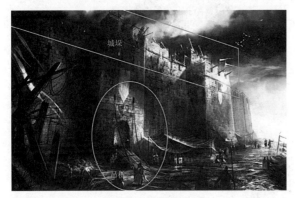

图4-54　城垛——电子游戏《刺客信条》

4.4.7　核堡（也称要塞）

核堡是一个小城堡，通常建在大城堡里面。核堡的功能主要是作防御之用，作为守方的最后一道防线。如果外城遭外敌攻陷，防卫者可以撤守至核堡中作最后的防御。在许多著名的城堡案例中，这种复合性的建筑是先从核堡盖起，随着时间的演进，这个复合建筑会向逐渐向四周扩建，包括外城墙和箭塔，以作为核堡的第一道防线（图4-55、图4-56）。

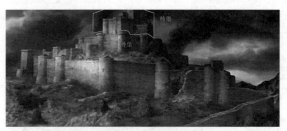

图4-55　核堡——动画片《剑风传奇：霸王之乱》

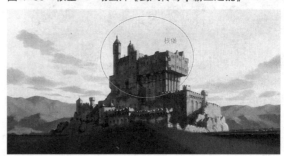

图4-56　核堡——动画片《薄暮传说》

4.4.8　防卫者

在和平时期，只要少数的士兵就能够防卫城堡。在晚间，所有的吊桥都会被吊起，闸门也会落下以紧闭门口。在攻城的威胁下，则需要更多的兵力去防卫城堡。

当攻城者做出攻击、或企图排走护城河里的水、或填平壕沟时，就需要配置足够的弓兵和弩兵，从城墙上或箭塔上向攻城者射击。只要攻击能造成伤亡，就可打击攻城者的士气并降低其作战实力。如果能以投射武器开火，对攻城者做出沉重打击，更可能就此将诸驱离。

如果攻城者采取紧密的肉搏战，就需要战斗力强的剑兵加以对抗。士兵必须从平台上投下石头或浇下沸腾的液体，也必须修复受到破坏的城墙，或使用燃烧中的投射武器向敌人丢掷火焰。积极的防卫者会寻找机会从城堡冲出，突袭攻城的军队。快速的突袭主要可烧毁城墙下的攻城塔或投石机，以拖延攻城的进度并打击攻城者的士气。

在危急的时候，地方上的农民将被征召服役。虽然他们没有接受过弓箭训练，却可以担任许多其他任务（图4-57）。

图 4-57 古罗马时期的攻防战
(资料来源：百度,《复杂的中世纪攻城武器与十八般攻城武艺》)

4.5 中世纪攻防战器械

就像剑与盔甲之间相互制约、相互促进的发展关系，攻城技术和器械与城堡之间的关系也是这样。中世纪的攻城器械大多由古代希腊、罗马、伊朗、印度和中国的攻城器械演变而来。中世纪的攻城器械一般有：①撞墙槌；②攻城梯；③活动攻城塔楼；④弩炮；⑤投石机。

4.5.1 撞墙槌

对付小规模的城堡采用的攻城器械是撞墙槌（即游戏中的冲车）和攻城梯，撞墙槌一般由包了铁头或铜头的树干制成，早期的撞墙槌非常简陋，只有一个木架和一个大槌，如图 4-58 所示。

后来，罗马人改进了这一设计，不但在下面垫上了平木板和滚轴轮子以方便运输，而且用粗绳把巨大的原木吊起来，撞击原理有点像如今寺庙里用木棒撞铜钟。后来的撞墙槌还增加了一个三角形保护棚，挡住城上如冰雹一样砸下的石块和如大雨一般射下的利箭，最大限度地减少了伤亡，保存了战斗实力。绝大多数撞城车上部覆盖有尖角挡板，可有效保护推车人员。因为有这种外形特别的拱顶，当时习惯称之为"猫车"、"鼠车"或"龟车"（图 4-59 ～图 4-64）。

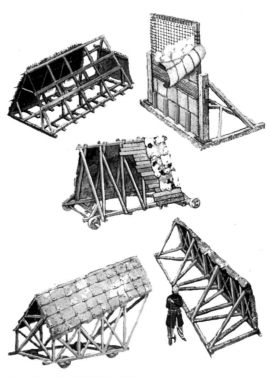

图 4-59 攻城防护棚和挡板
(资料来源：百度,《复杂的中世纪攻城武器与十八般攻城武艺》)

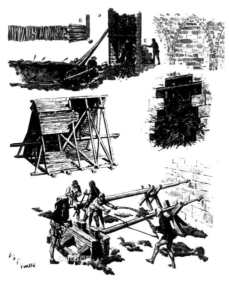

图 4-58 撞墙槌
(资料来源：百度)

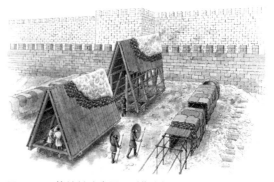

图 4-60 撞墙槌（古罗马时期）（一）
(资料来源：百度,《复杂的中世纪攻城武器与十八般攻城武艺》)

第 4 章　中世纪城堡的场景设计

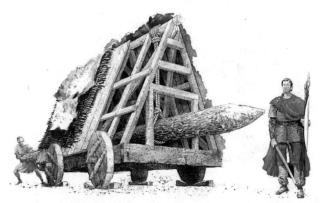

图 4-61　撞墙槌（古罗马时期）（二）
（资料来源：百度，《复杂的中世纪攻城武器与十八般攻城武艺》）

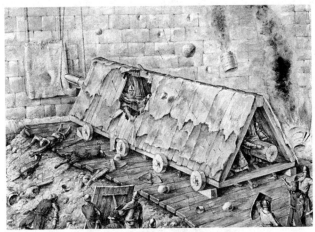

图 4-62　15 世纪百年战争的破城槌
（资料来源：百度，《复杂的中世纪攻城武器与十八般攻城武艺》）

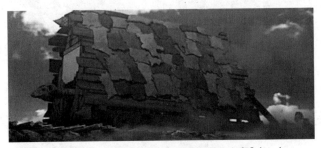

图 4-63　撞墙槌——动画片《剑风传奇：霸王之卵》（一）

图 4-64　撞墙槌——动画片《剑风传奇：霸王之卵》（二）

4.5.2　弩炮

弩炮是用张力和转矩原理制成的机械装置。通常是用绞绳将它的轴与欲攻击的围墙保持平行，绳子被固定在轴上并与成直角的垂直木轮辐绕紧，并被拉向地平面。木轮辐使地梁受到巨大的张力，将末端的投掷物发射出去（图 4-65）。

图 4-65　弩炮

其原理见图 4-66。

图 4-66　弩炮的原理
（资料来源：David Nicolle. 中世纪攻城器械[M]. OSPERY 出版社）

A. 弩炮托架侧视图。其中箭矢位于滑槽上，弩弦尚未拉开。
B. 弩炮托架俯视图。其中箭矢位于滑槽上，弩弦尚未拉开。
C. 托架前端剖图，可见到滑槽的鸽尾型轨道。
D. 滑槽俯视图，可见到扳机和弩弦的扣钩。
E. 侧视图，可以见到滑槽底部的平底滑块（F），盘车拉开弩弦时滑槽沿着托架表面的刻槽滑动。
G. 滑槽末端实心端的放大图。图中可见弩弦的扣钩、扳机、咬合在托架两边嵌齿里的棘爪，以及托架上所刻的用于刻槽下部鸽尾型平底滑块运动的滑槽。

古代强大的弩炮可以将弩矢,即重达 2.3～2.7kg 的带有羽翼的标枪,发射出 410～460m。具有极强的穿透力。另外,又有投弹式的弩炮,这种弩炮投射石弹,威力更为强大(图 4-67～图 4-70)。①

图 4-67 弩炮
(资料来源:David Nicolle. 中世纪攻城器械[M].OSPERY 出版社)

图 4-68 大型床弩
(资料来源:百度,《中世纪欧洲城防设施与攻城战术及设备》)

图 4-69 十字弩(一)
(资料来源:百度,《复杂的中世纪攻城武器与十八般攻城武艺》)

图 4-70 十字弩(二)
(资料来源:百度,《复杂的中世纪攻城武器与十八般攻城武艺》)

① David Nicolle. 中世纪攻城器械[M].OSPERY 出版社.

4.5.3 攻城梯

攻城梯就是一般的云梯，在中国古代的攻城战中就已发明。有的种类其下带有轮子，可以推动行驶，故也被称为"云梯车"。有的攻城梯配备有防盾、绞车、抓钩等器具，有的带有用滑轮升降的设备（图4-71～图4-76）。

图4-71 攻城梯（中国古代）（一）

图4-72 攻城梯（中国古代）（二）

图4-73 攻城梯——电影《天国王朝》（一）

图4-74 攻城梯——电影《天国王朝》（二）

图4-75 攻城梯——动画片《剑风传奇：霸王之卵》（一）

图4-76 攻城梯——动画片《剑风传奇：霸王之卵》（二）

4.5.4 攻城塔楼

攻城塔楼是古代专门攻击城堡的巨型攻城器械，车外用坚厚的皮革遮蔽，为了防止守城方火攻，将外层皮革用水浸湿。进攻士兵将攻城塔楼靠近城墙，然后在较封闭的攻城塔内逐级登上云梯，在塔内士兵射箭等攻击掩护下通过接入城墙的跳板攻入城内（图4-77～图4-87）。

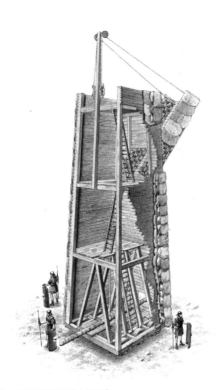

图 4-77 罗马时期的攻城塔楼
(资料来源：百度，《复杂的中世纪攻城武器与十八般攻城武艺》)

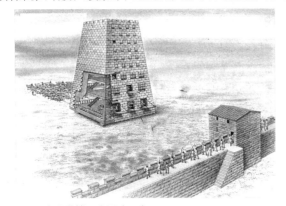

图 4-78 攻城塔楼及内景（一）
(资料来源：百度，《复杂的中世纪攻城武器与十八般攻城武艺》)

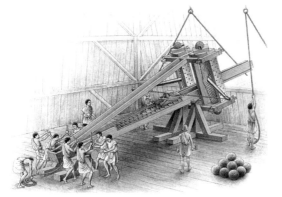

图 4-79 攻城塔楼及内景（二）
(资料来源：百度，《复杂的中世纪攻城武器与十八般攻城武艺》)

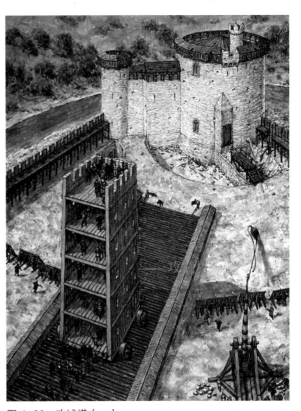

图 4-80 攻城塔（一）
(资料来源：百度，《中世纪欧洲城防设施与攻城战术及设备》)

图 4-81 攻城塔（二）
(资料来源：David Nicolle. 中世纪攻城器械[M].OSPERY出版社)

4.5.5 投石机

投石机（Catapult）是一种攻城武器，可把巨石投进敌方的城墙和城内，造成破坏。投石机是利用杠杆原理抛射石弹的大型人力远射兵器，它的出现，是技术的进步，也是战争的需要。

最初的投石机结构很简单，一根巨大的杠杆，长端是用皮套或是木筐装载的石块，短端系上几十根绳索，当命令下达时，数十人同时拉动绳索，利用杠杆原理将石块抛出（图4-88～图4-90）。

图4-82 攻城塔——动画片《剑风传奇：霸王之卵》（一）

图4-83 攻城塔——动画片《剑风传奇：霸王之卵》（二）

图4-84 攻城塔——动画片《剑风传奇：霸王之卵》（三）

图4-85 攻城塔——电子游戏《中世纪：全面战争》

图4-86 攻城塔——电影《天国王朝》（一）

图4-87 攻城塔——电影《天国王朝》（二）

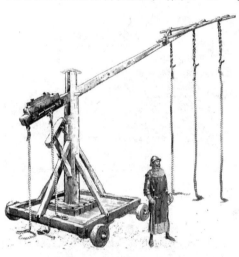

图4-88 人力杠杆式投石机（一）（资料来源：David Nicolle. 中世纪攻城器械[M]. OSPERY出版社）

图4-89 人力杠杆式投石机（二）

图4-90 人力杠杆式投石机（三）（资料来源：David Nicolle. 中世纪攻城器械[M]. OSPERY出版社）

随着技术的进步，扭力投石机替代了人力杠杆式投石机。扭力投石机在战斗中，人们在弩弦前放上一枚石弹，弩机的两侧各有四个年轻士兵同时用手柄绞动与弦索相连的杆臂，直到几乎把它拉到朝向正后方（即与地面平行）为止。瞄准之后，第一个弩手首先松手，然后其他所有弩手同时松手，再用大锤击打手柄，石弹就会高速飞出去，摧毁一路上遇到的所有物体（图4-91）。其原理见图4-92、图4-93。

图4-93　扭力投石机（二）
（资料来源：David Nicolle. 中世纪攻城器械[M].OSPERY出版社）

随后，配重式投石机取代人力或畜力，士兵先利用绞盘将重物升起，装上炮石后，释放重物，炮石投出，大幅减少操作的人员和空间，可以调整重物、控制射程，投掷准确度大为提升，并开始投射药物与燃烧物混合的化学武器、腐烂的人畜尸体等制作的"生物武器"等（图4-94～图4-100）。

图4-91　扭力投石机（一）

图4-94　配重投石机（一）
（资料来源：David Nicolle. 中世纪攻城器械[M].OSPERY出版社）

图4-92　扭力投石机的原理
（资料来源：David Nicolle. 中世纪攻城器械[M].OSPERY出版社）
I-I. 侧部构件　　　　　　Ⅲ、Ⅳ. 大横档木
II-II. 侧部构件　　　　　　Ⅴ. 小横档木
横档木梁的末端都已插入侧部构件中。
AA：绞制的弦索。
BB：大绞盘（一对）。弦索就在这对绞盘之间绷紧，弦索末端穿过木框架的侧部，通过绞盘，直至绞盘横杆之外。上图中所示的长手柄转动方形末端的心轴DD，带动了副齿轮CC，传动给绞盘BB，使弦索AA扭转。杆臂EE正位于弦索AA的正中。
FF：用于绞动杆臂EE的木质滚筒。滚筒由两侧的各两名士兵操作，使用长手柄旋转方形末端的心轴GG。心轴GG的位置穿过滚筒的中心，从框架一侧架至另一侧。
HH：木框侧部的凹槽，用于承接两立柱的底榫头。两立柱的顶部有一横梁横跨，杆臂被释放后就击打在此横梁上（参见上图）。
KK：承接斜撑底榫头的凹槽。两斜撑的作用是当杆臂反弹时阻止两立柱及其间的横梁倒塌。

图4-95　配重投石机（二）
（资料来源：David Nicolle. 中世纪攻城器械[M].OSPERY出版社）
A：杆臂被拉到低位，在盘车的牵引绳脱钩以前就用滑钩固定住。
B：滑钩滑脱，杆臂被释放，将石弹从掷弹带中射出。
C：杆臂到达向上行程的终点。

第 4 章　中世纪城堡的场景设计

图 4-96　配重投石机（三）
（资料来源：David Nicolle. 中世纪攻城器械[M].OSPERY 出版社）

图 4-97　配重投石机（四）

图 4-98　投石机——动画片《剑风传奇：霸王之卵》（一）

图 4-99　投石机——动画片《剑风传奇：霸王之卵》（二）

图 4-100　投石机和攻城塔——电子游戏《冰火战歌》

图 4-94、图 4-95 两张图片很清楚地说明了配重抛石机的工作原理。先在右侧装上一袋子石块，在左侧绑一块巨石，把机簧一拉，则石袋下沉，将巨石抛出。

4.6　动漫作品中的城堡

城堡是欧洲中世纪政治和战争的产物，在现代战争武器出现之前，它体现了强大的防御性，这种厚实的墙体，高大的塔楼，以及各种防御设施，其本身就展现出了一种壮阔之美，以至于很多动漫作品，都将城堡作为故事展现的舞台来表现。虽然，只有少部分动漫作品或游戏较为真实地还原了真实历史中的城堡样式，例如，动画片《剑风传奇》，电子游戏《上古卷轴：湮没》，但是，动漫作品并不是真实的历史，它不必全面还原真实历史中的城堡样式，而是更多地从视觉艺术角度出发，以真实历史中的城堡作为设计的基础，并在此基础上进行天马行空的幻想。这一节我们通过一些实例来分析动漫作品中的城堡艺术。

4.6.1　动画片《幽灵公主》中的城堡（图 4-101～图 4-103）

动画片《幽灵公主》虽然设定的是一个架空的时代，但是片中很多场景都较为真实地反映了日本古代居民的生活环境与习俗文化，尤其片中的城堡造型更是以早期的土岗—城郭式城堡作为

图4-101 土岗—城郭式城堡——动画片《幽灵公主》（一）

图4-102 土岗—城郭式城堡——动画片《幽灵公主》（二）

图4-103 土岗—城郭式城堡——动画片《幽灵公主》（三）

设计原型。前面提到：早期的"土岗—城郭式城堡"是以泥土筑成的土堤，具有一定的阔度和高度，一般有50ft高。土堆上面可以建筑大型的木制箭塔，土堆下面以木板围起，称为板筑，用来防护粮仓、作家畜围栏和用来居住的小屋。

动画片《幽灵公主》中的城堡将城址选择在湖面中的两个小岛上，与外界唯一的联系是一条道路狭窄的桥梁，这种做法同真实的城堡选址的思路是一致的。在真实世界中，排除作为行政管理的中心和权利的象征而选址在重要的通行路线上的因素，城堡选址往往考虑地势险要的地方，

例如，地势高的高地，或湖中的岛屿等。

此外，《幽灵公主》中的城堡在其外围设置了一圈尖尖的木桩，这也同真实世界中的城堡防御体系相一致。在真实的城堡防御体系中，尤其是平地城堡中，为了防止敌军的快速推进，或为了阻碍投石机的靠近，往往在城堡周围设置防马桩来缓解敌人的进攻速度，以便获得有效的还击。

《幽灵公主》中的城堡大门只能从内部通过绳索机关吊起，从外部无法推开，这非常符合城堡防御的本质，而且在城堡大门的上方设立望楼，既起到瞭望的作用，又可以进行有效的还击。而且沿着城堡的原木围墙边，每隔一段距离，都设置一个简要的望楼以供警戒，并且这些望楼之间都有走道相互连接，这些细节的设计都和真实城堡的防御体系完全一致。

除此之外，《幽灵公主》中的城堡不仅仅只有一道围墙用来防护，在最重要的区域，例如，幻姬的住所，还有着第二层围墙进行防御，这同城堡中的核堡概念是一样的。因此，从多个角度来分析，可以看出《幽灵公主》中的城堡及其防御体系非常真实地反映了现实世界中的城堡设计（图4-104）。

图4-104 土岗—城郭式城堡——动画片《幽灵公主》
城堡大门上的望楼由原木墙面上的走道进行连接，防守一方既可以通过走道在不同的望楼之间走动，也可以站在走道上从上向下对进攻方进行还击。

4.6.2 动画片《地海战记》（图4-105～图4-112）

4.6.3 动画片《天空之城》

动画片《天空之城》中的laputa城堡是一个基于幻想的，具有高度史前文明的城堡。虽然laputa城

第4章 中世纪城堡的场景设计

图4-105　黑巫师城堡（一）

图4-106　黑巫师城堡（二）

图4-107　黑巫师城堡（三）

城堡由外堡和内堡构成，其中内堡由四个大小不同的塔楼组成，并由桥梁联系。

图4-108　黑巫师城堡（四）

图4-109　黑巫师城堡（五）

图4-110　黑巫师城堡（六）

城堡中的塔楼和墙面上的巨大扶壁。

图4-111　黑巫师城堡（七）

图4-112　黑巫师城堡（八）

动画片《地海战记》中的城堡是较为典型的罗曼式风格城堡。动画片《地海战记》中的城堡有着和《幽灵公主》中的城堡一样的选址，都将城堡建在湖中，并通过桥梁同陆地连接。城堡具有厚重的外墙，在外墙上还有巨大的扶壁平衡墙壁的侧推力。在通往城门的入口两侧是两个巨大的方形石制塔楼，其右侧塔楼的墙壁上由拱券结构支撑。城堡由外堡、内堡构成，其中内堡是由四个独立的塔楼所组成，并有桥梁连接的单线通道。内堡的最后一个塔楼也是防御的最后要塞，其位置靠近外堡的外城墙，这有利于防守方在失去最后一道防线后，从水面上乘船进行逃离。从各种分析可以看出，动画片《地海战记》中的城堡较为真实地反映了中世纪罗曼风格城堡的布局和防御体系。

堡是一个幻想世界的产物，但是从其城防布局来看，它又的确借鉴了真实世界中的城堡设计。Laputa城堡从低到高由四层外墙（也称外堡）形成防御体系以保护核心中核堡的安全，并且在每层外墙上都以一定距离设置塔楼，以形成向下的和交叉的火力。塔楼与塔楼之间，以及每层城墙之间有走道和天桥进行联系，构成了横向和纵向两个空间的交通组织。每个塔楼上都设置小而窄的窗洞，既可以最大限度

地获得防护，又可以有效地进行对外的还击。

综上所述，宫崎骏对laputa城堡的设计实际上大量地参考了现实世界中的城堡原型，因而基于幻想的laputa城堡具有部分历史真实性。但是，laputa城堡的确又是幻想的产物，不论是核堡上的参天大树，还是城堡中的室内花园，又或是水池下的地下世界，或者是城堡内部的巨型飞行石，以及保护城堡的超级机器人，都将现实世界中不可能，或很难同时存在的事物融合在同一环境中。这种将早期工业革命中的蒸汽机技术同悬浮于空中的高度发达的飞行石技术并置，将中世纪这种落后的城堡防御手段与科幻世界中才存在的激光武器和机器人武器并置的做法，如果从现实的角度来看，既不合理，也不可能，但是，正是因为这种天马行空的幻想，才让《天空之城》所架构的世界更为让人向往和探寻（图4-113~图4-117）。

图4-113 动画片《天空之城》中的laputa城堡（一）

图4-114 动画片《天空之城》中的laputa城堡（二）

图4-115 动画片《天空之城》中的laputa城堡（三）

图4-116 动画片《天空之城》中laputa城堡中的室内花园和水下世界（一）

图4-117 动画片《天空之城》中laputa城堡中的室内花园和水下世界（二）

4.6.4 动画片《哈尔的移动城堡》（图4-118~图4-121）

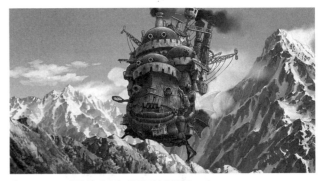

图4-118 动画片《哈尔的移动城堡》（一）

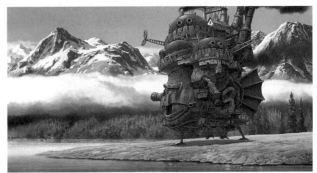

图4-119 动画片《哈尔的移动城堡》（二）

第 4 章 中世纪城堡的场景设计

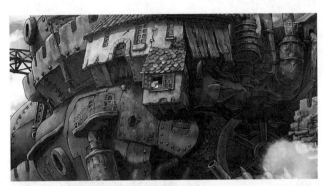

图 4-120 动画片《哈尔的移动城堡》(三)

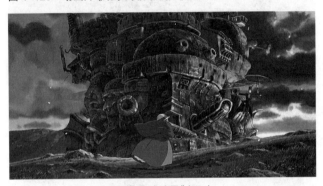

图 4-121 动画片《哈尔的移动城堡》(四)

动画片《哈尔的移动城堡》中的这个移动城堡承载着极其丰富的想象力，它已经脱离了现实中城堡的模样，不带有任何历史映像。哈尔的移动城堡虽然有着怪异的造型，但是其造型背后的原型却非常清晰，通过分析我们可以将它拆分成以下一些组成结构：①近代战争中的圆形炮塔；②围绕半圆形炮塔的城垛；③依附在炮塔周围的小木屋和各种阳台；④驱动城堡移动的机械齿轮结构；⑤将废气排出的大小不同的烟囱；⑥连接各个不同部位的管道；⑦如摩托和汽车一样排出废气的排气管；⑧吊运重物的桁架式吊臂；⑨如同鱼鳍般的尾翼；⑩如同鹰爪般的机械大脚。

《哈尔的移动城堡》中的这个移动城堡造型虽然复杂，但是原型却非常清晰，这种将不同的元素通过一定的方式组合成一个新形象的设计手法在动画的角色造型设计中非常常见，例如，希腊神话中的牛头怪"米诺陶"就是将牛头和人身两个不同的部位组合在一起，又或是金字塔前的狮身人面像，就是将人的头部和狮子的身体组合的例子。

4.6.5 动画片《但丁的地狱之旅》(图 4-122 ~ 图 4-125)

图 4-122 活人世界中的城堡

图 4-123 地狱世界中的狄斯城城堡(一)

动画片《但丁的地狱之旅》是一部魔幻类型的动画片，故事讲述了主人翁但丁——一个暴虐、嗜血的圣战十字军士兵，在进入地狱拯救爱人的过程中，实现自我救赎和忏悔的过程。动画中既展现了现实中的世界也展现了地狱中的世界，两个世界都出现了城堡的场景，虽然表面上现实世界中的城堡和地狱世界中的城堡在外形上有很大差异，但是其布局和防御体系的安排是一样的。

图 4-124 中活人世界中的城堡临近陆地，屹立在海中，这种选址极利于防守反击；图 4-125 地狱世界中的狄斯城城堡屹立于地狱的群山之中，山体与山体之间地狱中的炙热熔岩所隔开，彼此之间仅由高低不同的天然桥梁所连接。通过比较可发现，现实世界中的城堡和地狱世界中的狄斯城城堡在选址上有着相似性，只是一个设在海中，一个设在炙热的熔岩中。此外，两个城堡都设有外堡和核堡两层防御体系，这和真实世界中城堡的防御体系一致。另外，在现实世界中城堡的城墙每隔一定距离设置塔楼，塔楼与塔楼之间的距离不超过弓箭射击的范围，这种防御的外在表现也在地狱堡中以类似塔楼的锥形山体得以表现。现实世界城堡塔楼之间突出外墙的马面（突出城墙部分的称呼）也在地狱城堡外墙中以类似罗曼式建筑中的连续扶壁得以展现。

图 4-124 地狱世界中的狄斯城城堡(二)

《但丁的地狱之旅》中的地狱狄斯城城堡其墙面由类似罗曼式建筑常出现的扶壁分割，其顶端形成的倒钩形状由于高出墙面，使其造型同现实城堡中的扶垛产生了视觉上的联系。

图 4-125 地狱世界中的狄斯城城堡(三)

狄斯城堡城门上像圆盾形状的造型和其顶端如长矛或尖刺状的造型都加强了城堡所具有的防御性。虽然《但丁的地狱之旅》中的狄斯城城堡外形极具魔幻效果，但是其原型还是较为清晰。在动画设计中不论是角色设计或是场景设计，利用原型素材进行变形和组合是一种常见的造型手法，通过这种原型的变形和原型素材的再组合可以创造出无数种可能的新的形态，如何合理地利用原型素材也是设计师所必须掌握的一种能力。

4.6.6 电子游戏《英雄无敌》（图4-126、图4-127）

图4-126 电子游戏《英雄无敌》中的城堡极具幻想，它将哥特式建筑中的尖形拱券门窗、束柱、直冲云霄的高塔元素，罗曼式建筑中的扶壁、窄窗、厚墙元素，拜占庭建筑中常用的圆顶元素，以及最具城堡特征的塔楼、城垛、内外堡等元素和巨大雕像等元素融合在一起，从而创造了一个极具幻想的魔幻城堡
（资料来源：百度，作者：佚名）

图4-127 本图中的城堡相比图4-129中的城堡造型，没有太多的历史符号，而是更多地加入了设计师个人的创意思维，虽然城堡的布局仿照了真实城堡的布局，设置了外堡和核堡，但是局部的各种造型，例如，大门两侧的塔楼、主堡的屋顶塔尖（如同一个葫芦的造型）等并没有罗曼式、哥特式或拜占庭式等明显的历史符号，而是将这些历史符号进行了适当的变形，并加入了设计师独特的造型。这种融入设计师个人的创意，部分或全部抛开我们所熟知的历史符号的创作手法，在场景设计中也比较普遍，例如，《但丁的地狱之旅》中的地狱世界，以及《魔兽世界》中的绝大多数场景。这种设计往往因创造出一个不同于我们所熟知的全新世界，而让人产生奇异的梦幻感
（资料来源：百度，作者：佚名）

4.6.7 电子游戏《上古卷轴：湮没》（图4-128~图4-131）

图4-128 砖石城堡（一）

图4-129 砖石城堡（二）
电子游戏《上古卷轴：湮没》中的这个城堡具有典型的中世纪罗曼风格的特征，厚实的墙体，半圆形的拱券，巨大的塔楼，以及塔楼与墙面上的城垛构成了中世纪城堡的标准样式。城堡内各种公会、商铺、教堂，各类阶层的住房，城主所住的核堡及府邸，以及各种景观与雕塑，再现了一个虚拟的中世纪世界。

图4-130 砖石城堡（三）

第 4 章 中世纪城堡的场景设计

图 4-131 砖石城堡（四）
城墙上连续的半圆形拱券和扶壁构成的盲拱（在罗曼式建筑中常用作一种装饰元素）。

4.6.8 佚名动漫作品（图 4-132 ~ 图 4-137）

图 4-132 佚名动漫作品（一）

图 4-133 佚名动漫作品（二）
（资料来源：百度）
这两张图中的城堡都选择了地势险要的山顶位置，虽然两者的平面布局不一样，局部造型有差异，但是都属于哥特式城堡风格。哥特式城堡最明显的特征是尖拱券符号的采用，以及细长而高直的塔楼特征。这两张图片中的城堡还原了真实世界中城堡的特征，而没有太多添加设计师独创的造型元素。

图 4-134 佚名动漫作品（三）
（资料来源：百度）
图 4-134 中的城堡也是一个较为典型的中世纪的罗曼式风格城堡（虽然添加了尖拱券的哥特风格的元素，但这个符号元素在罗曼风格到哥特风格过渡期间已经出现，所以单独以是否有尖拱券符号来判断一种风格并不太准确）。

图 4-135 佚名动漫作品（四）
（资料来源：百度）
图 4-135 中的这个城堡既有哥特式建筑中的尖拱券符号，又有伊斯兰建筑中的邦克楼原型，以及设计师独创的造型元素。设计师通过将不同的历史符号和独创的造型语言糅合在一起，通过城堡各组成部分所形成的巨大地形落差，而营造出一个令人叹为观止的视觉效果。

图 4-136　佚名动漫作品（五）
（资料来源：百度）

图 4-136 中的城堡不具有典型的中世纪城堡的特征，但是设计师将哥特式城堡中高直的塔楼元素抽取出来，通过密集排列的构成手法，从而创造了一个虚幻的视觉效果。

图 4-137　佚名动漫作品（六）
（资料来源：百度）

图 4-137 中的城堡就造型本身而言是一个较为典型的罗曼式建筑风格，主入口的半圆形拱门，以及檐下的半圆形连续拱券装饰，厚实的墙面和开口窄小的半圆形拱窗都体现了罗曼式风格的建筑特征。由于设计师将城堡置于一个河道的跌水口处，巨大的瀑布从城堡的三个塔楼间跌落，并穿过连接塔楼的高大桥洞，从而创造了一个虚拟的世界奇观。

本章小结

城堡同教堂一样，都是中世纪最具代表性的建筑。如果说教堂是基督教在世俗生活中的代表，那么城堡却是中世纪政治、军事、经济发展的产物，如同中世纪的教堂，城堡也存在一个渐进演变的过程，在不同的历史时期，其形制有所差别，直到近代火炮的出现城堡才逐渐退出历史舞台。

在描写中世纪战争的电影、动画或电子游戏中，城堡始终是最具表现力的场景，即便是像《指环王》或《剑风传奇》这类魔幻类的电影和动画，城堡也都是重点表现的对象。它不仅真实地反映了冷兵器时代的战争防御手段，也最能体现故事中角色面对困境和危机时所展现的勇气。

研究真实历史上存在的城堡，了解它的防御体系和城防布局，不仅会帮助场景设计师设计的城堡作品更加合理，而且，城堡最具特点的高大的塔楼、厚实的城墙所具有的那种雄浑、壮阔之美也更能激发设计师的创造力。《指环王》中的刚铎城堡虽然是幻想世界的产物，但其防御体系设计的严谨，以及对中世纪攻城器械和攻城战术的完美再现，已经完美地诠释了中世纪的城堡文化和艺术。

下篇 中式场景设计

第5章 中式场景中单体建筑的结构与色彩

在动画的世界中，如何让观众在第一时间就判断出剧情所设定的时代背景，除了人物的服装和语言外，最好的方式就是通过场景中的建筑来展现。动画电影《功夫熊猫》在挖掘中国特有元素方面无疑是非常成功的。导演将传统中国建筑造型和元素很好地融入到这个虚拟的世界中，例如，场景中的亭、台、楼、阁、塔、牌坊、桥等单体建筑，和其中所运用的色彩、装饰、家具以及群体建筑的布局规律和手段等。

在本章中，我们结合《功夫熊猫》和其他动画片、电子游戏中的实例来具体地分析场景中的中国建筑和中国元素（图5-1～图5-4）。

传统中国古代建筑按功能、布局、规模划分种类极多，如：

城、市、村镇、里、街巷、宫殿、园林、民居、佛寺、清真寺、陵墓、坛、庙、衙署、仓廪府库、钟鼓楼、藏书阁、店肆、酒楼、戏场、会馆、旅

图5-3 《功夫熊猫1》翡翠宫广场一侧

图5-4 《功夫熊猫1》翡翠宫广场

图5-1 《功夫熊猫1》翡翠宫

图5-2 《功夫熊猫1》村落大街

邸、祠堂、楼阁、廊、亭、阙、台榭、坊表、影壁、坞壁、塔、石幢等。

虽然中国古建筑类型极多，大到宫殿、园林，小到佛寺、民居，不论建筑规模多么庞大，建筑组合如何复杂，但就单体建筑而言，建筑的形式已形成了固有的一种模式和语言，因此要了解中国古建筑的特点，首先要了解单体建筑的构成（图5-5）。

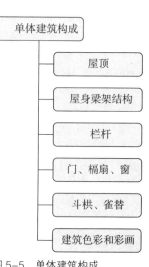

图5-5 单体建筑构成

5.1 屋顶

中国古建筑最具特色的造型就是屋顶，不论单体建筑平面和立面多么复杂，其固有的屋顶造型语言是区别于其他建筑类型的关键，就好像是古希腊、罗马的柱式，哥特式建筑的尖拱券、肋拱、飞扶壁等符号语言一样，这些符号语言是我们辨别的关键，中国古建筑中的屋顶造型也是建筑特色的关键特征之一。中国古建筑的屋顶分为基本形式的屋顶和特殊形式的屋顶。基本形式的屋顶也就是常见的屋顶形式，特殊形式的屋顶就是不常见的屋顶形式，这两种屋顶形式构成了更加复杂的复合式屋顶形式。[①]通过了解已成既定形式的中国屋顶造型，我们就可以在影视动画的场景设计中设计具有中国元素的建筑形式而不会偏离方向（图5-6～图5-9）。

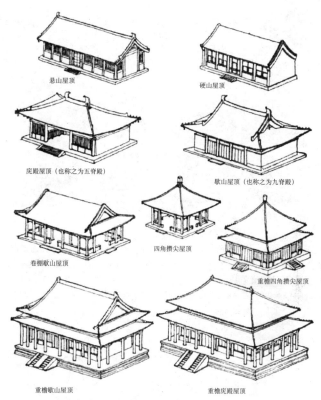

图 5-7 中国古建筑屋顶造型（一）

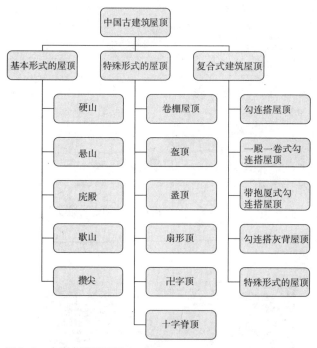

图 5-6 中国古建筑屋顶

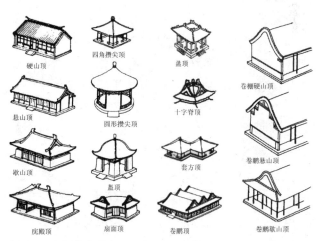

图 5-8 中国古建筑屋顶造型（二）

图5-7、图5-8展示了中国古建筑的五种基本屋顶造型：硬山顶、悬山顶、庑殿顶、歇山顶、攒尖顶。以及歇山屋顶的变形体——卷棚歇山顶，和一些在攒尖顶和歇山顶的基础上的重檐屋顶形式。

① 王其钧. 中国建筑图解词典[M]. 北京：机械工业出版社，2007. 作者将中国古代建筑屋顶归纳为：基本形式的屋顶、特殊形式的屋顶、复合式屋顶。他的这种分类法较为通俗易懂，也便于理解和分析。

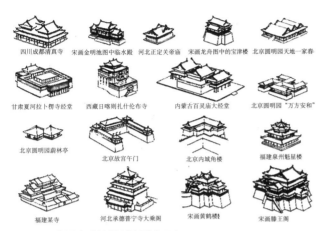

图5-9 中国古建筑屋顶造型（三）

图5-9显示了中国各地不同地区名胜古迹的造型式样。这些名胜古迹虽然地域不同、平面和立面形式各异，但屋顶的造型无非是在几种基本形屋顶和特殊形屋顶的形式上加以重复和变化而构成，因此认识了中国古建筑的基本屋顶造型就能把握中国古建筑的核心问题。

5.1.1 基本形式的屋顶

1. 硬山

硬山式屋顶有一条正脊和四条垂脊。这种屋顶造型的最大特点是比较简单、朴素，只有前后两面坡，而且屋顶在山墙墙头处与山墙齐平，没有伸出部分，山面裸露、没有变化。宋代以前硬山式屋顶形式未见于遗物中，明清及以后硬山式屋顶广泛应用于我国南北方的住宅建筑中。硬山式屋顶是一种等级比较低的屋顶形式，在皇家建筑和一些大型的寺庙建筑中，几乎没有硬山式屋顶。在等级森严的封建社会，因为其较低的等级，屋顶使用青瓦，并且是板瓦（也称仰合瓦），不能使用筒瓦，更不能使用琉璃瓦。但是在电影和动画的场景设计中，由于某种程度上并不需要严格还原历史，因此会有一定的艺术夸张和违背历史真实的做法（图5-10、图5-11）。

2. 悬山

悬山式屋顶与硬山式屋顶一样有一条正脊和四条垂脊。但悬山式屋顶在山墙处不像硬山式屋顶那样与山墙平齐，而是伸出山墙之外。这部分伸出山墙之外的屋顶由下面伸出的桁（檩）承托，

图5-10 硬山式屋顶（武当山古建筑群）

图5-11 硬山式屋顶造型
（资料来源：百度）

所以，悬山式屋顶不仅有前后出檐，在两侧山墙也有出檐。悬山式屋顶和硬山式屋顶一样也是等级较低的屋顶形式，因此多用于民居建筑中（图5-12～图5-15）。

图5-12 悬山式屋顶（一）（承德避暑山庄）

第 5 章　中式场景中单体建筑的结构与色彩

图 5-13　悬山式屋顶（二）

图 5-14　悬山式卷棚屋顶（颐和园文昌院）
（资料来源：百度）

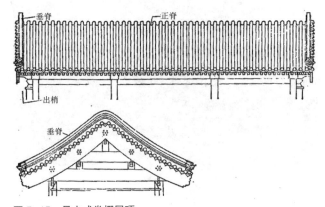

图 5-15　悬山式卷棚屋顶
（资料来源：百度）

图 5-16　庑殿式屋顶（唐长安大明宫麟德殿复原图）
（资料来源：刘敦桢．中国古代建筑史 [M]．北京：中国建筑工业出版社出版，1984）

图 5-17　庑殿式屋顶（单檐庑殿顶——皇乾殿）

图 5-18　庑殿式屋顶（单檐庑殿顶——华严寺大雄宝殿）
（资料来源：王其钧．中国建筑图解词典 [M]．北京：机械工业出版社，2007）

图 5-19　重檐庑殿顶——北京故宫太和殿（侧面）

3．庑殿

庑殿式屋顶（又称五脊顶）有一条正脊和四条垂脊，屋顶前后左右四面都有斜坡，非常特别。庑殿式屋顶是中国古代建筑中等级最高的屋顶形式，在古代只有尊贵的建筑物才可以使用庑殿顶，如宫殿、庙宇殿堂等，例如，现存的明紫禁城（北京故宫）中的太和殿（图 5-16～图 5-21）。

图 5-20　重檐庑殿顶——北京故宫太和殿（正面）

图 5-21　庑殿顶门楼——《功夫熊猫 1》翡翠宫大门

4. 歇山

歇山式屋顶有一条正脊、四条垂脊和四条戗脊（也就是与垂脊相倾斜的屋脊）。歇山式屋顶的正脊比两端山墙之间的距离要短，因而歇山式屋顶是在上部的正脊和两条垂脊间形成一个三角形的垂直区域，成为"山花"。在山花之下是梯形的屋面将正脊两端的屋顶覆盖。歇山式屋顶在等级森严的封建社会中是级别仅次于庑殿顶的一种屋顶形式。由于其造型美观，因此常用在宫殿、寺庙、园林等重要建筑中（图 5-22 ~ 图 5-29）。

图 5-22　歇山式屋顶（一）（智化寺）

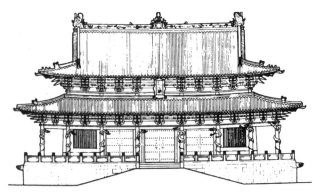

图 5-23　歇山式屋顶（二）（晋祠圣母殿立面）
（资料来源：刘敦桢，中国古代建筑史[M].北京：中国建筑工业出版社，1984）

图 5-24　歇山式屋顶（三）（寒山寺）

图 5-25　歇山式屋顶——晋祠"献殿"

图 5-26　卷棚歇山式屋顶——《功夫熊猫 1》翡翠宫广场

第 5 章 中式场景中单体建筑的结构与色彩

图 5-27 歇山式屋顶——《功夫熊猫 1》武道场

图 5-28 歇山式屋顶——《功夫熊猫 1》武士圣殿

图 5-29 卷棚歇山式屋顶——《功夫熊猫 1》翡翠宫广场

图 5-30 八角攒尖顶（郭如亭）

图 5-31 三重檐圆形攒尖顶（天坛祈年殿）

图 5-32 四角攒尖屋顶——殿堂

图 5-33 圆形攒尖式屋顶

图 5-34 四角攒尖（亭子）——《功夫熊猫 1》

5. 攒尖

攒尖是屋顶没有正脊，而只有垂脊，垂脊的多少根据实际建筑需要而定，一般双数的居多，而单数的较少。如三角攒尖、四角攒尖、六角攒尖、八角攒尖。此外，还有圆形攒尖，这种圆形攒尖没有垂脊（图 5-30～图 5-34）。

5.1.2 特殊形式的屋顶

1. 卷棚

卷棚式屋顶也称元宝脊，其屋顶前后相连处不做成屋脊而做成弧线形的曲面，也就是说卷棚式屋顶的"正脊"是弧形，与普通的人字形屋顶不一样，没有屋顶端的正脊，譬如北京颐和园中的谐趣园，屋顶的形式全部为卷棚式屋顶。卷棚式屋顶既可以做成硬山造型也可以做成悬山造型或歇山造型（图5-35～图5-37）。

图5-35 卷棚屋顶（硬山式）（阿拉善王府）

图5-36 卷棚屋顶（歇山式）——《功夫熊猫1》（一）

图5-37 卷棚屋顶（歇山式）——《功夫熊猫1》（二）

2. 盔顶

"盔顶"是一个比较形象的屋顶名称，也就是像古代士兵所戴的头盔一样形状的屋顶形式。盔顶的顶和脊的上面大部分为突出的弧形，下面一小部分反向往外翘起，就像是头盔的下沿。盔顶的顶部中心有一个宝顶，就像是头盔上插缨穗或帽翎的部分一样。盔顶在现存的古建筑中并不多见，我国著名的岳阳楼就是使用的盔顶（图5-38）。

图5-38 盔顶——楼阁

3. 盝顶

盝顶是一种较为特别的屋顶形式。这种屋顶形式是在屋顶上有四条与屋檐平行的屋脊，四条屋脊构成一个长方形或正方形的平顶，其四角各有一个垂脊向下斜伸，形成四块坡檐。盝顶在金、元时期比较常用，元大都中很多房屋都为盝顶，明、清两代也有很多盝顶建筑。例如，明代故宫的钦安殿、清代瀛台的翔鸾阁就是盝顶。但盝顶这种造型在古代大型宫殿建筑中极为少见（图5-39）。

图5-39 盝顶
（资料来源：王其钧.中国建筑图解词典[M].北京：机械工业出版社，2007）

4. 扇面顶

扇面顶就是扇面形状的屋顶造型,其最大的特点就是前后檐线呈弧形,弧线一般是前短后长,即建筑的后檐大于前檐。建筑的两山墙的墙线若向内延伸,可以交于一点,而这一点就是扇形的扇子柄端。扇面顶的两端可以做成歇山、悬山,也可以做成卷棚形式。扇形顶一般都用在较小的建筑中,会让建筑看起来更为小巧可爱(图5-40)。

图5-40 扇面顶

5. 卍字顶

"卍"字纹是我国古代装饰中非常常见的一种纹样。"卍"读"万",它可以代表"万事如意"、"万寿无疆"等,非常吉利。因为它的吉利意义,所以也有一些建筑的平面和屋顶采用"卍"字形,这样的屋顶形式就叫作"卍字顶"。北京圆明园中的"万方安和"就是采用的万字顶,建筑名称与建筑形式相应(图5-41、图5-42)。

图5-41 卍字顶(一)
(资料来源:王其钧.中国建筑图解词典[M].北京:机械工业出版社,2007)

图5-42 卍字顶(二)
(资料来源:百度)

6. 十字脊顶

十字脊顶是一种非常特别的屋顶形式,它是由两个歇山顶呈十字相交而成。目前留存的比较有代表性的十字脊建筑是北京明清紫禁城的角楼(图5-43~图5-46)。

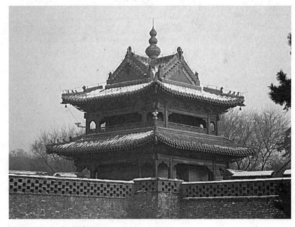

图5-43 十字脊顶

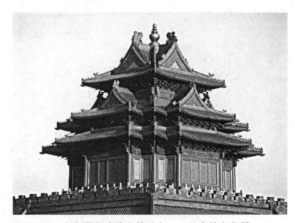

图5-44 十字脊顶(歇山抱厦)——北京故宫角楼

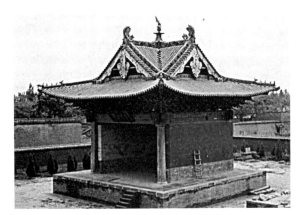

图 5-45　十字脊顶——临汾东岳庙元代戏台

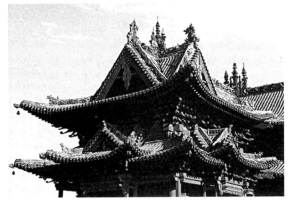

图 5-46　十字脊顶（歇山抱厦）——明代玄神楼

5.1.3　复合式建筑屋顶

1. 勾连搭屋顶

勾连搭屋顶就是两个或两个以上屋顶相连成为一个屋顶，但看起来还是两个或两个以上屋顶，只是屋顶之间是连在一起的。这样的屋顶形式，可以在建筑下部形象不变的情况下，使上部屋顶更富有变化，更为生动多姿，另外，也在不提高屋面整体高度的情况下，扩大室内空间（图5-47）。

图 5-47　卷棚勾连搭屋顶
（资料来源：王其钧.中国建筑图解词典[M].北京：机械工业出版社，2007）

2. 一殿一卷式勾连搭屋顶

在勾连搭形式的屋顶中，只有两个顶相勾连的形式，并且屋顶为一带正脊的硬山或悬山类，一不带正脊的卷棚类，这样的勾连搭顶叫作"一殿一卷式勾连搭"。比较著名的一殿一卷式勾连搭屋顶建筑要数北京四合院中的垂花门（图5-48）。

图 5-48　一殿一卷勾连搭屋顶
（资料来源：王其钧.中国建筑图解词典[M].北京：机械工业出版社，2007）

3. 抱厦式勾连搭屋顶

在勾连搭屋顶形式中，相勾连的屋顶大多是大小、高低相同，但有一部分勾连搭屋顶却是一大一小、一主一次、高低不同、前后有别，低小的建筑部分就像是另一部分的附属抱厦，所以这样的勾连搭屋顶形式称为"带抱厦式勾连搭"（图5-49、图5-50）。

图 5-49　带抱厦式勾连搭屋顶
（资料来源：王其钧.中国建筑图解词典[M].北京：机械工业出版社，2007）

第 5 章　中式场景中单体建筑的结构与色彩

图 5-50　带抱厦式勾连搭屋顶（卷棚歇山屋顶）——晋祠水镜台

5.2　屋身梁架结构

中国古代建筑大都是以木架构为主要结构形式，梁架结构的构架形式最常见的是抬梁式、穿斗式、抬梁穿斗结合式。除了以上三种梁架结构外，那就是干阑式和井干式。[①]建筑的规模大小、平面组合、外观形式在很大程度上都受到其结构类型与材料特性的制约。一般来说，采用抬梁与穿斗式结构的民居，在建筑规模与平面变化上，比干阑式和井干式为优。各种木构架中的构件都非常多，名称也依据位置和作用各有不同，主要有梁、枋、檩、椽等。就现存的古建筑实例和保留传统做法的地方民居实例来看，井干式的应用不多，穿斗式和抬梁式是使用最广泛的类型。官式建筑，例如，宫殿和寺庙，从《营造法式》和《工程做法则例》以及现存的古建实例来看，建筑结构基本上是抬梁式。而民间建筑，在北方多流行抬梁式，在南方多流行穿斗式（图5-51～图5-53）。

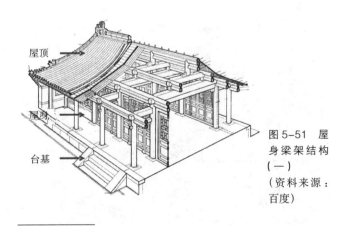

图 5-51　屋身梁架结构（一）
（资料来源：百度）

① 王其钧．中国建筑图解词典[M]．北京：机械工业出版社，2007．

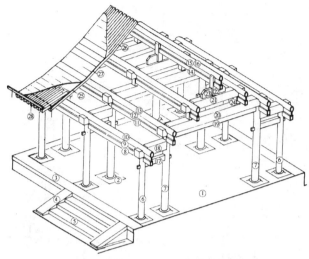

图 5-52　屋身梁架结构（二）
1—台明；2—柱顶石；3—阶条；4—垂带；5—踏跺；6—檐柱；7—金柱；8—檐枋；9—檐垫板；10—檐檩；11—金枋；12—金垫板；13—金檩；14—脊枋；15—脊垫板；16—脊檩；17—穿插枋；18—抱头梁；19—随梁枋；20—五架梁；21—三架梁；22—脊瓜柱；23—脊角背；24—金瓜柱；25—檐椽；26—脑椽；27—花架椽；28—飞椽
（资料来源：马炳坚．中国古建筑木作营造技术[M]．北京：科学出版社，1991）

图 5-53　酒楼内景梁架结构——电子游戏《功夫熊猫》

5.2.1　抬梁式构架

抬梁式构架，又称"叠梁式构架"，是中国古代建筑中最为普遍的木构架形式，它是在柱子上放梁，梁上放短柱，短柱上放短梁，层层叠落直至屋脊，各个梁头上再架檩条以承托屋椽的形式，即用前后檐柱承托四椽栿，栿上再立二童柱承托平梁的做法。抬梁式结构复杂，要求加工细致，但结实牢固，经久耐用，且内部容易形成较大的使用空间，同时还能造就宏伟的气势，以及做出美观的造型（图5-54～图5-62）。

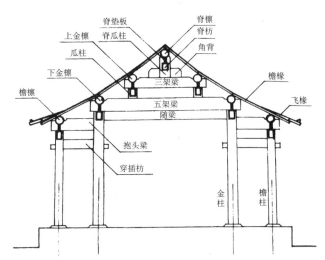

图 5-54　七檩硬山构架
(资料来源：马炳坚．中国古建筑木作营造技术[M]．北京：科学出版社，1991)

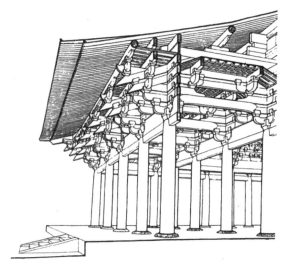

图 5-55　抬梁式构架——山西五台山佛光寺（唐）
(资料来源：百度)

图 5-56　抬梁式构架——北京故宫太和殿

图 5-57　抬梁式构架（三重檐四角攒尖楼阁）——电子游戏《功夫熊猫》

图 5-58　抬梁式构架（门楼）——《功夫熊猫1》

图 5-59　抬梁式构架（三重檐歇山屋顶，翡翠宫大殿）——《功夫熊猫1》

图 5-60　抬梁式构架（四柱三间石牌楼，歇山顶）——《功夫熊猫1》

图 5-61 抬梁式构架（歇山顶）——动画片《机器猫：大雄的平行西游记》

图 5-62 抬梁式构架（四柱三间不出头式牌楼，庑殿顶）
（资料来源：百度）

5.2.2 穿斗式构架

穿斗式构架的特点是柱子较细，柱子排列较密，每根柱子上顶一根檩条，柱与柱之间用木串接，连成一个整体。采用穿斗式构架，可以用较小的材料建筑较大的房屋，而且其网状的构造也很牢固。不过因为柱、枋较多，因此室内不能形成连通的大空间（图 5-63～图 5-71）。

图 5-63 穿斗式构架（一）
（资料来源：王其钧. 中国建筑图解词典[M]. 北京：机械工业出版社，2007）

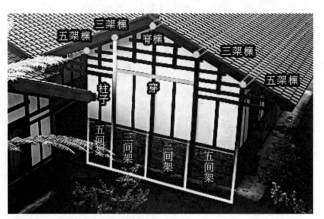

图 5-64 穿斗式构架（二）
（资料来源：百度）

图 5-65 穿斗式构架（三）
（资料来源：百度）

图 5-66 不同类型的穿斗式构架
（资料来源：王其钧. 中国建筑图解词典[M]. 北京：机械工业出版社，2007）

图 5-67　穿斗式构架（四）
（资料来源：百度）

图 5-68　穿斗式构架民居——重庆中山古镇

图 5-69　穿斗式构架（悬山顶）——动画片《异邦人无皇刃谭》（一）

图 5-70　穿斗式构架（悬山顶）——动画片《异邦人无皇刃谭》（二）

图 5-71　穿斗式构架——动画片《鬼神转》

5.2.3　混合式构架

当人们逐渐发现了抬梁式与穿斗式这两种结构各自的优点以后，就出现了将两者相结合使用的房屋，即，两头靠山墙处用穿斗式木构架，而中间使用抬梁式木构架，这样既增加了室内使用空间，又不必全部使用大型木料（图 5-72～图 5-77）。

图 5-72　混合式构架（一）
（资料来源：王其钧.中国建筑图解词典[M].北京：机械工业出版社，2007）

图 5-73　混合式构架（二）

第 5 章 中式场景中单体建筑的结构与色彩

5.2.4 干阑式构架

干阑式木构架是先用柱子在底层做一高台，台上放梁，铺板，再于其上建房子。这种结构的房子高出地面，可以避免地面湿气的侵入。但是后期的干阑式木构架实际上是穿斗的形式，只不过建筑底层架空，不封闭而已（图5-78～图5-89）。

图 5-74 混合式构架——福州华林寺大殿

图 5-75 混合式构架（练功场）——《功夫熊猫1》

图 5-76 混合式构架（歇山顶）——动画片《鬼神转》

图 5-77 混合式构架——动画片《武林外传》

图 5-78 干阑式构架
（资料来源：王其钧.中国建筑图解词典[M].北京：机械工业出版社，2007）

图 5-79 干阑式构架（悬山顶）——仡佬族建筑

图 5-80 干阑式构架（歇山顶）

图 5-81　彝族村寨图（悬山顶）

图 5-82　干阑式构架——西双版纳傣族"竹楼"（一）

图 5-83　干阑式构架——西双版纳傣族"竹楼"（二）

图 5-84　干阑式构架——湘西土家族建筑

图 5-85　干阑式构架——苗族吊脚楼

图 5-86　干阑式构架——壮族民居

图 5-87　干阑式构架——动画片《异邦人无皇刃谭》

图 5-88　干阑式构架——动画片《鬼神转》（一）

第5章 中式场景中单体建筑的结构与色彩

图5-89 干阑式构架——动画片《鬼神转》（二）

图5-92 井干式构架（三）
（资料来源：百度）

5.2.5 井干式构架

井干式构架是用原木嵌接成框状，层层叠垒，形成墙壁，上面的屋顶也用原木做成。这种结构较为简单，所以建造容易，不过也极为简陋，而且耗费木材。井干式结构因其形式与古代水井护墙及栏杆形式相同而得名（图5-90~图5-92）。

5.3 栏杆

栏杆是指用木料编织起来的遮拦物，后来又发展出石、砖、琉璃等不同材料所制成的栏杆。

栏杆早在周代时即有设置，这在周代留存的明器纹饰中可以看到。到了汉代，栏杆的运用已经较为普遍，同时栏杆也出现了寻杖、华板、望柱、地栿等构件。南北朝时期，栏杆已具备后世所见栏杆的形制。其后，经过不断的发展丰富，到明清时期栏杆在装饰上越发繁复多样。

栏杆除了从不同材料来分其种类外，根据其构造的不同又可细分为寻杖栏杆、花栏杆等形式。[①]

栏杆是中国古建筑外檐装修的一个重要类别，在建筑的台基、走廊处和池水边都经常可以看到栏杆的身影，不论是厅堂、居室、亭、楼、水榭等建筑也都可以设置栏杆。栏杆对于讲究布局、造景的园林尤为不可缺少。

栏杆最初是作为遮挡物，后来渐渐发展变化，式样丰富，雕刻精美，成了重要的装饰设置，而在园林中，栏杆则又起到隔景与连景的作用，功能似漏窗，而形象类花墙。

图5-90 井干式构架（一）
（资料来源：王其钧. 中国建筑图解词典[M]. 北京：机械工业出版社，2007）

5.3.1 栏杆类型

1. 寻杖栏杆

"寻杖栏杆"也作"巡杖栏杆"，是一种比较

图5-91 井干式构架（二）

[①] 王其钧. 中国建筑图解词典[M]. 北京：机械工业出版社，2007. 栏杆类型的划分不同的专著有所不同，在这里参考王其钧《中国建筑图解词典》书中的划分类型。

常见的栏杆式样，主要由寻杖、望柱、栏板（也称华板）、地栿（也称地拢）等构件组成，因其最上层即为寻杖，所以称为"寻杖栏杆"。寻杖栏杆的形制在南北朝时已基本具备。寻杖栏杆原用木料制作，后来出现石制栏杆，但除了材料变化之外，其式样基本仿照木质寻杖栏杆。

寻杖栏杆又可根据栏板是一层还是两层分为"单钩栏杆"和"重台栏杆"。

"单钩栏杆"就是只有一层栏板的栏杆，这是相对于当时的重台栏杆而言的。

"重台栏杆"有上下两层栏板，下层栏板通常称为"地霞"。在《营造法式》中规定，寻杖下用云拱、瘿项、盆唇，中为素腰，下安地拢；盆唇之下、素腰之上安装大华板，素腰之下、地拢之上安装小华板，华板上雕刻有精美的花纹，非常漂亮而华贵（图5-93～图5-96）。

2. 垂带栏杆

垂带栏杆（寻杖栏杆的一种）就是设置在台阶踏跺两边垂带上的栏杆，其构建也是随着栏杆

图5-93 寻杖栏杆（一）
（资料来源：王其钧. 中国建筑图解词典[M]. 北京：机械工业出版社，2007）

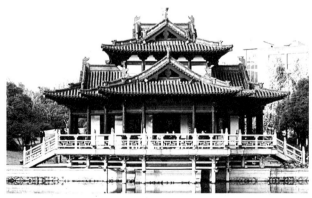

图5-94 寻杖栏杆（二）

图5-95 寻杖栏杆（三）
（资料来源：王其钧. 中国建筑图解词典[M]. 北京：机械工业出版社，2007）

图5-96 寻杖栏杆——电子游戏《仙灵岛》

的不断发展而变化的，现存常见的垂带栏杆主要也是由寻杖、华板、望柱等构件组成。垂带栏杆与一般栏杆的不同之处就是其整体形象是随着垂带倾斜的，即其各个构件在横向上均与垂带平行，其最下面一根望柱的前端常常设置一抱鼓石（图5-97、图5-98）。

3. 花式栏杆

花式栏杆简称"花栏杆"，以拥有大面积雕花棂格著称。花式栏杆的构造相对简单一些，构件主要有望柱和花格棂条部分。花格棂条的花样十分丰富，变化多端，有盘长纹、云纹、冰裂纹、灯笼框纹、万字纹、龟背锦纹、葵花纹等（图5-99～图5-102）。

第5章 中式场景中单体建筑的结构与色彩

图5-97 垂带栏杆
(资料来源：王其钧.中国建筑图解词典[M].北京：机械工业出版社，2007)

图5-98 垂带栏杆——北京故宫乾清门广场

图5-99 园林中的花式栏杆（一）

图5-100 园林中的花式栏杆（二）

图5-101 花式栏杆——电子游戏《功夫熊猫》

图5-102 花式栏杆——动画片《侠岚》

4. 直棂栏杆

直棂栏杆的造型比较简单，在其寻杖和地栿之间没有华板等构件，而置以若干的直立的木条。如果直棂栏杆的高度很高的话，其寻杖就失去了一般栏杆寻杖的扶手作用，而其遮挡的功能性则更强（图5-103～图5-105）。

图5-103 直棂栏杆（一）
(资料来源：王其钧.中国建筑图解词典[M].北京：机械工业出版社，2007)

图5-104 直棂栏杆——电子游戏《鬼武者1》

息,既有栏杆的功能,也有凳子的功能(图5-107)。

图5-105 直棂栏杆
(二)
(资料来源:百度)

图5-107 坐凳栏杆

7. 靠背栏杆

靠背栏杆俗称"美人靠"、"吴王靠",它是坐凳栏杆的一种延伸形式,在其坐用功能上比坐凳栏杆更显著,使用起来也更为舒服,因为人不但可以坐在上面,而且还有靠背可以依靠。靠背栏杆实际上就是在坐凳栏杆的平板外侧再安装上一段矮栏,略微向外倾斜,这段矮栏就叫作"靠背"。靠背除了略微向外倾斜外,本身大多还微有弯曲,以更适合人的后背的依靠。

靠背栏杆和坐凳栏杆一样,大多见于园林建筑中,特别是一些临水建筑,如亭、榭、阁、敞厅等,以方便园中游人依坐观景或静坐休息(图5-108 ~ 图5-113)。

5. 槏子栏杆

如果直棂条穿过上部的寻杖,则直棂栏杆就变成了槏子栏杆。槏子栏杆实际上是直棂栏杆的一种,在宋代时被称为"柜马叉子"。槏子栏杆的棂条顶端往往削成尖形,这对建筑物可以起到更好的防护作用(图5-106)。

图5-106 槏子栏杆
(资料来源:王其钧.中国建筑图解词典[M].北京:机械工业出版社,2007)

6. 坐凳栏杆

坐凳栏杆一般都是较矮的栏杆,在这种普通的矮栏上放置平整的木板,使矮栏看起来就像是一个条凳,人们可以在上面坐着休息,所以称为"坐凳栏杆"。鉴于坐凳栏杆可以坐人这种功能,它多被安置在园林中,以供游赏园林的人可以随时坐下来休

图5-108 靠背栏杆(一)

图5-109 靠背栏杆(二)

图5-110 靠背栏杆（三）　　图5-111 靠背栏杆（四）

图5-112 靠背栏杆——动画片《武林外传》（一）

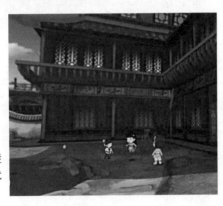

图5-113 靠背栏杆——动画片《武林外传》（二）

8. 瓶式栏杆

瓶式栏杆其实就是直棂栏杆的一种变异形式，就是将直棂条做成西洋的花瓶形式，所以俗称"西洋瓶式栏杆"。这种瓶式栏杆虽然也非常简单，但与直棂栏杆相比它更富有意趣，形象上更富有变化。瓶式栏杆在清代建筑中较为常见（图5-114）。

9. 栏板栏杆

栏杆中只有望柱及柱间的栏板，而没有寻杖之类的构件，这样的栏杆就叫作"栏板栏杆"。栏板栏杆的栏板上，可以作雕刻，也可不作雕刻，作雕

图5-114 瓶式栏杆
（资料来源：王其钧．中国建筑图解词典[M]．北京：机械工业出版社，2007）

刻的可以为透雕也可以为浮雕，花纹美丽，增添了栏板的艺术与欣赏性；不作雕刻的素面栏板，则光洁素雅，虽然不华美但也自有韵致（图5-115）。

图5-115 栏板栏杆
（资料来源：王其钧．中国建筑图解词典[M]．北京：机械工业出版社，2007）

5.3.2 寻杖栏杆的构件组成（图5-116、图5-117）

1. 望柱

"望柱"就是栏杆中栏板与栏板之间的立柱，俗称"柱子"。望柱主要由柱头和柱身两部分组成，而柱身极为简单，多数情况下只做成方形石柱而不加雕饰。望柱的变化主要表现在望柱头。

望柱因柱头的不同变化而区分为不同的种类。

图 5-116　寻杖栏杆及其构造
（资料来源：马炳坚．中国古建筑木作营造技术[M]．北京：科学出版社，1991）

石榴望柱头　　莲花望柱头　　二十四节气望柱头

云纹望柱头　　凤纹望柱头　　龙纹望柱头

图 5-118　各类望柱头
（资料来源：王其钧．中国建筑图解词典[M]．北京：机械工业出版社，2007）

图 5-117　寻杖栏杆——北京故宫乾清门

比较常见的形式有莲瓣头、石榴头、二十四节气头、云纹、水纹、龙凤纹等。特别是地方风格和民间建筑中的柱头更是丰富多彩，各种水果、动物、人物故事乃至琴、棋、书、画等都可作为装饰题材。这样的纹样也就是柱头上的雕刻。

望柱头在实际运用中有一定的讲究与等级。一般来说同一建筑地方风格的望柱头形式多样，较为灵活，而在官式建筑中则只能采用一种样式，要求严谨。此外，像龙凤装饰的望柱头，只有重要的宫殿建筑中才可以用。除规制外，一般还要根据建筑环境来使用不同的望柱头（图 5-118）。

2．寻杖

寻杖也称为巡杖，是栏杆上部横向放置的构件。栏杆中使用寻杖目前所知最早为汉代，并且最初是圆形，后来逐渐发展出方形、六角形和其他一些特别的形式。

3．栏板

栏板是栏杆的一个重要组成部分，可以说它是在整个栏杆的各个构件中雕饰最突出的一个构件。正因为栏板多雕刻花纹作为装饰，非常漂亮，华丽，所以也称为"华板"。

栏板的样式随着栏杆的不断发展而变化，禅杖栏板是其中较为常见的一种。禅杖栏板也就是"寻杖栏板"，按雕刻式样又可分为透瓶栏板和束莲栏板两种，这两种中又以透瓶栏板较为常见。

4．地栿

地栿是处在栏杆最下层的构件，又是置于阶条石之上的横向构件。地栿在宋代的《营造法式》中又被称为"地拢"。

5.4　门、隔扇、窗

5.4.1　门

中国古建筑中门可以分属两大系统，一是划分区域的门，一是作为建筑物自身的一个组成部分的门。划分区域的门多以单体建筑的形式出现，包括城门、台门、屋宇式大门、门楼、垂花门、牌坊门等。而建筑自身的门则是建筑的一个构件，如实榻门、棋盘门、屏门、隔扇门等。

门的建筑造型和数量都会关系到尊卑等级，

所以，门在古代都是按一定的礼仪制度来设置的，因此，门在中国古代社会还是身份和地位的象征，甚至于门上的装饰，都直接关系到建筑的等级。

在动画片中，门作为反映中国古建筑和文化的元素具有相当的典型性，例如动画片《功夫熊猫》、《小倩》、《武林外传》等都有体现（图5-119～图5-124）。

图5-119　城门——《功夫熊猫2》

图5-120　牌楼门——《功夫熊猫1》

图5-121　墙垣式大门（歇山顶）——《功夫熊猫1》（一）

图5-122　墙垣式大门（歇山顶）——《功夫熊猫1》（二）

图5-124　实榻大门——《功夫熊猫2》

图5-123　墙垣式大门——《功夫熊猫2》

5.4.1.1　门楼文化

门楼是古民居的门面，既体现了当时工匠艺人的加工工艺水平和艺术改造能力，也充分反映了房屋主人的地位和级别。

北京四合院住宅的大门，从建筑形式上可分为两类，一类是由一间或若干间房屋构成的屋宇式大门，另一类是在院墙合拢处建造的墙垣式门（随墙式门）。

设屋宇式大门的住宅，一般是有官阶地位或经济实力的社会中上层阶级；设墙垣式大门的住宅，则多为社会下层普通百姓居住。

屋宇式大门有门洞，门占一间屋；墙垣式门没门洞，只在墙上开门。细说起来，北京四合院的屋宇式大门还包括王府大门、广亮大门、金柱大门和蛮子门等；随墙门有小门楼、车门等。[①]

1. 屋宇式门

屋宇式大门是大门中的主要形式，呈现为一座单独的房屋建筑形态，既是门又是屋，它是最为常见的一种大门形式，上自皇帝的宫室，下至普通百姓的住宅，都有较为广泛的应用。

屋宇式大门分为如下几个等级。

1）王府大门

王府大门是屋宇式大门中的最高等级，通常

① 楼庆西. 中国建筑的门文化[M]. 郑州：河南科学技术出版社，2001. 作者在书中对门的类型和等级进行了充分的论述，还讲述了门头装饰及文化来源。

有五间三启门和三间一启门两等。这种大门坐落在王宅院的中线上，宏伟气派。在封建社会，王府大门的间数、门饰、装修、色彩都是按规制而设的，如清顺治九年规定亲王府正门广五间，启门三……绿色琉璃瓦……每门金钉六十有三……世子府门钉减亲王九分之二，贝勒府规定为正门五间，启门一（图5-125）。

3）金柱大门

这是一种门扉安装在金柱（俗称老檐柱）间的大门，称为"金柱大门"，这种大门同广亮大门一样，也占据一个开间，一般它的规制与广亮大门很接近，门口也较宽大，虽不及广亮大门深邃庄严，仍不失官宦门第的气派，是广亮大门的一种演变形式（图5-128～图5-130）。

图5-125 王府大门

图5-128 金柱大门（一）　图5-129 金柱大门（二）

2）广亮大门

广亮大门仅次于王府大门，它是屋宇式大门的一种主要形式，这种大门一般位于宅院的东南角，占据一间房的位置。

"广亮"的原音是"广梁"，说的是屋顶的大梁很宽广。

广亮大门虽不及王府大门显赫气派，但也有较高的台基，门口比较宽大敞亮，门扉开在门厅的中柱之间，大门檐之下安装雀替、三幅云一类既有装饰功用，又代表主人品级地位的饰件（图5-126、图5-127）。

图5-130 金柱大门（三）

（资料来源：王其钧.中国建筑图解词典[M].北京：机械工业出版社，2007）

4）蛮子门

门扉安装在外檐柱间，门扇槛握的形式仍采取广亮大门的形式，北京人把这种门称为"蛮子门"，它是广亮大门和金柱大门进一步演变出来的又一种形式。蛮子门的出现，是因为房主的官品不高，至少不能建广亮大门，索性将院门外前推到屋檐下头，属于南方来京的官员或居民喜欢的式样（图5-131、图5-132）。

图5-127 广亮大门（二）
（资料来源：王其钧.中国建筑图解词典[M].北京：机械工业出版社，2007）

图5-126 广亮大门（一）

5）如意门

如意门的宅主不像王府大门、广亮大门、金柱大门的宅主那样具有相当的政治地位和品级，也不像蛮子门的宅主在经济上有多富裕。如意门

第5章 中式场景中单体建筑的结构与色彩

图5-131 蛮子大门（一）
（资料来源：王其钧. 中国建筑图解词典 [M]. 北京：机械工业出版社，2007）

图5-132 蛮子大门（二）

2. 墙垣式门（随墙式门）

墙垣式大门是四合院中级别最低的，居住在这种四合院里的大多是一般的百姓。墙垣式门的特点是无门洞，顺墙开，只占半间或大半间宽度，院门较窄。

小门楼是随墙门中最常见的一种。在风格上仍追求屋宇的效果。它有两堵极短的山墙，有屋顶，上做正脊，两头翘起，檐上装饰着花草砖。所以说，尽管这种形式的院门等级最低，但普通人家也会尽可能地装饰一番。特别是那墙垣式门楼，与房屋无异。用瓦片砌成的串串铜钱式样，更显得新颖别致（图5-136～图5-139）。

里的住户一般是在政治上地位不高，但却非常殷实富裕的士民阶层。如意门多为一般普通百姓所采用，形制不算太高，进而不受封建等级制度的限制。如意门与其他屋宇式大门的最大区别在于，前檐柱间砌墙，在墙正中位置留出门洞，安装门扇。门洞左右上角各挑出一组"如意"形状的砖雕，俗称"象鼻枭"。门楣上方安装门簪两个，多刻有"如意"二字，以寓意吉祥如意，故取名"如意门"（图5-133～图5-135）。

图5-136 墙垣式门

图5-137 墙垣式门——《功夫熊猫1》（一）

图5-133 如意门（一）

图5-134 如意门（二）

图5-138 墙垣式门——《功夫熊猫1》（二）

图5-139 墙垣式门——《功夫熊猫2》

图5-135 如意门（三）
（资料来源：王其钧. 中国建筑图解词典 [M]. 北京：机械工业出版社，2007）

5.4.1.2 单体建筑中的板门

板门就是以板为门扇，它不是通透的实门，与隔扇门相对而言。板门的板大多为木质。板门一般分为实榻门和棋盘门两种不同做法，从具体构件上看，大门门外多安装门铰，大门门内又插栓。讲究的大门门板多作油漆，尤其是朱红漆最显等

级。此外，在官宦住宅和皇家宫殿建筑的门板上，还多装饰有门钉，门钉一般五路到十一路，门钉的多少能严格地区分建筑的等级。

1. 实榻大门

"实榻大门"是板门的一种，它是一种安于中柱之间的板门，常用于宫殿、王府等较高等级的建筑群入口处。宋代时的板门就专指的是"实榻大门"。实榻大门的具体形式是门心板与大边一样厚，因此整个门板显得非常坚固、厚实。是各种板门中形制最高、体量最大、防卫性最强的大门，专门用于宫殿、坛庙、府邸及城垣建筑。门板厚的可达五寸（约15cm），薄的也有三寸上下，例如，故宫太和门中的每扇大门宽2.66m，高5.4m，板厚20cm（图5-140～图5-142）。

件）横向连接门扇，形成方格状，所以门扇看起来好似棋盘，因此称为"棋盘门"。

棋盘门中较讲究一些的做法为"镜面板门"。它除了具有一般棋盘门的做法外，还要特别将门的一面做得平整无缝，不起任何线脚，平整光洁犹如镜面，所以称为"镜面板门"（图5-143、图5-144）。

图5-143 棋盘门
（资料来源：王其钧.中国建筑图解词典[M].北京：机械工业出版社，2007）

图5-144 棋盘门——镜面板门

5.4.1.3 门饰

1. 门钹、铺首

门钹就是门上的拉手，同时拉手还具有叩门的作用，这是拉手的实用功能。为了增加拉手的艺术性和审美作用，所以在拉手与门板的连接处又加上了底座，称之为"门钹"。这种门钹在实用性外，也就带有了强烈的装饰意味。

门钹因其形状类似民间乐器中的"钹"而得名。门钹是用金属制成的，平面为圆形或六边形，中部突起一个如倒扣着的碗状的圆钮，钮上挂着圆环或金属片，圆钮周围部分被称为"圈子"，上面雕有镂空花纹，也有做成吉祥符号或如意纹的，这是为了增加门钹的装饰效果。

门钹中最特殊、最有特色的形式就是铺首，它是一种带有驱邪含义的、传统的门上装饰。铺首多为兽面铜质，兽形怒目圆睁，牙齿暴露，口内衔着大环。据汉代画像砖可知，汉代时已有这种门上装饰。兽面衔环避不祥，是含有驱邪意义的传统门饰。门铺首的历史悠久，在民间广为使用。门铺首不仅仅使门环叩出声音，还使得门铺的装

图5-140 实榻大门（一）

图5-141 实榻大门（二）

图5-142《功夫熊猫》中的实榻大门

2. 棋盘门

"棋盘门"也是板门的一种，是用于一般府邸民宅的大门，它与实榻大门的做法有所不同。棋盘门是先用边梃大框做出框架，而后再装门板，在其上下抹头之间用数根穿带（木条之类的连接

饰具有除灾避难、驱鬼辟邪的功能。环悬挂于铺首，人于门外拍环，门内闻音而开门也。在古代，铺首形制也有严格的等级规定。

普通人家的铺首多为熟铁打制，大多数为圆形、六角形，边缘打制出花卉、草木、卷云形花边图案，配以圆圈状的门环或菱形、令箭形、树叶形门坠，既美观大方，又结实耐用。王子王孙、达官显贵、富甲豪绅家大门上的铺首也不相同，在尺寸上要大了许多，气派了许多。帝王家皇宫大门上的铺首在尺寸上、用料上、工艺上、制作上，都达到了登峰造极的地步，铺首的实用价值已经退为其次，而主要是为了彰显皇家君临天下的气势。铺首的尺寸最大不说，用料是铜制鎏金，光耀夺目，造型多为圆形，穹隆凸起部錾出狮子、老虎、螭、龟、蛇等猛兽、毒虫的头像，怒目圆瞪，龇牙咧嘴，为皇帝的家把守大门。

图5-149 鎏金铺首

1) 门钹（图5-145、图5-146）

图5-145 门钹（一）　　图5-146 门钹（二）

图5-150 立凤铺首　　图5-151 战国立凤蟠龙纹兽面铜铺首

2) 铺首（图5-147～图5-153）

图5-147 铜铺首（一）　　图5-148 铜铺首（二）　　图5-152 青白玉兽面纹铺首

图5-153 青玉兽面铺首

2. 门头的砖雕

门头又称为门罩,是门上的雨篷式结构,有遮挡阳光、防雨的功能。门楣即是门框上部的横向构件,砖雕门在工艺上模仿木雕,其精美程度不亚于木雕(图5-154~图5-157)。

图5-154 门头砖雕(一)　　图5-155 门头砖雕(二)

图5-156 门头砖雕(三)　图5-157 门头砖雕(四)

3. 门簪

门簪是用来锁合中槛和连楹的木构件,它就像是一个大木销钉,将相关构件连接到一起。门簪有不作雕刻的,也有作雕刻的。作雕刻的门簪其雕刻部位主要在簪头的正面,题材有代表春夏秋冬的牡丹、荷花、菊花、梅花等四季花卉,象征一年四季富庶吉祥,或是雕"团寿"、"福"、"吉祥"等字,然后贴在门簪上。形式多样,内容丰富。

大门上槛突凸的门簪,少则两枚,通常四枚,或多至数枚,具有装饰效果(图5-158~图5-160)。

图5-158 门簪(一)　　图5-159 门簪(二)

图5-160 门簪(三)

4. 门神

门神的历史源远流长,历经了神荼和郁垒、钟馗、秦琼和尉迟恭、文门神等四代,从雕刻到绘画、从桃木板到彩纸,可以说是历经了"沧海桑田"之变。但是就门神的本质说,始终和"驱鬼镇邪"、"祈福纳祥"的观念有着某种联系。桃木和门神具有具体的物质实体,但是却表达着一种完全不同的信息,不再是某种特定的树或者是历史上的某个人,而是成为一种观念的替代和象征,这时,他们成了"符号",在特定的文化背景下永恒地存在。

我国各地民众敬奉的门神有:神荼、郁垒、桃人、苇索、钟馗、韦陀菩萨、伽蓝菩萨、温峤、岳飞、秦琼、尉迟恭、天官、仙童、刘海蟾、送子娘娘、马超、马岱、韩世忠、梁红玉、薛仁贵、盖苏文、孟良、焦赞、赵云、包公、海瑞、文天祥、解珍、解宝、吕方、郭盛、姚期、马武、关羽、关平、周仓、四大天王、哼哈二将、张黄苏李四将军、燃灯道人、方弼、青龙、白虎、孙膑、庞涓、魏征、徐茂功、扶苏、蒙恬、斐元庆、李元霸、岳云、狄雷、玄坛真君、无路财神、和合二仙、赐福天官、

胡大海、常遇春。大致分为如下三类：

（1）武门神：秦琼、尉迟恭、关羽、关平、周仓（图5-161～图5-165）。

（2）文门神：包公和文天祥

（3）祈福门神：古代门神，除了能驱除鬼魔、镇守家宅外，后来，也出现了能成就功名利禄、福寿延年的福运门神。人们把文、武财神分别贴在左、右门上，意为"左招财"、"右进宝"。祈福门神的画面，多是一些吉祥物，如画中的寿星，手持仙桃，面带慈笑（图5-166）。

图5-161 武门神（一）

图5-162 武门神（二）

图5-165 武门神（五）
（资料来源：百度）

图5-163 武门神（三）
（资料来源：百度）

图5-164 武门神（四）
（资料来源：百度）

图5-166 祈福门神：福、禄、寿、喜
（资料来源：百度）

5. 门联

门上的祈福装饰除了门神还有对联。在当今人们的生活里视对联比门神更为重要，一般人家可以没有门神，但是不能没有对联（图5-167～图5-173）。

图 5-167 门联（一）
（资料来源：百度）

图 5-168 门联（二）
（资料来源：百度）

图 5-169 门联（三）
（资料来源：百度）

图 5-170 门联（四）
（资料来源：百度）

图 5-171 门联（五）
（资料来源：百度）

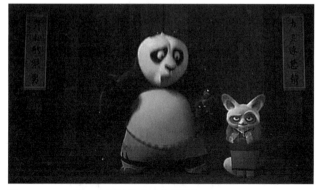

图 5-172 门联——动画片《功夫熊猫》

第5章 中式场景中单体建筑的结构与色彩

图5-173 门联——动画片《武林外传》

5.4.1.4 门前附件

1. 抱鼓石、门枕（门墩）

抱鼓石一般是指位于宅门入口、形似圆鼓的两块人工雕琢的石制构件，因为它有一个犹如抱鼓的形态承托于石座之上，故此得名。抱鼓石民间称谓较多，如石鼓、门鼓、圆鼓子、石镙鼓、石镜等。在传统民宅大门前很常见（如北京四合院的院门、垂花门、徽州祠堂的版门等）。在传统牌楼建筑（如牌坊、棂星门）中也有类似抱鼓石的夹杆石（也有称门挡石的），它是牌楼建筑所特有的重要构件，主要是起稳固楼柱的作用。宅门抱鼓石是门枕石的一种。

抱鼓石发展了宅门的功能构件门枕石，其等级是由门的等级决定的；抱鼓石是中国宅门"非贵即富"的门第符号，是最能标志屋主等级差别和身份地位的装饰艺术小品；抱鼓石可分为"螺蚌"和"如意"两种形态，抱鼓石鼓顶的狮子是龙生九子之一的椒图；抱鼓石并非"门当户对"的门当，但可作为联姻家庭身份是否匹配的参照物（图5-174）。

门枕是指在建筑的门洞处，为了承托门扇，往往在门下的下槛两端设置墩台，墩台上凿有小眼用以放置门轴，这种承托门扇门轴的墩台就叫作"门枕"，也叫"门墩"。门枕有石质的，也有木质的，以石质居多，石质的门枕又称"门枕石"。门枕石一般分为内外两部分，往往多作雕饰，如果做成鼓形就称之为抱鼓石。

门枕和抱鼓石上均有各种石雕。门鼓上大多为万字纹、鱼形纹、彩陶纹、石刻图像（仿汉代"车马出行图"等）、编织纹、祥云纹等，门枕上的石雕非常丰富多彩，福到眼前、二龙戏珠、麒麟送子、鱼龙变化、万象更新、如意祥云、天禄辟邪、连年有余、一品当朝、尚书红杏、富贵万年、连中三元、和合二仙……

在一些门枕上还雕有狮子，位于门枕的上端。这是依院中主人的身份、地位而定的。旧时多为王府宅第，主人大都系官府显要，如贝勒王爷及民国年间的达官贵人等。一般有钱的人是不能"越制"而自行雕狮子于建筑物上的（图5-175～图5-178）。

图5-175 门墩（一）（左）
图5-176 门墩（二）（右）

图5-174 抱鼓石

图5-177 门墩（三）　图5-178 门墩（四）

2. 门前石狮

石狮子是势力强大的象征，将它放在院前起着镇魔避邪的作用。另外，由于佛教称佛陀说法为狮子吼，其座为狮子座，所以石狮子又被尊为护法的灵兽。民间习俗狮子是镇宅神兽，也有避邪的作用，把狮子看做是吉祥的动物，在中国众多的园林名胜中，各种造型的石狮子随处可见。古代的官衙庙堂、豪门巨宅大门前，都摆放一对石狮子用以镇宅护卫。直到现代，许多建筑物大门前，还有这种安放石狮子镇宅护院的遗风。石狮子摆在大门前的作用民间流传有四说：其一，避邪纳吉。其二，预卜洪灾。其三，彰显权贵。其四，艺术装饰（图5-179～图5-182）。

图5-179 石狮子（一）

图5-180 石狮子（二）

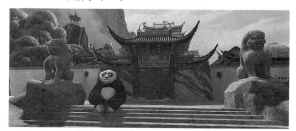

图5-181 石狮子——动画片《功夫熊猫1》

图5-182 两只石猫（石狮子的变形体）——动画片《武林外传》

3. 上马石、拴马桩

在古代骑马代步的时代，大门前设上马石、拴马桩，既有实用性又有装饰性，它是显示气派的门前点缀。《吉林民居》一书介绍说，二品以上官员门口方可设置。

功能：一是显示主人的等级，二是上马时用来垫踏的辅助。

因为马、驴、骡是旧时京城代步的主要工具之一，加之清代满蒙等民族有骑马狩猎的祖习，清代朝廷规定：满洲官员出门，无论文武，均需乘马，以不忘先祖遗风。清官员有"前引"、"后从"的定例，即主人外出时，奴才和仆从也要骑马，前呼后拥地跟随，即使后来主人们乘车、乘轿，仆人也要骑马左右跟随。

所以，旧时北京的府第和大四合院、大会馆的门前都在左右有上下马石。石多为汉白玉或大青石，石分两级，第一级高约一尺三寸，第二级高约二尺一寸，宽一尺八寸，长三尺左右。住宅门前有没有上下马石也是宅第等级的一个划分标准（图5-183、图5-184）。

与上下马石相应的还有拴马桩（图5-185、图5-186）。

图5-183 上马石（一） 图5-184 上马石（二）

图 5-185　拴马桩（一）　　图 5-186　拴马桩（二）

图 5-188　不同的隔扇图案
（资料来源：马炳坚. 中国古建筑木作营造技术 [M]. 北京：科学出版社，1991）

5.4.2　隔扇

中国古代门的一种，用于分隔室内外或室内空间。根据建筑物开间的尺寸大小，一般每间可安装四扇、六扇或八扇隔扇。通常用于宫殿、坛庙一类大体量建筑的隔扇，多采用六抹、五抹两种，这不仅是为了显示帝王建筑的威严豪华，更是坚固的需要。四抹隔扇多见于一般寺院和体量较小的建筑，三抹多见于宋代，明清时期较少见。有些宅院花园的花厅及轩、榭一类建筑常做落地明隔扇，这种隔扇一般采取三抹及两抹的形式，下面不装裙板。隔扇主要由槅心、绦环板、裙板三部分组成。[①]

格门上部为格心，由花样的棂格拼成，可透光。下部为裙板，不透光，可以有木刻装饰，在要求扩大空间时，隔扇门可以除下（图 5-187、图 5-188）。

隔扇的两边立有边梃，边梃之间横安抹头，抹头将整个隔扇分为上、中、下三段，上为隔心，中为绦环板，下为裙板（图 5-189）。隔心也称为花心，是隔扇的主要部分，其高度大约占整个隔扇高度的五分之三，隔扇的通透主要就是指隔心部分。隔心是隔扇雕饰最精美的部分，大多满雕花式棂格，内容丰富多样。绦环板和裙板部分是不通透的，不过上面也多有不同的雕饰，或是花纹，或是几何纹等（图 5-190～图 5-200）。

图 5-189　隔扇的构成
（资料来源：马炳坚. 中国古建筑木作营造技术 [M]. 北京：科学出版社，1991）

图 5-187　北京故宫中的隔扇

图 5-190　隔扇（一）
（资料来源：王其钧. 中国建筑图解词典 [M]. 北京：机械工业出版社，2007）

① 马炳坚. 中国古建筑木作营造技术 [M]. 北京：科学出版社，1991.

图 5-191 隔扇(二)

图 5-192 隔扇(三)

图 5-197 隔扇——动画片《功夫熊猫》(三)

图 5-193 隔扇——动画片《武林外传》(一)

图 5-198 隔扇——动画片《功夫熊猫》(四)

图 5-194 隔扇——动画片《武林外传》(二)

图 5-199 隔扇——动画片《功夫熊猫2》(一)

图 5-195 隔扇——动画片《功夫熊猫》(一)　图 5-196 隔扇——动画片《功夫熊猫》(二)

图 5-200 隔扇——动画片《功夫熊猫2》(二)

5.4.3 窗

窗子和门一样，也是建筑中的重要组成部分。窗子的形式非常多样，甚至比门的形式更多样。窗在古代称为"户牖"，称呼南北不尽相同，也就是同一种窗子有几种名称，有些窗子又有几种细分类型，而且细部处理又多有差异。

5.4.3.1 槛窗

槛窗是一种隔扇窗，形制等级较高。槛窗在两个立柱间的下半段砌筑墙体，墙体上安装隔扇，窗扇上下有转轴，可以向里和向外开关。槛窗也就是省略了隔扇门的裙板部分，而保留了上段的棂心和绦环板部分。槛窗多与隔扇门连用，位于隔扇门的两侧。

槛窗与隔扇门保持了同一形式，包括色彩、棂格花纹等，使得建筑外立面更为协调、统一、规整。皇家建筑上的窗子大多为槛窗形式，在一些较大型的住宅和寺庙、祠堂等也多有运用。特别是在南方的民居建筑中，比北方地区更多地采用槛窗形式。

槛窗中的隔心如果是用直棂条，这种槛窗称为直棂窗（图5-201）。

图5-201 直棂窗

1. 破子棂窗

破子棂窗是直棂窗的一种，它的窗棂是将方形断面的木料沿对角线斜破分而成，即一根方形棂条破分成两根三角形棂条（图5-202）。

2. 一马三箭窗

一马三箭窗也是直棂窗的一种，它的窗棂为方形断面，这是它与破子棂窗的不同点。但它的特点还不在此，而在于直棂上、下部位各置的三根横木条，也就是在一般竖向直棂条的上、中、下部位再垂直钉上横向的棂条，使之比直有竖向直棂条的窗子更有变化（图5-203）。

图5-202 破子棂窗　　图5-203 一马三箭窗
（资料来源：王其钧. 中国建筑图解词典[M]. 北京：机械工业出版社，2007）

5.4.3.2 支摘窗

支摘窗是用于民居、住宅建筑的一种窗，是一种可以支起、摘下的窗子，在一些次要的宫殿建筑中也有所使用。支摘窗一般分为上下两段，上段可以推出支起，下段则可以摘下，这就是支摘窗名称的由来，也是它和槛窗的最大区别。此外，支摘窗在形象上也与槛窗不同，槛窗是直立的长方形，而支摘窗多是横置的。

在苏杭一带的园林和民居中，支摘窗多做成上、中、下三段，富于装饰性。这种上、中、下三段的支摘窗又称和合窗。和合窗上下窗扇固定，中间窗扇可以向外支起（图5-204～图5-209）。

图5-204 支摘窗

图 5-205　支摘窗——动画片《武林外传》(一)

图 5-206　支摘窗——动画片《武林外传》(二)

图 5-207　支摘窗——电子游戏《九阴真经》(一)

图 5-208　支摘窗——电子游戏《九阴真经》(二)

图 5-209　支摘窗——电子游戏《九阴真经》(三)

5.4.3.3　漏窗

漏窗有时也称为"花窗"、"空窗",这是一类形式较为自由的窗子。这类窗子都不能开启。漏窗当然也有沟通内外景的作用,因为我们透过漏窗能看到另一边的景色,但是漏窗的沟通是似通还隔,通过漏窗所看到的景物也是若隐若现的,所以它在空间上与景物间,既有连通的作用,也有分隔的作用。此外,漏窗相对空窗来说,本身就是优美的景点,因为漏窗窗框内置有多姿多彩的各式图案,在阳光的照耀下更有丰富的光影变化。

1. 花窗

花窗一般是指在窗洞内雕或塑出花草、树木、鸟兽或其他优美图案的墙壁上的窗子,它具有极强的装饰性和艺术性(图 5-210 ~ 图 5-213)。

图 5-210　花窗——动画片《武林外传》

图 5-211　花窗——电子游戏《九阴真经》(一)

图 5-212　花窗——电子游戏《九阴真经》(二)

第 5 章　中式场景中单体建筑的结构与色彩

图 5-213　花窗——电子游戏《九阴真经》(三)

2. 空窗

指的是只有窗洞没有窗棂的窗子。空窗的设置可以使几个空间互相穿插渗透，将内外景致融为一体，又能增加景深，扩大空间，获得深邃而优雅的意境（图 5-214～图 5-216）。

图 5-214　空窗（一）

图 5-215　空窗（二）

图 5-216　空窗（三）

3. 什锦窗

也是一种漏窗，它通常是一组一组地安排，而且窗形变化多样，所以得名"什锦"。在北京四合院和江南园林中都比较常见。它不仅可以美化墙面，而且还可以沟通窗内外的空间，借调外部景致，以及作为取景框等（图 5-217～图 5-220）。

图 5-217　什锦窗（一）

图 5-218　什锦窗（二）

图 5-219　什锦窗（三）

图 5-220　什锦窗（四）

5.5 斗栱、雀替

5.5.1 斗栱

我国建筑特有的一种结构。在立柱顶、额枋和檐檩间或构架间，从枋上加的一层层探出成弓形的承重结构叫栱，栱与栱之间垫的方形木块叫斗，合称斗栱。斗栱由斗、栱、翘、昂、升组成。斗栱的产生和发展有着非常悠久的历史。从两千多年前战国时代采桑猎壶上的建筑花纹图案，以及汉代保存下来的墓阙、壁画上，都可以看到早期斗栱的形象（图5-221～图5-231）。中国古典建筑最富有装饰性的特征往往被皇帝攫为己有，斗栱在唐代发展成熟后便规定民间不得使用。

图5-221 斗栱——福州华林寺大殿

图5-222 斗栱——山西五台山佛光寺（唐代）（一）

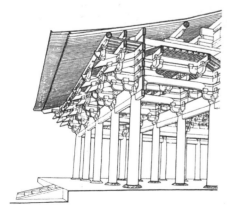

图5-223 斗栱——山西五台山佛光寺（唐代）（二）（资料来源：百度）

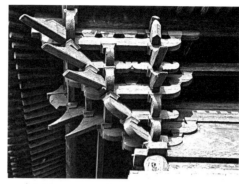

图5-224 斗栱（一）

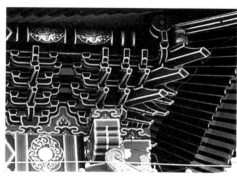

图5-225 斗栱（二）

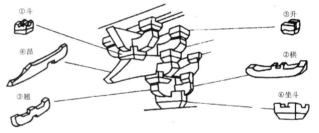

图5-226 斗栱组件（资料来源：百度）

图5-227 斗栱——动画片《功夫熊猫2》（一）

图5-228 斗栱——动画片《功夫熊猫2》（二）

第 5 章　中式场景中单体建筑的结构与色彩

5.5.2　雀替

雀替俗称"牛腿",也称替木、托木、插角,是中国古建筑的特色构件之一,通常被置于建筑的横梁或垂花与寿梁相交接处。其作用是缩短梁枋的净跨距离;减少梁柱的承重力;阻挡和防止横竖构件间角度的倾斜。其制作材料由该建筑所用的主要建材所决定,如木建筑上用木雀替,石建筑上用石雀替。

图 5-229　斗栱——动画片《功夫熊猫 2》(三)

雀替的造型由拱形替木演变而来,置于额枋下与柱相交处。最早期的雀替横向跨度较大,南北朝时期雀替的长度约占明间(建筑正中一间称明间)阔面的三分之一,朝代愈往后其长度亦逐渐缩短,发展到宋代,雀替还未正式成为一种重要的构件,而只是柱上交托阑额的一根拱形横木,所起的装饰作用很小,并不受人注意,那时它也不叫雀替,而称为角替。这一时期的雀替的最大特点是质朴无华。

图 5-230　斗栱——动画片《功夫熊猫 2》(四)

宋末和金代的雀替在其下部出现了蝉肚造型,元代的蝉肚造型最繁复,从明至清的蝉肚造型逐渐变简洁,但在其底部另加了一斗一栱。明代之后,雀替得到了广泛运用,不仅雀替的造型演变成倒挂龙形,并且构图上也不断得到发展。此时,雀替的特点是线条流畅简洁,纹饰风格粗犷。到了清代,雀替的长度占明间面阔的四分之一,并逐渐发展成为一种风格独特的构件,精雕细凿,重视彩饰,进而大大地丰富了中国古典建筑的形式。

图 5-231　斗栱——动画片《功夫熊猫 2》(五)

斗栱的作用:

(1) 它位于柱与梁之间,由屋面和上层构架传下来的荷载,要通过斗栱传给柱子,再由柱传到基础,因此,它起着承上启下、传递荷载的作用。

(2) 它向外出挑,可把最外层的桁檩挑出一定距离,使建筑物出檐更加深远,造型更加优美、壮观。

(3) 它构造精巧,造型美观,如盆景、似花篮,又是很好的装饰性构件。

(4) 榫卯结合是抗震的关键。这种结构和现代梁柱框架结构极为类似。构架的节点不是刚接,这就保证了建筑物的刚度协调。遇有强烈地震时,采用榫卯结合的空间结构虽会"松动"却不致"散架",消耗地震传来的能量,使整个房屋的地震荷载大为降低,起到了抗震的作用。

作为支撑大屋顶的构件之一,雀替从力学上的构件,逐渐发展成美学上的构件,雀替的造型就像一对翅膀在柱的上部向两边伸出,一种生动的形式随着柱间框格而改变,轮廓由直线转变为柔和的曲线,由方形变成有趣而更为丰富、更自由的多边形,而其上的油漆雕刻,极富装饰趣味,为结构与美学相结合的产物。犹如一对翅膀向两边伸出的雀替很好地解决了柱头部分的装饰问题,因此,后代的建筑都喜欢采用雀替来作为装饰物(图 5-232~图 5-242)。

图 5-232　雀替（一）

图 5-233　雀替（二）

图 5-234　雀替（三）

图 5-235　雀替（四）

图 5-236　花鸟木雕雀替（一）

图 5-237　花鸟木雕雀替（二）

图 5-238　雀替——《功夫熊猫》概念设定稿

图 5-239　雀替——动画片《功夫熊猫1》（一）

第 5 章　中式场景中单体建筑的结构与色彩

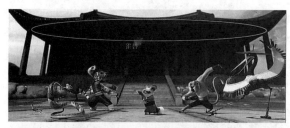

图 5-240　雀替——动画片《功夫熊猫 1》（二）

图 5-241　雀替——电子游戏《魔兽世界：潘多利亚的迷雾》

图 5-242　雀替——动画片《武林外传》

5.6　建筑色彩和彩画

5.6.1　建筑色彩

在中国原始社会时期，建筑很少有装饰，其建筑色彩多为材料本色。随着社会生产力的提高以及人们审美意识的增强，在建筑上使用红土、白土、蚌壳灰等涂料来装饰和防护，后来又出现石绿、朱砂、赭石等颜料。起初人们依据色彩喜好、图腾象征、风水等，将红、白、黑、黄等色涂在建筑上。

随着阶级的产生，统治者将建筑物上的色彩赋予了阶级内容。殷商时期的宫殿，柱子多用红色，墙为白色，宫殿的"堂"和前檐多用色彩斑斓的"锦绣被堂"帷幔、壁衣之类的织绣、绘品装饰，使得统治者的建筑高贵、豪华而富丽堂皇。周代还规定青、红、黄、白、黑为正色。宫殿、柱墙、台基多涂以红色。这种红为高贵色彩的传统一直延续下来。

战国时期将传说中的四神兽：青龙、白虎、朱雀、玄武分别象征着东、西、南、北各方，据推测，当时建筑上使用黑、白、红、黄代表不同方位。此时建筑的梁架上还出现了彩画，建筑的色彩更加丰富多彩。

汉代的宫殿与官署也多用红色。汉代除民间建筑，一般砖造的泥木房其室内比较朴素，但宫殿楼台极为富丽堂皇。天花一般为青绿色调，梁栋为黄、红、金、蓝色调，柱、墙为红色或大红色。

盛唐时，色彩比以前更为豪华，不但用大红、绿青、黄褐及各层晕染的间色，金银玉器是必用材料。绿色、青色琉璃瓦流行，深青泛红的绀色琉璃瓦开始使用。

从汉至唐，建筑的木结构外露部分一律用朱红，墙面用白粉，采取红与白色的组合方式，红白衬托，鲜艳悦目。简洁明快的色感是其特点。

自汉以后红色在等级上退居黄色之后，还利用青、红、白、黑、黄色彩的组合与对比，出现众多变化的建筑色彩组合。魏晋南北朝以后，随着屋顶上琉璃瓦的出现和使用，黄色逐渐占据至高无上的地位。

隋唐时期，宫殿、庙宇、官邸多用红柱、白墙，梁架施以彩画，屋顶为灰瓦、黑瓦与彩色琉璃瓦，还出现了"剪边"屋顶，丰富了屋顶的色彩变化。

宋代建筑彩作和室内装饰色调追求稳重和单纯，是受儒家和禅宗哲理思想的影响。这一时期往往将构件进行雕饰，色彩是青绿彩画、朱金装修、白石台基、红墙黄瓦综合运用。

宋元以后的宫殿使用白石台基，红墙、红柱、红色门窗，黄、绿色琉璃瓦屋顶，屋檐下施以"五彩遍装"、"碾玉装"、"青绿叠晕棱间装"等彩画数段，加强了建筑物阴影中色彩冷暖的对比，这种做法一直影响到明清。

明清时代建筑等级更加严格、分明。琉璃瓦

以黄色等级最高,绿色次之。此外,还有蓝、紫、黑、白各色,用途各异。

中国古代民居由于受到封建统治阶级在色彩上的限制,色彩主要体现为黑、白、灰,突出建筑本身的原色。

5.6.2 彩画

彩画是中国古代建筑上极富特色的装饰,最初是为了木结构防潮、防腐、防蛀的作用,后来才突出其装饰性。彩画用色彩、油漆在梁、枋、斗栱、柱、天花等处刷饰或绘制花纹、图案乃至人物故事等,这些被绘画出来的各色纹样与图案就是彩画。宋代以后彩画已成为宫殿不可缺少的装饰艺术。

中国在春秋时期就有了彩画的雏形,至秦汉时已很发达,出现了龙、云等纹样,南北朝时期受佛教的影响,彩画中又增添了卷草、莲花、宝珠、万字等纹样。随着其不断地发展,其内容越来越丰富,画法与名称也逐渐增多,到明清时渐成定制。

明清时期,彩画已经发展到了十分成熟的阶段,而且还对建筑的色彩起到了一个协调作用。由于明清宫殿建筑较多地使用黄色琉璃瓦,为了突出其色彩,屋檐下的装饰一改宋代以前的暖色基调,而变为以青绿为主的冷色,因此明清的彩画为青绿彩画,例如,北京故宫。

5.6.2.1 清式彩画

我们今天看到的北京故宫的部分彩画即是清式彩画。清式彩画大体可分为三类,包括和玺彩画、旋子彩画和苏式彩画。此外,还有一种彩画是将和玺、旋子、苏式三种彩画的形式、图案混合运用,其表现手法更为灵活,但不能归于三大类中的任何一类。和玺彩画、旋子彩画和苏式彩画每种彩画主要都是由箍头、枋心和藻头等几个部分构成。[①]

建筑彩画的巧妙施用,可赋予建筑物以丰富的色彩和韵律美。著名的故宫三大殿就是一个典型的例子:在受光面涂上朱、丹及金、黄等炫目的色彩,给人以富丽、豪华之感;重檐下的阴影部分施以青绿为主的冷色基调彩画,既能增加檐的深厚感,又可与

① 王仲杰编撰. 中国建筑彩画图集[M]. 天津:天津大学出版社,1999.

受光面的色彩作对比,使其立面效果更加端庄、威严,从整体上看,黄光闪烁的琉璃瓦顶,红色的墙垣,沥粉贴金的重彩彩画,朱红楹柱,汉白玉、雕栏台基等相互衬托,浓艳的色调及强烈的对比,使各部分的轮廓鲜明可见,而且统一在一个和谐的整体中。如此完美的艺术效果,在世界建筑史上也殊为罕见。

1. 和玺彩画

和玺彩画根据内容分为"金龙和玺"、"龙凤和玺"、"龙草和玺"等不同种类。

和玺彩画是明清彩画中最高级别的彩画,在故宫的建筑中很常见,较突出的在太和殿和乾清宫上。和玺彩画施于宫殿的梁枋上。梁枋的两端,称为箍头,箍头两端以3～4道垂直的蓝线、白线或绿线交替而成,箍头内画升龙、坐龙等。箍头往内的一段,称为藻头;藻头两端,以蓝白相间的"之"形折线界定。藻头的基本色调有蓝绿两种,部分蓝藻头内画金色升龙,部分绿藻头内画金色降龙。梁枋的中段称为枋心,画青底双金龙戏珠。在梁枋之上的狭长平板枋,画一串青底金游龙、行龙或跑龙。

和玺彩画用于紫禁城外朝的重要建筑以及内廷中帝后居住的等级较高的宫殿和宗教祭祀等建筑上。太和殿、乾清宫、养心殿等宫殿多采用"金龙和玺"彩画;交泰殿、慈宁宫等处则采用"龙凤和玺"彩画;而太和殿前的弘义阁、体仁阁等较次要的殿宇使用的则是"龙草和玺"彩画。使用和玺彩画的各处宫殿,额垫板多为红色,平板枋若用蓝色,多绘升龙,若用绿色,多绘降龙(图5-243～图5-250)。

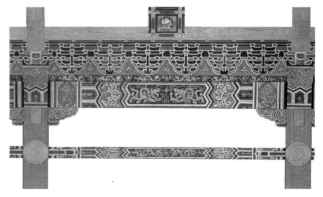

图5-243 和玺彩画(一)
(资料来源:王仲杰编撰. 中国建筑彩画图集[M]. 天津:天津大学出版社,1999)

第 5 章 中式场景中单体建筑的结构与色彩

图 5-244 和玺彩画（二）
（资料来源：王仲杰编撰.中国建筑彩画图集[M].天津：天津大学出版社，1999）

图 5-245 和玺彩画（三）
（资料来源：王仲杰编撰.中国建筑彩画图集[M].天津：天津大学出版社，1999）

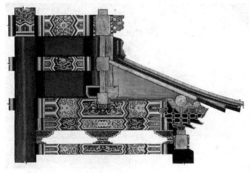

图 5-246 和玺彩画（四）
（资料来源：王仲杰编撰.中国建筑彩画图集[M].天津：天津大学出版社，1999）

图 5-247 和玺彩画（五）
（资料来源：王仲杰编撰.中国建筑彩画图集[M].天津：天津大学出版社，1999）

图 5-248 和玺彩画（六）
（资料来源：王仲杰编撰.中国建筑彩画图集[M].天津：天津大学出版社，1999）

图 5-249 和玺彩画（七）
（资料来源：王仲杰编撰.中国建筑彩画图集[M].天津：天津大学出版社，1999）

图 5-250 和玺彩画（八）
（资料来源：王仲杰编撰.中国建筑彩画图集[M].天津：天津大学出版社，1999）

2. 旋子彩画

旋子彩画，又称学子、蜈蚣圈，是中国古代建筑上古建彩画风格的一种，在等级上仅次于和玺彩画，可广泛见于宫廷、公卿府邸等建筑。旋子彩画因藻头绘有旋花图案而得名。

旋子彩画主要绘制于建筑的梁和枋上。色调主要是黄色（雄黄玉）和青绿色（石碾玉）；线条用金线和墨线勾勒；旋子花心用金色填充。按照用金的多少可以分为金琢墨石碾玉（金线雄黄玉）、

烟琢墨石碾玉（墨线雄黄玉）、金线大点金、墨线大点金、墨线小点金、雅五墨六个等级，贴金多的等级高，贴金少的等级低。另外还有一种浑金的。雅五墨是最低的一种，不点金，只用青、绿、丹、黑、白五色，线条轮廓都用墨线勾勒。

旋子彩画在每个构件上的画面均划分为枋心、藻头和箍头三段。这种构图方式早在五代时虎丘云岩寺塔的阑额彩画中就已存在，宋《营造法式》彩画作制度中"角叶"的做法更进一步促成了明清彩画三段式构图的产生。

明代旋子彩画受宋代影响较为直接，构图和旋花纹样来源于宋代的角叶如意头做法。明代旋花具有对称的整体造型，花心由莲瓣、如意、石榴等吉祥图案构成，构图自由，变化丰富。明代旋子彩画用金量小，贴金只限于花心（旋眼），其余部分多用碾玉装的叠晕方法做成，色调明快大方。枋心中只用青绿颜色叠晕，不绘任何图案；藻头内的图案根据梁枋高度和藻头宽窄而调整；箍头一般较窄，盒子内花纹丰富。

清代旋子花纹和色彩的使用逐渐趋于统一，图案更为抽象化、规格化，形成以弧形切线为基本线条组成的有规律的几何图形。枋心通常占整个构件长度的三分之一，枋心头改作圆弧状，枋心多绘有各种图案：绘龙锦的称龙锦枋心；绘锦纹花卉的称花锦枋心；青绿底色上仅绘一道墨线的称一字枋心；只刷青绿底色的称空枋心。藻头中心绘出花心(旋眼)，旋眼环以旋状花瓣二至三层，由外向内依次称为头路瓣、二路瓣、三路瓣。旋花的基本单位为"一整二破"(即一个整团旋花，两个半团旋花)，视梁枋构件的长短宽窄组合，又有勾丝咬、一整二破加一路、加两路、加勾丝咬、加喜相逢等多种形式。岔口线和皮条线由明代的连贯曲线改为斜直线条。旋子彩画按用金多寡及颜色的不同可分为金琢墨石碾玉、烟琢墨石碾玉、金线大点金、墨线大点金、金线小点金、墨线小点金、雅五墨、雄黄玉等几种（图5-251～图5-259）。

3．苏式彩画

苏式彩画，又称苏式彩绘，是中国古代建筑彩画的一种，发源于南方。北京颐和园长廊上的

图5-251　旋子彩画（一）
(资料来源：王仲杰编撰．中国建筑彩画图集[M]．天津：天津大学出版社，1999)

图5-252　旋子彩画（二）
(资料来源：王仲杰编撰．中国建筑彩画图集[M]．天津：天津大学出版社，1999)

图5-253　旋子彩画（三）
(资料来源：王仲杰编撰．中国建筑彩画图集[M]．天津：天津大学出版社，1999)

图5-254　旋子彩画（四）
(资料来源：王仲杰编撰．中国建筑彩画图集[M]．天津：天津大学出版社，1999)

第 5 章　中式场景中单体建筑的结构与色彩

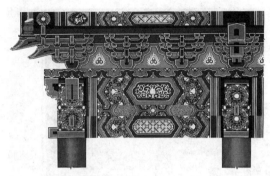

图 5-255　旋子彩画（五）
（资料来源：王仲杰编撰.中国建筑彩画图集[M].天津：天津大学出版社，1999）

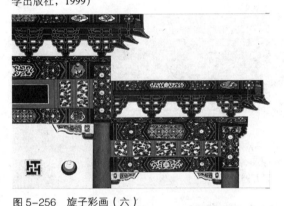

图 5-256　旋子彩画（六）
（资料来源：王仲杰编撰.中国建筑彩画图集[M].天津：天津大学出版社，1999）

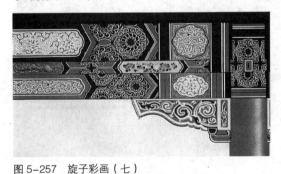

图 5-257　旋子彩画（七）
（资料来源：王仲杰编撰.中国建筑彩画图集[M].天津：天津大学出版社，1999）

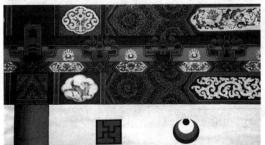

图 5-258　旋子彩画（八）
（资料来源：王仲杰编撰.中国建筑彩画图集[M].天津：天津大学出版社，1999）

图 5-259　旋子彩画（九）
（资料来源：王仲杰编撰.中国建筑彩画图集[M].天津：天津大学出版社，1999）

彩画就是典型的苏式彩画。

苏式彩画等级低于前两种。画面为山水、人物故事、花鸟鱼虫等，两边用"《》"或"()"框起。"()"被建筑家们称作"包袱"，苏式彩画，便是从江南的包袱彩画演变而来的。

苏式彩画源于江南苏杭地区民间传统做法，故名，俗称"苏州片"。一般用于园林中的小型建筑，如亭、台、廊、榭以及四合院住宅、垂花门的额枋上。苏式彩画底色多采用土朱（铁红）、香色、土黄色或白色为基调，色调偏暖，画法灵活生动，题材广泛。明代江南丝绸织锦业发达，苏画多取材于各式锦纹。清代，官修工程中的苏式彩画内容日渐丰富，博古器物、山水花鸟、人物故事无所不有，甚至西洋楼阁也杂出其间，其中以北京颐和园长廊的苏式彩画最具代表性。明永乐年间营修北京宫殿，大量征用江南工匠，苏式彩画因之传入北方。历经几百年变化，苏式彩画的图案、布局、题材以及设色均已与原江南彩画不同，尤以乾隆时期的苏式彩画色彩艳丽，装饰华贵，又称"官式苏画"（图 5-260～图 5-268）。

图 5-260　苏式彩画（一）
（资料来源：王仲杰编撰.中国建筑彩画图集[M].天津：天津大学出版社，1999）

图 5-261　苏式彩画（二）
（资料来源：王仲杰编撰．中国建筑彩画图集[M]．天津：天津大学出版社，1999）

图 5-265　苏式彩画（六）
（资料来源：王仲杰编撰．中国建筑彩画图集[M]．天津：天津大学出版社，1999）

图 5-262　苏式彩画（三）
（资料来源：王仲杰编撰．中国建筑彩画图集[M]．天津：天津大学出版社，1999）

图 5-266　苏式彩画（七）
（资料来源：王仲杰编撰．中国建筑彩画图集[M]．天津：天津大学出版社，1999）

图 5-263　苏式彩画（四）
（资料来源：王仲杰编撰．中国建筑彩画图集[M]．天津：天津大学出版社，1999）

图 5-267　苏式彩画（八）
（资料来源：王仲杰编撰．中国建筑彩画图集[M]．天津：天津大学出版社，1999）

图 5-264　苏式彩画（五）
（资料来源：王仲杰编撰．中国建筑彩画图集[M]．天津：天津大学出版社，1999）

图 5-268　苏式彩画（九）
（资料来源：王仲杰编撰．中国建筑彩画图集[M]．天津：天津大学出版社，1999）

5.6.2.2 动画片《功夫熊猫》中的彩画（图5-269～图5-273）

图5-269 彩画——《功夫熊猫》（一）

图5-270 彩画——《功夫熊猫》（二）

图5-271 动画片《功夫熊猫2》中的彩画（一）

图5-272 动画片《功夫熊猫2》中的彩画（二）

图5-273 动画片《功夫熊猫2》中的彩画（三）

本章小结

本章从屋顶、屋身梁架结构、栏杆、门和窗、斗栱与雀替以及建筑色彩和彩画等几个方面总结了中国古建筑中单体建筑的主要构成要素。作为一名场景设计师，如果不了解中国古建筑中单体建筑的构成要素，那么他也就不可能抓住中国古建筑的核心和精髓，他在进行相关动画或游戏中的中国古建筑场景设计时必然会走偏方向。《古剑奇谭》就是一个反面的例子，这款游戏的场景设计师将日本的神庙、荷兰的风车、中世纪的城堡大门等并不属于中国元素的符号语言放入一个背景设定为中国古代武侠的世界中。这种不加辨别，随意借用其他风格语言的做法，反映了场景设计师对中国古建筑文化知识缺乏足够的认识。

如果是在一个较为严格的历史题材的场景设计中，对不同时期的建筑造型需要更为严格地加以设定，这一点电子游戏《大宋》中的场景设计就比较严谨，它基本上还原了宋朝时期的建筑风格和建筑特色。作为一个场景设计师，学习建筑史，了解相关的历史文化知识，才有可能具备基本的判断力，知道每种风格的符号边界在哪儿，例如，什么样的设计稿属于大家公认的中国元素，什么样的不属于。

本章通过动画、游戏中的中国古建筑场景同现实历史中的中国古建筑进行横向和纵向多方对比，试图让读者对中国古建筑单体建筑的相关知识有个常识性的认识。

第6章 中式场景中群体建筑的组合与布局

中国古建筑采用木结构体系，与西方建筑相比，建筑个体的平面多为简单的矩形，单纯而规整，形体也并不高大。普通的住房、寺庙的佛殿、园林的厅堂、宫殿殿堂莫不如此。相比而言，即使是宫城中的宫殿也没有罗马的浴场、高直的教堂那样复杂的平面构成和雄伟的外观形象。

宫殿、寺庙、园林、住宅各类建筑不同的功能上的需求，不靠单体建筑的平面和形体，而是依靠它们所组成的不同群体来适应和满足。如果说西方古代建筑艺术主要体现在个体建筑所表现的宏观与壮丽上，那么中国古建筑艺术则主要表现在建筑群体所表现出来的博大与壮观上。

中国古代建筑以群体组合见长。宫殿、陵墓、坛庙、衙署、邸宅、佛寺、道观等都是众多单体建筑组合起来的建筑群。其中，特别擅长于运用院落的组合手法来达到各类建筑的不同使用要求和精神目标。庭院是中国古代建筑群体布局的灵魂。

庭院是由屋宇、围墙、走廊围合而成的内向性封闭空间，它能营造出宁静、安全、洁净的生活环境。在易受自然灾害袭击和社会不安因素侵犯的社会里，这种封闭的庭院是最合适的建筑布局方案之一。庭院是房屋采光、通风、排泄雨水的必需，也是进行室外活动和种植花木以及美化生活的理想解决办法。

由于气候和地形条件的不同，庭院的大小、形式也有差异：例如北方的住宅有开阔的前院，以求冬天有充足的阳光；南方为了减少夏天烈日曝晒之苦，庭院常做得很小，形象地称之为"天井"，这样还可增强室内的通风效果；而山地的建筑，限于基地狭窄，往往不能采用规整、开阔的庭院布置，而是依据地形的变化而安排建筑的布局；公共性的建筑，则因大规模的活动场面而要求宽敞的院落，并将这些院落按某种方式进行组合与布局。例如，北京故宫就是将多个院落沿着纵轴线（也称前后轴线）与横轴线进行设计。

庭院的围合方式大致有三种：一是在主房与院门之间用墙围合；二是主房与院门之间用走廊围合，通常称之为"廊院"；三是主房前两侧东西相对各建厢房一座，前设院墙与院门，通常称之为"三合院"，如将前面的院墙改建为房屋（"门屋"或"倒座"），则称"四合院"。在园林中也常采用庭院来组成小景区，形成园中安静的一隅，这种庭院和围合方式就非常灵活、自由，不拘一格，可任意设计。

大型的建筑群（如果地理条件允许）其总平面形式也是将小型院落进行放大，并将这些院落以模块方式按照纵横轴线方向作对称布置，以用于最庄重严肃的场所，如礼制建筑中的明堂、辟雍、社稷坛、天坛、地坛以及汉代的陵墓。同时，这种庭院式的组群与布局，一般都是采用均衡对称的方式，沿着纵轴线与横轴线进行设计。比较重要的建筑都安置在纵轴线上，次要房屋安置在它左右两侧的横轴线上，北京故宫的组群布局和北方的四合院是最能体现这一组群布局原则的典型实例。这种布局是和中国封建社会的宗法和礼教制度密切相关的。它最便于根据封建的宗法和等级观念，使尊卑、长幼、男女、主仆之间在住房上也体现出明显的差别。

动画片《功夫熊猫》系列中就很好地采用了中国古建筑群的这种庭院布局方式，以庭院为单体依轴线的前后和左右进行平面布局（图6-1、图6-2）。

第 6 章 中式场景中群体建筑的组合与布局

图 6-1 院落式布局——动画片《功夫熊猫 1》翡翠宫广场

图 6-2 轴线式布局——动画片《功夫熊猫 1》翡翠宫

6.1 民居的组合与布局

庭院式住宅是中国传统民居的主要形式，这种住宅以木构架房屋为主，在南北向的主轴线上建正房或正厅，在正房前方的左右两侧对称建东西厢房，形成东西向轴线，由一正两厢的房子组成了庭院，人们称为"四合院"。

大的住宅由多个进院并列，并设有花园。四合院形式遍布全国各地，但因自然环境和生活方式以及民族风俗的不同而各具特色。河北、山东、东北等地区都居住这种四合院形式的房屋，以北京为代表的四合院布局，因受"建筑风水"的影响，大门不开在轴线上，而开在八卦的"巽"（音训）位或"乾"位。因此，北京路北四合院住宅的大门开在住宅的东南角上，路南住宅的大门开在住宅的西北角上，大门内设影壁。

三进院的布局，进门为第一进院，在中轴线上开二门，二门以内是第二进院，坐北朝南的北房为正房，是供家长起居、会客之用，一般建筑规模为三开间，两侧各有一到两间较小的耳房。正房前左右是东西厢房，一般是供晚辈居住或是书房、饭厅，

东厢房的耳房当厨房。各房之间有廊连通。在东耳房设有夹道进入第三进院，这排房称后罩房，是供老年妇女居住或存放物品之用。北京四合院的庭院比例大小适度，冬天日照可到达室内，东北地区的院子较大，接受阳光更充分。四合院的房屋结构为抬梁式构架，屋顶苫背很厚，上铺阴阳瓦，墙体使用砖或土坯，室内地面用砖铺地，墙壁较厚，适应寒冷气候。山西、陕西等地的院子比较狭窄，主要是为防避太阳的西照（图 6-3、图 6-4）。[①]

图 6-3 动画片《功夫熊猫 2》中的民居（一）

图 6-4 动画片《功夫熊猫 2》中的民居（二）

动画片《功夫熊猫 2》中的这个场景采用了较为典型的徽州民居特点，素雅的黑白两色，高大的马头墙，既封闭又通畅的徽州"天井"院落，以及前低后高的立面形式都显示出古代徽派建筑的风格。

6.1.1 北京四合院

1. 北京四合院的结构（图 6-5、图 6-6）

所谓四合，"四"指东、西、南、北四面，"合"即四面房屋围在一起，形成一个"口"字形的结构。

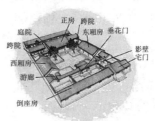

图 6-5 北京四合院（一）
（资料来源：百度）

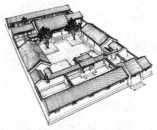

图 6-6 北京四合院（二）
（资料来源：百度）

① 楼庆西. 中国古建筑二十讲[M]. 北京：生活·读书·新知三联书店，2001.

基本形制是分居四面的北房（正房）、南房（倒座房）和东、西厢房，四周再围以高墙形成四合，开一个门。大门辟于宅院东南角"巽"位。

北京四合院中间是庭院，院落宽敞，庭院中放置花、石，一般种植海棠树，列石榴盆景，以大缸养金鱼，寓意吉利，是十分理想的室外生活空间，四合院是封闭式的住宅，对外只有一个街门，关起门来自成天地，具有很强的私密性，非常适合独家居住。

2．北京四合院所体现的伦理道德和宗法观念

家庭的伦理道德和宗法观念在四合院中有充分的体现，早在周代，住宅建筑的功能就与礼制融为一体。北京的四合院，包括较大规模的由多个四合院组套而成的王府，甚至故宫，都是礼制的反映，是礼制最充分的体现。

北京四合院内外宅的划分就将伦理道德和宗法观念巧妙地结合在一起。"北屋为尊，两厢次之，倒座为宾，杂屋为附"的位置序列安排，完全是父慈子孝、夫唱妇随、长幼有序的宗法伦理观念的现实转化。正院的正房是主人住的,也就是老爷、太太住的，后面的后院的一排房子是后照房，一般是少爷、少奶奶住的。东西厢房一般是少爷和小姐住的。外院的倒座房是下人住的。

四合院各屋尺寸都不一样，高度也不一样。正房是全院中最高，面积最大的房屋，以台基柱石增加其高度，以使重心突出，主次分明，借以体现人伦关系和辈分。

3．北京四合院的典型性

北京四合院的形制规整，十分具有典型性，在各种各样的四合院当中，北京四合院具有代表性，其主要特点有：

（1）北京四合院的中心庭院从平面上看基本为一个正方形，其他地区的民居有些就不是这样。譬如山西、陕西一带的四合院民居，院落是一个南北长而东西窄的纵长方形，而四川等地的四合院，庭院又多为东西长而南北窄的横长方形。

（2）北京四合院的东、西、南、北四个方向的房屋各自独立，东西厢房与正房、倒座房的建筑本身并不连接，而且正房、厢房、倒座房等所有房屋都为一层，没有楼房，连接这些房屋的只是转角处的游廊。这样，北京四合院从空中鸟瞰，就像是四座小盒子围合成一个院落。

（3）南方许多地区的四合院，四面的房屋多为楼房，而且在庭院的四个拐角处，房屋相连，东西、南北四面房屋并不独立存在了。所以，南方人将庭院称为"天井"，可见江南庭院之小，有如一"井"，难免使人顾名思义。

4．北京四合院的规模

四合院虽有一定的规制，但规模大小却有不等，大致可分为小四合、中四合、大四合三种（图6-7～图6-9）。

1）小四合院

小四合院一般是北房三间，东西厢房各两间，南房三间。可居一家三辈，祖辈居正房，晚辈居厢房，南房用作书房或客厅。院内铺砖墁甬道，连接各处房门，各屋前均有台阶。大门两扇，黑漆油饰，门上有黄铜门钹一对，两侧贴有对联。

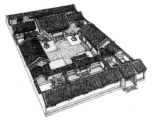

图6-7 北京二进院落四合院
（资料来源：王其钧．中国建筑图解词典[M]．北京：机械工业出版社，2007）

图6-8 北京三进院落四合院
（资料来源：王其钧．中国建筑图解词典[M]．北京：机械工业出版社，2007）

图6-9 北京多进院落四合院
（资料来源：百度）

2）中四合院

中四合院比小四合院宽敞，一般是北房五间，三正二耳，东、西厢房各三间，房前有走廊以避风雨。另以游廊或院墙隔为前院（外院）、后院（内院），如果是游廊，廊上建垂花门，如果是院墙，以月亮门相连通。前院进深浅显，以一两间房屋作门房，后院为居住房，建筑讲究，层内方砖墁地，青石作阶。

3）大四合院

大四合院习惯上称作"大宅门"，房屋设置可为五南五北、七南七北，甚至还有九间或者十一间大正房，一般是复式四合院，即由多个四合院向纵深相连而成。院落极多，有前院、后院、东院、西院、正院、偏院、跨院、书房院、围房院、马号、一进、二进、三进等。院内均有抄手游廊连接各处，占地面积极大。如果可供建筑的地面狭小，或者经济能力无法承受的话，四合院又可改盖为三合院，不建南房。

6.1.2 徽州民居

6.1.2.1 徽州建筑的形成

徽派建筑的形成过程，受到了徽州独特的历史地理环境和人文观念的影响。这里原来是古越人的聚居地，其居住形式为适应山区生活的"干阑式"建筑。中原士族的大规模迁入，不仅改变了徽州的人口数量和结构，也带来了先进的中原文化。中原文明与古越文化的交流融合，直接体现在建筑形式上。早期徽派建筑中典型的"楼上厅"形式，楼上厅室特别轩敞，是人们日常活动休憩之处。这是因为山区潮湿，为了防止瘴疠之气，而保留了越人"干阑式"建筑的格局。同时，由于大量移民的涌入，人稠地狭，构建楼房也成为最佳选择，但多依山就势，局促一方，为解决通风光照问题，中原的"四合院"形式又演变成为适应险恶的山区环境，既封闭又通畅的徽州"天井"。而山区木结构的房屋又易于遭受火灾，为了避免火势的蔓延，便又产生了马头墙（也称封火山墙）。早期的徽派建筑形式，正是外来移民与原住民文化交融的产物。

明朝中叶以后，徽商崛起，雄踞中国商界。致富后的徽州商人，将大量资本返回家乡，其中重要的一项就是对建筑的投入。他们修祠堂，建宅第，造园林，竖牌坊，架桥梁，盖路亭，给徽州乡村面貌带来了巨大变化。由于"贾而好儒"的特点，具有很高文化素质的徽商们在建筑中注入了自己对住宅布局、结构、内部装饰、厅堂布置的看法，促使徽派建筑逐渐形成风格独特的建筑体系，使徽派建筑不仅具有实用性，还蕴涵有丰富的文化内涵（图6-10～图6-16）。

图6-10　徽州民居——宏村

图6-11　徽州民居的马头墙

图6-12　徽州民居的马头墙——动画片《功夫熊猫1》

图6-13　徽州民居的马头墙——动画片《功夫熊猫2》

下篇　中式场景设计

图6-14　徽州民居

图6-15　徽州民居——动画片《功夫熊猫1》

图6-16　徽州民居——动画片《功夫熊猫2》

图6-17　徽州民居的院落

图6-18　徽州民居的院落平面

6.1.2.2　徽州民居的院落组合形式

"四水归堂"说的是徽州民居院落的天井与房间的形式和关系，而徽州民居的院落组合则是另一个概念。徽州民居的院落组合主要有三合院、四合院、两个三合院、两个四合院、一个三合院和一个四合院相结合等形式。其中，最基本的院落形式是三合院和四合院，其他形式则是在三合院、四合院的基础上变化而来。在一条纵轴线上前后院落的排列俗称"步步升高"。每一个院落都有一个正堂，四层院落叫四进堂，五层院落叫五进堂，最多的有九进堂。每进一堂便升高一级，风水上谓"前低后高，子孙英豪"（图6-17、图6-18）。①

1. 三合院组合

三合院是一个正厅和左右厢房，围合一个天井。三合院多为一进两层民居，正屋面阔三开间。

———————
① 王其钧. 中国建筑图解词典[M]. 北京：机械工业出版社，2007.

楼上民间作为祭祀祖先牌位的祖堂，左右次间作为住房。三合院是皖南民居中最简单、经济的院落形式，被广泛地采用（图6-19）。

2. 四合院组合

四合院比三合院前面多了一个倒座房，带有门厅，因而成了三间两进形式。第一进楼下明间为门厅，两边为厢房，楼上明间是正房，两边是卧室；第二进楼下明间是客厅，楼上明间是祖堂。两进之间是长方形的天井，两侧沿着墙壁是廊屋，里面设有楼梯。四合院的倒座房是为了增加天井的气势，并显示家庭的实力而设置的建筑元素，实用功能并不是很大，所以四合院多为较富有人家所建（图6-20）。

3. 两个三合院的组合形式

两个三合院的形式，也就是由两个三合院前后相连的宅院，最前部和最后部是围墙而不是厅

5. 一个三合院和一个四合院的组合形式

一个三合院和一个四合院的组合，就是由一个三合院和一个四合院前后相连组成一座宅院。它与两个四合院的组合形式相比，只有中部、后部两个厅堂，而前部大门处没有前厅，也就是没有下厅堂，只是一道墙而已。也就是说，这种院落组合形式，一般都是三合院式的院落在前，而四合院式的院落在后（图6-23、图6-24）。

图6-19 徽州民居的三合院
（资料来源：王其钧.中国建筑图解词典[M].北京：机械工业出版社，2007）

图6-20 徽州民居的四合院
（资料来源：王其钧.中国建筑图解词典[M].北京：机械工业出版社，2007）

堂，只有两院结合处的中部是一座厅堂。这种院落组合形式，是将中间厅堂分为前后两个空间，供前后两个院落使用。两个院落就像是背对背，各有一个天井。这样仿佛是中间两个厅堂合一个屋脊的形式，所以当地俗称"一脊翻两堂"（图6-21）。

4. 两个四合院的组合形式

两个四合院的形式，就是由两个四合院落前后相连的宅院。这种院落组合形式，共有上、中、下三个厅堂，两个天井。上厅堂是祭祀五代以内宗亲的地方；中厅堂供奉天地君亲师排位，是家政中心；下厅堂即门厅，是为烘托气氛而设置的（图6-22）。

图6-23 徽州民居一个三合院和一个四合院的组合形式
（资料来源：王其钧.中国建筑图解词典[M].北京：机械工业出版社，2007）

图6-24 皖南民居内部剖视图
（资料来源：李乾朗.巨匠神工：透视中国经典古建筑[M].远流出版事业股份有限公司）

6.1.3 白族民居

白族是一个历史悠久、文化发达的少数民居，与汉族的交往非常密切，因而在很多方面都受到汉族地区的影响，民居也不例外。白族民居中最有代表性的就是三坊一照壁、四合五天井等形式。民居中的正房大都坐西朝东，为了避风。院门的位置相

图6-21 徽州民居中的两个三合院的组合形式
（资料来源：王其钧.中国建筑图解词典[M].北京：机械工业出版社，2007）

图6-22 徽州民居中的两个四合院的组合形式
（资料来源：王其钧.中国建筑图解词典[M].北京：机械工业出版社，2007）

对随意一些，一般是选择临街的或合适的位置。不过，大多时候院门都开在院落的一侧，而不是在住宅的中轴线上，以保持四面围合的完整性。

6.1.3.1 三坊一照壁

坊是白族民居最基本的构成单位，也就是一个开三间、两层楼的房子。三坊一照壁是白族民居中最主要的布局形式，三坊也就是三座两层开间的房子，分别构成主房和两边厢房；一照壁就是一个影壁墙，将院子的剩下一面围合，中部是个大天井，非常严密完整（图6-25）。

图6-25 白族民居——三坊一照壁
(资料来源：王其钧. 中国建筑图解词典[M]. 北京：机械工业出版社，2007)

6.1.3.2 四合五天井

四合五天井是一种大型的民居，它是由四坊围合而成的四合院，也就是没有三坊一照壁中的照壁，而是将照壁换成了一坊。四合五天井的院落中间由四坊围合成一个大天井，而四座坊的四个拐角处又自然围合成四个小的天井，形成大小五个天井，所以称为"四合五天井"（图6-26、图6-27）。

电子游戏《仙履奇缘》中的民居反映了中国古民居院落式的布局形式（图6-28）。

从已有的以中国古代世界为背景的电影、动画片和电子游戏来看，表现居民生活场景的各类民居造型以北京的四合院为原型的较多，造成这种现象的原因可能是因为北京四合院的院落布局在中国古民居中最具代表性，而且现实中也有大量现存的实例作为场景设计师的设计参考。除了严格以历史为蓝本的古装正剧，实际上在很多的动画和游戏的场景设计中，场

图6-26 白族民居：四合五天井（一）
(资料来源：王其钧. 中国建筑图解词典[M]. 北京：机械工业出版社，2007)

图6-27 白族民居：四合五天井（二）

图6-28 电子游戏《仙履奇缘》

景设计师并不是那么严格地遵循中国古民居已有的某种标准模式，而是更倾向于将各种不同特点的元素融合在一起，有时为了视觉效果，对整体或局部造型进行夸张和变形，例如图6-29中的场景设定，单体建筑中的梁架结构和屋顶造型，以及建筑布局形式都不是典型的中国古民居特点，但是它确实又将中国古建筑中的造型符号，例如，攒尖的屋顶、挑出的角梁、圆形的门洞（园林建筑中常用）、筒形的琉璃瓦，以及龙、龟等中国传说中的神兽造型混合在整个场景中，从而创造了一个亦真亦幻的魔幻世界。

第 6 章 中式场景中群体建筑的组合与布局

图 6-29　电子游戏《魔兽世界：潘多利亚的迷雾》

图 6-30　动画片《侠岚》中的民居院落布局（一）

图 6-31　动画片《侠岚》中的民居院落布局（二）

动画片《侠岚》中的场景就是一个典型的院落式布局，但从大门的位置、造型以及建筑装饰上看它既不属于北京四合院的典型布局形式，也不属于我们熟知的中国各地民居布局形式，而更多的是以北京四合院的布局特点为原型，在其基础上，将不同风格的地方建筑和中国园林的布局和造园手法糅合在一起（图 6-30、图 6-31）。

6.2　宫殿的组合与布局

任何一幢或一组建筑，决定其规模和内容的首先是它们的功能需要，宫殿建筑也是如此。宫殿是封建帝王执政和生活的地方，具有多方面的功能。首先是办理政务，需要有举行各种礼仪和处理日常政务的殿堂、衙署、官府；其次是生活起居，包括皇帝、皇后、众多的皇妃、皇子生活、休息用的寝宫、园林、戏台等；第三是供皇帝及家族进行宗教、祭祀活动与读书习武的场所，如佛堂、斋宫、藏书阁、骑射场等；还有为以上各项内容服务的设置，包括膳房、作坊、库房以及庞大服务人员的生活用房。

此外，帝王宫殿是封建社会上层建筑的表现形式之一，因此，以儒家思想为主的封建传统"礼制"也不可避免地渗透到了古代皇宫建筑布局当中。据《周礼》、《礼记》、《考工记》等文献记载，自周代以来我国就逐渐形成了一整套宫殿建筑的组织形制，如："五门三朝"（又称"三朝五门"）、"前朝后寝"、"左祖右社"、"面南背北"、"王者居中"、"中轴对称"等，这些原则对历代皇宫建造产生了很大的影响。[①]

电影、动画、电子游戏虽然不必真实地再现现实的世界，但它所创造的虚拟世界确实也是现实世界的反映。在动画或游戏的世界中，如果要为帝王这样的一个角色设定他的生活空间，那么以现实的宫殿为基础会给设计师提供一个创意的原型和思维的原点。现实中的宫殿不仅提供无数的素材和细节，而且它的组织与布局已经透露了古代帝王的生活方式以及思维意识，因此，即便是魔幻类动画片《王者天下》中的秦咸阳皇宫也是以中国古代宫殿的布局思想为依据，以明清紫禁城为创作原型的。通过了解现实中的中国古代宫殿的组织和布局形式，对影视、动画、游戏的相关场景设计提供了最直观的设计参考（图 6-32）。

图 6-32　明清北京紫禁城

① 傅熹年．中国古代城市规划、建筑群布局及建筑设计方法研究[M]．北京：中国建筑工业出版社，2001．作者在这本书中详细地论述了"五门三朝"、"前朝后寝"、"左祖右社"、"面南背北"、"王者居中"、"中轴对称"等影响中国古代皇宫及城市布局的思想因素。

6.2.1 三朝五门

三朝五门，东汉郑玄注《礼记·玉藻》曰："天子及诸侯皆三朝"：外朝一，内朝二，又注《礼记·明堂位》曰："天子五门，皋、库、雉、应、路"（图6-33），"诸侯三门"。这就是"三朝五门"的由来。

三朝的称谓随时代而变迁，古称：外朝，治朝，燕朝；唐称：大朝，常朝，入阁；宋代称：大朝，常参，六参及朔望参（每五日及朔、望一参）。也就是：大规模礼仪性朝会，日常议政朝会，定期朝会三种。

五门：外曰皋门，二曰库门，三曰雉门，四曰应门，五曰路门。"皋者，远也，皋门是王宫最外一重门；库有'藏于此'之意，故库门内多有库房或厩棚；雉门有双观；应者，居此以应治，是治朝之门；路者，大也，路门为燕朝之门，门内即路寝，为天子及妃嫔燕居之所。"

但实际上，自战国以后，都城宫室制度中，循此制者无几，隋代恢复三朝五门制度，唐长安在隋大兴城的基础上建设，基本布局没有太大的变化。唐长安有五门（承天门、太极门、朱明门、两仪门、甘露门）和三朝（外朝奉天门、中朝太极殿、内朝两仪殿）。元失此制，明南京宫殿则又用此制，其五门为：洪武门、承天门、端门、午门、奉天门，三殿为：奉天殿、华盖殿、谨身殿。永乐十九年，明成祖迁都北京，南京作为留都，北京的建设基本按照南京的布局。清朝仍然以北京为都城，顺治时，将大明门改为大清门。奉天殿改为太和殿，其他没有作太大的变动。清代五门为：大清门、天安门、端门、午门、太和门，三殿为：太和殿、中和殿、保和殿。

三朝五门的具体位置及名称因朝代不同而有所区别。

清朝的三朝五门：

三朝，对应三殿：（由外至内）

太和殿——颁布重要政令、天子登基、大朝会、皇帝庆寿等。

中和殿——大朝前的预备室，供休息之用。

保和殿——宴会、殿试进士。

五门：（由外至内）大清门、天安门、端门、午门、太和门。

另有从康熙开始将前朝挪置乾清门。保和殿后乾清门以北是乾清宫，皇帝正寝。

6.2.2 前朝后寝

宫殿中将帝王处理政务的殿堂放在宫城的前面，称为前朝；生活起居部分放在后面，称为后寝或后宫；这种合乎实际需要的前朝后寝的布局成了历代皇宫的基本格局。明清的北京紫禁城也是这样，属于前朝部分的主要有太和殿、中和殿、保和殿，位于中轴线的前部，它们是皇帝在重大礼仪和节日召见朝廷文武百官，举行盛大典礼的地方，不但有庞大的殿堂和广阔的庭院，还要有作各项准备和作为存储设备的众多配殿和廊庑。

后殿部分有处于中轴线上的乾清宫、交泰殿、坤宁宫三座宫殿，它们是皇帝、皇后生活起居和处理日常公务及举行内朝小礼仪的场所。三宫的两边有供太后、太妃居住的西六宫；供皇妃居住的东六宫和供皇太子居住的东西六所；供宗教与祭祀用的一些殿堂；供皇帝休息、游乐用的御花园以及大量服务性建筑也散布在后寝区里。所有这些前朝、后寝两部分的各种建筑都按照它们不同的功能和性质分别组成一个又一个院落，前后左右并列在一起，相互之间既有分隔，又有甬道相连，组成庞大规模的皇宫建筑群（图6-34、图6-35）。

6.2.3 左祖右社（又称左庙右社）

中国的礼制思想很重要的一点就是崇敬祖先、提倡孝道；祭祀土地神和粮食神。所谓"左祖"，

图6-33 三朝五门
（资料来源：百度）

第 6 章 中式场景中群体建筑的组合与布局

图 6-34 前朝后寝
（资料来源：百度）

图 6-35 北京故宫前朝三大殿
（太和殿、中和殿、保和殿）

是指在宫殿左前方设祖庙，祖庙是皇帝祭祀祖先的地方，因为是天子的祖庙，故称"太庙"；所谓"右社"，是指在宫殿右前方设社稷坛，社为土地，稷为粮食，社稷坛是帝王祭祀土地神、粮食神的地方。古代以左为上，所以左在前，右在后（图 6-36）。

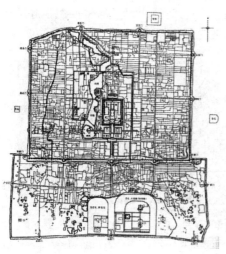

图 6-36 左祖右社：北京旧城
（资料来源：百度）

6.2.4 面南背北

封建社会帝王面南背北设座，古代把南视为至尊，而把北象征为失败、臣服。宫殿和庙宇都面朝向正南，帝王的座位都是坐北朝南，当上皇帝称"南面称尊"；打了败仗、臣服他人称"败北"、"北面称臣"。正因为正南这个方向如此尊荣，所以过去老百姓盖房子，谁也不敢取子午线的正南方向，都是偏东或偏西一些，以免犯忌讳而获罪。

除了南尊北卑之外，在东、西方向上，古人还以东为首，以西为次。皇后和妃子们的住处分为东宫、西宫，而以东宫为大为正，西宫为次为从；供奉祖宗牌位的太庙，要建在皇宫的东侧。现代汉语中的"东家"、"房东"等也由此而来。

除了东西南北之外，表示方向的前后左右也有尊卑高低之分。古代皇帝是至尊，他面南背北而坐，其左侧是东方。因此就在崇尚东方的同时，"左"也随着高贵起来（图 6-37）。

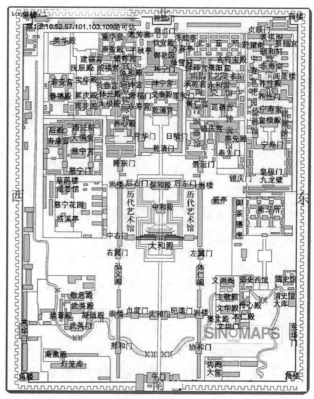

图 6-37 面南背北：北京故宫
（资料来源：百度）

6.2.5 王者居中

古人认为世界是由金、木、水、火、土五种元素所组成。地上的方位分作东、西、南、北、中五方；天上的星座分为东、西、南、北、中五官；颜色分为青、黄、赤、白、黑五色；声音分作宫、商、角、徵（zhi）、羽五音阶。同时，还把五种元素与五方、五色、五音联系起来组成有规律的关系。例如，天上的五官的中官居于中间，而中官又分为三垣，即上垣太殿、中垣紫微、下垣天市，这中垣紫微自然又处于中官之中，成了宇宙中最中心的位置，为天帝居住之地。地上的帝王既然自称为天子，这天子在地上居住的宫殿也应该称为紫微宫。汉朝皇帝在都城长安的未央宫（别称紫微宫）。明清两朝将皇帝居住的宫城称为紫禁城也是基于这个原因。紫禁城之紫，就是"紫微正中"之紫，意为皇宫也是人间的"正中"。"禁"则指皇室所居，尊严无比，严禁侵扰。

明清故宫的修建是和当时北京城的修建同时进行的，明清北京城的布局鲜明地体现了中国封建社会的都城以皇宫为主体的规划思想。明清时期的北京城有三重——宫城（紫禁城）、皇城、京城。紫禁城位于北京城的中心，环绕紫禁城外围的是皇城，我们熟悉的天安门和地安门分别是皇城的南门和北门，皇城内部设有社稷坛、太庙、寺观、衙署等各类与皇家有关的建筑，另外，一些大型的皇家园林，如北海、中南海、景山等也在皇城内。皇城外面又有一道城墙环绕，称为京城。为加强防御和保卫南城的手工业区和商业区，明中期又在京城南边修建了一道外城，但由于财政匮乏，只修了南面，其余三面并未修建。这就使紫禁城成了一座至少三重城墙包围的"城中之城"，这种布局显然是为了突出皇权的中心地位（图6-38）。

6.2.6 中轴对称

为了表现君权神授和皇权为核心的等级观念，宫殿建筑采取严格的中轴对称的布局方式。中轴线上的建筑高大华丽，轴线两侧的建筑低小简单。这种明显的反差，体现了皇权的至高无上。

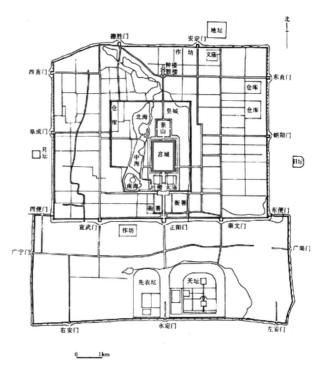

图6-38 王者居中：北京城
（资料来源：百度）

例如，北京故宫从午门到神武门形成一条贯通南北的中轴线，主要建筑都集中在中轴线上，采取严格对称的院落式布局，按照使用功能分区，根据不同的等级安排建筑的体量和空间，即建筑物的等级越高则规模和装饰等就越豪华。这样做的目的是体现皇权的至高无上和等级分明的封建礼制。不仅如此，这条中轴线还是整个北京城的中轴线，北京城内的所有重要建筑都沿着这条轴线结合在一起，这样就使紫禁城居于北京城的中心，从而使"王者居中"、"尊卑有序"等封建礼制原则表露无遗（图6-39～图6-44）。

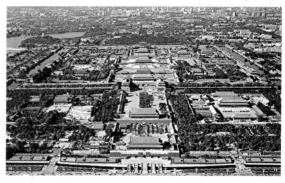

图6-39 中轴对称：北京故宫（紫禁城）

第 6 章 中式场景中群体建筑的组合与布局

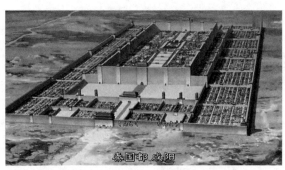

图 6-40 中轴对称——动画片《王者天下》
动画片《王者天下》中的咸阳城就采用了中轴对称、王者居中、坐北朝南等宫殿布局思想。

图 6-41 电子游戏《帝国文明》中的宫殿（一）

图 6-42 电子游戏《帝国文明》中的宫殿（二）
电子游戏《帝国文明》中宫殿的设计就很好地运用了中国古代宫殿的布局形式和思想。前面提到中国古代宫殿布局一直都以周代王城的布局形式为理想的模本，据《周礼》《礼记》《考工记》等文献记载，自周代以来我国就逐渐形成了一整套宫殿建筑的组织形制："五门三朝"（又称"三朝五门"）、"前朝后寝"、"左祖右社"、"面南背北"、"王者居中"、"中轴对称"等，在电子游戏《帝国文明》中这些古代宫殿的布局思想就融入这个中国宫殿场景的设计中，将建筑院落以中轴线的方式按照前后和左右的方式进行平面的布局安排。

图 6-43 网络游戏《大宋》中的皇宫（一）

图 6-44 网络游戏《大宋》中的皇宫（二）
网络游戏《大宋》中的皇宫就很好地反映了中国古代宫殿建筑的组织形制："五门三朝"（又称"三朝五门"）、"前朝后寝"、"左祖右社"、"面南背北"、"王者居中"、"中轴对称"等。

6.3 园林的组合与布局

园林是经过人类加工或者创造的自然环境，它的形式很多，大到一个风景区、大型苑囿与皇家园林，小到一户一家的私家园林，乃至在住宅一隅，居室前后布置几块山石，留出一洼水池，间种以花草树木，也成园林小景。中国的五岳与四大佛山经过历代的开发与经营成为著名的风景园林区；承德的避暑山庄、北京的北海、香山、圆明园、颐和园都是名扬四海的皇家园林；江南的苏州、扬州、杭州留下了众多的私家园林。

园林是由各种不同的景观所组成的，这些景观不以独立的形式出现，而是按照一定的要求有机地组织起来。如何将自然的景物与人工景观有机地结合起来，必须在一定的平面布局与组织规律上进行综合考虑（图6-45）。①

图 6-45 北京颐和园
（资料来源：李乾朗. 巨匠神工：透视中国经典古建筑[M]. 远流出版事业股份有限公司）

① 彭一刚. 中国古典园林分析[M]. 北京：中国建筑工业出版社，1986. 作者在书中对园林的类型，尤其是园林的构景要素做过了细致的分析和举例。

6.3.1 园林的类型

园林布局形式的产生和形成，是与世界各民族、国家的文化传统、地理条件等综合因素的作用分不开的。园林的布局形式可以分为三类，这就是：规则式、自然式和混合式。

6.3.1.1 规则式园林

规则式园林又称整形式、几何式、建筑式园林。整个平面布局、立体造型以及建筑、广场、街道、水面、花草树木等都要求严整对称。在18世纪英国风景园林产生之前，西方园林主要以规则式为主，其中以文艺复兴时期的意大利台地园和19世纪的法国勒诺特（Le Notre）平面几何图案式园林为代表。我国的北京天坛、南京中山陵都采用规则式布局。规则式园林给人以庄严、雄伟、整齐之感，一般用于气氛较严肃的纪念性园林或有对称轴的建筑庭院中（图6-46、图6-47）。

图6-46 规则式园林——法国凡尔赛宫（一）

图6-47 规则式园林——法国凡尔赛宫（二）

6.3.1.2 自然式园林

自然式园林又称风景式、不规则式、山水派园林。中国园林从周朝开始，经历代的发展，不论是皇家宫苑还是私家宅园，都是以自然山水园林为源流。发展到清代，保留至今的皇家园林，如颐和园、承德避暑山庄；私家宅园，如苏州的拙政园、网狮园等都是自然山水园林的代表作品。自然式园林从6世纪传入日本，18世纪后传入英国。自然式园林以模仿再现自然为主，不追求对称的平面布局，立体造型及园林要素布置均较自然和自由，相互关系较隐蔽含蓄。这种形式较能适合于有山有水有地形起伏的环境，以含蓄、幽雅、意境深远见长（图6-48～图6-51）。

图6-48 自然式园林——英国斯托海德风景园

图6-49 英国自然式园林

图6-50 自然式园林——苏州网师园

第6章 中式场景中群体建筑的组合与布局

图 6-51 自然式园林——苏州拙政园

6.3.1.3 混合式园林

所谓混合式园林，主要指规则式、自然式交错组合，全园没有或形不成控制全园的主中轴线和副轴线，只有局部景区、建筑以中轴对称布局，或全园没有明显的自然山水骨架，形不成自然格局。一般情况下，如果地形平坦，可根据总体规划需要，安排规则式的布局。如果地形条件较复杂，地势起伏不平，如丘陵、山谷、湖泽等地，则结合地形情况规划成自然式。类似上述两种不同形式规划的组合即为混合式园林。

6.3.2 决定园林布局的因素

6.3.2.1 文化传统

由于各民族、国家之间的文化、艺术传统的差异，决定了园林形式的不同。中国由于对传统文化的沿袭，形成了自然山水园的自然式规划形式。而同样是多山国家的意大利，由于传统文化和本民族固有的艺术特性和造园风格，即使是自然山地条件，意大利的园林也多采用规则式。

6.3.2.2 园林性质

不同性质的园林，必然有相对应的不同的园林形式，力求园林的形式反映园林的特性。例如纪念性园林、山水植物园林，由于各自的性质不同，决定了与其性质相对应的不同的园林形式。例如，纪念性园林布局形式多采用中轴对称、规则严整和逐步升高的地形处理，从而创造出雄伟崇高、庄严肃穆的气氛。

6.3.3 中国古典园林的建筑类型

中国古典园林中的建筑有十分重要的作用，一方面它可观、可行、可居、可游，另一方面起着点景、隔景的作用，使得园林显得自然、淡泊、恬静、含蓄。中国自然式园林的建筑类型十分丰富，概括起来有以下种类：

厅、堂、楼、阁、馆、轩、斋、榭、舫、亭、廊、桥、墙等（图 6-52）。

图 6-52 苏州拙政园
（资料来源：李乾朗. 巨匠神工：透视中国经典古建筑[M]. 远流出版事业股份有限公司）

6.3.3.1 厅

厅是满足会客、宴请、观赏花木或欣赏小型表演的建筑，它在古代园林宅第中发挥公共建筑的功能。它不仅要求较大空间，以便容纳众多的宾客，还要求门窗装饰考究，建筑总体造型典雅、端庄，厅前广植花木，叠石为山。一般的厅都是前后开窗设门，但也有四面开门窗的四面厅（图 6-53）。

图 6-53 苏州拙政园前厅

6.3.3.2 堂

堂是居住建筑中对正房的称呼，一般是一家之长的居住地，也可作为家庭举行庆典的场所。堂多位于建筑群的中轴线上，体形严整，装修瑰丽。室内常用隔扇、落地罩、博古架进行空间分割（图 6-54）。

图6-54 堂

6.3.3.3 楼

楼是两层及两层以上的建筑，楼的位置在明代大多位于厅堂之后，在园林中一般用作卧室、书房或用来观赏风景。由于楼高，也常常成为园中一景，尤其在临水背山的情况下更是如此（图6-55）。

图6-55 楼

6.3.3.4 阁

阁与楼近似，但较小巧。平面多为方形或多边形，多为两层的建筑，四面开窗。一般用来藏书、观景，也用来供奉巨型佛像（图6-56）。

图6-56 阁

6.3.3.5 轩

是小巧玲珑，有窗的长廊或小屋，室内简洁雅致，室外或可临水观鱼，或可品评花木，或可极目远眺（图6-57）。

图6-57 轩

6.3.3.6 榭

榭多借周围景色构成，一般都是在水边筑平台，平台周围有矮栏杆。平面常为长方形，一般多开敞或设窗扇，以供人游乐、眺望。屋顶通常用卷棚歇山式，檐角地平，显得十分简洁大方。榭的功用以观赏为主，又可作休息的场所（图6-58）。

图6-58 榭

6.3.3.7 舫

园林建筑中舫的概念是从画舫那里来的。舫不能移动，只供人游赏、饮宴及观景、点景。舫与船的构造相似，分头、中、尾三部分。船头有眺台，作赏景之用；中间是下沉式，两侧有长窗，供休息和宴客之用；尾部有楼梯，分作两层，下实上虚（图6-59）。

图6-59 舫

6.3.3.8 廊

廊在园林建筑中是一种"虚"的建筑形式，它的作用是将园内的各单体建筑连在一起。廊利用列柱、横楣构成一个取景框架，形成一个过渡的空间，造型别致曲折、高低错落。廊的类型可分为双面空间、单面空间、复廊和双层廊等，从平面来看，又可分为直廊、曲廊和回廊（图6-60）。

图6-60 廊

6.3.3.9 亭

亭的体积小巧，造型别致，可建于园林的任何地方，其主要用途是供人休息、避雨、赏景。亭子的结构简单，其柱间通透开敞。亭有正方形亭、长方形亭和近长方形亭、圆亭、组合式亭等多种形式，也可以是单檐、重檐、多重檐的类型（图6-61～图6-64）。

图6-61 亭（一）　　图6-62 亭（二）

图6-63 亭（三）　　图6-64 亭（四）

6.3.3.10 桥

园林中的桥一般采用拱桥、平桥、廊桥、曲桥等类型，有石制的、竹制的、木制的，十分具有民族特色。桥在园林中不仅供交通运输之用，还有点饰环境和借景障景的作用（图6-65～图6-68）。

图6-65 桥（一）　　图6-66 桥（二）

图6-67 桥（三）　　图6-68 桥（四）

6.3.3.11 墙

园林中的墙，用以围合及分割空间，有外墙、内墙之分。园中的建筑群采用院落布局，墙更是不可缺少的组成部分。例如上海豫园，园墙将豫园分割成若干院落，南北园林通常在园墙上设漏窗（包括空窗）、洞门等，形成虚实对比和明暗对比的效果，并使墙面丰富多彩。

园墙上的漏窗的形式多种多样，例如，方形、横长形、圆形、六角形等。园墙上窗的花纹图案灵活多样，有几何纹和自然形两种。园墙上的洞门除供人出入，空窗除起到采光通风作用外，它们在园林艺术上又常作为取景的画框，起到框景的作用。

墙的造型丰富多彩，常见的有粉墙和云墙。粉墙外饰有白灰，以砖瓦压顶。云墙呈波浪形，以瓦压饰。墙上常设漏窗，墙头、墙壁也常有装饰（图6-69～图6-72）。

图 6-69　园林中的墙和门洞（一）

图 6-70　园林中的墙和门洞（二）

图 6-71　园林中的墙和门洞（三）

图 6-72　园林中的墙和门洞（四）

6.3.4　中国古典园林的构景要素

6.3.4.1　筑山叠石

为表现自然，筑山是造园最主要的构成形式之一。

秦汉的上林苑，用太液池所挖土堆成岛，象征东海神山（蓬莱、方丈、瀛洲），开创了人为造山的先例。在园中垒土构石为山，转向对自然山水的模仿，标志着造园艺术以现实生活作为创作起点。采用概括、提炼手法，将造山的真实尺度大大缩小，力求体现自然山峦的形态和神韵。

采用各种造型、纹理、色泽的石材，以小尺度创造峰、峦、岭、洞、谷、悬岩、峭壁的形象，是真山的抽象化、典型化、缩移摹写。叠石能在很小的地段上展现咫尺山林的局面，幻化千岩万壑的气势，并形成了多种堆叠风格（图 6-73、图 6-74）。

筑山类型：土山、土石假山、石山。

筑山石材：黄石（用于叠脚）、太湖石（用于收顶）、宣石、笋石、房山石。代表：苏州环秀山庄的假山。

图 6-73　叠石

图 6-74　筑山

6.3.4.2 理水

为表现自然，理水也是造园的最主要因素之一。不论哪种类型的园林，水是最富有生气的因素，无水不活。自然式园林以表现静态的水景为主，以表现水面平静如镜或烟波浩渺的寂静深远的境界取胜。自然式园林也表现水的动态美，但不是喷泉和规则式的台阶瀑布，而是自然式的瀑布。

理水之法：掩、隔、破。杭州西湖就是分割十分得体的典范。白堤和苏堤将西湖隔成外湖、西里湖、北里湖、岳湖、小南湖和湖西湿地等部分，湖中又有三个岛屿点缀（图6-75、图6-76）。

古树名木对创造园林气氛也非常重要。古木繁华，可形成古朴幽深的意境，起到障景、添景、夹景等作用（图6-77～图6-80）。

图6-77 园林中的植物（一）

图6-75 理水（一）

图6-78 园林中的植物（二）

图6-76 理水（二）

6.3.4.3 植物

植物是造山理池不可缺少的因素。花木对园林山石景观起衬托作用，又和园主追求的精神境界有关。如竹子象征人品清逸和气节高尚，松柏象征坚强和长寿，莲花象征洁净无瑕，兰花象征幽居隐士，玉兰、牡丹、桂花象征荣华富贵，石榴象征多子多福，紫薇象征高官厚禄等。

图6-79 园林中的植物（三）

图6-80 园林中的植物（四）

6.3.4.4 建筑

园林建筑常作景点处理，既是景观，又可以用来观景。因此，除去使用功能，还有美学方面的要求。楼、台、亭、阁、轩、馆、斋、榭，经过建筑师巧妙的构思，运用设计手法和技术处理，将功能、结构、艺术统一于一体，成为古朴典雅的建筑艺术品（图6-81～图6-83）。

图6-81　园林中的建筑（一）

图6-82　园林中的建筑（二）

图6-83　园林中的建筑（三）

6.3.4.5 匾额、楹联与刻石

匾额是悬在门楣上的题字牌；楹联是门两侧柱上的竖牌；石刻是山石上的题诗刻字。匾额、楹联与刻石起着陶冶情操，抒发胸臆，点景、添景拓展诗意的作用（图6-84、图6-85）。

图6-84　对联和匾额（一）

图6-85　对联和匾额（二）

6.3.5 中国古典园林的建筑空间布局

中国古典园林艺术（尤其是私家园林）从模仿自然山水向写意山水的方向发展：将自然要素反复提炼，在有限的地段创造出咫尺山林的园林空间。而这种空间的创造正是通过以下三种空间布局表现出来的。[①]

6.3.5.1 空间总体组织的整体性

中国古典园林建筑与环境要素彼此的构成关系体现出其布局的整体性结构，这种结构的表达在具体的建筑空间布局手法上则为过渡空间的运用。中国园林的空间过渡在建筑布局中有效地运用空间引导、空间对比等方法。

首先是入口空间的塑造，如园外、园内的空间过渡大多采用较小而且封闭的过渡空间，如留园入口的布局是由建筑围合成曲折、狭长、封闭的空间，处于其内的人视野被极度压缩，但进入

① 周维权. 中国古典园林史[M]. 北京：清华大学出版社，1999

园内，便产生豁然开朗的感觉，从而有效地塑造出园内隔绝尘世、有若世外桃源的空间。除此之外，住宅通往园内也往往采用多个过渡空间，如在宅与园之间插入窄小幽闭的过渡空间，使进园者可以强烈感受到园内主体空间的明朗、开阔。

另外，宅与园之间，或是园景与园景之间，往往以"廊"这种特殊建筑形式形成独特的过渡空间，不仅巧妙地衔接了不同的空间而且具有引导和暗示的作用。

中国古典园林布局的整体性结构还通过建筑景观与自然景观的协调处理表现出来。中国园林由建筑和各园林要素围合出来，空间各部分往往形成由主导空间统领周围次要空间的效果，并共同以某一特色形成这一空间系统的主导特征。如拙政园中的远香堂，就是以建筑作为景观中心，并同时具有点题的功能。远香堂位于全园的中心突出的位置，周围水面开阔，统领着周围的荷池，以及其他的小体量园景建筑，将建筑与山石、花木凝聚成有机整体。它还以"远香"为名点出池中荷花清香远溢，以荷花出淤泥而不染的精神境界统领整体空间。因此，空间主题的功能也便从物质、精神两方面驾驭园林空间，使其成为有机整体性结构布局。

中国古典园林建筑布局的整体性还通过建筑和各园林要素之间的相互关联而彼此联系。作为景观除了被用以观赏之外，还与其他的景观之间保持着看与被看的视觉制约关系。也就是各自同时成为借景的对象，从而使观者可以不断感受景点之间前后呼应的关系，互相衬托。通过在园中的不同位置，不同时间反复出现的借景，逐步完善园林的整体画面，从而在整个园林空间中形成以单个建筑为中心构图的复杂的整体视觉网络。如苏州拙政园的扇面亭，它就十分巧妙地处于视觉制约关系的焦点之中，从被观赏的角度看，它的位置是从园中的中部经别有洞天门到西部景区的首要借景对象，它又是通往留听阁的曲桥，或通往倒影楼水廊的借景对象。另一方面，扇面亭又处于十分有利的"看"的地理优势，正面临水，其三面的门洞、漏窗皆有景可借。

6.3.5.2 空间三维展开的序列性

在《中国人的智慧》一书中，作者曾做过有关中国建筑布局的论述：中国建筑式平面铺开的有机群体，实际上将空间意识转化为时间进程，中国建筑平面纵深布局的空间使人游历在一个复杂多样的亭台楼阁的不断进程中，感受生活的安逸和对环境的主宰，将空间直观的感受转变成慢慢游历的时间进程。中国古典园林的布局正是这种以时间为线索的空间结构的典型。这种布局将园林中的各种建筑以各种功能的空间通过时间来演绎，彼此相互联系，有效地突破了三维空间的限定。这种时间性的空间即是序列空间。这种空间具有多种视点和连续变化的特点，游人在行进过程中感受到园林之美和人生情致。

中国古典园林的典型布局是这样的：入口常设在边角处，避免视线的一览无余，同时借助园林的石壁或假山等要素遮挡视线，或直接建成较小的封闭空间，与园内豁然开朗的景色形成对比，给人以欲扬先抑的空间感受；主体建筑大多沿园林周边布局，内部围合以水为中心的环境景观。主要建筑之间设曲廊相互联系，将人引入更深层次的空间。园中建厅、堂、轩等主要建筑，可一览园林之全貌，形成线性景观序列的高潮。因此，形成从开始段—引导段—尾声段的园林建筑的线性序列布局。

在规模较大的皇家园林中，建筑的构成关系虽然更为复杂，大量的园林建筑彼此围合形成串联的院落，但同样也是沿一条共同的轴线逐渐展开的庭院空间，或是以某个空间庭院为中心，其他较小的庭院围绕前者围合形成的主导空间周边布置，共同构成完整的空间序列。建筑空间按序列往往能被划分为若干相互联系的"子序列"，通过借助空间处理手法甚至以水、陆、空三种路线来引导人们遵循特定的程序完成序列空间的转换。

6.3.5.3 空间曲折穿插的层次性

中国古典园林将厅、堂、楼、阁、轩、斋、榭、舫、

亭、廊、桥、墙等不同建筑穿插布局，空间上通过隔、围、透、高、低等手法的运用，充分表现出园林的纵深和立体空间。曲折布局的园林景观完成空间从公共到私密，由开敞到封闭的转换，是通过同一或不同的园林要素的相互组合来实现的。例如，利用长、短、曲、折的廊庑来连接单体建筑，组合成具有曲折变化的景观布局。

园林空间的曲折布局还借助建筑自身来表现。一是通过建筑之间的相互穿插，形成曲折迂回；一是利用建筑的高低错落形成园林空间高度上的错落变化。

园林空间还将建筑同其他构成要素，例如，山石、水流、沟壑、路径、桥梁、墙垣等要素的蜿蜒曲折巧妙地结合，共同构成虚、实、藏、露、疏、密等景观层次变化，形成"山重水复疑无路，柳暗花明又一村"的境界。通过将园林构成要素实施曲折性布局，可以使有限的园林空间营造出无限深远之感（图6-86～图6-91）。

图6-88　动画片《武林外传》（三）

动画片《武林外传》中同福客栈后院中的这个场景就很好地借鉴了中国古代园林的布局和造园手法。从前面的介绍中我们了解到中国古典园林的构景要素，分别是：①筑山；②理水；③植物；④建筑；⑤匾额、楹联和刻石。在《武林外传》中的这个场景以水池为造景的中心，依次分别布置各种不同建筑，如亭、阁等。池水以各种不同形状的石块进行护岸处理，同散落在墙边的太湖石成为园林景观的一个要素。通过小桥将池面进行大小对比的分割，安排睡莲和垂柳等植物来进行理水的处理和景观的组织。整个空间平面又以波浪形的粉墙和建筑进行再次的分割，从而创造了一个既开阔又封闭的空间变化。

图6-89　动画片《侠岚》（一）

图6-90　动画片《侠岚》（二）

图6-86　动画片《武林外传》（一）

图6-87　动画片《武林外传》（二）

图6-91　动画片《侠岚》（三）

动画片《侠岚》中成功地运用了空间引导、空间对比的造园手法，山中小径由于竹林的阻隔形成了曲折、狭长、封闭的空间，处于其内的人视野被极度压缩，一旦进入开阔的林中小亭，便产生豁然开朗的感觉，从而有效地塑造出隔绝尘世、若世外桃源的空间。动画片《侠岚》中还借助建筑自身来表现园林空间的曲折布局，一是通过建筑之间的相互穿插，形成曲折迂回；一是利用建筑的高低错落形成园林空间高度上的错落变化。

6.4 村镇聚落的组合与布局

中国传统的村镇聚落在组合和布局上同中国传统的园林之间有不少共同之处，它们都使建筑物尽量与自然环境巧妙地结合为一个有机整体，从而自成天然之趣，而不像宫殿那样刻意追求轴线对称和整齐一律。但传统的村镇聚落与园林的组合和布局也有不同，园林多出自文人、画家或匠师们的精心雕琢，而村镇聚落却是经年累月逐步自然生成的。传统村镇聚落和园林都含有自然情趣，但是传统园林建筑是通过人工再现自然，而村镇聚落则是自然而然。

村镇聚落的布局与组合（也称之为村镇聚落形态）是在由特定的自然地理条件及人文历史发展的影响下逐步形成的。村镇聚落的形态正是自然、地理、人文、历史特点的外在反映。[①]

电影、动画片或电子游戏中会有很多表现村镇聚落的场景，例如《武林外传》中的七侠镇，《幽灵公主》中的塔城。如果抛开人文、历史、建筑等不同地域和文化的自身特点，村镇聚落的形态其实有着跨文化的相似性，也就是说，不论表现的是罗马人的村镇聚落，玛雅人的村镇聚落，或者印第安人的村镇聚落，其自然形态特征有着共同点，这是因为，虽然人文观念、历史文化、建筑及装饰等千差万别，但在具有同样地理环境条件下的人类聚落其自然发展有着相似性，这种类似的发展规律就造成了村镇聚落形态的相似性。

电影、动画或电子游戏经常会有涉及村镇聚落的场景，如果让一个场景设计师设计一个村镇或原始聚落，那么他应该从何着手呢？观察现实的世界，从现实的村镇聚落形态中获得创作的灵感是一个聪明的选择。不论你设计的是《指环王》中霍比特人的村庄，或是《红色萤火虫》中的乡镇，又或是《魔比斯环》

中的蘑菇森林，不论最终的外貌多么奇幻或多么壮观，其内核的形态原型始终来自我们现实的世界。

如果我们将现实的村镇聚落加以概括，其形态不外乎以下八种，当然也会有不属于这八个形态范畴的特例，这种情况我们可以单独去讨论。通过将村镇聚落的形态加以分类，这就为我们的创作提供了一个框架，同时为设计师提供了创作思路，并为设计师在这些原型上提供了无数种的组合方案。

虽然这一节探讨的是中国传统村镇聚落的形态类型，但对其他不同文化的村镇聚落的形态类型有着一定的参考意义。

6.4.1 传统村镇聚落的形态类型

村镇聚落不同于城市，它的形成的往往要经历一段比较漫长的、自发演变的过程，这个过程既无明确的起点，也没有明确的终点，所以它一直是处于发展变化的过程之中。城市则不同，虽然在它的开始阶段也带有某种自发性，但一经跨进"城市"这个范畴，便多少要受到某种形制的制约。且不说唐代的长安，宋代的汴梁，元、明、清的北京城，它们都不可避免地要受到礼制和封建秩序的严格制约，从而在格局上必须遵循某种模式，即使是一般的县城，其形态也都明显地带有某种形制约束的印迹。此外，城市的范域也十分明确——用厚实的城墙作为限定手段，从而使之内外分明，这就意味着城市的发展是有一个相对明确的终结。

村和镇，特别是村，它的发展过程则带有明显的自发性。除了少数因天灾、人祸而重建或易地而建的村落外，一般的村落都是世代相传而延绵至今的，并且还要继续传承下去。当然，也有这样的情况，即发展到一定规模，由于受到土地或其他自然因素的限制，不得不另寻觅一块基地扩建新的村落，从而使原来的村落一分为二。这种情况表明，村落的发展虽然没有明确的范域限制，但也有它达到饱和的限度，超越了这个限度，如果再继续发展便会招致种种不利的后果。这样，即使是同一血缘的大家族，也不得不被分割开来，从而形成所谓的大张庄和小张庄……

[①] 彭一刚. 传统村镇聚落景观分析[M]. 北京：中国建筑工业出版社，1994. 作者是从景观和建筑关系的角度来探索传统村镇聚落的不同类型以及背后形成的根源。现实世界中的村镇聚落其形态特征也是动画场景设计的构思源泉，即便是奇幻世界中的村落场景，其原型也都可以从现实的村镇聚落形态中获取，或在现实的实例中加以变形和创造。

村落自身的发展过程也很像是细胞分裂。在封建社会中虽然流行着四代同堂的大家族，但是这些大家族也会因各种因素（如矛盾和冲突）而解体。另外，这些大家族因人口几何级数的增长，必然伴随着分家等活动，这样势必会不断地扩建新房，并使原来的村落规模逐步地扩大。对于村落最终会发展成什么样子，最初很难有一个明确的设想与目标。正是基于这些原因，村落的发展必然带有很强的自发性。虽然对于村落的近期发展，不会全然是盲目的，不免要考虑地形、占地、联系、生产等各种现实的利害关系，但总的来看，这些方面的考虑是比较简单而直观的。加之住宅的形制已早有先例，内向格局在许多地区已成定局，所以人们主要着眼的还是住宅自身的完整性。至于住宅之外，也包括住宅与住宅之间的空间关系，则有很多灵活调节的余地。特别是由于人们并不十分关注于户外空间，因而它的边界、形态多出于偶然而呈不规则的形式。加之为争取最大限度地利用宅基地，常常会使建筑物十分逼近，这样，便使村落形成了许多曲折、狭长、不规则的街巷和户外空间。此外，村落的周界也参差不齐，并与自然地形相互穿插、渗透、交融，人们可以从任何地方进入村内，而没有明确的进口或出口。凡此种种，虽然在很大程度上出于偶然，但却可以形成极其丰富多样的形态变化。这种变化自然而不拘一格，有时甚至会胜过于人工的刻意追求。

村落的发展很大程度上出于偶然，但一般也不会杂乱无章。因为从组合的关系，它还受到功能机制的制约。例如，一户人家的住宅，如果不是在荒郊野外，它就必然要与左邻右舍保持一定的关系，这种关系既要便利自己，也不能妨碍别人，这样应当隔绝的地方就会产生隔绝。同时，为了与外界或相互之间保持必要的联系，需要连通的地方也将连通。于是，这些隔绝与联系的要求，就必然会赋予村落群体组合某种潜在的结构性和秩序感，尽管这种秩序感并非一目了然或显而易见。

随着村落规模的不断扩大，交通联系的关系也日趋复杂，蜿蜒曲折和错综复杂的巷道将不能满足要求，这时便会使交通联系的路径分出主次，其中最简单、普遍的一种形式就是沿一条主要街道空间的两侧安排住宅，再每隔一定距离留出巷道，各家各户既可设门直接通往街道，也可通过巷道与街道保持间接的连通关系，还可以经由某些过渡性的小空间与巷道间接相连通。这样，交通联系的空间便形成一种主次分明的树状结构。与此相对应，空间的公共性与私密程度也层次分明并且有良好的过渡关系。这样的村落，其结构性、秩序和层次关系便更加明确、清晰了（图6-92～图6-123）。

图6-92 动画片《功夫熊猫》（一）

图6-93 动画片《功夫熊猫》（二）

图6-94 动画片《功夫熊猫2》
动画片《功夫熊猫2》中阿宝住的村镇是一个典型的水乡村镇。整个村镇由若干条水道分割，除了较大的岛上有着一条主要的街道和若干次要的辅道外，其他较小的岛上的房屋布局比较自然和随意，这种布局方式正是自然发展的结果，而无人为刻意规划的痕迹。

图6-95 动画片《武林外传》中的七侠镇（一）

第 6 章　中式场景中群体建筑的组合与布局

图 6-96　动画片《武林外传》中的七侠镇（二）

图 6-97　动画片《武林外传》中的七侠镇（三）

图 6-98　动画片《武林外传》中的七侠镇（四）

图 6-99　动画片《武林外传》中的七侠镇（五）

动画片《武林外传》中的七侠镇就是一个典型的背山临水的村镇。三条山泉将整个村镇划分成四块，外加两个由桥梁连接的湖心岛。建筑依山就势，村镇也由一条主干道和若干条辅道进行平面的划分。各种建筑分列在道路的两边，随着路的曲折变化而变化。各个建筑由于随着道路走势或地势的高低进行布局，因此建筑与建筑之间的朝向与连接也是各不相同。动画片《武林外传》中的七侠镇很好地借鉴了现实中村镇聚落的自然布局和自然发展，非常成功地营造了一个真实但又是虚拟的武侠世界。

图 6-100　动画片《侠岚》中的村镇（一）

图 6-101　动画片《侠岚》中的村镇（二）

图 6-102　动画片《侠岚》中的村镇（三）

动画片《侠岚》中的村镇也是一个典型的背山临水的村镇，其特征同《武林外传》中的七侠镇非常相似，各种建筑分列在道路的两边，随着道路的曲折变化而变化。

图 6-103　动画片《虹色萤火虫》中的山地村镇（一）

图 6-104　动画片《虹色萤火虫》中的山地村镇（二）

图 6-105　动画片《虹色萤火虫》中的山地村镇（三）

图 6-106　动画片《虹色萤火虫》中的山地村镇（四）

图 6-108　动画片《天空之城》中的山地村镇（一）

图 6-109　动画片《天空之城》中的山地村镇（二）

图 6-110　动画片《天空之城》中的山地村镇（三）

《天空之城》中的山地村镇和《虹色萤火虫》中的山地村镇有所不同，其建筑与等高线相互垂直，而不像《虹色萤火虫》中的村镇建筑与等高线平行。由于其主要街道同等高线相垂直，因此街道坡度较陡，此外，建筑随街道沿着垂直于等高线的方向设置，使得街道和建筑空间具有明显的节奏感。

图 6-107　动画片《虹色萤火虫》中的山地村镇（五）

动画片《虹色萤火虫》中的这个山村是个典型的山地村镇，其建筑的主要走向与等高线相平行，其走向则取决于山势的起伏变化，其主要街道多为弯曲的带状空间，曲率大体与等高线一致，巷道则与等高线相互垂直。场景中的主要街道由于和等高线相平行，一般没有显著的高程变化，巷道由于和等高线相垂直，高程变化较显著，并经常和排水沟结合在一起。《虹色萤火虫》中的这个山村由于依山而建，并随着山势变化而层次升高，因而从整体看便具有丰富的层次变化。另外，由于民居建筑本身的层数、形状、方位都比较自由、灵活，因而每一层次本身又高低错落而具有丰富的外轮廓线变化，如果再将若干重层次叠合在一起，其变化就更为丰富。

图 6-111　动画片《虞美人盛开的山坡》中的山地村镇（一）

第 6 章　中式场景中群体建筑的组合与布局

图 6-112　动画片《虞美人盛开的山坡》中的山地村镇（二）

图 6-113　动画片《虞美人盛开的山坡》中的山地村镇（三）

图 6-114　动画片《虞美人盛开的山坡》中的山地村镇（四）

图 6-115　动画片《虞美人盛开的山坡》中的山地村镇（五）
动画片《虹色萤火虫》中村镇建筑与等高线平行，其主要街道多为弯曲的带状空间，曲率大体与等高线一致。动画片《天空之城》中村镇建筑与等高线相互垂直，街道坡度较陡，建筑随街道沿着垂直于等高线的方向设置，使得街道和建筑具有明显垂直等高线的节奏感。而在动画片《虞美人盛开的山坡》中村镇建筑的布局既包含了平行于等高线的建筑布局，也包含了垂直于等高线的建筑布局，也就是说《虞美人盛开的山坡》中的村镇建筑涵盖了两种不同的山地建筑的布局形式。在动画片《虞美人盛开的山坡》中垂直于等高线的建筑其高程变化比《天空之城》中的建筑要更大，因此，其主要街道设置台阶，而台阶的设置又会妨碍人们进入店铺，因而只能每隔一段距离设置若干步台阶，这就使得街道空间具有明显的节奏感。沿街两侧的建筑物则呈跌落的形式并与地面起伏呼应，建筑物的外轮廓线也呈阶梯形式的变化。

图 6-116　动画片《虹色萤火虫》中的水乡村镇（一）

图 6-117　动画片《虹色萤火虫》中的水乡村镇（二）
动画片《虹色萤火虫》中的这个村镇临河而建，它的形态依河道的走向变化而变化，从而形成形状和宽窄变化的情趣和景观效果。沿河道的这个集镇呈带状布局的形式，由于河道比较自由曲折，所以这种带状形式的集镇也多随弯就曲地分布于河道的一侧或两侧。

图 6-118　动画片《龙猫》中的散点式布局村镇（一）

图 6-119　动画片《龙猫》中的散点式布局村镇（二）

图6-120 动画片《龙猫》中的散点式布局村镇（三）
动画片《龙猫》中的村镇采用的是散点式的布局形式，建筑物呈独立的形式，且每户人家都用篱笆围成小院，因此单体建筑采用棋盘式的方式进行群组布局。道路经纬交织将基地划分成许多方块，每户人家各占一块，这样，各户人家均可自由出入，而取得方便联系。

图6-121 电影《指环王3》中的霍比特人村庄（一）

图6-122 电影《指环王3》中的霍比特人村庄（二）

图6-123 电影《指环王3》中的霍比特人村庄（三）
电影《指环王3》中的霍比特人村庄属于典型的窑洞式村落形态。

6.4.1.1 平地村镇

平地村镇聚落的形态和它的规模有直接的联系，规模越大其结构便愈复杂。前面所讨论的以一条街道贯穿于全村的组合形式仅适合于规模较小的村镇，如果村镇的规模过大，街道势必会随之而拉得过长。这对于交往和联系都不太有利。面对这种情况，比较普遍的一种选择就是采用两条相互交叉的"十"字街的形式作为全村（镇）的基本构架，并使住宅建筑分别依附于两侧。由于有了两条街道，不仅方便了交通，还可以借它们来连接更多的巷道及住宅建筑。此外，这种组合形式还可以使平面变得更加紧凑，从而节省土地的使用。

这种组合形式颇近似于一般县城的格局，但由于规模比县城小，而且商业活动远不及县城活跃，其他机能又比较单一，所以只能是城市的缩影或雏形。至于商品交易活动，一般都会放在两条街道的十字交叉处，因为这里通常位于村镇的中心部位，交通联系最方便，所以一般采用这种格局形式的村镇聚落，都必然会在这里形成一个公共活动的中心。特别是集镇，它的商业活动要比一般以农业生产为主的村落频繁，其中心部位的十字街更是人们聚集的焦点。尽管如此，平地村镇还是不能和县城相比，因为在县城中往往要在这里设置体量高大的鼓楼，并以此作为控制全城的制高点，而村镇则没有这种必要。在组合形式上也远比县城自由，即并不十分强调严整或对称。此外，县城的平面一般比较方正，两条街大体等长。村镇一般沿南北向的街道比较短，沿东西向的街道则比较长，这样从整体组合方面看有利于争取更多的住房为南北向。

采用十字格局的村镇一般有四个主要出入口，但并不像县城那样拘于形制而一律对待，都设有高大的城楼，而是根据对外交通联系情况区别对待：主要入口比较突出，通往田间的街口便悄悄地消失于自然环境之中。

"十"字的格局形式的村镇其结构虽然清晰明确，但和一般县城的模式大同小异，因而往往因为流于千篇一律而失去村镇聚落所特有的自然朴素的特点。

比"十"字街组合形式更为复杂的是网络式的格局形式,其特点是主要街道可以有几经几纬,但却不像城市那样整齐地排列而呈棋盘的形式。相反,街与街之间也无须保持相互平行或垂直的关系。这样,两条街道相交处便可呈任意角度,甚至还可以有适当的错位。

与城市不同,村镇聚落的布局之所以呈现出某种不甚严整的关系,正是由于它形成过程的自发性所致,这些特征虽然不免有某种程度的凌乱感,但却极富变化。特别是南方的一些较大规模的集镇,由于商品经济比较发达,为方便交往,多力求紧凑,所以便自然形成网络形式的格局。

6.4.1.2 水乡村镇

村镇聚落形态与特定的地形、地貌也有十分密切的联系。在河网交织的江南水乡,许多村镇均临河而建,它的形态基本上取决于河道的走向、形状和宽窄变化,从而形成各具特色的情趣和景观效果。

沿河道的集镇一般多呈带状布局的形式,由于河道通常都比较自由曲折,所以这种带状形式的集镇也多随弯就曲地分布于河道的一侧或两侧。位于河道一侧的集镇,由于规模比较小,多呈前街后河的布局形式。后河可以方便地通过水路运送货物。前街则设置店面以进行商业交易活动。较大规模的集镇常常是建在夹河的两岸,这样就形成了以河道为主体的带状空间。由于河道本身只能行船,如果使店铺面对河道,势必还要留出一条地带用作商业街,从而形成街河合一的空间形式。这种街道视商业经济的繁荣程度,可以设于河道的一侧,也可以设于河道的两侧。对于一般的集镇,商业主要集中于河岸的一侧,另一侧则以住宅为主。这样,就把居住与商业两种功能分别置于河道的两侧。住宅区比较宁静,商业区则比较喧闹。经济繁荣的集镇,沿河两岸均可为商业街。至于街道的形式则可有多种变化。例如,江浙地区多雨,沿街的店面常常带有披檐以起到避雨的作用,某些两层楼的建筑还可以将底层向内收进而留出空廊,其形式犹如华南地区所流行的骑楼。另外,建筑物可紧临或逼近河岸,也可以后退出一段距离。逼近河岸的街道与水的关系十分紧密,临街的河岸每隔一定距离还设有码头供停靠舟船,这些设施都很富有水乡村镇的独特情趣。

位于河道交叉处的集镇不仅与水的关系更加密切,而且其格局也更为复杂,这些集镇一般规模都比较大,在多数情况下均被交织的河道分割成为若干小块,这些小块有的以商业为主,有的以居住为主,或相互掺杂。即使以商业为主的地段也未必都将街道安排在临河的一侧,而有的却沿河岸向纵深延伸,或与河道相互垂直、交叉。由于河道纵横交织,曲屈回环,也往往使建筑物的群体组合变得十分复杂。此外,为沟通各小块之间的联系还必须设置若干桥梁,于是就构成了陆上交通与水路交通两套网络,加之水位涨落无常,停靠船舶的码头必须用多级石阶来调节,从而使沿河地段变得高低错落。总之,这样的集镇内容很丰富,既有一般村镇所具有的街巷,又有临水的街道和水巷,还有各种形式的桥梁和码头,这些组合要素不仅各自有独特的景观效果,如果将它们组合在一起,其变化就更为丰富。

6.4.1.3 山地村镇

在多山的地区,有许多村镇便坐落于地形起伏的山坡之上。这种村镇的布局大体上可以分为两种:①村镇的主要走向与等高线相平行;②村镇与等高线保持相互垂直的关系。

类型1:村镇布局平行于等高线者,其走向则取决于山势的起伏变化,其主要街道多为弯曲的带状空间,曲率大体与等高线一致,巷道则与等高线相互垂直。主要街道由于和等高线相平行,一般没有显著的高程变化,巷道由于和等高线相垂直,高程变化较显著,并经常和排水沟结合在一起,这样的村镇由于依山而建,并随着山势变化而层次升高,因而从整体看便具有丰富的层次变化。另外,由于民居建筑本身的层数、形状、方位都比较自由、灵活,因而每一层次本身又高低错落而具有丰富的外轮廓线变化,如果再将若干重层次叠合在一起,其变化就更为丰富。

这样的村镇因山势不同又可分为两种情况:

一种是呈外凸的弯曲形式；第二种是呈内凹的弯曲形式。前者多位于山脊，后者则位于山坳。外凸的弯曲形式具有离心、发散的感官效果；内凹的弯曲形式则具有向心、内聚的感官效果。就通风、采光的条件看，前者较优越，但从心理和感受的角度看，后者则可因借助于山势作为屏障而具有更多的安全感。

类型2：与等高线相垂直布局的村镇，其主要街道必然会有很大的高差变化，这就意味着必须设置台阶，而台阶的设置又会妨碍人们进入店铺，因而只能每隔一段距离设置若干步台阶，这就使得街道空间具有明显的节奏感。沿街两侧的建筑物则呈跌落的形式并与地面起伏呼应，建筑物的外轮廓线也呈阶梯形式的变化。由于自然地形的坡度时而陡峻，时而平缓，建筑物又基本上依地形变化而随高就低，凡陡峻的地方每一幢（开间）建筑物都必须有明显的起伏变化。而平缓的段落，其变化则不甚明显，甚至每隔三五幢（开间）建筑才会出现微小的变化，加之地形的起伏变化，可以想象，这种街景立面的外轮廓线必然富有鲜明的韵律节奏感。

与平地街道不同，由于有高程变化，其街景画面的构图必然有仰视和俯视的区别，由低处走向高处时，所摄取的是仰视效果，进入画面中的更多的是建筑物的檐下部分，这在整个建筑中是变化比较丰富的一个部分。从高处向低处走所摄取的则是俯视的效果，这时映入眼帘的则是层层跌落的屋顶，由于视点位置比较高，还可以透过街道空间的窄缝而及于远处，从而获得丰富的层次变化。

采用这种布局的村镇，为排除雨水的方便，一般多选择在山的脊背处，这将会使村镇处于十分突出的地位，其整体效果也很有特色，这样的村镇其平面一般也呈带状，从正面（纵向）看，虽然不能充分展开，但由于层层跌落，层次变化极为丰富。从侧面（横向）看，则一览无遗，特别是因随着山势的变化而起伏错落的外轮廓线，将更加引人注目，并向人们展现出村镇的全貌。

6.4.1.4 背山临水村镇

背山临水村镇和在山坡上建筑的村镇一样，应当将基地选择在山的阳坡之麓，但为求得临水，村镇则应逼近于水岸之滨。这样的村镇一般也呈带形布局，其形状一方面取决于山势，但更多的还是取决于水岸的走向，或平直，或转折，或屈曲，其形式变化多样，没有一定的程式。这样的村镇视其规模和性质，可以仅在临水的一侧建筑住房，也可以在临水和靠山的两侧都建造住房，从而形成一条大体与水岸平行的街道。

临水村镇必须考虑水面的涨落变化，为避免汛期遭到淹没，建筑物必须比正常水位高出一段距离。解决这一矛盾的方法大体有三种：一种是利用天然石料筑台基，使建筑物坐落于其上；另一种是用木柱将建筑物高高地支撑起来，使之与水面保持一定的距离，或者两种方法交替使用；第三种方式是通过建筑物同岸边保持一定距离，留出一个缓冲狭长地带，其宽窄无定，取决于水位的涨落。一般来讲，在岸边坡度平缓，水位变化不大的地区，以筑台的方法较为常见，而在岸边陡峻，水位变化较大的地区，以木柱支撑的方法更常见。

背山临水的村镇无论是采用筑台、支撑或留出一条缓冲地带的方法来防止洪水侵袭，都各有其形态特征。例如，采用筑台的形式，它虽然比较厚实，但由于地形的变化必然是高低错落，而每当有错落变化的时候则必须设置台阶以方便交通联系，这种台阶有的穿过巷道直逼岸边，并用来作为停靠舟船的码头，有的则供妇女们洗衣洗菜。还有一些台阶顺山势而屈曲盘回，仅供村镇内部的交通联系，加之建筑物本身也高低错落，建筑物与台阶之间又有强烈的虚实对比关系，这样，就极大地丰富了村镇沿河岸一侧形态的变化。与筑台不同，采用木柱支撑的方法则显得轻巧、空灵。由于使建筑物悬挑于水面之上，加之木柱间距不等，长短不一，有的甚至歪歪斜斜，这就更有强烈的虚实对比。

背山临水的村镇，还因特定的地形条件不同

而呈不同的组合形式。前面已经分析的是比较常见的一些形态组合，即整个村镇均背山沿水滨一字展开。但还有很多不同的情况会出现。例如，一些村镇虽然背靠山麓，却只是部分地临水，这种情况通常发生在水面转折或河的弯道处。还有一些村镇，它的一侧临水，另一侧则沿着山麓向纵深方向延伸，从而形成"L"形的布局形式。这种类型的村镇多位于山麓坡度比较平缓，或在山与水之间有一片开阔地的地方。这两种类型的村落，由于仅是局部临水，与水的关系远不如前一种密切，然而由于在岸边留有一片比较开阔的滩地，因此其形态同前面提到的背山临水村镇有不同的形态特征。

6.4.1.5　背山临田村镇

背山临田村落的组合形式和背山临水的村镇颇为接近，即都是沿山的阳坡之麓建村，不同的是其另一侧为田地，它可以一直延伸到村的边缘。这种类型的村落一般以农业生产为主，其组合形式可以是沿着一条街道的两侧排列住房，但这种街道仅仅是通道的作用，有街无市。此外，这种村落也可以沿着山麓的走向稀疏散落地安排住房而并不形成任何形式的街或巷。

6.4.1.6　散点布局的村镇

还有一些地区其村镇采用的是散点式的布局形式。例如，云南西双版纳一带的傣族村寨。这里处于亚热带，不仅气温高，潮湿多雨，而且常处于静风状态。加之村寨又多选择在地形比较低洼的谷地，通风问题便成为主要矛盾。为了满足通风要求，傣族民居采用四面临空的干阑式建筑，这种形式的单体建筑不适合相互拼接，因而表现在群体组合上便自然地成为散点式布局。这种布局形式不论常年风向怎样变化，均可获得良好的自然通风条件。

由于建筑物呈独立的形式，且每户人家都力求用透空的篱笆围成小院，因此这些单体建筑常采用棋盘式的方式进行群组布局。即道路经纬交织将基地划分成许多方块，每户人家各占一块，这样，各户人家均可自由出入，而取得方便联系。

即便是采用棋盘式布局，由于村落的形成是自发的，因而并不像城市那样严整，各条道路不仅宽窄不一，互不平行，而且常随地形而转折弯曲。这种布局形不成任何街道和巷子那样的带状空间，只是借道路的宽窄来区分主次，这样的村寨一般没有商业活动，其主要公共建筑为佛寺，多位于地势较高的显要地位，其附近有比较开阔的广场，供村民举行宗教祭祀或其他公共活动。

也有一些村寨，其整体布局比较松散，其主要道路呈环形或网络状态，各单体建筑分列于道路两侧，致使村寨拉得很长。若采用这种布局，其佛寺建筑多位于村寨中部，以方便村民的公共活动。

除云南部分地区外，广东省的某些地区也多采用类似散点布局的形式形成村落。其典型的布局形式是：村子坐北朝南，村前临河或设有半月形的水塘，建筑物呈独立形式，并带有狭长而规则的院子，各户整齐地排成一列或二、三列。此外，为了防卫要求，在村的左右两角或村后设有高耸的碉楼，村后及左右两侧遍植树木。这种布局形式由于比较程式化，形式变化似单调而千篇一律。

其他地区，特别是山地，由于地形陡峻崎岖，也每每采用散点式的布局形式以避免建筑物相互牵扯。各建筑物之间则以盘回的台阶作为交通联系。这种布局形式的村落虽不免凌乱，但却因随着地形的起伏而错落有致。

6.4.1.7　渔村

渔村必然是临于江河湖海之滨，渔民的住房则多建于水边，有的甚至支撑于水中。这种住房其临陆地的一侧可搭跳板与岸相通，临水一侧则可以停靠渔船。由于住房建造于水边或水中，凡气候比较温暖的地区多选用竹木等材料作为结构骨架，然后再复以其他材料作为围护结构，其造型十分轻巧，与云南少数民族的竹楼颇为相似。

由于紧临于河汊、海湾，其总体布局便常随海（河）岸线的变化而曲折蜿蜒，并且在多数情况下呈向内凹的带状布局形式。建筑物左右毗邻，背靠海（河）岸面向水面，每户人家均可由自己的住房直接登船出港，以方便于水上作业。

也有某些地区的渔村与岸边保持一定的距离，

这主要是水位涨落无定，为避免涨潮时遭到淹没而必须留出一段缓冲地带。这样的渔村其临水的一面经常保留有一片滩地，可供晒网或补织渔网之用。

6.4.1.8 窑洞村镇

西北地区干旱少雨，土质富有黏性，为窑洞民居提供了十分有利的自然条件。窑洞民居大体上可分为三种类型：

(1) 明庄子（临崖壁开凿窑洞）；

(2) 暗庄子（在平地上先开凿下沉式院落，然后沿着侧壁开凿窑洞）；

(3) 半明半暗式庄子。

窑洞式村落几乎完全融合于自然环境之中，特别是壁崖式的窑洞村落，随着山势起伏而层层叠叠，颇能给人感受到一种粗犷的气势。下沉式窑洞形成的空间序列，处于地面，人的视野十分开阔，步入台阶视野将极度收缩，再进到院落便有豁然开朗的感觉。

较大规模的村镇多采用窑洞和地面建筑相结合的形式，窑洞多用作居住，而作为商业交往的街道则为地面建筑，地面建筑与窑洞之间常以院落作为过渡。①

6.4.2 村镇聚落形态的决定因素

很多从事场景设计的设计师较少思考和了解场景设计背后所涵盖的内核问题，例如，为何北京故宫太和殿横向十一开间，屋顶采用黄色琉璃瓦庑殿顶，屋脊上有鸱吻装饰？为何北京的民居多以四合院的方式存在，而云南傣族的民居大多独栋，且是干阑式构架？一个城市的布局为何同乡村的布局形式大相径庭？很多场景设计师大多只关注造型本身的问题，而较少了解这些造型背后形成的根源。对于一个场景设计师不仅要设计出令人叹为观止的造型效果，更要从整体出发设计出一个系统合理的世界。以现实世界为基础，才更有可能创造一个合情合理、内在逻辑严密的虚拟世界。因此，当场景设计师为某个动画片设计一个类似《指环王》中霍比特人的村落场景时，那么了解现实中村镇聚落形态的决定因素将有助于设计师获得的灵感，从而获得一个整体的构思。

现实中的村镇聚落形态都是在特定的自然地理条件以及人文历史发展的影响下逐渐形成的。村镇聚落的形态正是这种自然、地理和人文、历史特点的外在反映。村镇形态所呈现的丰富多彩的形式和风格很难用单一的原因做出令人信服的解释，而是地理、气候、社会、经济、文化等诸多因素综合作用的结果。正是这些错综复杂的因素，才产生了各具特色的村镇聚落形态。

村镇聚落的形态由两个方面的因素决定：①自然因素；②社会因素（图6-124～图6-126）。

6.4.2.1 自然因素

1. 地理、气候

地理和气候对于村镇聚落的形态影响是显而易见的，在没有现代科技的原始社会和封建社会，对通风、采光、避暑、御寒等的基本生活要求，只能利用自然条件，尽力去适应当地的气候因素来建造住房，并形成相应的居住生活环境。

例如，在纬度较高的华北、东北地区，冬季气温极低，严寒对生活经常构成最主要的威胁。为了御寒，常以火炕的形式取暖，这种取暖方式必然要制约建筑物的平面布局形式，因此这一区域广泛流行三开间四合院布局。

此外，人们为了提高室内温度，还普遍借助日照的热能。由于纬度越高，冬季太阳入射角越平缓，为争取更长的日照时间，并避免建筑物相互遮挡，因而建筑物之间必须保持较大的距离，这反映在总体布局上，与气温较高的华南地区相比，其建筑密度则大大降低。此外，为了防止冷风的侵袭，建筑物多只对向阳或内院一侧开窗，其余三面则严加封闭，因而就整体风格看，便具有极其厚重、封闭的特征。

与上述情况相反，例如，地处纬度较低的广东、广西、云南一带，其气候特点是：气温高、雨水多、

① 彭一刚. 传统村镇聚落景观分析[M]. 北京：中国建筑工业出版社，1994. 作者对传统村镇聚落的形态类型的划分同样适合动画中的村落形态，例如，前面提到的动画片中的各种村落形态也都是依据现实的村落形态特征来设计的。

第6章 中式场景中群体建筑的组合与布局

图 6-124 中国古镇
(资料来源:中国古镇图鉴[M].西安:陕西师范大学出版社,2003)

图 6-125 中国古村落
(资料来源:中国古镇图鉴[M].西安:陕西师范大学出版社,2003)

图 6-126 少数民族村寨
(资料来源:中国古镇图鉴[M].西安:陕西师范大学出版社,2003)

湿度大,其日温差与四季间的温差变化均不显著,且经常处于静风状态。华北、东北地区的主要矛盾是御寒,而在广东、广西、云南这一带主要表现为遮阳、避雨、通风和防潮。为了这一目的,这一带的建筑物须力求靠拢,以期借建筑物的遮阳作用而获得尽可能大的阴影区。由此,同是四合院的布局,东北的四合院院子最大,华北次之,华中又次之,而到了华南,则仅为小小的天井。街道也大体如此,即北方的街道宽,南方的街道窄,这样人们便可以免于烈日的曝晒。

避雨的要求也明显地反映在建筑和街道的形式上。就一般情况而言,多雨地区的建筑物不仅

屋顶坡度大，而且出檐深远，而且这样处理也兼能防止烈日曝晒，所以从功能上看，同防晒的要求是一致的。从街道形式上看，南方街道颇具特色的"骑楼"形式也是出于防晒和防雨的要求，因此南方街道形式同北方街道形式也就形成差别。

通风是散热、防潮最有效的方法，因此在湿热、静风的滇西南和桂北地区，单体建筑和村落群体建筑的布局形态上也不同于华北、东北地区。例如，这一带的建筑四面尽量敞开，地板也特意留出缝隙，而且，挑廊、披檐、平台、敞间等有顶无墙的开敞式空间形式也被广泛使用，这样，四面通透的建筑可以获得最好的通风效果。更有一些建筑，其山墙上部不予封死，且上部屋面出檐深远，即使雨天同样能维持良好的通风条件。而这些与北方民居敦实厚重的风格相比，实有天壤之别。

除单体建筑处理与华北、东北地区有明显的地区不同外，其整体布局也明显不同。例如，云南境内的干阑式建筑，为求良好的通风效果，建筑物均呈独立的形式，四面临空，因此，从整体布局看，便呈散点的形式而稀疏地分布于较为开阔的地带。

台风、暴雨等气候现象也对村镇与建筑形式与布局产生一定的影响。沿海的广东，虽属湿热地区，但时常有台风侵袭，因此不宜采用轻盈的干阑式建筑形式，而是通过小院、天井与巷道组成完整的通风体系来解决散热和防潮问题。不仅如此，许多住宅中还设有冷巷，进一步加强通风、散热、采光等问题。例如，粤中一带所采用的"梳式"村镇布局，村前为一半圆形的池塘，既可供排水、养鱼、灌溉、洗衣之用，又可净化、冷却空气，环绕池塘三面则种植树木、竹林，并以此形成屏障，以减弱台风的侵袭，绝大多数房屋朝东南或正南，与夏季主导风平行，与纵深很长的"竹筒"和"单配剑"组成狭长的巷道，这样，有风时便可沿街道和屋面直接吸入室内。即使在炎热无风的情况下，由于天井和屋面上空的温度不断升高，整个村落笼罩着热空气，而处于密集毗连的建筑物之间的阴影区、檐下或树荫中的冷空气不断上升，从而形成上下对流以调节小气候。因此，无论有风或无风，整个村落均能保持良好的通风效果。

广东的潮汕地区，因人多地少，则采用"集居"的方式，其解决通风、散热的原则与粤中十分相似，同样是面对池塘，左右、背后则广种树木，以若干幢建筑组成院落，沿山丘布置而不占良田，从而形成具有地区特色的布局形式。

再如新疆，其典型的大陆性气候，不仅异常干燥，而且昼夜温差极大。根据这种气候特点，当地居民采用土坯、泥墙等高蓄热量的材料作围护结构，这样，白天有良好的隔热效果并吸收大量的热量，到了夜间再慢慢释放出来，以减弱温差对室内的影响。此外，窗也开得既少也小，并且多采用高窗的形式以减弱地面阳光的反射。在群体建筑的空间组合时则尽力靠拢以缩小建筑物之间的间距，并由此而产生大片的阴影区，以期减弱烈日曝晒的影响。不仅如此，还在建筑周围大量种植树木，特别是借葡萄的藤蔓、攀缘覆盖于屋顶墙面上，起到隔热通风的效果。另外，由于雨水稀少，所以普遍采用平屋顶形式，并根据需要屋顶高低错落，灵活多变。

从上面列举的几个例子可以看出，不同地理和气候特点对民居单体建筑及村镇聚落产生不同的形态影响。但是，地理和气候只是影响民居单体建筑和村镇聚落形态的因素之一，除此之外，还有很多因素也都起着制约其形式与风格的作用。

2. 地形、地貌

地形和地貌的变化对民居及村镇聚落的形态影响也是十分明显的。特别是在山区或丘陵地带，这种影响尤为突出。山区居民，凡有可能都尽量将平坦的土地留作农田，而将房屋修建在不适合作农田的坡地上。此外，由于劳动力十分匮乏，也无现今先进的建造设备，因此无法对自然地形作出较大的改变，所以只好顺应地形随高就低地修建住房。因此，山地的村镇聚落其整体形态就是高低错落而层次分明。

例如，广西三江一带的侗族山寨以及湘、黔各地苗族、土家族山寨多处谷地，为适应地形的起伏变化，这一地区的民居多采用纤细、轻巧的

木结构，其组合十分自由灵活，可以在极为陡峭的山地上顺应地形的起伏而不拘一格地组合成各种形式的民居建筑。湘西苗族民居，虽然单体建筑形式大同小异，但一经与特定的地形、地貌相结合，便形成了千姿百态的建筑群，从而极大地丰富了村镇聚落整体的布局和组合形态。

坐落于山腰的村寨，其组合形式也灵活多样，其中大多数均沿等高线而平行地排列，并以"之"字形的小路迂回盘环其间，既高低错落又层次分明。也有少数村寨采用与等高线相垂直的布局形式，以十分陡峭的梯道贯穿其中，两侧屋宇则依次跌落，层层上升，从而形成犹如"一线天"的奇观妙景。

再如福建地区，一般民居多选择在坡度较缓的地段建造住房，一些大型住宅往往依山势缓慢升高，其屋顶便随之而呈台阶状的跌落形式。如遇到地形陡峭，则按其坡度变化先行修整为台地，然后在其上建造住房，闽西永定一带的土楼建筑，因结构特点所限，一般多建造在台地上，并随地形不同而灵活布局，从而形成极富变化的布局和组合形态。

与山对应的便是水，它既同人们的生活息息相关，又影响了处在其中的村镇聚落的布局和组合形态。例如凤凰，其县城位于河的一侧，但还有一部分居民则聚居于河的对岸，并有石桥与之相连通。吉首则沿峒河两岸布局，街道与建筑物均平行于河道的主要走向，自街道至河岸有许多窄巷相通。由于水流湍急，涨落无常，建筑物均大大地高出河面，某些吊脚楼则用极其细长的木柱支撑于河岸两侧，并悬挑于水面，空灵通透，参差错落，极富虚实对比与外轮廓线变化。

又如，江南水乡河道纵横，形成以水路为主的交通网络。很多村镇有的夹河而建，平面呈带形；有的位于河的交叉处，平面呈"丁"字、"十"字或辐射形；有的处于河的尽端，平面呈"U"形；有的甚至在岛上，四面环河。至于平面形状，则不拘一格而沿河道随弯就曲。

3. 地质、地方材料

建筑空间，包括室内空间和室外空间，都是用一定的物质材料并按一定的结构方法从自然空间中围合出来的，因此，作为围隔手段而使用的物质材料及结构方法必然对建筑的形式和风格产生这样或那样的影响。由于村镇聚落是由众多的单体建筑组合而成，因而整个村镇聚落的形态也将间接地受到建筑材料与结构方法的影响。

民居建筑其乡土特色十分鲜明，这当然是由多方面因素所造成的，但是在这些因素中，地方材料所起的作用尤为突出。这是因为材料往往决定着结构方法，而结构方法则往往直接地表现为建筑的形式——它的内部空间划分及外观。虽然任何一类建筑形式与风格都要受到建筑材料以及与之相适应的结构方法的制约，为什么民居建筑尤为突出？这是因为民居建筑不可能像官式建筑那样不惜花费大量的人力、物力从外地购置并运输建筑材料，因此，就地和就近取材便成为民居建筑的必然。不仅如此，即使是就地取材，除砖、瓦等经过简单的加工制作外，其余大部分材料均属未经加工的原始天然材料，而只是在建筑的现场临时加工，而每一个地区所能使用的原始天然材料如土、石、竹、木、草等，又必然受到当地地质构造和气候条件的影响，例如某些地区盛产木材，当地居民便多使用木材来建造住房；某些地方石料比较丰富，当地居民便多使用石料来砌筑墙体或拱券；某些地方土质特别优良，当地居民便尽量筑土为墙以作为民居建筑的结构。这样，久而久之人们便在长期的实践中总结经验，并逐步地形成了一套与当地材料特性相适应的结构方法，而这种方法便大体上决定了建筑的内部空间划分和外部体形的变化，乃至建筑的虚实关系、色彩、质感，从而使民居建筑以至村镇聚落形态都带有浓厚的地方特色。

6.4.2.2 社会因素

住宅及村镇聚落作为物质空间形态，首先是为了满足人们的物质功能要求。原始人类最初所选择的居住形态主要用在避风和御寒等实际功能需要上，但是当经济和文化发展到一定阶段时，人们才能提出超出物质功能之外的精神和文化方面的要求。家庭作为社会最为基本的单位，它受

到社会思想观念、政治制度、宗教信仰、法统、伦理、道德观念、血缘关系、生活习俗等多种非物质功能等因素的影响，因此，作为家庭生活所居住的建筑空间必然受到上述社会因素的影响，至于聚落，不论是村还是镇，它都远远超出一家一户的范围，而真正地跨进到"群居"的范畴，所以它本身就带有社会属性，因此村镇聚落的形态也必然受到这些社会因素的影响。

1. 宗法、伦理、道德观念

从周朝开始就已经确立了宗法等级制度，历经儒家的不断调整完善并使之理论化，从而形成一种封建社会的伦理道德观念，统治着人们千年之久。这些伦理道德观念极其深刻地影响着人们生活的各个方面，大到整个城市的规模形制，小到一幢建筑的布局乃至装饰、色彩，无不受到这种观念的约束和支配而各呈一定的模式。

例如，中国传统的四合院住宅除了受到自然因素的影响，更是受到宗法礼制观念的影响。儒家的"三纲五常"等伦理观念表现在社会方面有"天、地、君、亲、师"等尊卑顺序；表现在家庭内部则为长尊幼卑、男尊女卑、嫡尊庶卑。这些伦理观念在四合院布局形式中最容易体现：这就是北屋为尊，两厢次之，倒座为宾。例如，一个四世同堂的大家族，往往可以按长子、次子、幼子等关系分出若干序列，每个序列各占据一串四合院，各序列之间则可以并置，这样，尽管家庭规模大，人口多，但仅从住房关系看则调理分明、一目了然，这对于维护等级分明的封建秩序所起到的作用十分显著。

除了宗法等级和尊卑关系等外，还有其他思想，如墨子的"宫墙之高足以别男女之礼"。在封建社会女子多深居简出，不允许在市井中抛头露面，四合院布局就体现了这一点。首先，四合院属内向型布局，可以有效地和外界隔开，其次，按照向纵深延伸的原则串联成的四合院集群，愈是后部其私密性便愈强，大户人家的四合院可以有极多"进"的院落以确保其绝对的安静与私密性。

因为村镇聚落基本上是由住宅所组成，所以住宅布局形式对于村镇聚落的形态产生很大的影响。例如，某些村镇的街道、巷空间基本上就是借四合院住宅的外缘所界定，特别是一些巷道，其侧界面异常封闭，这主要是由于内向布局的四合院住宅绝少对外开窗所致。此外，由于四合院住宅的平面均为方形或矩形，由此所限定的街巷大体上横平竖直，即使因地形限制而必须转折，也多取曲尺的形式，而很少出现斜向交叉的情况。

尽管住宅的基本模式均为向内布局的四合院，但农村与城市还有很多差别。这是因为农村生活更接近自然，为方便耕作、饲养家禽或从事副业生产，它必须突破四合院绝对内向的严格限制而部分地向外部自然空间，所以除住宅的核心部分仍保留四合院形式外，其他附属房间连同披檐、廊子、墙垣，便可随功能需要或地形变化而灵活布置，这样，便可以丰富村镇聚落的形态变化。

同理，宗法等级观念对于都城的规模、布局、结构的影响很大，但是，相对来说，一般中小城市则比较灵活，至于村镇其灵活性更大。这是因为一般的村镇聚落多半是自发地形成的，没有一定的章法可循。此外，在形成过程中为适应地形变化和耕地要求，从一开始便不间断地进行调节，而这调节又很少受左邻右舍的严格限制，所以远比城市要松散、自由得多，所以绝大多数村镇聚落都能与地形及自然环境保持亲密和谐的关系，从而具有各不相同的特点和个性。但是，这并不意味着它根本不受宗法等级观念的影响，由于传统的村镇均聚族而居，所以宗族、血缘关系便不可避免地成为维系人际关系的纽带，这反映在村镇聚落的形态上，常常是以宗祠为核心而形成一种节点状态的公共活动中心，凡祭祖、诉讼、喜庆等族中大事均在这里进行。这样，久而久之便成为村民心目中的政治、文化和精神上的中心，特别是一些历史久远的大村镇，这种节点往往不止一个，并且还可以分出层次，从而形成一种树状的结构，这种表面看上去似乎松散的村镇，实际上却为一种潜在的宗族血缘关系而连接成为一个整体。例如，浙江富阳市境内的龙门镇，镇内

除集中的宗祠以控制全镇外，还保留着若干个议事堂，每个议事堂均据有各自的领地，起着控制支族的功能和作用。

2. 血缘关系

血缘关系也是影响村镇聚落形态的重要因素之一，早在原始社会，人类就以血缘关系为纽带形成一种聚族而居的村落雏形。例如，西安半坡遗址中，村落中央有一个面朝东方的大房间，其周围共有四十六个小房间均面对着这个大房间而呈辐射状态。又如临潼姜寨母系氏族的村落遗址，可以分为五个组团，每个组团各有一个较大的建筑为核心，并呈向心状态的布局，每个较大建筑的周围又散落地分布着一些较小的建筑。虽然从这两个例子看出这种村落雏形极为简单，但却呈现出一种核与蔓的层次变化和向心关系，这实际上正是从血缘关系中所派生出来的长幼尊卑的等级观念。

这种按血缘关系聚族而居的状态，历经奴隶社会与封建社会，随着生产力的发展而得以巩固和发展，从而形成一种相当稳固的家族观念。随着家族的壮大，致使某些兴旺发达的大姓强族拥有十分庞大的村落。

既然以血缘关系为基础而共处一体，其内部必然有长幼之分。按封建伦理道德观念，长者尊、幼者卑，这样又可以依长幼顺序不同而分出若干层面——辈分。族中的长老居于最上层，统领着全村，然后再分出若干支系，各率其晚辈，这样，从人际关系看不仅亲疏有别，而且谱系分明。这反映在村落形态上，也必然与之相对应。例如，皖南的西递村，规模宏大，其村落组织按血缘关系以祭祖尊先的场所——祠堂为中心进行布局，将全村按亲缘关系划分为九个支系，各占据一片领地，每一支系又分别以支祠作为副中心，分别布置于村落周围（图6-127）。

3. 宗教信仰

宗教信仰对村镇聚落形态的形成也会有不同程度的影响，从而赋予它们以不同的特色。例如，云南的傣族，由于佛教与村民的关系密切，致使

图6-127 原始人聚落
（资料来源：百度）

佛寺遍及于各村寨。这些佛寺，作为构成傣族村寨的要素之一，往往位于村寨中较高的坡地上或村寨的主要入口处，有的甚至作为主要道路的底景。此外，按当地习俗约定，佛寺的对面和两侧不能盖房子，村中住宅的楼面高度不得超过佛像座台的高度，加之佛寺的体量十分高大，因此在一片低矮的竹楼民居中佛寺建筑的形象格外突出，它不仅自然地成为人们精神崇拜和公共活动的中心，同时也极大地丰富了村寨的立体轮廓和景观变化，从而成为构成村寨群体最重要的组成部分。

又如，甘肃临夏回族自治州的穆斯林聚居区，当地教徒每天要五次去清真寺进行礼拜活动，为满足这种要求，村镇聚落必须以清真寺为中心进行布局。某些大的聚落仅有一个中心往往还不能满足频繁礼拜活动的要求，为此还可以按地域区分别划设东寺与西寺乃至更多清真寺院。

除佛教、伊斯兰教外，各少数民族还有自己的信仰和习俗，这也会对村镇聚落的形态产生一定的影响。例如，云南大理的白族人民，他们虽然也信仰佛教，但是白族人还崇奉"本主"，把他当作一种保护神。因此，白族聚落的村镇几乎都建有本主庙并定期举行祭祀活动。此外，白族人民还崇拜某些自然物。例如，将高山榕树看成是生命和吉祥的象征，称之为风水树，差不多每个村落都将这种树当作标志加以崇拜和保护。这些村落以这种树为主体，再配制本主庙、戏台及广场，

便形成村民公共活动的中心。相似的例子还有哈尼族，他们以龙树为保护神，各村各寨都种有龙树，每至宗教节日都要举行隆重的祭祀活动，这种情况同白族对待高山榕树的情况十分相似。

4．风水观念

如果抛开风水中的迷信成分，其实风水探究的本质问题也就是人、建筑、环境三者之间的和谐关系问题。古代的风水说实际上就是一种"相地术"，风水家为了寻觅一块吉地，首先必须对自然地形进行仔细的踏勘，并对山、水等自然要素之间的相互关系进行认真的分析，以寻求生发气的凝聚点，再按负阴抱阳、刚柔并济的原则进而考虑如何迎气、纳气、藏气等问题。这样，经过反复的查看与分析，一个比较理想的村落环境方能最终地被选定。

按风水的要求，一个吉地应具备这样一些外部特征：以山为依托，背山面水。所谓背山，就是风水中所说的"龙脉"，它在吉地中占有突出的地位，是"气"的生成之源。在龙脉之前有一块平旷的地坪，称之为"明堂"，这里就是村落拟建的基地。明堂之后常有一座较高的山，称为祖山，从这里分出支脉，向左右两侧延伸成环抱的形式，从而将明堂包围在中央，由此就形成了一个由明堂为中心的内向的自然空间。从风水的观点看，这种因山势围合的空间便可以起到藏风纳气的作用。明堂之前则有河流或水面，这样便可使气行之而有止，明堂正对着的远方亦需有山为屏障，这种山称之为朝山（朝就是对的意思）。由外部进入明堂——村落所在的地方，称水口，作为沟通内外交通要道的水口其左右应有山峦夹峙，这种山称龟山和蛇山，具有守卫的象征意义，这或许是出于安全感的要求。至于水口则忌宽而求窄，有"水口不通舟"之说。

从风水的角度，理想的环境，不外从两个方面看，一方面是属于物质功利的范畴，如良好的空气、阳光、朝向、绿化等条件，按风水的选择，几乎所有的村落都不外是背山面水，坐北朝南，因为都能基本满足这方面的要求；另一方面则是属于心理、观念和象征意义的范畴，这则和传统文化、价值观念、宗教信仰、审美情趣等因素相联系。仅就风水中以期使村落建筑与自然环境和谐的关系，无论从心理或审美的角度，都具有某种积极的意义。

5．交往、习俗

早在原始社会末期，随着农业与手工业的分工，产生了剩余的产品，这就开始了最早的以物易物的产品交换，这就是最原始的商业活动。以后，历经几千年，随着经济的发展，商业活动日趋频繁，于是就出现了一些繁华的城市。但是在农村，特别是穷乡僻壤，商品经济仍然不发达，以至迄今像"日中为市"那样的集市贸易仍然是商品交易的主要形式。例如，按经济发展水平的不同，有的逢单日或双日为集市，也有的逢五为集市。与古代不同的是，由于货币的出现，不需要以物易物的商品交换。某些经济富庶的地方，交通方便的枢纽，已不满足于集市贸易，而力求使商品交易经常化、固定化，于是就出现了"街"，沿街设立商号，将各种商业活动集中在这里进行，而为商业活动提供方便，又开设了茶楼、酒肆、旅店，这样就更促进并扩大了人们的交往活动范围。一般来说，村，主要是以农业生产为主；集，除农业生产活动外还兼有手工业生产和定期的集市贸易活动；而镇，则往往以商业经济为主而兼有农业和手工业生产。就交往的规模和范围看，后者显然大于前者，这反映在村镇空间形态的结构上也有明显的区别。村，较松散，与自然结合得更紧密；镇，较集中，空间组织较紧凑，往往以街道空间为主干，并以街串巷将散落的民居建筑连接成为一个整体。在这里空间可以按交往的程度分出层次：公共性空间→半公共半私密性空间→私密性空间。在这样的聚落中，整体的结构性和秩序感已十分明显。

除因商品交易而产生的交往外，因风俗习惯而出现的公共交往活动也会对聚落形态和整体空间环境产生不同程度的影响，这些交往活动多半与传统节日相联系。中国古代的节日大

致可分为：农事节、祭祀节、纪念节和庆贺节等四大类。在传统节日中凡属喜庆性质的，多伴随有社交游乐的内容，特别在少数民族地区，这一类活动更是名目繁多，丰富多彩。这些活动都极大地促进了人们之间的交往。村镇聚落不同于单体民居建筑，民居往往只限于一家人的生活容量，而聚落则必然会反映出人与人之间的交往活动。这就形成了除商品交易所产生的街道空间外，某些交往活动频繁的地区还辟有专门场所以适应于公共交往活动的要求。有不少聚落都设有这样的"节点"空间，并在其中设置戏台或歌坪，每逢节日进行各种新式的文娱竞技活动。这一方面可以扩大交往并丰富村民的文化生活内容，另外也会使村镇的物质空间环境由松散走向结构化，从混沌走向秩序。当然，一些公共交往性的文娱竞技活动并非一定在专门开辟的场所进行，它们或与宗祠结合，或依附于寺庙或鼓楼，甚至只是一块空旷的场地。节日提供活动空间，待结束，依然是一片空地。

在村镇聚落中还有一种规模较小的交往场所，这便是井台。井和人们的生活息息相关，特别是妇女，所以它也就成为村镇聚落不可缺少的组成部分。井台不是因交往而设，但在缺乏交往机会的农村，特别是对妇女而言，井台是拉家常和交换信息的重要场所。例如，贵州花溪地区某石头寨，村内有四个井台，分别形成四个节点空间，各自吸引着一片居民，他们既在这里汲水、洗衣，同时也进行交往活动。

以上分别从宗法等级制度、血缘关系、宗教信仰、风水观念、交往、民俗等各个方面来说明社会因素对于村镇聚落形态的影响和景观构成的影响。[①]

动画中经常会有村镇聚落等场景的设计，前面提到了村镇聚落的类型划分，这种划分是从外部形态来分类，而要设计出不同地域文化的村镇聚落，设计师就必须了解构成村镇聚落的内在社会因素，例如本节归纳的：宗法等级制度、血缘关系、宗教信仰、风水观念、交往、民俗等各方面。这些因素直接影响了不同文化环境下的村镇聚落的形态特点，例如，玛雅人的村镇聚落和古罗马人的村镇聚落就会很不同，即便外在的建筑布局有相似性，但建筑室内外特征、装饰材料和色彩、生活日用品、家具等都有极大的差异。因此，在进行动画中的村镇聚落设计之前，还需要设定这个村镇聚落可能有的宗法等级制度、血缘关系、宗教信仰、风水观念、交往、民俗等各方面，这样设计出来的场景才可能更为生动、合理、严谨，避免了设计中的千篇一律的现象。

6.5 城市的组合与布局

表现中国古代文化的动画片、电子游戏不在少数，但能真正比较全面地再现中国古代城市的例子并不多见，即便有一些表现中国古代城市的场景，可能由于场景设计师不太了解中国古代城市的组合和布局规律，因此出现了一些常识性的错误。虽然，在动画和游戏的世界中不必完全遵循现实的真实，但是，如果完全突破中国古代城市所具有的布局特征，那么场景设计师所营造的场景也就偏离了要表现的主题了。如何把握再现真实和艺术夸张之间的界限的确是个争议较多的话题，也是见仁见智的问题。

我国传统古代城市，因受到各种因素的影响，其平面布局有着各种不同的形式，例如，在南方水乡不乏弯曲幽隐的街巷；西南山区也有不少因山就势道路迂回逶迤的山城。但是，我国古代城市布局以方直平整的街道方格网系统最具有浓厚的东方特色。尤其是黄河流域一带，以方格网街道布局，使行政区、居住区、商业区等相对独立所组成的城市数量最多。我国古代城市规划布局的这种传统体系，也不是自始至终一成不变的，而是随时代和经济发展水平等的不同而表现出一定的差异。[②]

[①] 彭一刚. 传统村镇聚落景观分析[M]. 北京：中国建筑工业出版社，1994.

[②] 傅熹年. 中国古代城市规划、建筑群体布局及建筑设计方法研究[M]. 北京：中国建筑工业出版社，2001.

6.5.1 影响中国古代城市规划布局的因素

6.5.1.1 礼制思想

周代是我国古代城市规划思想最早形成的时代。在西周时期就形成了完整的社会等级制度和宗教法礼关系，对于城市布局模式也有相应的严格规定。

据《周礼·考工记》所载之周王城："匠人营国，方九里，旁三门。国中九经九纬，经涂九轨。左祖右社，前朝后市。"表明该城平面系对称布局之正方形，由通过城门可容九车并行的纵横道路，将王城划为相等的九区。宫殿居中，宫前左置祖庙，右建社稷。周王面南临朝而背北为市肆。上述布局反映了"王者居中"、"为数崇九"等王权思想和严谨对称的规划原则，对后世封建王朝帝都建设的影响极大。同时规定，诸侯城、卿大夫采邑城按王城礼制，依次降低一级规格。这种体制不仅规定全国城邑分为天子王城、诸侯国都城和采邑都城三级，而且对各级城邑的建置数量以及分布格局包括城邑规模、城垣、城门、道路等的等级，都做了严格的规定。

上述西周城邑规划布局，确立了我国城市以宫城为中心主体的基本结构，处于从属地位的其他各个组成部分，则按照各自功能和规划体制要求，分别布置在主体的周围，按分区尊卑，围绕宫廷区依次安排。王室、卿、大夫府第所在的"国宅区"近王宫而建，民众多分处城之四隅，宫区之北多为市场区，工商业者居于近市，手工业作坊区置于外郭。在宫廷区内，即实行前朝后寝制和三朝三门制；另有与之相适应的网格。通过整个道路系统的联系作用，一方面将规划范围扩及广大的王畿，另一方面以显示宫廷区的核心地位。我国古代城市的这种布局传统，基本贯穿了我国城市发展史的全过程（图6-128、图6-129）。

礼制思想的典型代表城市（图6-130～图6-132）：

（1）唐长安城。主要特点：中轴线对称格局，方格式路网，城市核心是皇城，三面为居住里坊所包围。

图6-128 《三礼图》中的周王城图
（资料来源：百度）

图6-129 周王城形制图
（资料来源：百度）

图6-130 明代北京城
（资料来源：百度）

图6-131 动画片《王者天下》中的咸阳城
动画片《王者天下》中的咸阳城就采用了中轴对称、王者居中、坐北朝南等宫殿布局思想。

图6-132 电子游戏《千军破》中的古代城市
电子游戏《千军破》中的这个古代城市也体现了中轴线对称、王者居中、坐北朝南等布局思想，此外，方格式路网，三面为居住里坊所包围，也再现了唐长安城的部分特征。

(2)元大都和明清时代的北京城。主要特点：三套方城，宫城居中，轴线对称。

6.5.1.2 地理环境的制约

我国古代城池的建立，并不完全根据《考工记·王城制度》布局，但是都以它的制度为原则。有许多城池由于地理环境的制约，因此城池的建立因地制宜，根据地形、地势来规划建设城池。例如，城的转角不做九十度角、尖角形、曲折形、椭圆形等。

1. 方形小抹角城

例如泰州城，全城方形，在城的西北角抹去九十度角，成为方形抹角式，与北京城的内城西北角抹去相仿。浙江台州府城平面基本上为方形，但是西北墙角还是抹去九十度角，抹角线又做弯曲式。

2. 方形折角城

例如河北正定府城，为一座正方形的城池，整整齐齐。在城的东南角做一个九十度的内角，也就是向内的折角。

3. 尖角形城

台北赤嵌城，内城出现三个尖角，一个圆弧，外城在内城的西北角，在西北两角做出两个尖角，形制奇特。

4. 椭圆形城

以台北的恒春城为例，全城形为椭圆，东北、西北没有城门。

5. 条形城

内蒙古多伦诺尔城，全城建在东河与西河之间，南北大街五条，较笔直。东西两城门，从东西两河河桥上进入城中。还有山西右玉县城，是一座方形的城，但是在城的东北角与东南角各做一个抹斜角，抹斜的长度各约四百多米。

6. 四角做圆角城

归德府城，本来也是一座方形城池，但四城角将九十度城角做成圆弧状态，在其他各城中也有同样的做法（图6-133）。

7. 半圆曲折式的城

例如广州早期旧城，全城城墙为半圆曲折式，周围都有大河之水，作为护城河，全城十一个城门，

图6-133　归德府城平面
（资料来源：张驭寰. 中国城池史[M]. 天津：百花文艺出版社，2009）

其位置选在河道之间。

8. 圆角梯形城

浙江定海城，三条水进入护城河，西北靠山，全城因地势的关系，做成圆角梯形，形式十分别致。

9. 圆形曲折城

以浙江金华城为代表，南面、东面临江，全城做出圆形而并不圆，方形又不方，这种圆形曲折式城墙，全是根据地形地势而产生的。这与周王城的规定没有太多联系。

10. 曲折形城

河南阌乡县城，东西南北四个方向的城墙都做出曲曲弯弯的，形成曲折形，城的东半部，将城墙建于山中，包入城中的一座山而形成。

11. 乌龟形城

在杞县城，城墙成为南北长的卵形，但是城墙是弯弯曲曲的，这仍然是由地形之影响产生的。睢县城与杞县城基本相仿，但是睢县城略长。

12. 尖角形城

浙江余姚县城，两个城角为九十度，西南城

角向外伸出四十五度角，四面有河水包围。这主要是因为城角有一座山，建城时，将山包在城内，所以建设城墙时，即产生这个形状。

从以上这些城来看，在规划时，为了实现方形城的概念，充分利用当地地形地势，使之出现了城墙灵活多变、曲曲弯弯的效果。这些都是由于山、水、地势三个方面的影响而产生的。它能体现出城市建设的灵活自由，打破了周王城的固定格局。①

6.5.1.3 商品经济和世俗生活的发展

古时的"市"与"城"同时出现，"城市"一词也因此而来。据《考工记》记载，西周时的城市被纵横的道路划分为一个个方形里坊。市位于城中，也呈方形，其实就是一种特殊的里坊，与普通里坊相比，区别仅在于坊内置宅而不设店，市内设店交易而不置宅，这样的市称为坊市。

坊市为一方形区域，四周有墙包围，四面各设一门作为市的出入通道。市与里坊一样，朝开夕闭，交易聚散有时。市内店铺分类设立，由官府派专门官员进行管理。早期市中还建有较高的市楼，官员居于楼阁之上，便于掌控全市。早期一座城市中仅设一市，后来因为商业的发展，逐渐出现了两个或两个以上的市，按方位称东市、西市等。

坊市的交易模式从西周一直持续至唐代。从《木兰辞》中"东市买骏马，西市买鞍鞯，南市买辔头，北市买长鞭"这几句诗句可以看出，北朝时商品交易仍为坊市制，商品分市交易，基本日用品都能在市中购得。

中国的坊市制度也称"里坊制"，"里"在北魏以后称为"坊"。里坊制是我国古代城市的一种布局，把全城分割为若干封闭的"里"作为居住区，商业与手工业则限制在一些定时开闭的"市"中。里坊制确立于春秋至汉，极盛时期是三国至唐。唐朝后期开始瓦解。

里坊制在历史上存在达千年之久，它的最大作用莫过于创设了一个法治的城市商业空间。当它实现了对作为居民区的坊和商业区的市的严格隔离，并对"市"进行官设官管，施以监控后，一个封闭式的市制便形成了。

里坊制的出现首先是为了满足统治阶层实施商业管理的需要，同时也是早期商业尚不发达的一种表现，这一时期，交易店铺数量不多，只用一个或数个面积有限的坊市即可容纳。此外，里坊制下，商人的商业活动受到各种限制及监督，也体现出早期商人社会地位的低下。

里坊制主要表现为将住宅区（坊，北魏之前称"里"）和交易区（市，一种特殊的里坊）严格分开，并用法律和制度对交易的时间和地点进行严格控制。唐代城市实行严格的坊市制度，将商业区和居住区分开，居住区内禁止经商。对里坊制的破坏主要出现在唐中后期，其主要原因便是商品经济的发展。由于狭小的市场已经无法满足迅速扩大的商品交易的需求，一些坊内开始开设店铺，甚至还出现了擅自打破坊墙临街开门的事件。到了宋代，随着商业、手工业等进一步发展，城市更加繁荣。城市格局受经济、文化昌盛的影响，出现了店铺密集的商业街、商业区。城市功能布局也并非长安城里坊制那样整齐划一，道路走向也更加自由。于是在开封城中，行政、商业、居住、交通等多种城市功能高度混合，坊里之间的限制也彻底放开，开始趋于一种城市规划复合单位的意义。城内居住地区仍然按坊里进行划分，但不设坊墙，单个坊里的面积也比唐长安坊里小。各户都直接向街道开门，街巷空间与坊里的联系得到充分解放，也就形成了后世的坊巷制。

里坊制到坊巷制的转变是商品经济和世俗生活发展的必然结果。例如，唐、宋时期的城市布局结构，除宫廷区、官署区没有多大的变化外，在商业区、居住区等其他分区布局结构方面，尤其是宋代，则有较大的改进。其主要表现是：为适应城市经济发展的需要，传统的集中市制转变成以全市为市场领域，行业街市为骨干，联系分布各居民坊巷的商业网点和新型仓库区所组成的

① 张驭寰. 中国城池史[M]. 天津：百花文艺出版社，2009. 作者比较全面地归纳了中国古代城市的布局特征和城市地理环境。

第 6 章　中式场景中群体建筑的组合与布局

商业网，新兴的城市服务行业，如瓦子、茶馆、酒肆等，也纳入商业网内，聚合而为我国古代后期城市综合性的商业服务组织的新规划、布局体制。这种体制的变化，一方面使旧里坊制改进为按街巷分地段的办法来组织城市聚居生活的新的开敞式坊巷制；另一方面还改变了旧的功能分区，增加了新的功能分区，如仓库区、码头区、专业性商业区，即行业街市等。同时，这种分区布局还不是像过去那样靠礼制尊卑来确定其区域位置和配备程序的原则，而是主要取决于经济功能上的要求。这种新结构的发展变化趋势尤其在专业性的商业区布置上反映更为明显。如以批发为主的行业街市，多设置在运输方便、有利货物集散的沿江河岸地带，而特殊商品的行业街市等，则多设于交通枢纽地带，构成城市的商业中心区。以后元、明、清各代的城市规划、布局，基本上是以宋代城制为基础的，而且城市经济性的功能分区类别日益增多，其布局更趋广泛，几乎遍布城区的各个地段。

中国古代城市的布局不同朝代其格局有着差别，例如，西周时期城市实行的是闾里制（同里坊制相似），到汉唐时期的里坊制度，直到唐后期随着商品经济的发展里坊制逐渐崩溃，形成了后来的坊巷制，城市格局才逐渐趋于城市规划复合单位的意义。[①]电影、动画、电子游戏中经常会有表现城市环境的场景，从已出品的电影、动画和电子游戏作品来看，大多数这些实例并没有将不同历史时期的城市布局特点体现出来，即便表现的是不同时代的城市场景，但场景环境有着相似的布局，其实这并不符合中国古代城市布局的实际，形成这个现象的原因归结起来可能来自两个方面：一方面由于大多数场景设计师并不熟识中国古代城市布局的知识；另一方面由于动画和游戏不必像历史片那样需要特别严谨地还原中国古代不同时期的城市面貌（图 6-134～图 6-157）。

① 郑卫，丁康乐，李京生．中国古代城市规划制度变迁与城市意象模式转型[J]．城市规划学刊，2009（1）．

图 6-134　唐长安城平面图
（资料来源：百度）

图 6-135　唐长安城复原图（一）
（资料来源：百度）

唐长安平面呈横长矩形，东西宽 9721m，南北长 8652m，大城称外郭。城内北部正中建内城，分为南北二部。南部深 1844m，为皇城，城内集中建中央官署；北部深 1492m，为宫城，内为皇宫、太子东宫和供应服役部门的掖庭宫。宫城北倚外郭北墙，墙外为内苑和禁苑。外郭中，宫城、皇城以外部分全部建矩形的居住里坊。在皇城以南，与皇城同宽部分东西划分为四行，每行南北划分为九坊，共有三十六坊；在皇城、宫城东西侧各划分为东西三行，每行南北划分为十三坊，共七十八坊；东西各以二坊建东市、西市，实有一百一十坊。各坊或东西同宽，或南北同深，并与皇城、宫城之长和宽相对应。在坊间形成九条南北向街和十二条东西街，另外沿外郭城内四面还各有顺城街，共同组成全城棋盘状的街道网，其规模程度在中国城市史上是空前的。长安城的主要城门都有三个门洞，中间是皇帝专用的，左右供臣民出入。
城内各里坊，在皇城前的四行三十六坊较小，只开东西坊门，坊内有东西横街；在皇城左右的各三行共七十四坊较大，四面各开一坊门，形成十字街，分全坊为四区，每区中又有小十字街，再分为四小区，全坊共分十六小区，每小区用三条横巷划分，内建住宅。但大贵族官员不受此限，有的王府、官邸可独占十六分之一坊、四分之一坊、半坊甚至全坊，极为巨大、豪华。东西两市各占两坊之地，面积都在一平方公里以上，每面开二门，道路网呈井字形，内开横巷，安排店铺。长安还建有大量寺观，8 世纪初时有佛寺九十一座，道观十六座。国家及大贵族建的寺观规划可占半坊或全坊，如慈恩寺、兴善寺。长安有大量西域中亚商人，还为他们建有波斯寺、祆祠和基督教支派景教的寺院。

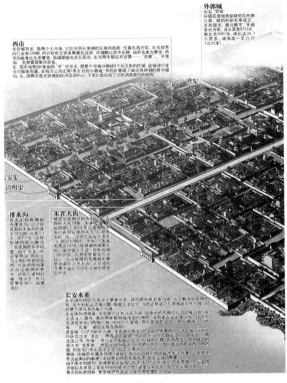

图6-136 唐长安城复原图（二）
（资料来源：百度）

图6-138 唐长安城里坊复原图（一）
（资料来源：百度）

图6-139 唐长安城里坊复原图（二）
（资料来源：百度）

图6-140 唐大明宫复原图（一）
（资料来源：百度）

图6-141 唐大明宫复原图（二）
（资料来源：百度）

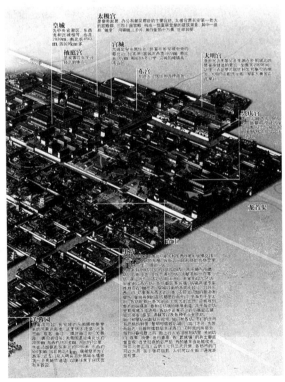

图6-137 唐长安城复原图（三）
（资料来源：百度）

第6章 中式场景中群体建筑的组合与布局

图6-142 唐大明宫复原图——电影《大明宫传奇》剧照

图6-143 动画片《鬼神传》中的里坊城市布局(一)

图6-144 动画片《鬼神传》中的里坊城市布局(二)

图6-145 动画片《鬼神传》中的里坊城市布局(三)

动画片《鬼神传》以距今约1200年前的平安时代、日本京都作为舞台。而日本的古京都其最初设计是模仿中国隋唐时代的长安和洛阳,以里坊制来布局整个城市。古京都整个建筑群呈长方形排列,以贯通南北的朱雀路为轴,分为东西二京,东京仿照洛阳,西京模仿长安城,中间为皇宫。宫城之外为皇城,皇城之外为都城。城内街道呈棋盘形,东西、南北纵横有秩,布局整齐划一,明确划分皇宫、官府、居民区和商业区。

动画片《鬼神传》中再现了日本古京都里坊制的城市布局,高大的围墙形成一方形区域,四面设一门以供出入。整个城市由大小相似的里坊组成。

图6-146 动画片《鬼神传》中的里坊城市布局(四)

图6-147 动画片《鬼神传》中的里坊城市布局(五)

图6-148 动画片《鬼神传》中的里坊城市布局(六)

里坊制主要表现为将住宅区(坊,北魏之前称"里")和交易区(市,一种特殊的里坊)严格分开,并用法律和制度对交易的时间和地点进行严格控制。唐代城市实行严格的坊市制度,将商业区和居住区分开,居住区内禁止经商。

坊市为一方形区域,四周有墙包围,四面各设一门作为市的出入通道。市与里坊一样,朝开夕闭,交易聚散有时。市内店铺分类设立,由官府派专门官员进行管理。动画片《鬼神传》中很好地再现了日本古京都里坊制的城市布局。

图6-149 《清明上河图》(一)

图6-150 《清明上河图》(二)

北宋画家张择端的《清明上河图》记录了北宋末年、徽宗时代首都汴京(今河南开封)郊区和城内汴河两岸的建筑和民生。《清明上河图》反映了宋朝发达的商品经济。在隋唐时期,城市被里坊划分,有坊门和坊墙,宅门一般不允许外开,更不可能出现沿街店铺,购物要到专门的"市",实行严格的夜禁制度,这是从统治者的角度来考虑的安全。

到了宋代,随着商业、手工业等进一步发展,里坊制逐渐消亡,城市被断面宽度较小的街道划分,沿街出现了大量的商铺,提高了土地利用价值。

《清明上河图》后段表现了热闹的商业活动。市区街道以高大的城楼为中心,两边的屋宇鳞次栉比,有茶坊、酒肆、脚店、肉铺、庙宇、公廨等公共建筑。

图 6-151 网络游戏《大宋》(一)

图 6-152 网络游戏《大宋》(二)

图 6-153 网络游戏《大宋》(三)

图 6-154 网络游戏《大宋》(四)

图 6-155 网络游戏《大宋》(五)

网络游戏《大宋》中的场景较好地反映了宋朝当时的商业生活,酒楼、商铺能随街巷设置,而在隋唐时期,城市被里坊划分,有坊门和坊墙,宅门一般不允许外开,更不可能出现沿街店铺,购物要到专门的"市"中进行。

一个好的场景设计,能将不同时代的特征通过各种细节反映出来,例如单体建筑特征、建筑群组的方式、城市的布局方式等,在网络游戏《大宋》中这些细节得到了很好的注意,将宋朝时期发达的商业生活进行了较全面地反映。

图 6-156 电子游戏《大话西游 2》

电子游戏《大话西游 2》中的这个场景将汉唐时期的里坊制和宋及后期的坊巷制的城市布局特征同时反映了出来。在这个场景中,由河道划分的左岸城区,建筑群沿着各大主街和巷道进行设置,建筑群并没有被高大的围墙围合在某个方形的区域中,这体现了较为典型的坊巷制特征。而由河道划分的右侧城区,整个区域由高大围墙围合的方形空间构成,这体现了典型的里坊制特征。在实际的历史中,这种同时存在两种城市布局的方式并不常见,但在动画、游戏的场景设计中不必严格遵循历史的真实。

图6-157 动画片《功夫熊猫2》
动画片《功夫熊猫2》中的这个场景表现的是沿街而设的各种商铺，这种情形在汉唐时期不太可能出现，由于这一时期商业交易被规定在特定的坊市中才能进行，其他区域是不能进行商业交易的，直到宋及以后朝代，随着商业的发展沿街设铺进行交易才有可能出现，因此它体现的是宋及后期的坊巷制城市布局。

6.5.1.4 军事防御和安全需要

纵观春秋战国以来大量的中国古代城市，有一个特点非常突出，那就是古代都城和大中型地方城市及边城之内都建有大小规模不同的小城。在都城则为宫城，在地方城市则为行政中心所在的子城。这个特点的形成则是基于安全防卫上的考虑。

迄今为止，唐代以前的都城很少以周王城的制度，例如"左祖右社，前朝后市，王城居中"等思想进行城市布局。例如，春秋战国时的各国都城，其宫城大都以一面或两面临大城（外郭），有的还将王宫建为附在大城角处的小城。只有曲阜鲁城一例是将王宫建于外郭之中，四面均不临郭墙。以后的西汉长安、东汉洛阳、曹魏邺城、南朝建康，以及隋唐之长安、洛阳，不论其宫城是否在全城中轴线上，必有一面甚至两面临外郭城墙或令其后的御苑临外郭城墙，没有令宫城居都城之内四面不临郭墙之例。宫城和小城是都城和城市中王和地方统治者所居住的核心地区，为政权安危所系，使它一侧或两侧临外郭是出于保障安全的原因。当时的统治者都要考虑兼防内外的敌人。都城和大城市必有较大的外郭是为了多聚集民众，有外敌时可以组织起来军民共同防守，但当时又常常发生政变或民变，这时统治者就需要利用宫城、子城临外郭墙的一面出逃。唐代长安在近三百年中发生过安史之乱、黄巢之乱两次外敌进攻和泾原兵变，唐朝皇帝都从宫城北面临外郭出城经禁苑西逃，就是说明宫城临外郭的作用的典型事例。到宋以后，实行高度的中央集权，内重外轻，已基本上无京城民变或兵变等问题，才使宫城完全包在外郭之内，如宋之汴梁。其后的元明清三代的都城也都是这样。一般的地方大中城市，其子城早期也多以一侧或两侧靠大城（外郭），使统治者可守可逃，具有兼防内外敌人的功能。

从上述情况可知，宫城和子城是否居于都城或大城中轴线上基本属于威仪体制问题，而以其一侧或两侧临外郭或大城却是政权生死攸关的大问题。在没有杜绝内乱危险时，即使是《考工记·王城制度》上这样规定，也还是不能实行，唐代以前都城是其例；一旦内乱问题解决了，就可以普遍施行，宋元明清是其例。这是古代都城、城中宫城、子城位置变化的基本情况和原因，而宫城居中比一面、两面临郭对都城交通造成的影响要大得多，以唐长安和明清北京相比，就可以清楚地看到这一点（图6-158～图6-160）。①

6.5.1.5 靠近水源

我国古代各朝各代凡要建城选址，其中最重要的一条原则就是城池必须靠水。城内或城外也一定要有水。城池是人口集中的地方，由于人们聚居在一个城里，用水量大，没有水人们无法生活，因此选城池址首先要临近有水之处。纵观我国古代城池，没有一个城池不是临水而建，没有一个城池是干涸城。城池的选址，基本是沿江、沿河、沿湖或沿海。

① 傅熹年. 中国古代城市规划、建筑群体布局及建筑设计方法研究[M]. 北京：中国建筑工业出版社，2001.

下篇　中式场景设计

图 6-158　唐长安城——宫城靠近外郭
（资料来源：百度）
唐长安城的宫城是皇帝及眷属所居住的核心地区，为政权安危所系，使它一侧临外郭是出于保障安全的原因。统治者都要考虑兼防内外的敌人。唐长安城有较大的外郭是为了多聚集民众，有外敌时可以组织起来军民共同防守，但当时又常常发生政变或民变，这时统治者就需要利用宫城、子城临外郭墙的一面出逃。唐代长安在近三百年中发生过安史之乱、黄巢之乱两次外敌进攻和泾原兵变，唐朝皇帝都从宫城北面临外郭出城经禁苑西逃，就是说明宫城临外郭的作用的典型事例。

图 6-159　北宋东京城——宫城居于外郭之内
（资料来源：百度）
宋朝实行的是高度的中央集权政策，已基本上无京城民变或兵变等问题，而更多考虑的是外敌的入侵，因此才使宫城完全包在外郭之内，如宋之汴梁（也称"东京"）。

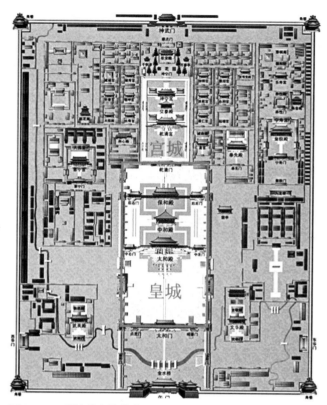

图 6-160　明清北京紫禁城——宫城居于外郭之内
（资料来源：百度）
明清北京紫禁城号称城中之城，分别为京城、皇城、宫城，宫城位居北京城的中心，其宫城由三层外郭包围。并按《考工记·王城制度》等思想进行规划和布局，如"中轴对称"、"王者居中"、"三朝五门"、"左祖右社"、"前朝后寝"。明清北京紫禁城的宫城居于外郭之内也同明清时期实行的高度中央集权的政策有关，由于已基本上无内乱等问题，而更多考虑的是外敌的入侵，因此才使宫城完全包在外郭之内。

城池用水主要包含四大方面：一曰：生活、生产用水；二曰：防护用水；三曰：交通用水；四曰：降温、卫生用水。

例如南宋临安城，全城南北呈长方形，城池东南方紧临钱塘江，城西为西湖，城内水网交织。又如昆明旧城，其城池略为方形，全城开设六个城门。昆明城里有翠湖，南门外紧邻滇池。滇池向南，连接抚仙湖。滇池水面极广，从南到北，足有三个县城的长度（图 6-161 ~ 图 6-164）。[①]

① 张驭寰. 中国城池史[M]. 天津：百花文艺出版社，2009.

第6章 中式场景中群体建筑的组合与布局

6.5.2 中国古代城市中的公共建筑

不论是现代还是古代，城市都是由大大小小的各类型建筑通过一定的布局而有机地组合在一起的。动画设计中，尤其是叙事类电子游戏的场景设计中，就会涉及某个虚拟城市中的各类公共性建筑，如，府衙、酒店、旅馆、庙宇、寺院、钟楼等。如果要去设计一个真实合理的古代城市，那么我们就必须了解真实世界中的城市构成元素。

（1）宫殿建筑群；

（2）衙署建筑（根据城镇的性质有府衙、县衙、州衙、道台衙门、将军府、巡抚衙门、总督衙门）；

（3）庙宇（城隍庙、土地庙、文庙、文昌宫、关公庙、寺庙（包括道观、尼姑庵））；

（4）寺院；

（5）书院（贡院、学堂）；

（6）塔；

（7）民居建筑群；

（8）驿站；

（9）客栈；

（10）酒楼；

（11）戏台；

（12）店铺；

（13）钟楼；

（14）鼓楼；

（15）集市；

（16）营房；

（17）粮仓；

（18）过街楼；

（19）会馆；

（20）牌坊。

通过了解这些构成中国古代城市的各类公共建筑，场景设计师就能在设计中获取一个指导性的框架，例如，如果要表现一个古代东京汴梁的街景，哪些建筑会出现在场景中？是：酒楼、客栈、店铺、会馆、牌坊等呢？或是营房、书院、驿站、庙宇等呢？答案应该是显而易见的。

建立一个详尽的数据库，将各种可能的建

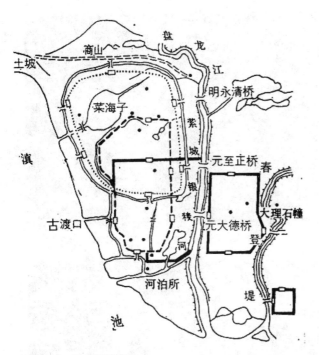

图6-161　昆明城平面图

图6-162　动画片《功夫熊猫2》中的孔雀王城（一）

图6-163　动画片《功夫熊猫2》中的孔雀王城（二）

图6-164　动画片《功夫熊猫2》中的孔雀王城（三）

动画片《功夫熊猫2》中的孔雀王城依山傍水而建，体现了中国古代城市理想的城市选址和地理环境。

筑类型进行分类归纳，既可以增加设计师的工作效率，也能有效地指导设计师在场景设计中对构成场景的元素进行合理的筛选（图6-165～图6-170）。

图6-165　电子游戏《大明龙权》
电子游戏《大明龙权》中的市集场景就很好地体现了中国古代城市的市井文化。场景中有客栈、酒楼、客店、店铺、戏台等建筑，很好地再现了古时中国的城市市井文化。

图6-166　动画片《武林外传》
动画片《武林外传》中的这个场景包含了市井中的茶楼、酒店、客栈等建筑，也很好地还原了中国古代的乡镇生活。

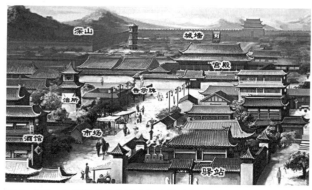

图6-167　电子游戏《千军破》中的城市的局部场景

图6-168　电子游戏《大话西游2》中的各类城市公共建筑

图6-169　网络游戏《大宋》中的各类城市公共建筑（一）

图6-170　网络游戏《大宋》中的各类城市公共建筑（二）
图6-169中街中的牌楼立在街巷一端，既起到道路标识的作用，又起到烘托气氛的作用。沿街的酒店、客栈、商铺展现了宋朝时期的公共建筑，也体现了当时商业发达带来的生机勃勃的城市生活。图6-170中的桥头两边和桥上也设置了各种商铺、店面和地摊，将宋朝时期的集市环境很好地营造了出来。

6.5.3　中国古代城市中的城防建筑

中国古代的城市几乎都建有各种防御设施以防止敌人的进攻与掠夺，所以各地城池为防卫、抗击内外敌人必然要搞城防建筑设施以达到保护

城池的目的（图6-171～图6-174）。这些城防建筑有很多，分别如下。

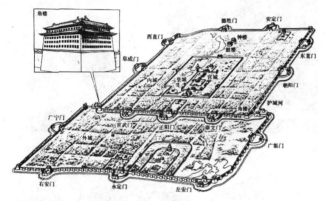

图6-171 明代北京城
（资料来源：百度）

图6-172 动画片《功夫熊猫2》（一）

图6-173 动画片《功夫熊猫2》（二）

图6-174 动画片《功夫熊猫2》（三）
动画片《功夫熊猫2》中的孔雀王城就很好地体现了中国古代城市的城防建筑体系。图6-173中以高塔为核心，由城墙和塔楼为防御构筑了一个城中之城。每个城门入口（图6-174）都由城楼形成了构图的中心，既起到防御的作用，又起到增加威严的作用。城门楼中的城门是进出的入口，构成了第一道防御，城门楼上的城垛可以使弓箭手进行防御性的射击。在城门楼后建立瓮城，作为陷阱诱敌进入，以期更好地消灭敌人。

6.5.3.1 城墙

城墙是城池的一个重要组成部分，它是一圈坚固的墙体。最早的城墙只是简单的木栅栏，或者只是在居住区周围开辟一条河沟而已。后来又有石头垒砌的石头城，夯土砌筑的夯土城。宋代以前的城墙极少砖筑，甚至极少外部包砖。宋代以后才渐渐在一些重要的城池的城墙上，或者在城墙上某些需要重点防御的部位使用包砖。从明代开始，因为烧砖技术的提高，很多城墙表面都被加包了砖，城墙用砖砌也比较普遍了。如明代修建的北京城的城墙，墙体就是由整齐的方砖铺砌，墙的顶部平面更是由大砖铺墁。墙的剖面都呈梯形。城墙厚实坚固，具有很强的防御性。城墙上普遍砌筑垛口，以方便守城方的射击和自我掩护。

6.5.3.2 城门

城门就是在城墙上开辟的门，是出入城池的口，也是城池防御的一个薄弱环节，是战争中敌人攻占的重点部位。所以，在古代战争中，与高大坚固的城墙相比，相对薄弱的城门便成了维系城池安全的关键所在。因此，古代防御对城门的要求非常严格，从城门的开设位置，到城门门板的材料，甚至是门板层数的多少等，都根据实际需要而精心设置，以期达到最高的防御性能。当然，也可以采取减少城门数量的办法来增加城池的防御性，因此对于防御性要求极高的城池来说，城门的数量自然是越少越好。我国古代大多数城池的城门，都只有四座，分设于城池的东、西、南、北四面。

6.5.3.3 城门桥

这种桥与城池战略相关，它是护城河的桥。还有一些城池旁侧修建进门桥。为了防御全城的安全，城门桥有各种不同的样式。一般来看城门桥都是平桥，样式固定。但是，许多重要的、军事的城池，城门桥则作为许多便桥或者是临时性的桥使用。吊桥，平时桥架设在护城河上，让人员可以进出城池。战况紧急时，通过吊桥上的锁链将吊桥的桥面吊起，这样，对岸的人无法进城。浮桥，是临时的，用毕即拆除。船桥，它用小船横向排列，在船上铺木板，当兵马过

桥后，拆去木板，将小船拉出，这样进城的人无法过河。

6.5.3.4 瓮城

又叫月城，是建在大城门外的小城，它的作用主要是增强城池的防御性。对瓮城的设计，有方形的、半圆形的、矩形的，根据战略程度来设计。凡有瓮城的城门，都是曲折而出，曲折而入。例如古城平遥的瓮城，它的城门与大城的城门有些不是前后直接贯通的，而是呈九十度角的形式，这样的设计在战争中，即使敌人攻破了瓮城城门，也不能径直进攻大城门，而守军却能很好地居高临下打击进犯者，起到"瓮中捉鳖"的作用（图6-175～图6-180）。

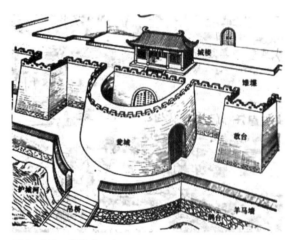

图 6-175 瓮城（一）

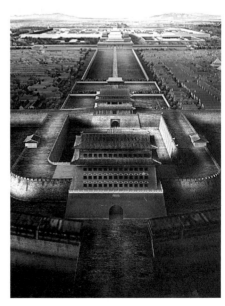

图 6-176 瓮城（二）

（资料来源：百度）

图 6-177 嘉峪关东西瓮城

图 6-178 平遥古城瓮城

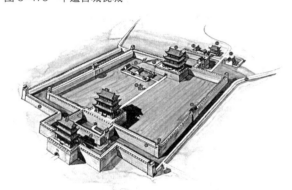

图 6-179 甘肃酒泉嘉峪关瓮城（明洪武五年至嘉靖十八年）

图 6-180 苏州盘门瓮城（元至正十一年）
（资料来源：李乾朗．巨匠神工：透视中国经典古建筑[M]．远流出版事业股份有限公司）

第6章 中式场景中群体建筑的组合与布局

6.5.3.5 护城河

护城河就是在城池周围挖掘的一圈河道，自然是为了加强整个城池的防御性。护城河对于城池来说是非常重要的部分，所以整个城市的防御性部分被称作"城池"，"池"就是指的护城河。

6.5.3.6 城外的鹿脚和地包

在古代的城池防御方法中，普遍采取鹿脚和地包。

鹿脚是指在护城河与城墙之空间地段，用木桩打入地内，木桩自由排三列。由于木桩排列自由、不整齐，其形式像被鹿脚踩踏过，此外，由于木桩部分露在地面上，与梅花鹿的腿一般高，因此这种木桩被称为鹿脚。鹿脚可以起到绊马的作用，因此可以缓解敌军骑兵的进攻速度。

在城池周围，特别是在战斗的关键区域设地包。地包是一个大型方坑，深2m，宽大约3.5m×3.5m，坑内有直梯供出入，坑顶做细木小梁纵横相搭，其上再用枝条覆盖，并将泥土堆在其上，因此叫做"地包"。地包中开设观察洞口，其中有洞眼，防御的人躲在其中，既可以观察敌情，也可以进行必要的进攻。

6.5.3.7 望楼

古代城池中小城镇里一般都设有望楼。汉代就已建成完美的望楼，一直到清代，在中小型城池之内部基本均设望楼。望楼的高度不等，造型也不完全一样。望楼的作用就是观察敌情，必要的时候通过敲击望楼中的鼓来报告信息。

其实早在住宅之内就有了望楼的出现，古代大住宅里四面有高围墙，从院内向外什么也看不见，所以在院子之内设望楼。以后住宅都集中建立，用墙扩大包围，就成为小型城池，所以在这些小城池中建望楼。大型城池内不建望楼，而是由城里的钟鼓楼代替（图6-181）。

6.5.3.8 城门楼

城门楼就是建在城门上方的楼阁，其名称也就是依其建筑位置而来。城门楼的主要作用是防御，同时也能增加城池气势，并突出城门的地位。我国古代凡是有城池的，其城门的上方大多建置城门楼。我国自东汉至隋代，比较重要的城门楼

图6-181 动画片《功夫熊猫2》中的望楼

都是多层楼阁，并且大多为二层或三层。唐代到元代的城门楼，大多是单层的。明清时期，一般城门楼多为两层，而京城的城门楼则要高一层，大多为三层（图6-182）。

图6-182 动画片《功夫熊猫2》中的城门楼

6.5.3.9 内城

城，可以指城墙，也可以指城市。内城一般是指古代统治者居住的地方。如果对应到都城的话，内城就指的是皇城和宫城。例如，明清北京城，不但有宫城、皇城，皇城之外还有一圈城为内城，内城之外又有城。所以，明清北京城就有了三道内城。建立内城是为了起到更好的防御作用，尤其是当外城被敌方攻破以后，守军可以退到内城中，这样内城还可以起到保护的作用。

6.5.3.10 宫城

宫城就是皇帝及其他皇室成员居住的地方，就是在以皇帝为首的皇室所居宫殿区周围筑起一道围墙，围墙和围墙内的宫殿区就是宫城。宫城因为是古代最高统治者的居住地，因而居于城的最中心，在内城和皇城之内。明清北京紫禁城（故宫）即是当时的宫城。

6.5.3.11 外城

外城简单地说也就是内城之外的城市部分，也称为"郭"。《管子·度地篇》中说："内之为城，外之为郭。"外城是防守的第一道门户。

6.5.3.12 鼓楼

鼓楼的得名是因楼内放置有大鼓。鼓楼也是古代的报时建筑，多与钟楼相对而设。不过，据某些地方志记载，鼓楼最初并不是报时建筑，而是防御性的建筑。当有敌情出现时，通过敲击楼中大鼓来通知守卫，以便进行准备和还击。后来鼓楼和钟楼一样成为报时的建筑（图6-183、图6-184）。

图6-183 网络游戏《水浒》中的钟楼和鼓楼

图6-184 网络游戏《大宋》中的鼓楼一角

6.5.3.13 敌楼

敌楼也是城池防御中的一个重要建筑。敌楼主要是作为战斗时放置武器及抗击敌人进攻之用，平日则为士兵休息、瞭望处。例如我国的平遥古城，城墙上就建筑有方形双层敌楼，上层墙上开有瞭望窗，楼顶为硬山式，楼内设有木楼梯上下。此外，著名的万里长城上，更是矗立着座座坚固的敌楼，并且地势险要的地方密度小，而地势平缓的地方则密度大，所以敌楼间的距离不等，也因此可以看成是其重要的防御目的。

6.5.3.14 箭楼

箭楼也是城池中极为重要的防御建筑。箭楼的最大特点就是楼体辟有窗洞，并且窗洞较为密集，以供平日瞭望和战斗时射击之用。因为古代射击多用箭，所以得名"箭楼"。我国目前保存较好的箭楼实例有北京的前门箭楼和德胜门箭楼（图6-185、图6-186）。

图6-185 北京德胜门箭楼（一）

图6-186 北京德胜门箭楼（二）

6.5.3.15 角楼

角楼和敌楼、箭楼等建筑一样，也是城池重要的防御设施。角楼因为建在城墙的拐角而得名。又因为角楼建筑建在城墙拐角，所以为了适应城墙拐角的转折，角楼一般都建成曲尺平面。北京城墙上的角楼即是如此。不过，北京故宫的角楼却不是曲尺形，比较特殊（图6-187、图6-188）。

第 6 章　中式场景中群体建筑的组合与布局

图6-187　北京城东南曲尺形角楼（一）

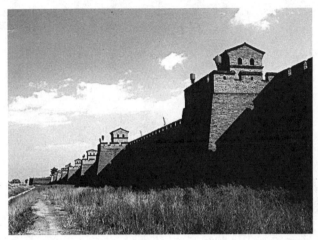

图6-189　平遥古城上的马面

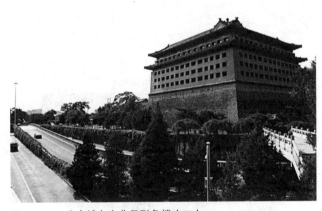

图6-188　北京城东南曲尺形角楼（二）

6.5.3.16　马面

在城池的城墙上还有一个重要的部分叫做"马面"。马面其实就是突出于墙体之外，而又与墙体相连的另一段墙，也就是城垛。有了马面这样的建筑形式，自然更好地加固了墙体。更为重要的是，守城者站在马面上能更方便地射击来犯的敌人。也恰是这个原因，每两个马面之间的距离一般不超过120m，因为当时的弓箭射程是60m，这样就不会有防御缺口（图6-189）。

6.5.3.17　马道

作为重要的防御设施的城墙，自然少不了防御器械与用品，马道其实就是方便将所需物品运到城上的通道，它通常是建在城墙内侧，城楼处。马道是一种城内的斜坡磴道，人们可以从这里登上城墙。一般城池都将马道建在重要路口，交通方便之处，在必要时防卫人员以及战备人员从此登上全城。

6.5.3.18　水门

有些城池的城墙建筑，需要跨河而建。那么，为了不阻挡流水，便在城墙的下部开设一个拱券形的门洞，以通流水，这样的门洞就叫做"水门"。

本章小结

动画片或电子游戏的故事中经常会出现民宅、府邸、衙署、园林、村落、市井、寺院、皇宫、城市等各种不同类型的场景环境。这些场景中建筑和景观都不是孤立存在的，而是按照一定的组织手法以群组的方式展现。虽然不同的场景环境，其建筑和景观的组织手法有相似的地方，但是差异却又相当巨大。例如，一个普通的民宅四合院和皇宫的建筑组织及布局都以庭院为最小组织单位，但是很显然，皇宫中建筑群的组织和布局方式要复杂得多，它不仅受到自然地理环境的影响，还要考虑政治军事因素，另外，思想观念和文化意识等也是对皇宫建筑群的组织和布局有着影响的重要因素之一。此外，中国古代的不同历史时期，例如汉至唐时期，和宋及明清时期，其城市在组织和布局上也都不一样。虽然说动画片或电子游戏不必完全以历史的真实为基础，但是，更为严谨的设计，或者说设计出不同时代的场景特征不是更能让观众有历史带入感吗？

第7章 中式场景中建筑的室内隔断

中国古建筑的室内虽然具体的功能或装饰目的的作用可能不同，但只要是用于室内空间的间隔物，都称为"隔断"。从广义上来说，隔断也应包括其完全隔绝作用的墙壁。但实际上室内隔断这一名词主要是指一些装饰性极强的间隔物，其形式往往不完全隔绝室内空间，而是有着隔而不断的意义。其具体形式如各种罩、纱隔、博古架等，上面大多饰有精美细致的雕刻与绘画图案等。这些装饰精美的室内隔断，是我国古代建筑中极富特色的一个组成部分。隔断一般来说，多用于皇家宫殿建筑中和富豪宅邸建筑中，当然这并不是因为等级制度的限制，而是因为财力的限制（图 7-1～图 7-6）。[①]

图 7-1　内檐装修图
（资料来源：王其钧．中国建筑图解词典[M]．北京：机械工业出版社，2007）

图 7-2　中国古建筑室内布局与隔断（一）
（资料来源：百度）

图 7-3　中国古建筑室内布局与隔断（二）
（资料来源：百度）

图 7-4　动画片《侠岚》中的室内布局（一）

图 7-5　动画片《侠岚》中的室内布局（二）

图 7-6　动画片《侠岚》中的室内布局（三）

① 王其钧．中国建筑图解词典[M]．北京：机械工业出版社，2007．

7.1 罩

罩是室内隔断的一种，用硬木浮雕或透雕而成，上面满布精美的图案，有几何纹、植物纹、动物纹，也有人物故事图案等。罩的立面形象大体呈倒凹形，又可根据具体形象的不同，而分为落地罩、花罩、飞罩、栏杆罩、炕罩等小类。

这些作为室内隔断的罩，常常用在两种不完全相同但又性质相近的区域之间，如一座三开间的厅堂，在其左右间和中央开间之间，即在左右两排柱旁安置栏杆罩或花罩，以区分出三开间的不同区域与空间（图7-7～图7-12）。

图7-7 落地花罩图例
（资料来源：马炳坚著.中国古建筑木作营造技术[M].北京：科学出版社，2003）

图7-8 落地罩
（资料来源：王其钧.中国建筑图解词典[M].北京：机械工业出版社，2007）

图7-9 落地明罩
（资料来源：王其钧.中国建筑图解词典[M].北京：机械工业出版社，2007）

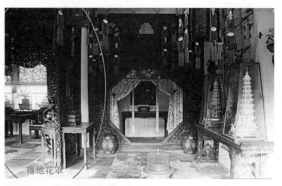

图7-10 落地花罩实例
（资料来源：王其钧.中国建筑图解词典[M].北京：机械工业出版社，2007）

图7-11 落地圆光罩

图7-12 落地罩——电子游戏《大话西游2》

7.2 碧纱橱

碧纱橱是一种用于室内的隔扇，因为隔扇部分常常糊以绿纱，所以得名"碧纱橱"。碧纱橱在分间隔断上常满装隔扇，而每个碧纱橱所用隔扇的多少视建筑的进深大小而定，一般有六扇、八扇、十二扇等之别（图7-13、图7-14）。

图 7-13 碧纱橱（一）
（资料来源：马炳坚著. 中国古建筑木作营造技术[M]. 北京：科学出版社，2003）

图 7-14 碧纱橱（二）

7.3 屏风

屏风相对来说是较为常见的一种室内隔断。其高度一般在 2m 左右，有四扇、六扇、八扇等之别，可以折叠。这种屏风的制作，一般是先用硬木做出骨架，然后于其上糊纸或绢。纸、绢上可以绘画、书写，非常雅致。当然，也有用木材雕刻图案，镶嵌螺钿的。屏风与其说是隔断，其实它是介于隔断与家具之间，主要起遮挡与装饰作用（图 7-15、图 7-16）。

图 7-15 画屏——动画片《鬼神转》（一）

图 7-16 画屏——动画片《鬼神转》（二）

7.3.1 插屏

插屏也是一种屏风，不过它是一种不能折叠的屏风，下面有座，上面插一面高大的立镜，或是大理石屏。插屏形体相对一般的多折屏风的尺度来说要小巧，基本上已无隔断的意义，而纯粹是一种装饰（图 7-17、图 7-18）。

图 7-17 插屏（一）（左）
图 7-18 插屏（二）（右）

7.3.2 折屏

折屏就是一种可以折叠的屏风（图 7-19～图 7-21）。

图 7-19 折屏

图 7-20 折屏——动画片《鬼神转》（一）

图 7-21 折屏——动画片《鬼神转》（二）

7.3.3 座屏

座屏就是带有底座的屏风，它是一种不可以折叠的屏风，一般用在较重要的座位后面作为屏障，体量与装饰比一般的屏风显得厚重、华贵，借以显示座位和座上主人的气势与尊贵（图7-22～图7-25）。

图7-22 故宫太和殿御座后的座屏
皇帝宝座后面的座屏，称为"斧钺"。

图7-23 座屏——动画片《王者天下》
动画片《王者天下》中秦王宝座后的座屏。

图7-24 座屏——动画片《功夫熊猫2》（一）

图7-25 座屏——动画片《功夫熊猫2》（二）

7.4 博古架

博古架又名"多宝格"，也是室内隔断的一种，但同时它更是室内用来摆放古玩、玉器等小品的古雅设置，富有实用价值，当然这种实用价值也是建立在装饰性与观赏性的基础之上的。博古架的大小比较随意，可以小至一二尺，也可大至一连几开间。而它的特点就是架上的格子，为了摆放各种古玩等小品，而又产生丰富的层次感，架上的格子大多用木料拼摆成各种拐子纹，以形成形状、大小不同的空格。格中摆放珍奇古玩之后显得琳琅满目，美不胜收（图7-26～图7-29）。

图7-26 博古架

图7-27 博古架——动画片《功夫熊猫2》（一）

图7-28 博古架——动画片《功夫熊猫2》（二）

图7-29 博古架——动画片《侠岚》

7.5 太师壁

太师壁也是一种室内隔断，多见于我国的南方，安装在堂屋之中，两侧及后面均留有空间供人通行，壁前放几案、太师椅等家具，故称太师壁。壁面上用梗条拼成各种花纹与图案，讲究的则饰以团凤、飞龙之类的木雕图案，非常精美、富丽。在壁的两侧靠墙处，还会各开一个小门，以供出入。因此，室内设置了太师壁以后，既增添了室内的装饰美感，又能阻隔其内外视线、分隔内外空间，但同时又不阻碍人的出入（图7-30～图7-32）。

图7-30 太师壁（一）

图7-31 太师壁（二）

图7-32 动画片《侠岚》中的太师壁

本章小结

动画片和电子游戏不仅要表现室外场景，也经常表现室内场景。现代建筑有着各种组织室内空间的手法，而在古代中国，虽然南北有差异，但其分割空间的手法有着一定的标准和程式。中国古代的室内隔断主要是指一些装饰性极强的间隔物，其形式往往不完全隔绝室内空间，而是有着隔而不断的意义。例如，隔扇、罩、碧纱橱、屏风、博古架等，这些装饰精美的室内隔断，是我国古代建筑中极富特色的一个组成部分。

第8章 中式场景中的佛寺和塔

8.1 佛寺的由来

佛教传入中国后,"寺"随之而出现。公元1世纪东汉明帝时,西域高僧迦摄摩腾和竺法兰应请来到洛阳,最初是住在中国专门接待外国使节和贵宾的官署"鸿胪寺"。

后来为供给这两位高僧安置佛像经典和长期居住,就另给建造了一所住处,同时用他们驮运经卷的白马为新居"寺"命名为"白马寺"。

这就是我国最早开始建立的第一座佛寺。从此原作为官署名称的"寺"也就成为中国佛教寺宇的专称,而在"寺"前加以庙名,一直沿袭到现在(图8-1、图8-2)。

图8-1 电子游戏《斗战神》中的佛寺场景

图8-2 动画片《中华小子》中的寺院场景

8.2 佛寺的建筑及布局

佛寺最初是按照朝廷官署的布局建造的,也还有贵族和富人将自己现成的住宅施舍为寺的,因此,许多佛寺原来就是一所有许多院落的住宅。由于这些历史原因,中国汉族地区的佛寺在近两千年的发展中,其构造基本上采取了中国传统的院落形式作为佛寺的布局,特别引人注目的是屋脊六兽、筒瓦红墙的标志。

佛寺内有许多院落,其中房舍称"堂"或者称"寮"。自宋崇宁二年以孔子庙为大成殿,于是佛寺建筑除堂寮之外,其主体部分也称为殿。

中国佛寺不论规模地点,其建筑布局是有一定规律的:平面方形,以山门殿—天王殿—大雄宝殿—本寺主供菩萨殿—法堂—藏经楼这条南北纵深轴线来组织空间,对称稳重且整饬严谨。

中国佛寺建筑群的布局一般有以下几种方式。

8.2.1 廊院式

这是我国佛寺早期的一种布局形式,主要是在塔庙制度的影响下而产生的。所谓廊院式,就是以一座佛殿或一座佛塔为中心,四周绕以廊屋,形成独立的院落,大的寺院可以由多个院落组成。这种布局,是受到当时印度佛寺样式的影响,与中国传统官署建筑相结合而形成的形制。

塔,其形制导源于印度的"窣堵坡",汉语译为"浮图"、"浮屠"等名称。它本是印度的一种坟冢,释迦牟尼佛涅槃以后,藏置佛陀舍利(身骨)和遗物的窣堵坡便成了佛教弟子心中的圣物。在佛教初传期,便以佛塔代表佛法身的显现,是佛教徒尊崇的对象,所以将塔立于佛寺的中央,成为寺内的主体。以后开始建佛殿供奉佛像,以便信徒们礼拜,

于是塔与殿并重。这种寺院的格局，遂成为一种制度，被称为"浮图寺"或"塔庙"。意即庙中必有塔，塔处即是庙。早期的佛寺，就是完全按照这种塔庙制度来布局的。如元魏杨之所著的《洛阳伽蓝记》中记述了当时洛阳的四十多所重要佛寺，其中以永宁寺最大。此寺平面采取在廊院内布置主要建筑的方式：前有寺门，门内建塔，塔后建佛殿。

例如，熙平元年（516年）灵太后胡氏所建的永宁寺塔，其平面方形，四面开门，中央建造主体建筑的布局方法，无疑正是这一时期廊院式结构的典型。这种以塔为主、塔在殿前的布局形式，始自汉、晋、南北朝，一直延续到隋和唐初。但在不同地区，寺塔的关系也逐渐发生了变化。作为诵经、礼佛的殿堂，受到人们的重视而开始升级。先是寺塔并列，成了塔殿左右相对的形式；以后又有把塔排出寺外、建于寺旁，或另建塔院的做法。这一变化是在唐初开始的，其原因主要来自于两方面：

其一，是由于两晋之后，佛教得到了普遍传播，高僧辈出，寺塔林立，使佛寺建筑得到了空前的发展。更有许多贵族官僚、富商巨贾以至公卿王侯，纷纷把自己的宅第、王府舍作寺庙，以表对佛法的尊敬心情。如北魏正光初年（520年）的灵应寺，就是舍宅为寺的。

这些由贵族官僚捐献府第、住宅而改建的寺院，往往是"以前厅为佛殿，后堂为讲室"，并且还会带有许多的楼阁和花木，这样一来也就无法再遵循"塔庙"的建筑模式了。

其二，中国固有的那种重重庭院的布局方式，已经有了深厚的传统基础，并非外来力量所能轻易改变。历史证明，佛寺为了能起到很好的传教作用，就必然要利用原来从上到下各阶层久已习惯了的形式，才能收到效果。在初唐时期，由于佛教本身发展的需要，道宣律师根据中国的具体情况，书写并绘制了《关中创立戒坛图经》。把中国早期，以塔为中心的佛寺布局，改变成为以佛殿为中心、塔寺并存、重重庭院的布局形式。这一时期，功德最胜、名传至今的，当属陕西西安的大慈恩寺。寺为贞观二十二年（648年），高宗为太子时，为母文德皇后立，故以"慈恩"为名。"寺凡十余院，总一千八百九十七间。"寺成，太子亲幸。拜佛像幡华，敕度三百僧，别请五十大德，迎玄奘法师为上座。且于寺之西北建立浮图。永徽三年（652年），沙门玄奘所立。初唯五层，崇一百九十尺。砖表土心，仿西域窣堵坡制度，以置西域经像。

上面所描绘的，便是现存的西安大雁塔。首先建寺，在四年之后才建塔，且塔居于寺外，本身就说明此时的佛塔已不再是寺院的主体，而成为列在寺旁的建筑物了。从以上所言的两个方面，我们可以感觉到，外来的建筑形制到了中国以后，正逐渐地被中国固有的传统所融化和吸收。至此，距离外来佛教中国化的道路，也就为期不远了（图8-3）。

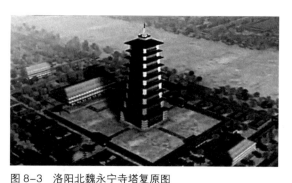

图8-3 洛阳北魏永宁寺塔复原图
（资料来源：百度）
北魏永宁寺佛塔建于北魏熙平元年（516年），在北魏国都洛阳城内。塔建在永宁寺内中心，四周包围廊庑门殿，是早期中心塔式佛寺的代表。

8.2.2 纵轴式

纵轴式是中国佛寺布局的主要形式，现存的佛寺建筑，大多采用此种布局方式。唐中叶至五代时期，禅宗大盛，于是乎更加快了佛教中国化的进程。如果说在唐以前，佛寺的布局尚存在印度遗风的话，那么唐代以后，随着"伽蓝制度"的形成，佛寺的布局就完全被中国纵轴式的殿堂、院落所代替了。

宋代以后，汉传佛教寺院的建筑平面逐步模式化，形成了"伽蓝七堂制"。即：佛寺通常坐北朝南，沿山门南北中轴线，保持一定的距离修建若干殿堂，殿堂建筑大致按以下顺序排列：

山门殿—弥勒佛殿（天王殿）—大雄宝殿—本寺主供佛殿—法堂—藏经楼（阁）。配殿和附属设施是分布在中轴线东西两侧对称建造的次要建筑，通常由钟楼（东）、鼓楼（西）、伽蓝殿（东）、祖师殿（西），以及客堂、禅房、斋堂、寝堂、浴堂、寮房、西净

（卫生间）、放生池等组成。寝堂等生活设施按内（出家人）东外西（居士、施主）的原则安排。这样，寺院就成了一组规模宏大而排列有序的建筑群。

可以说，纵轴式的布局，完全是中国伽蓝制度的具体反映。伽蓝，全译作"僧伽蓝摩"，意译作"众僧园"，是指僧众所居的寺院或堂舍。一所伽蓝，必须具备七种主要建筑，被称为"伽蓝七堂"。最初此七堂是为表佛面之义，后来则以人体相配，来表示其各部分的功用。分别以人的头来表法堂；以心表佛殿；以阴表山门；以两手来表僧堂和库院；以两脚表西净和浴室。然而，"七"所表是完整主义。佛寺内未必只限于七堂，凡大型寺院皆具有多重殿宇，如五台山之竹林寺有六院、大华严寺有十二院，皆不局限于七堂之数。到了后世，一所伽蓝的完成仍遵循"七堂伽蓝"之制，但七堂的名称和配置，也就因时代或宗派之异有所不同了（图8-4）。①

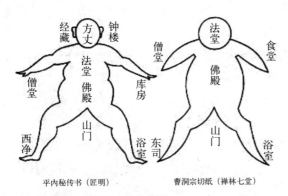

图8-4　日本禅寺七堂布局人体表相图
（资料来源：张十庆. 五山十刹图与南宋江南禅寺[M]. 南京：东南大学出版社，2000）

在这里分别介绍一下禅宗伽蓝和讲寺伽蓝两种不同的配置。

8.2.2.1　禅宗伽蓝

禅宗伽蓝则须具有：佛殿：又称金堂或本堂，安置本尊佛像。法堂：又称说法堂，相当于讲堂，位于佛殿的后方。僧堂：或作禅堂、云堂、选佛场。系僧众坐禅或起居之所，中央安置文殊菩萨像。库房：又称库院，调配食物之所在。山门：又作三山，即具有表示空、无相、无愿三解脱之楼门。西净：又作东司净房，指厕所。浴室：又作温室，僧众温浴之处。其中以僧堂、西净、浴室为禁语之所，故总称为三默堂。

8.2.2.2　讲寺伽蓝

讲寺伽蓝则须具有：塔：安置佛舍利。金堂：又称本堂或佛殿，与塔共为伽蓝中的主体建筑。讲堂：是僧众讲经办道的处所。钟楼：俗称撞钟堂，为悬挂洪钟之处。藏经楼：又作经堂，为纳藏一切经书的处所。僧房：又作僧坊，即僧众起居之处。食堂：又称斋堂，是僧众过斋的处所。

所谓纵轴式，就是将各主要殿堂井然有序地布置在一条轴线上，每个殿堂前面左右各配置一座佛殿，所形成三合或四合的院落。是在各组院落中，主体建筑的体量、造型，往往要结合所供奉主像在佛界中的地位而有所变化的一种布局形式。早期的纵轴式布局，尚能依照伽蓝七堂之制，即便是有些改动，也并不是很大的。如北京西山的卧佛寺，始建于唐贞观年间（627～649年），虽然现存殿堂大多为清雍正时期所建，但其平面上依然还保留着唐代伽蓝的纵轴式布局。

延至后世，虽然寺院大多保持着纵轴式的布局，但已完全打破"伽蓝七堂"的制度了，有一些大型寺院还并列着两条或三条轴线。河北正定隆兴寺保存下来的宋代佛寺布局，就是一个重要实例。山门内为一长方形的院子，钟楼、鼓楼分列左右，中间的大觉六师殿已毁，但尚存遗址。北进为摩尼殿，有左右配殿构成另一处纵长形的院落。再向北进入第二道门内，就是主要建筑佛香阁和前面两侧的转轮藏殿与慈氏阁所构成的形式瑰丽、气势宏伟的空间组合，这也是整个佛寺建筑群的高潮。最后还有一座三殿并列的弥陀殿，位于寺后。与佛香阁并列着还建有第二条轴线上的关帝庙，以及第三条轴线上的方丈院落。总观全寺建筑，皆含有中轴线作纵深的布置，自外而内殿宇重叠，院落互变主次分明，实可称得上是纵轴式布局的优秀典范（图8-5～图8-8）。②

① 张十庆. 五山十刹图与南宋江南禅寺[M]. 南京：东南大学出版社，2000.
② 张齐政. 南岳寺庙建筑与寺庙文化[M]. 广州：花城出版社，1999.

下篇　中式场景设计

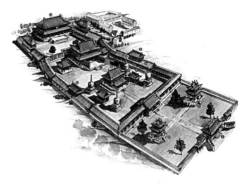

图 8-5　纵轴式佛寺布局——青海乐都瞿昙寺（明初）
（资料来源：李乾朗. 巨匠神工：透视中国经典古建筑[M]. 远流出版事业股份有限公司）

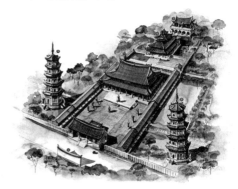

图 8-6　纵轴式佛寺布局——福建泉州开元寺（南宋、明）
（资料来源：李乾朗. 巨匠神工：透视中国经典古建筑[M]. 远流出版事业股份有限公司）

图 8-7　北京雍和宫

图 8-8　宁都县永宁寺

8.2.3　自由式

此种布局形式，是随着藏传佛教的兴起而发展起来的，多建于西藏、青海、内蒙古等地，只有少量的汉传寺庙具有这种布局。

自由式布局的形成，主要是因为元朝的蒙古族统治者崇信藏传佛教，而藏传佛教的寺院建筑往往都采用"都纲制度"。于是，便有了自由式布局的产生。其特点是，没有明显的主轴线，按照地形因地制宜来配置寺院中的各类建筑。

都纲，藏语称之为"杜康"，汉语音译为"都纲"，是指在一所寺院中佛殿与经堂合为一体的建筑模式。在都纲式佛殿中，不仅有佛像、供器及经橱，而且还要进行诵经、做法事等活动。而其他的宗教内容，如保存有活佛遗体的灵塔殿，以及转经廊、喇嘛塔、活佛公署等，都分布在它的周围。这种布局方式，到了明清时期仍然沿用，并最终发展成为"格鲁派"的"札仓"（经学院）形制。早期的都纲式建筑，其形制均比较单一，其中以西藏日喀则的夏鲁杜康最为典型。此寺是在 14 世纪中叶，由当时喇嘛教的著名僧人布顿仁钦扎巴（1290 ~ 1364 年）兴建。其主体建筑由门廊、经堂和佛殿三部分组成。中部凸起开设天窗，以便采光，室内运用木柱、密梁、藻顶的结构，并采用汉族形式的屋顶。这些结构手法，完全是元代内地的典型式样，由此可以充分证明当时汉藏两族的交流与融合。

后期的都纲式建筑，大多比较繁杂。一所大的寺院，也会由多个札仓所构成。例如，甘肃省夏河县的拉卜楞寺，就由六个札仓所构成。其中以铁桑浪瓦札仓（闻思学院）最为著名。该札仓由庭院、前廊、经堂、佛殿四部分所组成。经堂很大，可同时容纳四千喇嘛念经；佛殿高而进深小，内供铜质佛像，旁边另一殿内放置活佛尸塔。在全寺范围内还建有活佛公署、印经院、讲经坛、塔和康村（喇嘛住所）等多种建筑物，皆能主次有序，变化自如地分布开来。

到了明清时期，藏传佛寺建筑在元代的基础上，有了进一步的发展，并获得了空前的繁荣，特别是在清朝，为了加强对西藏、蒙古的统治，多采取怀

柔政策，更加重视藏传佛教。这一时期，不仅在西藏、内蒙古等地兴建了许多佛寺，并且还在青海、四川、河北、辽宁等广大汉族地区建造了一系列具有浓郁民族风格，富于创造性的佛寺建筑群。这其中以河北承德市的外八庙最具特色。外八庙之一的须弥福寿之庙，建于清乾隆四十五年（1780年），当时是为了款待六世班禅，仿照扎什伦布寺而建造。自庙前五孔桥开始，依次为庑殿式山门；方形御碑亭；东、西掖门；中部有三间四柱七楼式琉璃牌坊，坊后即主体建筑群大红台和妙高庄严殿。大红台系三层楼群，平面呈"回"字形，台上四角各筑有庑殿顶小殿四座，正中为面阔七间的方形妙高庄严殿，高三层、重檐歇山顶，上覆鎏金鱼鳞形铜瓦，四条垂脊上共饰有八条飞腾生姿的鎏金铜龙，金光闪烁、辉煌灿烂；后部建有由金贺堂和万法宗源殿组成的藏式院落；其最高处为八角七层琉璃宝塔，雕饰华丽、秀美庄重。整座佛寺以大红台为中心，巧妙地将形体各异的汉、藏建筑融为一体，轮廓显明、疏密有致，实可称得上是自由式布局的得意之作（图8-9、图8-10）。[1]

图8-9　河北承德市的外八庙鸟瞰图

图8-10　河北承德市的外八庙

[1] 孙昌武. 中国佛教文化史[M]. 北京：中华书局，2010. 以佛寺场景为背景的动画片不是很少见，但是有很多动画场景设计师并不了解佛教的相关文化，因此在他们的设计作品中经常会出现一些常识性的错误，比如将道教当中的人物放入佛教殿堂之中，或者在进行佛寺平面布局等设计中，有着明显的不符合常规的地方，虽然动画场景设计不必要求特别的严谨，但是也不能犯一些常识性的错误。

在这三种基本布局之外，还有一些颇具特色的实例（图8-11～图8-15）。如依山临壑的河南汝州风穴寺；悬建在峭壁山腰的山西浑源悬空寺；具有江南民居式样的江苏苏州柴金庵等，均能反映出中国佛寺灵活多样的布局特点。

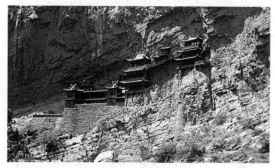

图8-11　山西大同——浑源悬空寺（一）

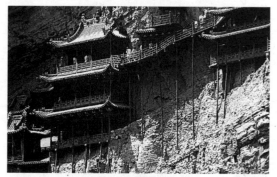

图8-12　山西大同——浑源悬空寺（二）

图8-13　轴线式寺院——网络游戏《大宋》（一）

图8-14　轴线式寺院——网络游戏《大宋》（二）

图8-15 轴线式寺院——网络游戏《大宋》(三)

8.3 佛寺内殿堂所供佛像和物品

8.3.1 三门（山门）

佛寺的大门称为山门，山门之制形如阙；一般都是三门并立，中间一大门，两旁各一小门，亦称为三门，乃标志空、无相、无作三解脱之谓也，但并非必有三个门才称"三门"，只有一个门，也称"三门"。其殿即称三门殿。

8.3.2 三门殿

殿内在门的两旁塑有两大金刚，手持金刚杵（印度古代最坚固的兵器）是把守警卫佛的夜义神，手持金刚杵，其名密迹金刚。

世俗根据《封神演义》小说戏称此像为哼哈二将，佛教经典中没有这种名称（图8-16～图8-20）。

图8-16 遵化市御佛寺山门

图8-17 千山大佛寺山门

图8-18 少林寺山门

三门一般是三个门，但并非必有三个门才称"三门"，只有一个门，也称"三门"，少林寺的山门就只有一个门。

图8-19 网络游戏《大宋》中的山门也就只有一个门

图8-20 电子游戏《仙履奇缘》中的山门

8.3.3 两大旗杆

进入第一层院落，有两大旗杆，高高竖立在院中左右两旁，是沙门得一法，建幡告远，曰刹竿，故寺中恒有之。

附：寓意解说：大乘文章四曰：能生名根。眼、耳、鼻、舌、身此五法，能发识取境，故名根。眼即眼根（其他四法都是），眼根有强力，能生眼识，眼根是眼识发生之所依。

识是梵语"婆哩惹尔"心之异名，了别之义，

心对境而了别，名为识。

喻此两旗杆（刹竿）是人之双眼，即眼根。眼根生识，警策人们站得高，要看得远。高瞻远瞩，时时观照，一切法空，看破、放下。心经云：照见五蕴皆空，度一切苦厄。（佛说：因缘所生法，我说既是空，若能看得破，即得大解脱。）

8.3.4 钟鼓楼

两根旗杆后，左右各有一楼，左为钟楼，内悬大钟，是司晓、昏、斋、定、四时鸣钟；右为鼓楼，是悬鼓打时之处。

附：寓意解说：左钟右鼓喻人双耳。耳根的闻性人人本自圆通，所以耳根最利，以耳根修入最为方便，声有息时，但亦不失闻性，若不循声流转，而能反闻自性，转物不为物转，渐至动静双除，根尘迥脱，寂灭现前，六根互相为用，遂得圆通。观世音菩萨以耳根得证圆通，诸佛亦复如是。

以上寓意领会否？念佛修行的人，不怕念起，就怕觉迟，牢记耳根圆通，转物不为物转，反闻闻自性，时时关照自己的念头（图8-21～图8-23）。

图8-21 少林寺钟楼　　图8-22 少林寺鼓楼

图8-23 电子游戏《九阴真经》场景中的山门及其左右的钟楼和鼓楼

8.3.5 天王殿

是三门内第一重殿。迎门供着一位笑逐颜开、闲适安乐形象的大肚子、穿着和尚衣服的自在菩萨像，他是弥勒菩萨，称作皆大欢喜（图8-24）。

图8-24 少林寺天王殿

相传在我国五代的梁朝时期，浙江省奉化有一位和尚名"契此"，经常背着一个布袋终日奔走，教化群众。若有人问他佛法大意，他便放下布袋，对方如不能领会，他就再背起，扬长而去。其实他的无说的语言展示了"提起"、"放下"的佛法大意：放下身心、卸掉包袱。群众对他信仰，就称他布袋和尚。他在临终时说了一首偈语："弥勒真弥勒，分身百千亿，时时示时人，世人自不识。"因此，人们认为布袋和尚是弥勒菩萨的化身，就在寺院的天王殿正中塑了他的像。

附：寓意解说：通过上述布袋和尚的应化事迹，了知佛教的权巧方便，观机逗教。"欲令入佛智，方便有多门。"对布袋和尚：提起、放下的佛法大意，这无声胜有声的简洁含蓄的说法，是否有所领悟。布袋喻人们的包袱，布袋和尚不是把布袋放下了吗？佛说："因缘所生法，我说既是空，若能看得破，即得大解脱。"

四天王：在天王殿内两旁，分站着四位高大的金刚。

东方天王名：提多罗吒（此云持国），能护持国土。领毗舍阇（此云颠狂鬼）、乾闼婆（此云香阴）神将，是帝释天的主乐神，所以此天王手中持琵琶以作标识（俗称为调），护东方弗提婆（此云胜）洲人。

南方天王名：毗琉璃（此云增长），能令他人善根增长，所以手中持剑，领鸠磐荼（此云雍形

鬼）、薛荔（此云饿鬼）神,护南阎浮提（此云胜金）洲人（俗云为风）。

西方天王名：毗留博叉（此云广目），能以净眼观察护持人民，领诸龙及富单那（此云臭饿鬼），所以手中缠绕一龙，护西瞿耶（此云牛货）洲人（俗云为顺）。

北方天王名：毗沙门（此云多闻），有大福德，护持人民财富，右手持伞，表福德之意，护北郁单越（此云胜处）洲人，（见《长阿含经》卷一、二《大会经》,俗云为雨）。世俗称此四大金刚为风、调、雨、顺，四大金刚是《封神演义》中的戏称，金刚与天王是不可混淆的。

附：寓意解说：俱舍论中说：地、水、火、风此四者造作出一切之色法（物质），四天王者隐喻地、水、火、风四大也。东方天王为地、南方天王为水、西方天王为火、北方天王为风。

又：四天王足下各踩两个魔鬼塑像，共有八位，暗喻人之八识。前六识是：眼、耳、鼻、舌、身、意；七识末那识；八识阿赖耶识（图8-25～图8-27）。

韦驮菩萨：天王殿内弥勒菩萨像的背后，供

图8-27 北海公园天王殿内部，正面为弥勒佛，后面为韦驮菩萨，左右是四大天王

着一位全身金甲的将军立像，就是韦驮菩萨。他手里拿着一根降伏魔军用的杵，叫金刚魔杵，面对大殿佛像前守卫护持佛法。

金刚杵是梵语，原为印度之兵器，以表坚利之智，断烦恼、伏恶魔、破修罗军，能破众生无相之烦恼。经云：金刚杵者菩提心意，能破断、常、二边、契中道。若能明了喻意，要发菩提心，应勇猛精进如韦驮菩萨之武士精神，坚定如金刚杵（图8-28）。

图8-28 天王殿——电子游戏《梦幻武林》中的少林门派场景，天王殿前是两个放生池

图8-25 少林寺天王殿中的四大天王塑像（一）

图8-26 少林寺天王殿中的四大天王塑像（二）

8.3.6 大雄宝殿

天王殿后边第二重院正中有一座雄伟庄严的殿宇，称大雄宝殿，是寺中的正殿，俗称大殿。殿名"大雄"是称赞释迦牟尼佛威德高尚的意思。释迦牟尼佛也就是佛教的教主。

大雄宝殿中供奉的主要佛像，常见的有一尊、三尊两种类别。

1. 供一尊佛

一般是供奉释迦牟尼佛像。常见的有三种姿势。

其一为成道相，结跏趺坐（盘腿打坐），左手横放在左脚上，名为"定印"，表禅定之意，右手直伸下垂，名"触地印"。

其二为说法相，结跏趺坐，左手横放在左脚上，右手向上屈指呈环形，名为"说法印"。这是说法相，表示佛说法的姿势。

再一种是立像，左手下垂，右手屈臂向上伸，名为"旃"。下垂名"与愿印"，表示能满众生愿；上伸名"施无畏印"，表示能除众生苦。

释迦牟尼佛像旁，一般都塑有两位比丘立像，一年老，一中年，这是佛的两位弟子。年老的名为"迦叶尊者"，中年的名为"阿难尊者"。佛涅槃以后，迦叶尊者继承徒众，后世尊为初祖，迦叶涅槃以后，阿难尊者继承徒众，后世称为二祖。

俗称释迦牟尼佛为如来佛，这是错误的，因为如来佛是一切佛的通称，并不能说明是某佛。

2．供三尊佛

有多种安排方式。一种是供"三身佛"：中尊为法身佛，名毗卢遮那佛；左尊为报身佛，名卢舍那佛；右尊为应身佛，即释迦牟尼佛。另一种是供"三世佛"，又分两种：一种是在三个空间世界中存在的佛，中间一尊为娑婆世界释迦牟尼佛；左尊为东方净琉璃世界的药师琉璃光佛，结跏趺坐，左手持钵，右手持药丸；右尊为西方极乐世界的阿弥陀佛，结跏趺坐，双手叠置足上，掌中有一莲台，表示接引众生。三世佛之旁各有二菩萨立像或坐像；释迦牟尼佛旁为文殊菩萨、普贤菩萨；药师佛旁为日光菩萨、月光菩萨，阿弥陀佛旁为观世音菩萨、大势至菩萨。再一种是供过去、现在、未来的三尊佛。正中为现在佛释迦牟尼佛，左侧为过去佛迦叶佛，右侧为未来佛弥勒佛。

另外还有供奉五方佛的，以五尊佛分别阐释佛的意义：正中为法身毗卢遮那佛。左手第一尊为南方宝生佛，表佛德；第二尊为东方阿閦佛，表觉性。右手第一尊为西方阿弥陀佛，表智慧；第二尊为北方不空成就佛，表事业（图8-29、图8-30）。

图8-29　少林寺中的大雄宝殿（一）

图8-30　少林寺中的大雄宝殿（二）
殿内供奉三世佛像，正中为娑婆世界的释迦牟尼，胁侍为文殊、普贤两菩萨，他们合称"华严三圣"。左侧为东方净琉璃世界的药师佛，又称"大医王师"，其胁侍为日光、月光两菩萨；右侧为西方极乐世界的阿弥陀佛，胁侍为观音、大势至两菩萨，他们合称西方三圣。

8.4　佛寺中的庄严与供具

寺院殿堂布置除各类佛像外，还有一些比较固定的庄严和供具。所谓庄严就是以示庄重严肃的装饰。中国佛殿之庄严主要为宝盖、幢、幡、欢门等。

8.4.1　宝盖

宝盖又称天盖。殿堂所供本尊佛像有宝盖，佛经称华盖。一般以木材、金属或丝织之材料制成（图8-31、图8-32）。

8.4.2　幢

幢，又称宝幢，为佛、菩萨的庄严标帜。用以表麾众生，制魔众。一般以绢、布等制成。幢身周围置八个或十个间隔，下附四垂帛，或绣宝生如来、地藏菩萨等像，或加彩画，头上安宝珠。

图 8-31 宝盖（一）

图 8-32 宝盖（二）

每一佛前多置四柱宝幢，或绕宝盖而悬置。

8.4.3 幡

幡，又称胜幡。为表佛世尊威德所作之庄严，它犹如大将的旌旗。幢下长帛下垂者曰幡，而以幢竿垂幢曰幢幡。幡有多种颜色和制法，以平绢制成的叫平幡，束丝制成的叫丝幡，以金属玉石联结制作的叫玉幡。旗杆头安宝珠的称云幢旗，幢竿头置龙头的叫金刚幡。幡上多书佛号或经偈，悬挂于佛像前（图 8-33）。

图 8-33 幢幡

8.4.4 欢门

欢门，是悬于佛像前的大幔帐，上面用彩丝绣成飞天、莲花、瑞兽、珍禽之类。飞天是西方极乐世界的神灵。欢门两侧垂幡，称为幡门。门前悬供佛琉璃灯一盏。

供养在佛教中名目繁多，有香花供养、饮食供养、灯明供养、衣服供养等。殿堂供具多寡，看殿堂结构的大小以及法事需要来决定。佛经中说，殿堂当设二十一种供奉之具，如果不能办到，五种也可以。五种供具是：香水、杂花、烧香、饮食、燃灯。佛像前所设香炉、花瓶、烛台叫"三具足"，就是从五种供具中简化而来的。

佛像前设有香几供台（大桌），其形或长或方。长的香几安置"三具足"之类，而方供台却是以奉五供（即涂香、花鬘、烧香、饮食、灯明）之用，以丝绣桌围将四面围起。供台上前置香几，几上放小香盘。香盘用紫檀木制作，上置一香炉二香盒，分盛檀香、末香。盘前挂一红幡，绣莲花瑞禽之类。

8.5 塔

塔与佛教有关，所以在古代被称作"佛塔"。塔起源于印度，最早的塔称为窣堵波，又称窣堵坡，是源于印度的塔的一种，在印度、巴基斯坦、尼泊尔等南亚国家及东南亚国家比较普遍。印度的窣堵坡原是埋葬佛祖释迦牟尼火化后留下的舍利的一种佛教建筑，窣堵坡就是坟冢的意思。开始为纪念佛祖释迦牟尼，在佛出生、涅槃的地方都要建塔，随着佛教在各地的发展，在佛教盛行的地方也建起很多塔，争相供奉佛舍利。后来塔也成为高僧圆寂后埋藏舍利的建筑。

窣堵坡的基本形制是用砖石垒筑圆形或方形的台基，周围一般建有右绕甬道，设一圈围栏，分设 4 座塔门，围栏和塔门上装饰有雕刻。在台基之上建有一半球形覆钵，即塔身，塔身外砌石，内实泥土，埋藏石函或铜函等舍利容器。随着佛教传入各国，窣堵坡的建筑形制与当地文化风俗融合，呈现出各有特色的形态。窣堵坡东汉时传入中国时与中国本土的建筑相结合形成了中国的

第 8 章 中式场景中的佛寺和塔

塔，中国楼阁式塔的塔刹就是窣堵坡造型的。[1]

佛教约东汉明帝时传入中国。最早的塔实际上是埋藏佛骨舍利的纪念物，它作为佛的象征，是供信徒们膜拜的圆形土堆。后来随着不断发展，它的含义逐渐超出埋葬佛骨之外，并成为中国建筑艺术中的一个重要类型。中国佛塔的形式比较自由，样式也比较丰富。根据塔的造型来分，有：①楼阁式；②密檐式；③覆钵式（又称喇嘛式）；④金刚宝座式；⑤花式等（图8-34～图8-37）。根据材料来分，有：①木塔；②石塔；③砖塔；④琉璃塔。在各种塔中，最主要的两种形式为楼阁式塔和密檐式，而材料则以砖、木居多。

8.5.1 楼阁式塔

楼阁式塔是我国古塔中数量最多的一种，也是产生年代最早的一种。楼阁式塔是印度的窣堵坡与中国的楼阁相结合的产物，形体较为高大雄伟。楼阁式塔，特别是早期的楼阁式塔，大多以木材料建筑，如山西应县释迦塔就是一座木塔，并且还是中国现存最早的楼阁式木塔，平面八角形，外观五层，加四个暗层，共有九层，高67.31m（图8-38～图8-45）。

图 8-34 佛塔类型图（一）
（资料来源：楼庆西．中国古建筑二十讲[M]．北京：生活·读书·新知三联书店，2001）

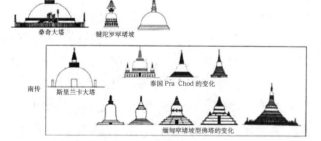

图 8-35 佛塔类型图（一）
（资料来源：百度）

图 8-36 桑奇窣堵坡（印度）（一）

图 8-37 桑奇窣堵坡（印度）（二）

图 8-38 山西应县木塔（楼阁式塔）　图 8-39 杭州雷峰塔（楼阁式塔）

图 8-40 六榕寺花塔（楼阁式塔）　图 8-41 天宁宝塔（楼阁式塔）

图 8-42 楼阁式塔（一）（左）
图 8-43 楼阁式塔（二）（右）

[1] 零落尘．汉传佛寺建筑文化[M]．北京：中国建筑工业出版社，2013．

图8-44 网络游戏《大宋》中的楼阁式塔

图8-45 电子游戏《大话西游2》场景中的楼阁式塔

8.5.2 密檐式塔

密檐式塔是在木质结构的楼阁式向砖石结构的转化过程中出现的，可以说密檐式塔是由楼阁式塔发展而来的。密檐式塔最大的特点就是塔身上有层层的塔檐紧密相连，但塔檐和塔檐之间还设有佛龛，内供佛像。密檐塔一般第一层塔身比较高，除佛龛外，还辟有门窗，雕刻有花草等装饰图案。密檐式塔的材料大多为砖类（图8-46～图8-51）。

图8-50 华严寺塔（密檐式塔）

图8-51 动画片《中华小子》场景中的密檐式塔

8.5.3 覆钵式塔（又称喇嘛式塔）

覆钵式塔又被称为喇嘛塔，是具有中国西域地区特色的一种塔形。喇嘛塔直接脱胎于中国的窣堵坡，早期只传入中国的西藏、青海等地。直到元代，随着喇嘛教的发展，覆钵式塔才得到广泛的传播。覆钵式塔的造型较为统一，塔的最下面是须弥座，座上为覆钵式塔身，俗称塔肚子，塔身上面是一层较小的须弥座，座上为相轮，圆锥形，相轮多时可达十三层，相轮上即为扇盖和宝顶。覆钵式塔的主要功用是珍藏舍利，此外还可以作为僧人的墓塔（图8-52、图8-53）。

图8-46 安徽蒙城万佛塔（密檐式塔）
图8-47 云南崇圣寺三塔（密檐式塔）

图8-48 杭州六和塔（密檐式塔）（左）
图8-49 西安小雁塔（密檐式塔）（右）

图8-52 北京妙应寺白塔（覆钵式塔）

第 8 章 中式场景中的佛寺和塔

图 8-53 某覆钵式塔

图 8-54 真觉寺塔金刚宝座式塔（一）

8.5.4 金刚宝座式塔

金刚宝座式塔是用来礼拜金刚界五方佛的象征性建筑。金刚五方佛分别是中央大日如来（即毗卢遮那佛）、东方阿閦(chù) 如来（即不动佛）、南方宝生佛、西方阿弥陀佛（即无量寿佛）、北方不空成就佛。金刚宝座式塔就是以东、南、西、北、中五座塔来代表这五佛的,其中位居正中的塔最大。

金刚宝座式塔起源于印度，而又有所发展演变。印度金刚宝座式塔的基座较短，中间塔身较为高大，而中国金刚宝座式塔则是座底高大，中间塔只比周围塔略高，此外，在塔座与塔身的雕刻与装饰上，突出中国建筑的艺术特点。中国最早的金刚宝座式塔造型见于敦煌石窟中的北周石窟壁画（图 8-54、图 8-55）。

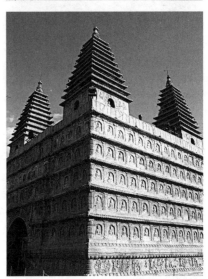

图 8-55 真觉寺塔金刚宝座式塔（二）

8.5.5 花塔

花塔的突出之处就在于"花"字。花塔的塔身上半部装饰有各种复杂精美的纹饰，犹如镶嵌着美丽的花，所以称为"花塔"。花塔的整体造型和细部装饰都非常特别，是中国古塔中最优美、别致的一种。花塔上带有华美的装饰，既是受印度佛塔雕刻的影响，同时更是我国佛塔由高大古朴向精巧华丽发展的必然。最初的花塔只是在一般亭阁式塔的顶部加建几层莲花瓣而已，后来经过不断的演变，逐渐形成了自己的品类特色。我国花塔的遗存并不是很多，但都非常富有代表性，如北京的镇岗塔(图 8-56)、河北正定的广惠寺花塔(图 8-57) 等。

图 8-56 北京的镇岗塔（花塔）

图 8-57 河北正定的广惠寺塔（花塔）

8.6 塔的构造（图 8-58）

8.6.1 塔基

塔基就是佛塔的基座，实际上它包括基础和基座两个部分。基础是埋入地下的部分，基座是

图8-58 塔的构造

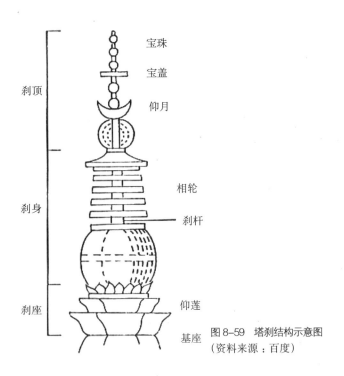

图8-59 塔刹结构示意图
（资料来源：百度）

露出地面的部分，两部分上下相连，坚固完整，作为塔的根基，以固定整个佛塔。早期佛塔的基座都比较低矮，唐代以后渐渐有了较大的变化，基座部分变得明显起来，也逐渐成了塔的一个不可缺少的重要组成部分。而须弥座式的佛塔基座，大约出现于辽金时期。后来还出现了两层式的须弥座，塔的基座至此越筑越高。尤其是金刚宝座塔，其高大的基座已成了塔的一个特色部分。

8.6.2 塔身

塔身就是塔的中段，是整个塔的主题部分，一般来说在整个塔中塔身所占比例最大。或者说，除了塔刹和基座之外，都可以算作是塔身。

8.6.3 塔刹

塔刹位于塔的顶部，主要由刹座、宝顶、伞盖、相轮、仰月等部分组成。有的塔刹这几部分都包括，有的则没有。不同的塔的塔刹其具体的构件处理也不尽相同，根据建者的需要或其他情况具体而定。同时，这几部分的名称虽然相同，但用在不同的塔上，其具体的形象也略有差别，有大有小、有宽有窄、有圆有方（图8-59～图8-61）。

8.6.4 刹座

刹座就是塔刹部分的底座，多为须弥座造型，

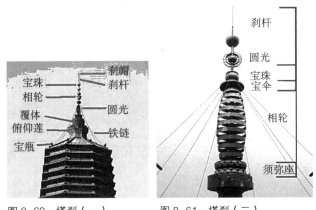

图8-60 塔刹（一）　　图8-61 塔刹（二）

并且须弥座上多雕刻莲花纹，或是仰莲，或是俯莲，或是俯仰莲。有的则是直接将刹座雕成莲花形。也有一部分素平刹座，即没有雕饰，简单大方。

8.6.5 仰月

佛塔的塔刹部分中，向天仰置的一弯新月形的构件，称为"仰月"。

8.6.6 宝顶

宝顶也就是指塔顶的塔刹部分，不过宝顶主

要指的是宝珠式塔刹，所以也称为"宝珠塔"。宝珠刹是一种较为简单的塔顶做法，也是佛塔建筑晚期使用较多的一种做法。刹顶有宝珠形装饰（图8-62～图8-64）。

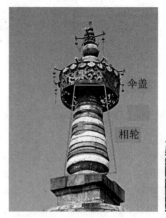
图 8-65 相轮（一）

图 8-66 相轮（二）

图 8-62 宝顶（一）

图 8-63 宝顶（二）　　图 8-64 宝顶（三）

8.6.7 相轮

相轮居于塔刹的中段，它是塔刹的刹身中最重要的构成部分。相轮在塔的实物中，就是一圈一圈的环，环环相连，用在塔上作为一种仰望观瞻的标识，起着敬佛的作用。一座塔上相轮圈数的多少，一般依照塔的形体大小和等级来定，少的为三五圈，多的可达十三圈。十三圈的相轮便被称为"十三天"（图8-65、图8-66）。

本章小结

动画片和电子游戏中经常有以佛寺为背景的场景环境，但是有些作品中出现了较为明显的布局错误，这是因为场景设计师并不了解佛寺布局以及寺庙供奉背后的文化内涵。就佛寺而言，一般可以有三种布局方式：①廊院式；②纵轴式；③自由式，但是这三种布局方式只是一种宽泛的分类，实际上，不同的佛教门派，例如禅宗、净土宗、天台宗、藏式密宗等，其佛寺的建筑类型和布局方式差异很大，如果不去深入了解，设计师很有可能会将不同佛教门派的佛寺建筑混为一谈，从而在佛寺建筑的组织和布局上形成千篇一律的模样。同样，由于佛教派别的不同，佛寺内供奉的佛像和物品也有所不同，这些差异对于一般的观众而言是较难区分出来的，但是对于了解其背后文化脉络的专业人员，这些差异非常明显。如何在动画和游戏的场景设计中做到尽量严谨，这需要设计师不断加强个人知识的积累和对相关文化的了解。

第 9 章　中式场景中的牌楼和牌坊

牌楼是一种有柱子、像门形的建筑物，一般比较高大。我们一般将有屋顶的称之为牌楼，没有屋顶的称之为牌坊。牌楼多被安置在一组建筑群的最前面，或者立在一座城市中心，通衢大道的两头，所以它们的位置都很显著。

在原始社会时期的居住区，为了防备野兽或外来人的袭击，祖先在住房的四周用壕沟围拢砌筑起来，以增强防御能力。从西安出土的半坡遗址中，即可以看到简单的防护设施，如防卫墙等。那么人们出入总有一个缺口，这个缺口逐步地成为出入的大门，若是大门，必然要有一个标志。因而从原始社会到奴隶制时代，在大门的位置即竖立两根柱子，有柱就要做横梁，这样逐步构成古之衡门，衡门是中国最简单的大门。这种原始的"衡门"就是柱不出头式牌楼的前身（图9-1）。后来，人们在门头加板、架椽防雨防腐，进而再安装斗栱檐楼，即成为牌楼式大门。

作为牌楼雏形的宅门（衡门和乌头门），最初只起分隔院落及供人出入的作用。后来，又从宅门中分离出来，建于街巷入口，成了古时划分民居区域的坊巷标志。牌楼的规制和作用是随着时代发展而不断变化的，最初，它作为宅门出现时规制既小，构造也很简陋；发展为里坊门之后，规制根据需要增大，构造也较其前身复杂，建筑材料亦由木制一种发展成为木、石或砖木混合等多种。随着时间推移牌楼逐渐有了多种用途：

第一，为装饰美化环境用；

第二，为了增加建筑气氛，作为小品建筑在重要建筑的前部，对正式殿堂的一种陪衬；

第三，起标志意义，在路上、转弯、端头、要街地点建筑牌坊；

第四，也可用于旌表，在封建社会对升官、及第、守节等进行表扬时，建筑大牌坊，并以此在群众中树立榜样。①

牌楼样式虽多，但依类型（依构造划分）可以分为以下两种。

9.1　柱出头式牌楼

柱出头式牌楼，有二柱一间一楼、二柱冲天带跨楼、四柱三间三楼（图9-2）、六柱五间五楼等数种。其中有代表性者为四柱三间三楼和二柱冲天带跨楼两种。②

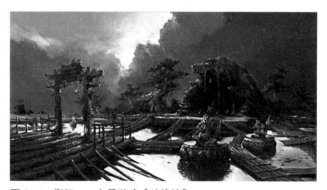

图9-1　衡门——电子游戏《斗战神》
电子游戏《斗战神》中的衡门，是牌楼造型的早期形式。《斗战神》中的这个衡门在其最上层横梁上加了一个悬山屋顶的造型，而在早期的衡门中是没有这种造型形式的。在动画或电子游戏的场景设计中，很多时候可以在其原型造型的基础上添加其他造型，也可以在原型的基础上进行合理的变形和夸张。

① 楼庆西. 中国古建筑二十讲[M]. 北京：生活·读书·新知三联书店，2001.
② 马炳坚著. 中国古建筑木作营造技术[M]. 北京：科学出版社，2003.

图 9-2　四柱三间柱不出头牌楼（庑殿顶）
（资料来源：百度）

9.1.1　四柱三间三楼（柱出头式牌楼）

平面呈一字形，四根柱，中间两根中柱，两侧两根边柱。每棵柱根部均由夹杆石围护，夹杆石明高约为 1.8 倍自身高（见方），夹杆石宽（见方）为柱径的 2 倍。柱出头式牌楼，自夹杆石上皮至次间小额枋下皮为夹杆石明高一份至一份半，具体尺寸根据实际需要安排。

柱出头式牌楼檐楼有悬山顶和庑殿顶两种（图 9-3～图 9-5）。

9.1.2　二柱带跨楼（柱出头式牌楼）

这种牌楼平面呈一字形，两棵落地柱，明间自下向上依次为夹杆石、明柱、小额枋、折柱花板、大额枋、斗栱、檐楼。小额枋两端做悬挑榫，挑出明柱两侧，做法略同垂花门中的麻叶穿插枋（图 9-6）。

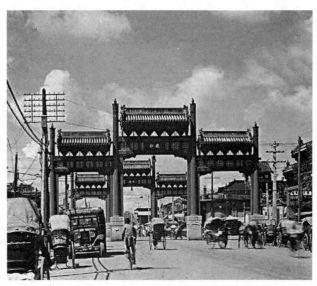

图 9-4　四柱三间三楼（柱出头式牌楼）（悬山顶）

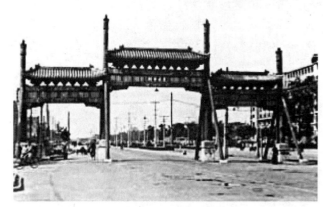

图 9-5　四柱三间三楼（柱出头式牌楼）（庑殿顶）

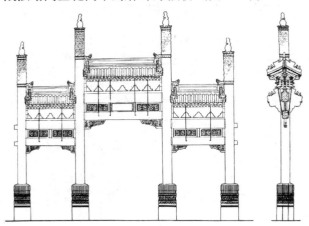

图 9-3　四柱三间三楼柱出头式牌楼
（资料来源：马炳坚著. 中国古建筑木作营造技术 [M]. 北京：科学出版社，2003）

图 9-6　二柱带跨楼柱出头式牌楼
（资料来源：马炳坚著. 中国古建筑木作营造技术 [M]. 北京：科学出版社，2003）

9.2 柱不出头式牌楼

柱不出头式牌楼，有二柱一间一楼、二柱一间三楼、四柱三间三楼、四柱三间七楼、四柱三间九楼等多种形式。其中，四柱三间三楼、四柱三间七楼两种最有代表性。

9.2.1 四柱三间三楼（柱不出头式牌楼）

四柱三间三楼柱不出头式牌楼，平面呈一字形，四棵柱。斗栱斗口通常为1.5寸（4.8cm）。明楼斗栱一般取偶数，空当居中，次楼不限。

四柱三间三楼柱不出头式牌楼，次间构件由下向上，依次为：夹杆石、边柱、雀替、小额枋、折柱花板、大额枋、平板枋、斗栱、檐楼。

明间正楼多采用庑殿顶，此楼外侧采用庑殿顶，内侧采用悬山顶。也有采用歇山或悬山式屋顶的，但较少见（图9-7～图9-9）。

图9-9　动画片《功夫熊猫1》——四柱三间三楼（柱不出头式牌楼）（歇山顶）

9.2.2 四柱三间七楼（柱不出头式牌楼）

这是柱不出头式牌楼中最常见，造型也最优美的一种，很有代表性。这种牌楼平面呈一字形，四柱，檐楼斗栱斗口通常为1.5～1.6寸，明楼斗栱取偶数，空当居中，次楼减一攒。

四柱三间七楼牌楼的构架与前面所述牌楼有所不同。这种牌楼，四根柱等高，两根明柱上支顶龙门枋一根，龙门枋横跨明间，端头延伸至次间达高拱柱外皮，与次间大额枋内一端相叠。这根龙门枋是联系明、次间的主要构件，明楼、夹楼坐落其上。龙门枋之下为折柱花板，再下面为明间小额枋。次间小额枋内一侧做透榫穿过中柱并做成雀替形状，叠于明间小额枋之下，作为明间雀替，下面托以供子、云墩等构件。次间小额枋之下同样安装云墩、雀替（图9-10～图9-14）。

图9-7　四柱三间三楼（柱不出头式牌楼）
（资料来源：马炳坚著．中国古建筑木作营造技术[M]．北京：科学出版社，2003）

图9-8　四柱三间三楼（柱不出头式牌楼）（悬山顶）

图9-10　四柱三间七楼（柱不出头式牌楼）图例
（资料来源：马炳坚著．中国古建筑木作营造技术[M]．北京：科学出版社，2003）

第 9 章　中式场景中的牌楼和牌坊

图 9-11　四柱三间七楼（柱不出头式牌楼）图片

图 9-14　网络游戏《大宋》中的四柱三间七楼（柱不出头式牌楼）（歇山顶）

图 9-12　动画片《功夫熊猫 2》——八柱五楼（柱不出头式牌楼）（歇山顶）

本章小结

牌楼和牌坊是中国古建筑中非常有特点的一个建筑造型，在众多的影视动画作品中，它经常起到营造氛围和突出场景环境的作用。动画片《功夫熊猫》系列就有很多牌楼和牌坊的场景，这无疑很好地塑造了中国元素，加强了观众对这部动画片的情感认同。但是什么是牌楼和牌坊？它有什么作用？它是如何构建的？它有哪些分类？对于不少观众这都是一个个的问号。了解牌楼和牌坊相关方面的文化知识和渊源，场景设计师就清楚地知道哪些场景环境中需要出现这个建筑造型，哪些场景环境中不需要出现这种建筑造型，避免出现为了烘托气氛和点缀环境而将其滥用和错用的情况。

图 9-13　网络游戏《大宋》中的牌楼（重檐庑殿顶）

本篇总结

　　中国文化博大精深，要想全面认识和了解这些知识，绝不是一个章节或一本书就能完成的任务。要了解中国文化，首先要认识中国古典建筑，而要认识中国古典建筑就必须分析单体建筑的构成形式。中国古建筑虽然历经几千年的发展，各个历史时期也有各自独特的形式，但总体而言，这种发展脉络较为清晰，造型趋于一种较为稳定的模式。中国古建筑最显著的特征就是各种屋顶造型，这种特征是中国建筑所特有的语言，也是区别欧洲古典建筑的标志。即便如此，中国古建筑不以单体建筑的造型来取胜，而是通过建筑的群体布局来营造气氛和体现等级秩序。宫殿、寺庙、园林、住宅各类建筑不同的功能上的需求，不靠单体建筑的平面和形体，而是依靠它们所组成的不同群体来适应和满足。如果说西方古代建筑艺术主要体现在个体建筑所表现的宏观与壮丽上，那么中国古建筑艺术则主要表现在建筑群体所表现出来的博大与壮观。

　　中国古代建筑，例如宫殿、陵墓、坛庙、衙署、宅邸、佛寺、道观等都是众多单体建筑组合起来的建筑群。其中，特别擅长于运用院落的组合手法来达到各类建筑的不同使用要求和精神目标。庭院是中国古代建筑群体布局的灵魂。大到皇宫、陵墓，小到住宅和府邸，都是以庭院的方式来布局。

　　了解中国文化的精髓，才能设计出具有中国文化特征的场景环境，动画片《功夫熊猫》系列就很好地展现了中国古建筑的语言符号和相关文化，但是它并没有完全再现历史的真实，而是抽取了中国古建筑的共性语言和文化的精髓来表现，在此基础上增加了设计师们独有的创意和想象。作为场景设计师，不仅要具有丰富的想象力和熟练的绘画技能，更要注重文化知识的积累，这样才有可能创造出既定文化框架下的优秀作品。

参考文献

[1] 詹妮弗·范茜秋著. 电影化叙事[M]. 王旭锋译. 桂林：广西师范大学出版社，2009.

[2] （法）让·卡泽纳弗著. 社会学十大概念[M]. 杨捷译. 上海：上海人民出版社，2003.

[3] 彭一刚. 建筑空间组合论[M]. 北京：中国建筑工业出版社，2008.

[4] 刘海波. 建筑形态与构成[M]. 北京：中国建筑工业出版社，2008.

[5] 程大锦. 建筑：形式、空间和秩序[M]. 天津：天津大学出版社，2008.

[6] 王其钧. 中国建筑图解词典[M]. 北京：机械工业出版社，2007.

[7] 楼庆西. 中国建筑的门文化[M]. 郑州：河南科学技术出版社，2001.

[8] 马炳坚著. 中国古建筑木作营造技术[M]. 北京：科学出版社，2003.

[9] 王仲杰. 中国建筑彩画图集[M]. 天津：天津大学出版社，2006.

[10] 楼庆西. 中国古建筑二十讲[M]. 北京：生活·读书·新知三联书店，2001.

[11] 傅熹年. 中国古代城市规划、建筑群体布局及建筑设计方法研究[M]. 北京：中国建筑工业出版社，2001.

[12] 彭一刚. 中国古典园林分析[M]. 北京：中国建筑工业出版社，1986.

[13] 周维权. 中国古典园林史[M]. 北京：清华大学出版社，1999.

[14] 彭一刚. 传统村镇聚落景观分析[M]. 北京：中国建筑工业出版社，1994.

[15] 张驭寰. 中国城池史[M]. 天津：百花文艺出版社，2009.

[16] 郑卫，丁康乐，李京生. 中国古代城市规划制度变迁与城市意象模式转型[J]. 城市规划学刊，2009（1）.

[17] 张十庆. 五山十刹图与南宋江南禅寺[M]. 南京：东南大学出版社，2000.

[18] 张齐政. 南岳寺庙建筑与寺庙文化[M]. 广州：花城出版社，1999.

[19] 孙昌武. 中国佛教文化史[M]. 北京：中华书局，2010.

[20] 零落尘. 汉传佛寺建筑文化[M]. 北京：中国建筑工业出版社，2013.

[21] 王其钧. 西方建筑图解词典[M]. 北京：机械工业出版社，2006.

[22] 沈理源编译. 西洋建筑史[M]. 北京：知识产权出版社，2008.

[23] （美）马文·特拉亨伯格. 伊莎贝尔·海曼. 西方建筑史：从远古到后现代[M]. 北京：机械工业出版社，2011.

[24] 王瑞珠. 世界建筑史：罗曼卷[M]. 北京：中国建筑工业出版社，2007.

[25] 王瑞珠. 世界建筑史：哥特卷[M]. 北京：中国建筑工业出版社，2008.

[26] 王瑞珠. 世界建筑史：拜占庭卷[M]. 北京：中国建筑工业出版社，2006.

[27] 赵迎. 哥特教堂彩色玻璃窗之探究[J]. 山西建筑，2007，33（29）.

[28] （美）玛丽莲·斯托克斯塔德. 中世纪的城堡[M]. 林盛译. 上海：上海社会科学院出版社，2013.

[29] David Nicolle. 中世纪攻城器械[M]. OSPERY出版社.

[30] 中世纪欧洲城防设施与攻城战术及设备[EB/OL].

[31] 复杂的中世纪攻城武器与十八般攻城武艺[EB/OL].

后 记
POSTSCRIPT

　　动画中的场景如果简单地划分，一般可以分为：建筑场景；自然环境场景。其中，建筑场景是最能体现动画片所设定的时空背景的，举例来讲，如果一部动画片讲述的是中国唐朝时期玄奘法师求法之路的一个故事，那么，我们在进行场景设计时就不能脱离这个时空。那么，如何再现当时的时空环境呢？除了人物的服装、文化习俗、语言对白、各种家具、生活、生产用品外，最能直观表现所处时代的就是场景中的建筑造型。在中国不同的历史时期，建筑造型存在差异，虽然对于非专业的观众来说，这种差异并不明显，但是对于研究建筑史的人，这种差别就显得很突出。如果要精确地再现唐朝时期的时空环境，就必须了解唐朝时期的建筑特色以及相关的文化知识。动画、电影或电子游戏中的场景设计从来不是天马行空的，不考虑故事背后所设定的时空环境的纯粹的造型设计，虽然有些类型的题材对历史符号的要求并不明显，如荒诞型的故事，但总体而言，绝大多数题材的动画、电影或电子游戏，其场景造型都要考虑其背后所设定的某个时空，因此要熟练地判断动画中的建筑风格以及建筑所含有的历史符号就要学习建筑史和相关知识。熟悉建筑史上各类风格的建筑，通过比较动画场景中的各种建筑造型，探索其背后的原型，以及以原型为造型基础的各种构成规律，对这些问题的分析和解答就是本书所要寻求的真相。

　　这本书原计划写十五章，其中未写的章节分别为：①场景设计中的日本建筑和文化；②场景设计中的伊斯兰建筑和园林；③场景设计中的东南亚建筑；④场景设计中的埃及建筑和文化；⑤场景设计中的科幻世界；⑥场景设计中的地狱世界。在实际的写作过程中，遇到的困难完全超出了我预先的计划，一方面海量的动画片，不论以前看过的或者没看过的，都要从头到尾仔细看一遍，并从中收集并整理本书所需要的图片素材；另一方面，相关的外国建筑史方面的资料总感觉探索得不够全面也不够深入，例如，有关日本古代建筑史的资料极其匮乏，相关的伊斯兰古代建筑史资料和埃及古代建筑史资料也都不够系统和完善，即便是有关古希腊、罗马的建筑史资料也大多是泛泛而谈，缺乏足够的图例来说明，特别是在动画片中常常表现的宫殿建筑、民居建筑、市井建筑，以及建筑的平面布局和组合方式方面的资料更是无从寻找。由于本书探索场景造型后面的原型以及这些造型之后的构成规律，因此资料的欠缺使原型对比工作成了一个难题。

此外，在收集动画中有关中国古代建筑的资料时也碰到了让我意外的问题。首先，以中国古代时空为背景的动画片或电子游戏并不是特别多，这就限制了相关素材的收集总量，问题是，中国古代建筑所涉及的内容极其庞杂，如果没有相关的图片作对比分析，那么我们就很难对中国古代建筑有一个全面的认识；另一方面，符合素材需要的全景式场景图片也很难收集，例如，要对某个建筑造型获得整体的认识，就必须有尽可能多的全景图片，如果都只是展现建筑造型的局部，那么我们就无法对整体造型获得一个全面认识。可是，在动画片中，场景总是以某个画面角度呈现，而这个画面角度往往只展现空间中的某个局部，这种局部呈现的图片，在作对比分析的工作中就较难让读者对所描述的建筑空间有一个整体和全面的印象。由于这些不可控制的原因，以至在本书的书写中出现了章节内容不平衡的现象，一些章节写得详细，图片素材充分，一些章节写得太过浅显，图片素材也较为缺失。

在这本书的编写过程中，笔者与中国建筑工业出版社的李成成老师进行过深入的交流，从她那儿收获了很多重要的建设性意见，我们也一致认为，建立分类完善的建筑资料数据库是非常必要的一项工作。虽然，中国建筑工业出版社出版的《世界建筑史》系列图书是笔者所能获取的最为全面的建筑史资料，但是仔细阅读后发现还是有很多不足：一方面，由于文字脉络不够清晰，往往是阅读了大段的文字却没能记住所传达的核心内容和讲述的重点；另一方面，缺乏足够的图例（例如，展现某种建筑的平面图、立面图、效果图、鸟瞰图），尤其是某种建筑风格的全景式的室内和室外复原图。对于属于视觉及空间的建筑艺术，文字性的描述始终很难让读者获得对建筑空间整体、全面的认识，因此丰富的图例资料就显得非常重要。此外，这套系列丛书遗漏了建筑史上某些建筑风格的归纳，可能是编写丛书的作者本身也缺乏相关材料的缘故，因此综合多方问题，建立更为全面和分类详细的建筑资料数据库就显得必要了。这不仅对研究建筑史的学者能提供帮助，而且对从事动画、电影和电子游戏的场景设计师也提供了丰富的资源信息。

本书的编写暂时告一段落，这里要再次感谢中国建筑工业出版社的李成成老师，她是一个非常敬业和专业的人，也要感谢我的师兄——中国传媒大学的王建华老师，几年未见，他还是那个热情且充满斗志的人。

图书在版编目（CIP）数据

动画场景设计／叶蓬编著．—北京：中国建筑工业出版社，2014.7
高等院校动画专业核心系列教材
ISBN 978-7-112-16719-7

Ⅰ.①动… Ⅱ.①叶… Ⅲ.①动画片－背景－造型设计－高等学校－教材 Ⅳ.① J954

中国版本图书馆 CIP 数据核字（2014）第 068841 号

责任编辑：李成成　李东禧
责任校对：姜小莲　关　健

高等院校动画专业核心系列教材
主编　王建华　马振龙　副主编　何小青
动画场景设计
叶　蓬　编著
*
中国建筑工业出版社出版、发行（北京西郊百万庄）
各地新华书店、建筑书店经销
北京嘉泰利德公司制版
北京云浩印刷有限责任公司印刷
*
开本：787×1092毫米　1/16　印张：17¾　字数：465千字
2014年6月第一版　2014年6月第一次印刷
定价：65.00元（含光盘）
ISBN 978-7-112-16719-7
（25447）

版权所有　翻印必究
如有印装质量问题，可寄本社退换
（邮政编码　100037）